인체 표현의 폭을 넓히는

포즈의

미술 해부학

Art Anatomy of Poses

카토 코타 지음

이유민 옮김

잉크잼

들어가며

이 책은 '미술해부학에 바탕을 둔 인체 포즈집'입니다. 해설은 제1부에서만 하고 있고 제2부는 가벼운 마음으로 쓱 훑어보는 것만으로도 창작의 영감을 얻을 수 있습니다.

이 책에 실린 인체 포즈 일러스트는 인체를 표현한 조각, 회화, 소묘, 미술해부학책 그림과 오래된 옛날 사진 자료를 바탕으로 하고 있습니다. 자료의 그림이나 사진이 제작된 연대는 1900년대 전후로, 대부분은 근대의 조각 작품들입니다. 르네상스와 고대 그리스 작품도 포함되어 있습니다.

실제 인체 사진 자료도 사용할지 고민했지만 제1부 '해부학' 이외에는 사용하지 않기로 했습니다. 실제 인체를 보고 싶다면 거울에 비친 자기 모습을 보거나 다른 사람에게 포즈를 취해달라고 해서 확인할 수 있습니다. 그런데 미술 작품에서는 '실제 가동 범위보다도 약간 더 많이 비튼다', '과장되게 움직인다'와 같이 포즈를 과장하여 표현하는 경우가 많은데, 그래야 생동감이 생기기 때문입니다. 독자가 이 책을 참고하는 이유는 예술 분야에서 활약했던 작가의 시선을 통해 인체의 포즈를 이해하는 데에 있을 겁니다.

인체 포즈 일러스트에 사용한 자료는 옷이나 서포트(조각을 지탱하는 지주) 때문에 보이지 않는 신체 부위도 많은데 그런 부위는 몸의 윤곽을 추측하거나 수정해서 그렸습니다. 많이 그리다 보니까 이 보이지 않는 부위를 쉽게 추측할 수 있게 되었습니다. 물론 실제 모습을 보지 않고 추측해 그린 것이므로 정확한지 아닌지는 모르겠습니다. '미술해부학을 연구하는 사람이 보이지 않는 부분을 추측하고 보완해서 그리면 이렇게 된다'는 정도의 예시라고 생각해주세요.

이 책의 인체 포즈 일러스트는 인체를 도형으로 단순화한 형태에 약간의 해부학적인 구조를 추가한 다음, 분할선을 그려 넣은 것입니다.

몸통, 팔, 다리는 각각 다른 색으로 칠해 구분했습니다. 몸통만, 팔만, 다리만 집중해서 '크기 비율', '길이 비율', '비틀리는 정도', '굽히는 정도', '좌우로 어떻게 변화하는가' 등 의 정보를 정리할 수 있고, 알기 쉬울 겁니다.

게다가 인체 포즈 일러스트 옆에는 흑백 일러스트를 나란히 실었습니다. 몸통, 팔, 다 리를 각각 다른 색으로 구분한 것은 해부학적인 구조를 파악하기 위함인데 연필처럼 단색으로 연습하는 경우는 색 구분이 없는 편이 연습시간을 단축할 수 있습니다. 또한 형태 묘사에 집중할 수 있습니다. 처음에는 인체 중심축을 그려 넣은 '단순화한 인체'를 실었습니다. 중심축에 대한 설명만으로 웬만한 책 1권을 뚝딱 만들 수 있을 정도로 할 이야기가 많으므로 그만큼 충분히 다뤘습니다.

끝으로, 이 책을 읽는 독자들이 포즈나 인체 표현의 영감을 얻을 수 있으면 좋겠습니다. 그래서 이 책에서는 어려운 용어를 가능한 사용하지 않았습니다. 지금까지 '미술해부 학은 어려울 거 같아...'라고 생각하고 멀리했던 사람도 이 책을 계기로 미술해부학을 접하게 된다면 좋겠습니다.

포즈의 미술 해부학

C O N T E N T S

제2부 포즈 ··· 58

주의: 이 책에 실린 포즈 일러스트는 '제1부 해부학'의 해설 그림을 제외하면 총 1,425점입니다. 한 가지 포즈를 여러 번 그린 경우에는 하나의 일러스트로 간주했습니다. 흑백 포즈는 제외했습니다.

해부학

제1부는 '해부학'으로 포즈의 기본적인 정보를 정리했습니다. 우선은 이 책의 인체 모습 위에 그린 분할선과 이 책에 실린 그림 보는 법을 소개하고 있습니다. 그다음 각 관절의 가동 범위, 기본 자세, 성장에 따른 인체 비례, 남녀 차이, 체형 차이, 운동할 때의 변화와 균형을 소개합니다. 이는 포즈를 생각할 때 꼭 필요한 기본 정보 입니다. 표현하고 싶은 포즈를 그릴 때 참고가 될 겁니다.

해부학 기본 포즈 88점 + 해설 일러스트 102점

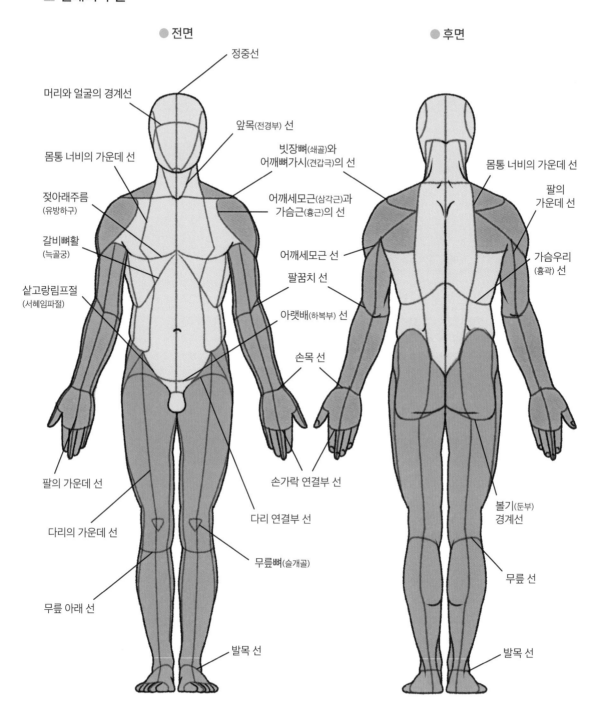

● 전면
정중선
머리와 얼굴의 경계선
앞목(전경부) 선
빗장뼈(쇄골)와
어깨뼈가시(견갑극)의 선
몸통 너비의 가운데 선
어깨세모근(삼각근)과
가슴근(흉근)의 선
젖아래주름
(유방하구)
갈비뼈활
(늑골궁)
어깨세모근 선
샅고랑림프절
(서혜임파절)
팔꿈치 선
아랫배(하복부) 선
손목 선
팔의 가운데 선
손가락 연결부 선
다리의 가운데 선
다리 연결부 선
무릎뼈(슬개골)
무릎 아래 선
발목 선

● 후면
몸통 너비의 가운데 선
팔의
가운데 선
가슴우리
(흉곽) 선
볼기(둔부)
경계선
무릎 선
발목 선

여기서 설명하는 인체 분할선은 위 그림처럼 설정했습니다. 또한 미술해부학에서 말하는 내용이나 분할선과 차이가 나지 않도록 디자인했습니다. 인체 분할선에 대한 해석은 그리는 사람마다 다르며, 공통된 의견이 없습니다. 선을 늘리거나 줄여서 각자 사용하기 편하게 변형해도 좋습니다.

Illustration from Paul Richer

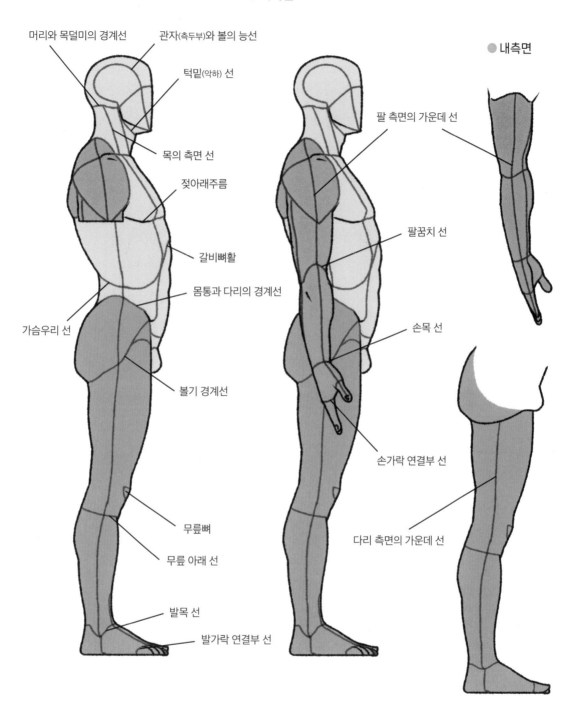

● 외측면

머리와 목덜미의 경계선
관자(측두부)와 볼의 능선
턱밑(악하) 선
목의 측면 선
젖아래주름
갈비뼈활
몸통과 다리의 경계선
가슴우리 선
볼기 경계선
무릎뼈
무릎 아래 선
발목 선
발가락 연결부 선

● 내측면

팔 측면의 가운데 선
팔꿈치 선
손목 선
손가락 연결부 선
다리 측면의 가운데 선

몸통과 달리 팔과 다리에는 안쪽 면이 있습니다. 내측면의 가운데 선은 겨드랑이나 사타구니의 딱 정 가운데를 기준으로 그리기 시작하면 좋습니다. 분할선에는 해부학 용어를 너무 많이 사용하지 않으려고 했지만 '젖아래주름'이나 '어깨세모근과 가슴근의 선', '갈비뼈활'은 편리성을 위해 해부학 용어를 그대로 표기했습니다.

Illustration from Paul Richer

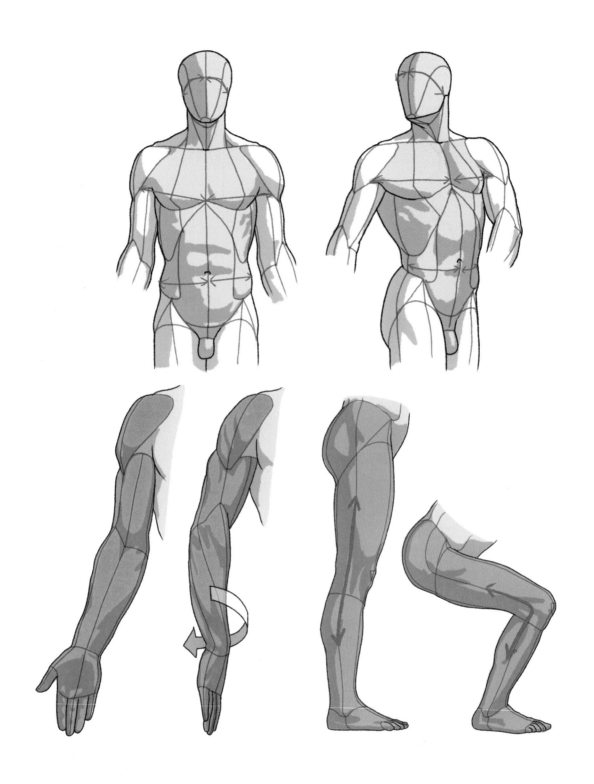

세로 방향의 선인 '가운데 선', '몸통 너비의 가운데 선', '팔과 다리의 가운데 선'은 '자세가 얼마나 변화하고 있는가'의 기준이 됩니다. 몸통을 비틀거나 굽혔을 때, 또는 비스듬하게 바라보았을 때 좌우 균형을 확인하기 쉽습니다. 예를 들어 비스듬히 봤을 때 '안쪽이 얼마나 보이는가' 등의 원근감을 파악하기 쉽습니다. 팔이나 다리는 비틀거나 구부렸을 때 가운데 선을 따라 살펴보면 입체적으로 포착할 수 있습니다. 자기 작품의 러프 스케치와 형태를 확인할 때도 도움이 됩니다.

Illustration from Paul Richer

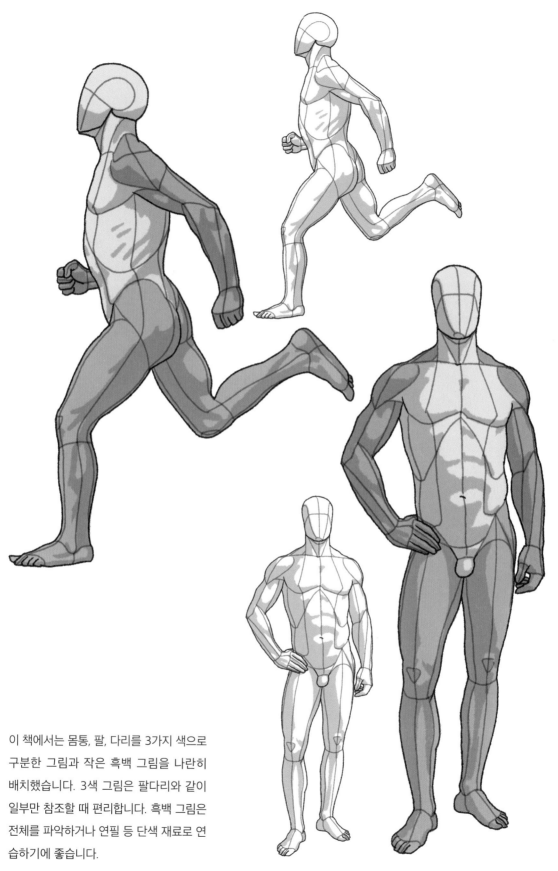

이 책에서는 몸통, 팔, 다리를 3가지 색으로 구분한 그림과 작은 흑백 그림을 나란히 배치했습니다. 3색 그림은 팔다리와 같이 일부만 참조할 때 편리합니다. 흑백 그림은 전체를 파악하거나 연필 등 단색 재료로 연습하기에 좋습니다.

Illustration from Paul Richer

■ 관절의 대략적인 가동 범위

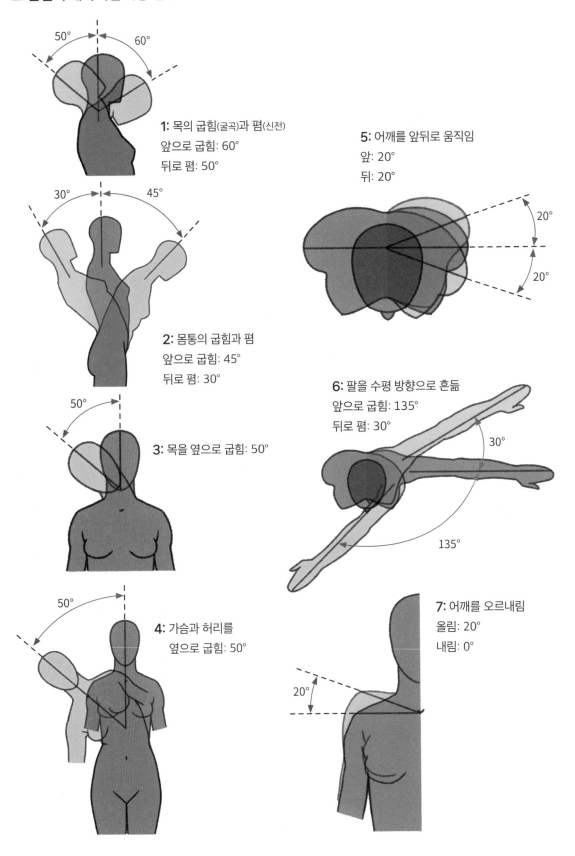

1: 목의 굽힘(굴곡)**과 폄**(신전)
앞으로 굽힘: 60°
뒤로 폄: 50°

2: 몸통의 굽힘과 폄
앞으로 굽힘: 45°
뒤로 폄: 30°

3: 목을 옆으로 굽힘: 50°

4: 가슴과 허리를
옆으로 굽힘: 50°

5: 어깨를 앞뒤로 움직임
앞: 20°
뒤: 20°

6: 팔을 수평 방향으로 흔듦
앞으로 굽힘: 135°
뒤로 폄: 30°

7: 어깨를 오르내림
올림: 20°
내림: 0°

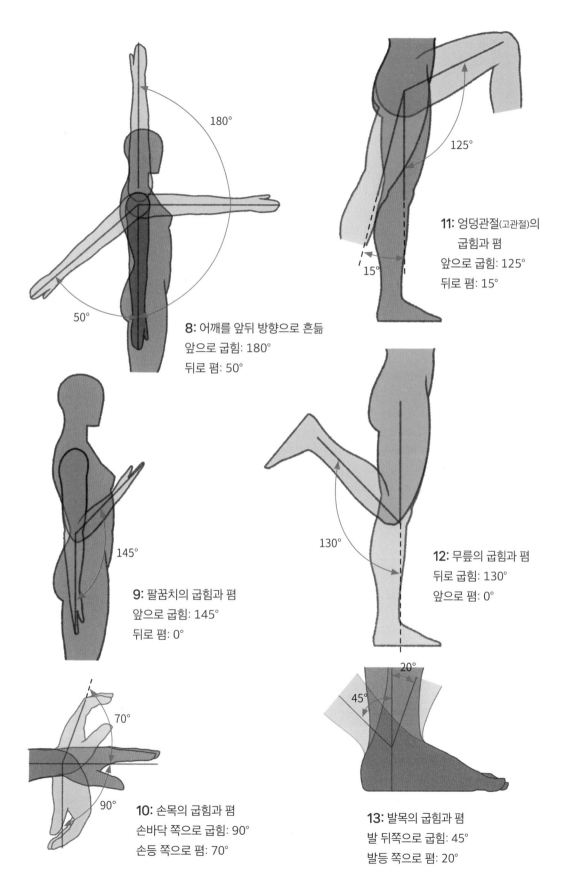

8: 어깨를 앞뒤 방향으로 흔듦
앞으로 굽힘: 180°
뒤로 폄: 50°

180°

50°

11: 엉덩관절(고관절)의
굽힘과 폄
앞으로 굽힘: 125°
뒤로 폄: 15°

125°

15°

9: 팔꿈치의 굽힘과 폄
앞으로 굽힘: 145°
뒤로 폄: 0°

145°

12: 무릎의 굽힘과 폄
뒤로 굽힘: 130°
앞으로 폄: 0°

130°

10: 손목의 굽힘과 폄
손바닥 쪽으로 굽힘: 90°
손등 쪽으로 폄: 70°

70°

90°

13: 발목의 굽힘과 폄
발 뒤쪽으로 굽힘: 45°
발등 쪽으로 폄: 20°

20°

45°

14: 어깨를 옆쪽으로 움직임

바깥쪽으로 벌림(외전): 180°

안쪽으로 모음(내전): 75°

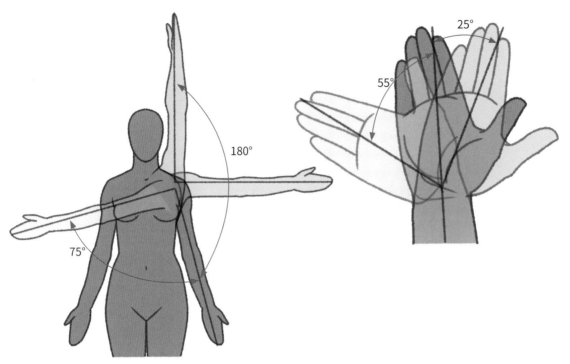

16: 손목을 가로 방향으로 굽힘

엄지손가락쪽으로 굽힘: 25°

새끼손가락쪽으로 굽힘: 55°

15: 엉덩관절을 옆쪽으로 움직임

바깥쪽으로 벌림: 45°

안쪽으로 모음: 20°

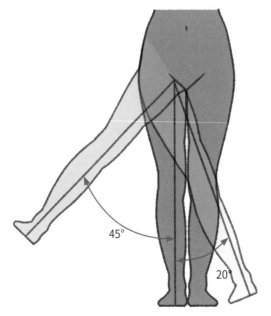

17: 발목을 가로 방향으로 굽힘

안쪽으로 굽힘: 30°

바깥쪽으로 굽힘: 20°

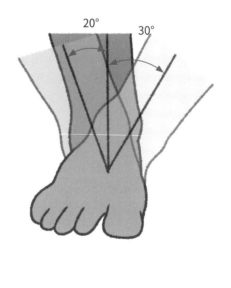

18: 가슴과 허리의 돌림(회전): 40°

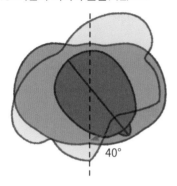

40°

19: 목의 돌림: 60°

※ 가슴과 허리, 목의 돌림: 100°(40°+60°)

60°

20: 위팔(상완)을 수평 방향으로 돌림
위로 가쪽돌림(외회전): 90°
아래로 안쪽돌림(내회전): 70°

90°

70°

21: 아래팔(전완)의 돌림
안쪽돌림: 90°
가쪽돌림: 90°

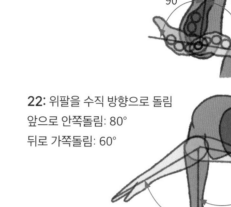

90°

90°

90°

22: 위팔을 수직 방향으로 돌림
앞으로 안쪽돌림: 80°
뒤로 가쪽돌림: 60°

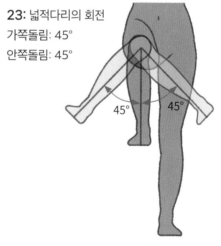

60°

80°

23: 넓적다리의 회전
가쪽돌림: 45°
안쪽돌림: 45°

45°

45°

24: 발끝의 방향
안쪽돌림: 20°
가쪽돌림: 10°

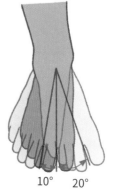

10°

20°

■ 외부의 힘에 의한 신체 부위의 가동 범위 변화

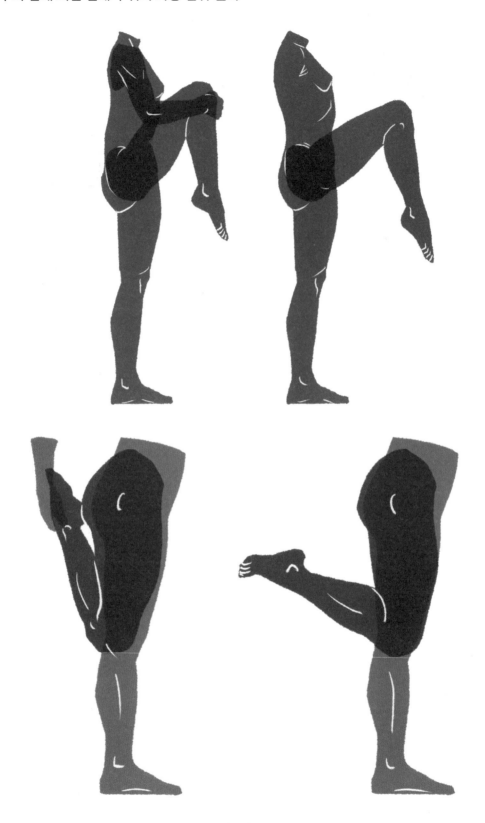

손으로 누르거나 체중을 실으면 평소보다 더 잘 구부러집니다.

Illustration from Gottfried Bammes

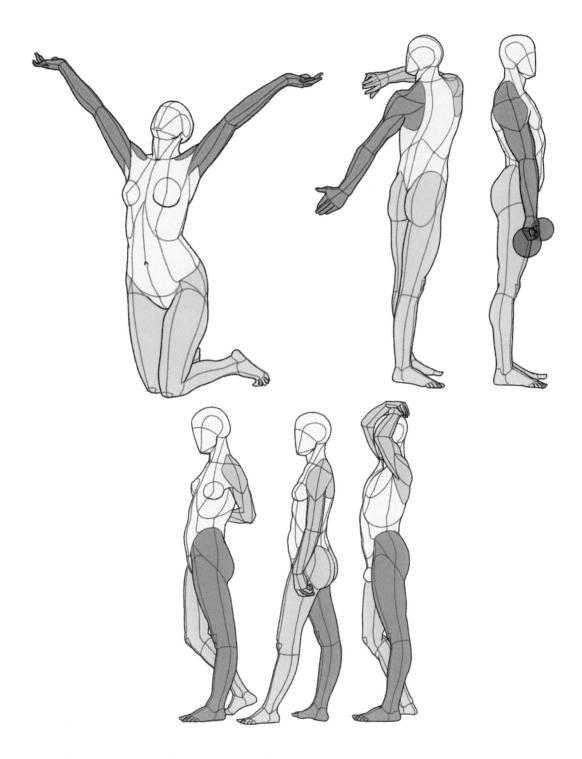

팔과 다리는 체중과 하중에 의해 더 많이 뻗을 수 있으며 그런 상태를 과신전이라고 합니다. 팔의 과신전은 여성의 경우 바닥에 손을 디딜 때나 수평보다 손을 높게 벌렸을 때 관찰할 수 있고, 남성은 무거운 물건을 들었을 때 관찰할 수 있습니다. 다리의 과신전은 체중을 실었을 때 일어납니다. 과신전은 어린이나 여성에게서 많이 볼 수 있습니다.

Illustration from Paul Richer

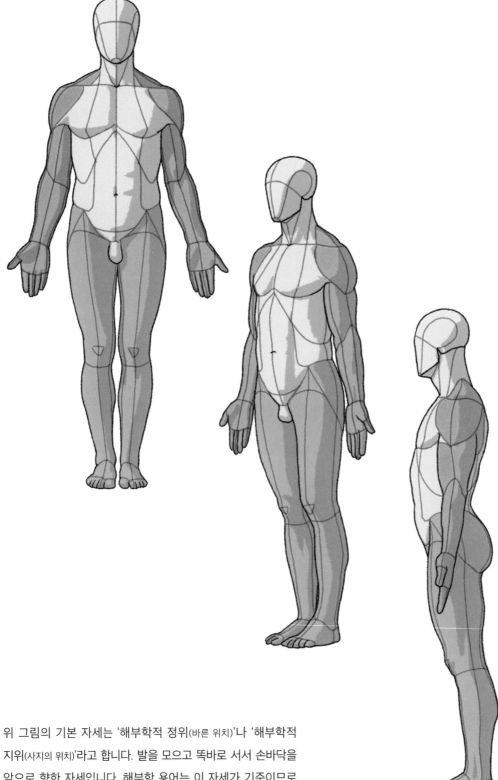

위 그림의 기본 자세는 '해부학적 정위(바른 위치)'나 '해부학적
지위(사지의 위치)'라고 합니다. 발을 모으고 똑바로 서서 손바닥을
앞으로 향한 자세입니다. 해부학 용어는 이 자세가 기준이므로
미술해부학을 배울 때도 이 자세가 기준이 됩니다.

Illustration from Paul Richer

느닷없이 어려운 포즈부터 도전하는 초보자들이 많습니다. 처음에는 단순한 자세가 모사나 트레이싱하기 쉬우므로 이것부터 배우는 것이 좋습니다. '해냈다'라고 실감할 수 있어야 자신감으로 이어집니다.

경험자일 경우, 자세를 한 번 더 확인해보세요. 특히 등의 라인은 아주 작은 차이로 자세가 좋아질 수 있고, 또 나빠질 수 있습니다. 몸통 주변의 자세는 해부도나 해부 모형도 다 다릅니다. 등이 굽어보이거나 허리가 너무 앞으로 나오지 않은 자세를 찾아보세요.

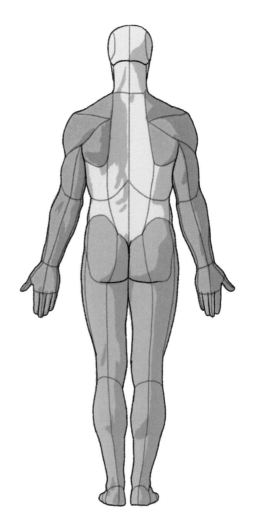

Illustration from Paul Richer

■ 팔다리의 길이

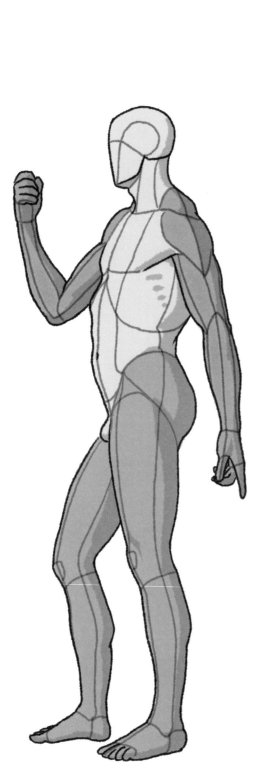

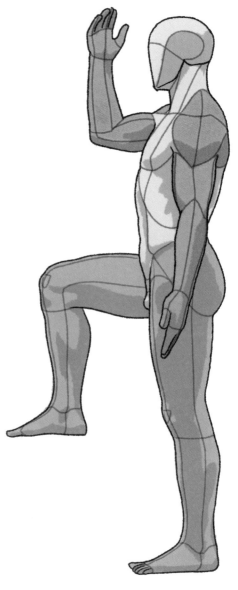

무릎이나 팔꿈치를 구부렸을 때는 팔다리의 길이를
비교할 수 있습니다. 일반적으로 무릎 아래와 넓적
다리는 길이가 대충 같습니다. 팔의 길이는 상체와
비교하면 차이를 알기 쉽습니다. 팔을 아래로 내려
뜨리면 팔꿈치는 허리 정도의 높이에 있습니다.
팔꿈치부터 손가락 연결부까지 길이는 가슴부터
정수리까지의 길이와 비슷합니다.

Illustration from Julien Fau, Paul Richer

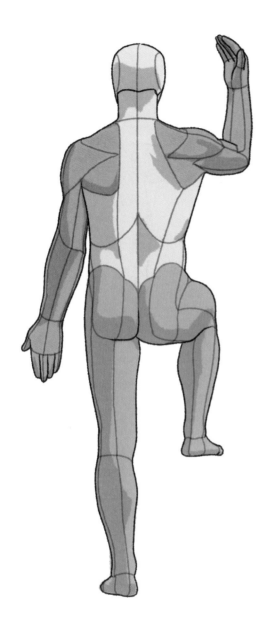

손을 아래로 똑바로 내려뜨리면 손끝은 허벅지 가운데 정도에 위치하고, 손목은 가랑이보다도 약간 높은 위치에 있습니다. 이 위치는 어디까지나 기준일 뿐입니다. 키 작은 사람과 큰 사람은 비율이 다릅니다. 주로 팔이나 다리 길이의 차이가 큽니다. 아프리카 인들은 유럽인들이나 아시아인들보다 아래팔(팔꿈치 부터 손목까지)과 종아리(무릎에서 복사뼈까지)가 긴 편입 니다.

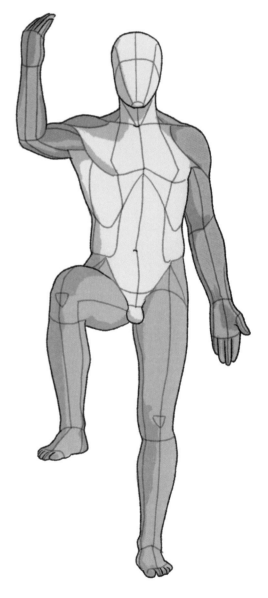

Illustration from Julien Fau, Paul Richer

■ 사람의 성장

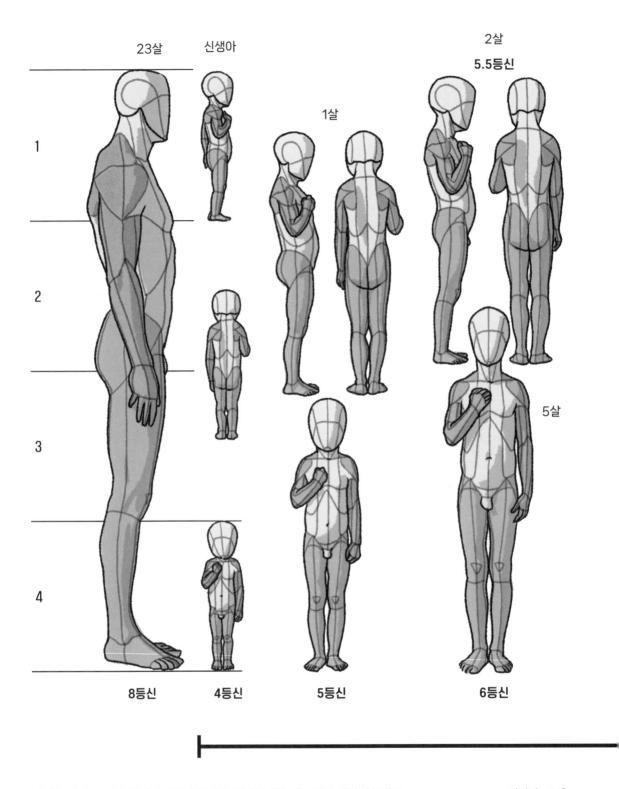

사람은 대략 20년에 걸려서 성인이 됩니다. 갓난아기일 때는 키가 성인의 ¼정도(지면에서 무릎 정도의 높이)입니다. 그 후 급성장하여 20대 초반까지 골격이 형성하게 되고 성장이 멈춥니다.

Illustration from Hermann Heller

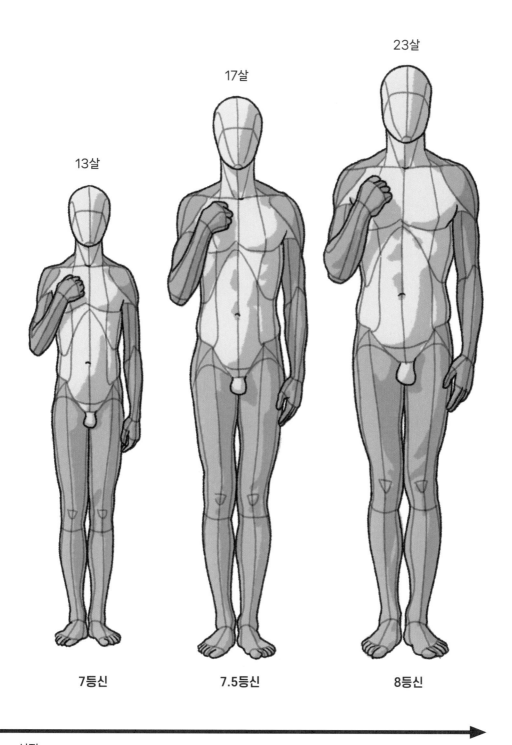

13살

17살

23살

7등신 7.5등신 8등신

성장

■ 남성, 여성, 아이의 앞모습 차이

남성 여성

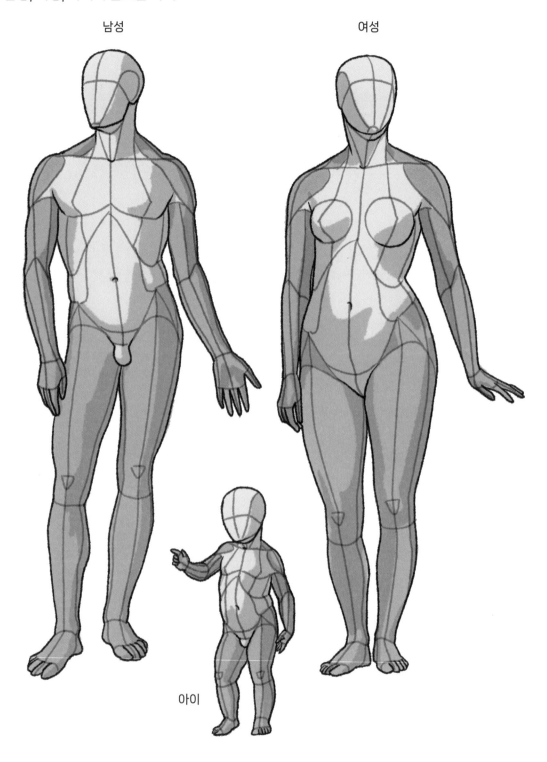

아이

일반적으로 남성은 어깨가 허리보다 너비가 넓은 편입니다. 여성은 어깨와 허리의 너비가 비슷한 편입니다. 몸의 굴곡은 남성이 더 울퉁불퉁하고 여성은 완만한 편입니다. 아이는 어깨와 허리의 너비가 거의 비슷한데 허리의 잘록함이 거의 없습니다.

Illustration from Julien Fau

남성 여성

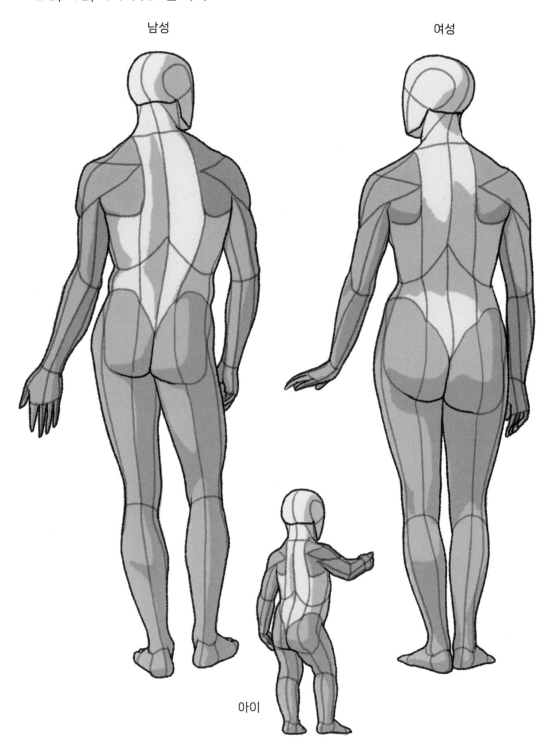

아이

남성과 여성의 뒷모습을 보면, 엉덩이의 높이가 다릅니다. 여성은 허리둘레에 피하지방이 많아서 엉덩이가 내려가
보입니다. 아이는 몸통보다 다리가 더 짧은데 성장하면서 길어집니다.

Illustration from Julien Fau

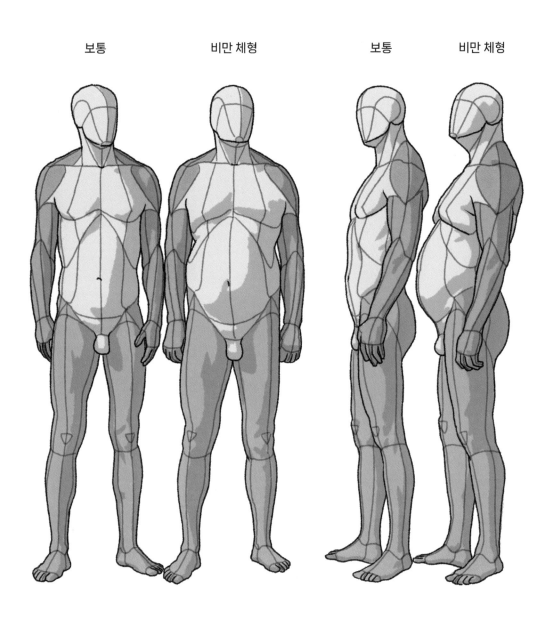

보통 비만 체형 보통 비만 체형

비만 체형인 사람은 배를 중심으로 지방이 축적되어 있습니다. 몸통에는 등뼈(척골) 이외에는 두드러져 보이는 골격이 없는데 내장과 피하에도 지방이 쌓였기 때문입니다. 반대로 골반 윗부분의 앞쪽과 어깨, 팔꿈치, 무릎, 손발 등 피하 지방이 축적되기 어려운 부분도 있습니다.

Illustration from Hermann Heller

보통 비만 체형

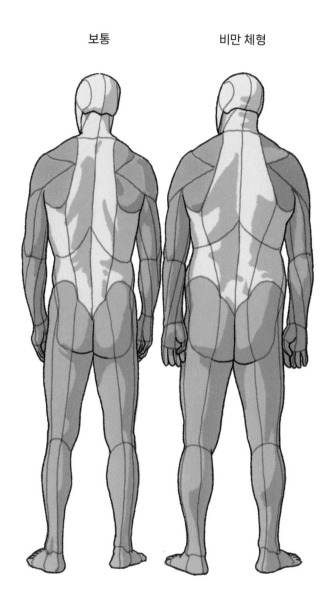

비만 체형에도 다양한 유형이 있습니다. 몸통만 살이 찐 체형, 몸통과 위팔, 넓적다리가 살이 찐 체형, 허리에서 하체가 살이 찐 체형 등이 있습니다. 비만의 정도에 따라서는 피부에 휘어진 주름(접힌 주름)이 생깁니다. 피부의 주름은 보통 처진 형태를 하고 있습니다.

Illustration from Hermann Heller

보통 마른 체형 보통 마른 체형

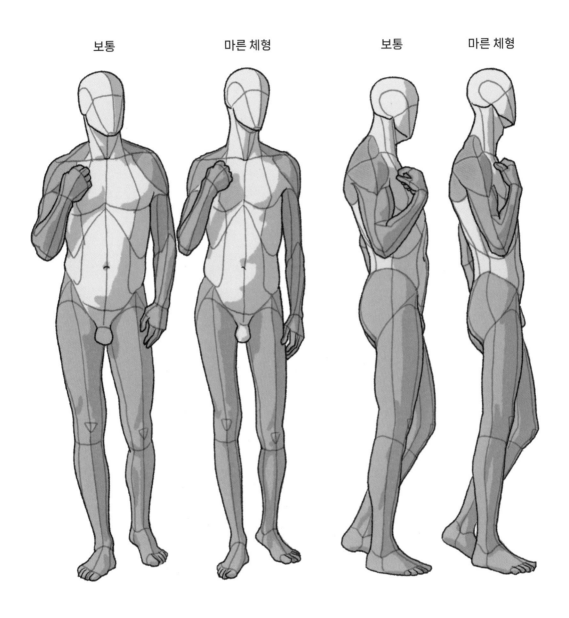

마른 체형의 인물은 팔다리가 가늘고, 몸통도 홀쭉합니다. 전체적으로 가늘고 길어 보이기 때문에 같은 키라도 보통 체격의 인물보다 커 보입니다. 마른 체형이나 비만 체형도 골격 자체에 큰 차이는 없습니다.

Illustration from Hermann Heller

보통 마른 체형

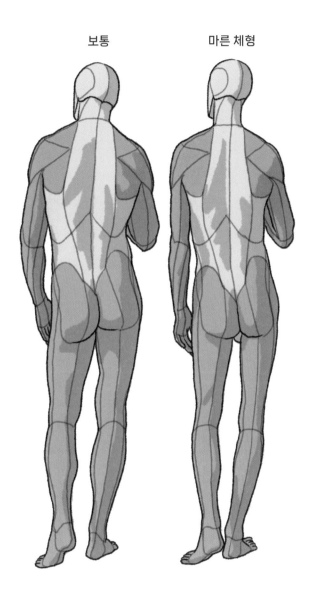

마른 사람은 서 있는 자세일 때 37쪽의 위쪽 그림처럼 등이 굽어 있는 느낌이 나는 경우가 많습니다. 허리를 앞으로 내밀면 근육을 사용하지 않아도 서 있는 자세를 유지할 수 있지만 동시에 목이 앞으로 나와 굽은 등이 됩니다. 마른 사람은 근육질인 사람보다 뼈가 두드러져 보입니다. 근육질의 사람은 근육 부분이 부풀어 있고 뼈 부분은 움푹 팬 경우가 많습니다.

Illustration from Hermann Heller

■ 골반의 개인차

여성은 남성보다 골반이 큰 편이지만, 남성보다 작은 사람도 있고, 여성 중에서도 골반이 유달리 큰 사람도 있습니다. 골반이 작은 사람은 키가 커 보이고, 골반이 큰 사람은 몸의 너비가 클 뿐 아니라 앞뒤로도 굵어 보입니다. 이는 골격에 따른 체격의 차이이기 때문에 살을 뺀다고 해도 별로 달라지지 않습니다.

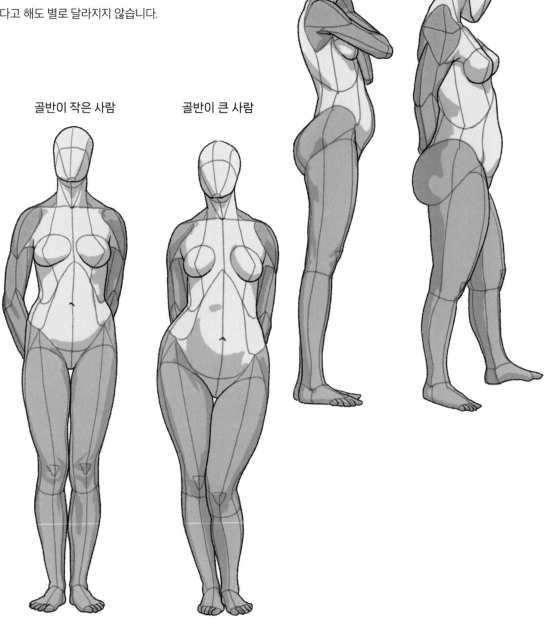

골반이 작은 사람

골반이 큰 사람

골반이 작은 사람

골반이 큰 사람

Illustration from Paul Richer

■ 몸통의 길이와 다리의 길이

다리가 긴 사람은 상대적으로 몸통이 짧아
보입니다. 반대로 몸통이 긴 사람은 다리가
짧아 보입니다. 인종에 따른 차이도 있는데,
일반적으로 아시아인들은 몸통이 길고, 아프
리카인들은 팔다리가 깁니다.

다리가 긴 사람　　　**다리가 짧은 사람**

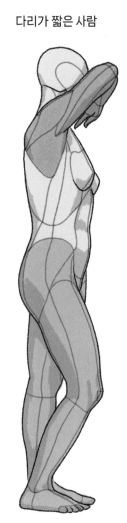

몸통이 가는 사람　　　**몸통이 굵은 사람**

■ 몸통의 굵기 차이

가슴 위치와 몸통 굵기도 개인차가 있습니다. 이 굵기의
차이는 골격 때문인 경우도 있지만, 굽은 등이나 꺾인
허리 때문이기도 합니다. 몸통이 가는 사람은 등이 굽은
경우가 많습니다.

Illustration from Paul Richer

■ 콘트라포스토 - 균형 잡힌 자세

인체는 몸의 좌우 한쪽이 움직이면 또 다른 한쪽이 움직여 균형을 잡습니다. 한쪽 다리에 체중을 싣고 또 다른 한쪽 다리를 편안하게 둔 자세를 이탈리아어로 '콘트라포스토(contrapposto)'라고 합니다. 좌우 체중이 다르게 실린 자세지만 '균형 잡힌 자세'를 모두 콘트라포스토라고 할 수 있습니다.

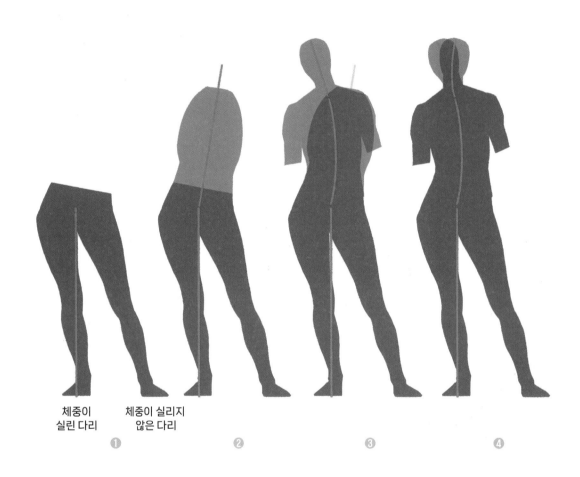

체중이 체중이 실리지
실린 다리 않은 다리

❶ ❷ ❸ ❹

❶ : 체중이 실린 다리 쪽 골반이 위로 올라가고, 반대쪽 체중이 실리지 않은 다리 쪽 골반은 아래로 내려갑니다. 무게중심선은 체중이 실린 다리를 지납니다.

❷ : 상체에서는 어깨를 제외하고 가슴과 배가 체중이 실리지 않은 다리 쪽으로 기웁니다.

❸ : 가슴 위로는 어깨와 머리가 체중이 실린 다리 쪽으로 기울어지고 체중이 실린 다리 쪽의 어깨는 내려갑니다.

❹ : 목 위로는 머리가 체중이 실리지 않은 다리 쪽으로 기울어지면서 시선은 수평이 되거나 체중이 실리지 않은 다리 쪽으로 내려갑니다. 무게중심선은 머리와 목이 이어지는 부분의 중앙에서 양다리의 사이 정도에 있습니다.

Illustration from Gottfried Bammes

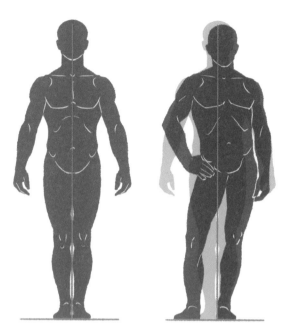

양발이 나란히 놓인 콘트라포스토입니다. 정면에서 봤을 때는 골반이 체중이 실린 다리 쪽으로 이동합니다. 가슴이나 배는 체중이 실리지 않은 다리 쪽으로 균형을 잡고 머리는 체중이 실린 다리 바로 위에 위치합니다. 어깨는 체중이 실린 다리 쪽이 내려갑니다.

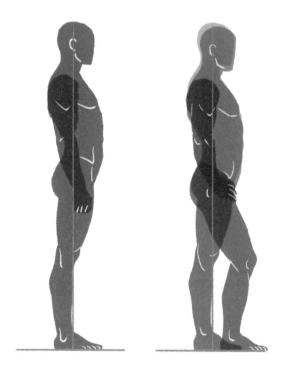

양발이 앞뒤로 놓인 콘트라포스토입니다. 몸통이 약간 앞으로 나오고 머리도 내려갑니다. 이 그림은 정면에서 본 모습이 아니라 보이지 않지만, 체중이 실리지 않은 다리 쪽 골반과 체중이 실린 다리 쪽 어깨가 내려가 있습니다.

Illustration from Paul Richer

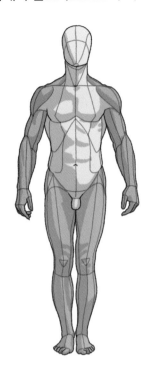 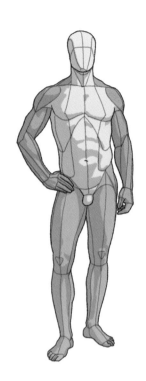

33쪽의 위쪽 그림에 명암을 더한 그림입니다. 똑바로 선 자세일 때와 콘트라포스토일 때 몸통과 팔 사이 공간(네거티브 스페이스)의 변화에 주목해보세요.

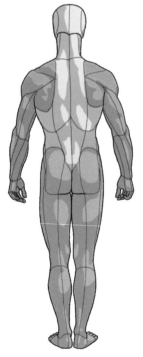 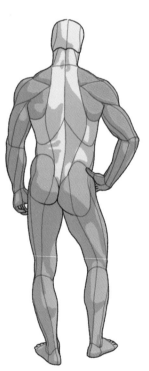

위 그림의 뒷모습을 그린 그림입니다. 엉덩이의 높이가 좌우로 변화하고 있다는 것을 알 수 있습니다. 등뼈는 약간 가로 방향으로 S자형으로 굽어 있고 머리는 체중이 실리지 않은 다리 쪽으로 약간 기울어 있습니다.

Illustration from Paul Richer

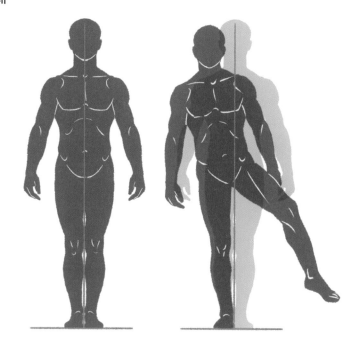

다리를 옆으로 들어 올린 자세일 때는 상체가 체중이 실린 다리 쪽으로 크게 기웁니다. 머리는 시선을 유지하기 위해 꼿꼿하게 고개를 든 상태입니다.

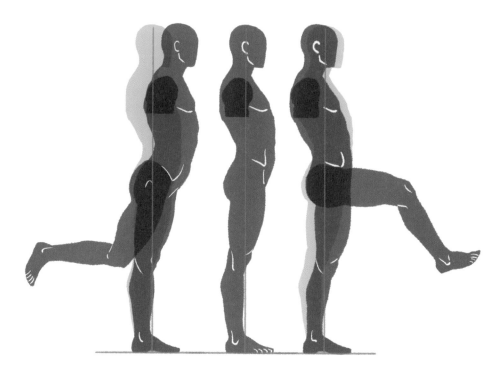

다리를 앞뒤로 들어 올린 자세일 때는 들어 올린 다리의 방향과 반대되는 쪽으로 상체가 움직입니다. 다리를 뒤로 들어 올리면 골반과 머리가 크게 앞으로 움직입니다. 다리를 앞으로 들어 올리면 체중이 실린 다리에서 어깨까지가 크게 활처럼 곡선을 그리며 뒤로 휘어집니다.

Illustration from Paul Richer

■ 발끝으로 선 자세

발끝으로 선 자세일 때는 무게중심이 약간 앞으로 움직입니다. 발끝으로 선 상태에서 한쪽 발로 서면 체중이 실린 다리의 발끝 쪽으로 무게중심이 움직여 대각선 앞으로 쓰러지기 쉬운 자세가 됩니다.

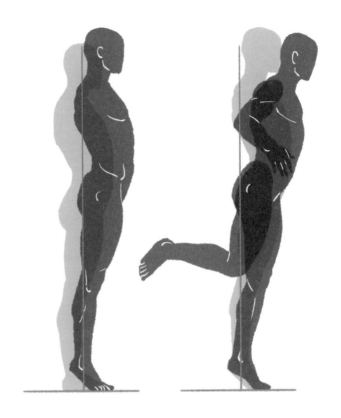

■ 상체가 앞으로 기운 자세와 뒤로 기운 자세

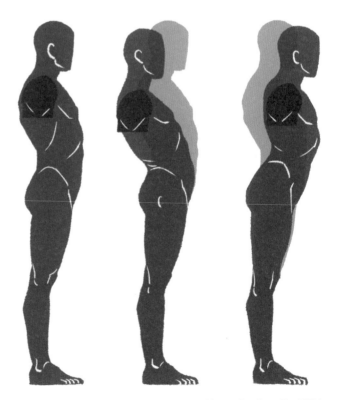

다리를 움직이지 않는 상태에서 상체를 앞뒤로 기울인 자세입니다. 어떤 자세든 머리의 위치는 내려갑니다. 얼굴은 어느 쪽으로든 기울지 않은 채로 곧게 유지되고 있습니다.

Illustration from Paul Richer

■ 꺾인 허리와 굽은 등

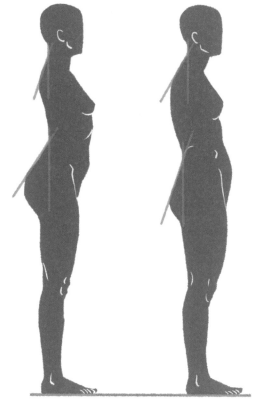

꺾인 허리와 굽은 등인 자세일 때는 어깨와 허리가 연동해 움직이는 것을 관찰할 수 있습니다. 꺾인 허리는 어깨 쪽 등의 기울기가 수직에 가깝습니다. 굽은 등은 허리 쪽 기울기가 수직에 가깝습니다.

힘을 빼고 한쪽 다리에 체중을 실은 자세일 때도 등이 구부정하게 되기 쉽습니다.

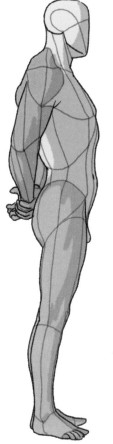

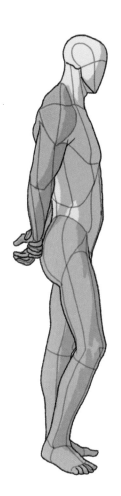

Illustration from Paul Richer, Hermann Heller

■ 쭈그리고 앉은 자세

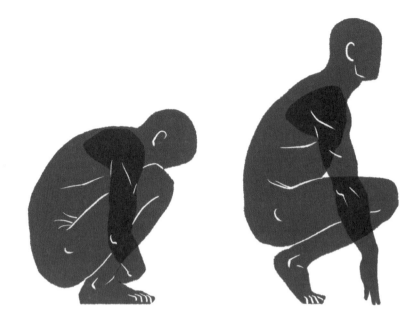

발바닥을 지면에 붙인 채 쭈그리고 앉으면 무게중심이 뒤로 이동하기 때문에 허리가 굽어지고 몸통과 허벅지가 닿습니다. 그 자세에서 발끝으로 서면 무게중심이 앞으로 이동하고 상체가 일으켜져 몸통과 허벅지가 떨어집니다.

■ 상체를 앞으로 구부린 자세

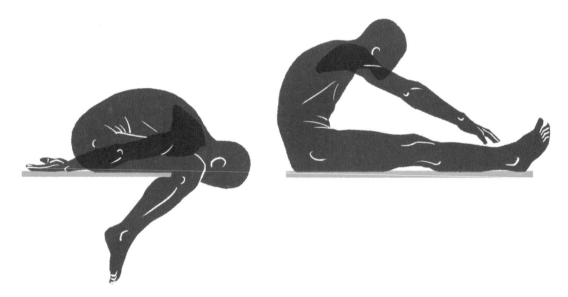

무릎을 굽힌 채로 상체를 앞으로 구부리면 몸통과 허벅지가 닿습니다. 무릎을 쭉 펴면 보통 허벅지 뒤쪽 근육이 당겨지고 몸통이 허벅지에서 떨어지게 됩니다.

Illustration from Paul Richer, Siegfried Mollier

■ 무릎을 꿇고 몸을 앞뒤로 기울인 자세

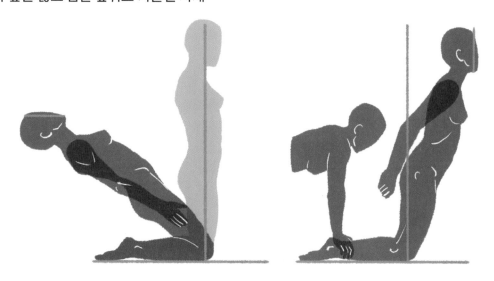

무릎을 꿇으면 자기 힘으로 상체를 등 뒤로 넘길 수 있습니다. 왼쪽 그림은 균형 감각이 아주 좋은 사람의 자세입니다. 무릎을 꿇고 상체를 앞쪽으로 기울인 경우는 무게중심이 접지면보다 더 앞으로 이동하기 때문에 균형을 유지하려면 다른 사람한테 다리를 눌러달라고 해야 합니다. 상체를 앞으로 기울였을 때는 얼굴은 지면과 수직을 이룹니다. 몸을 뒤로 넘긴 자세일 때는 얼굴이 위를 바라보게 됩니다.

■ 무릎을 꿇었을 때의 높이와 자력으로 뒤로 넘긴 자세

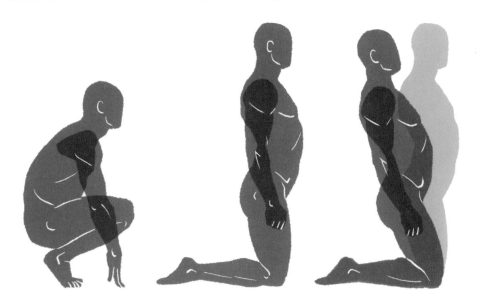

발끝을 세운 채로 쭈그리고 앉은 상태일 때 머리는 무릎을 꿇은 자세일 때의 어깨 정도의 높이에 오게 됩니다. 남의 도움을 받지 않고 자기 힘으로 뒤로 몸을 넘기면 보통 무릎에서 발끝의 가운데 정도의 바로 위에 머리가 오게 됩니다. 오른쪽의 무릎 꿇은 채 뒤로 몸을 넘긴 자세의 그림은 보통의 사람이 뒤로 넘길 수 있는 각도입니다.

Illustration from Siegfried Mollier, Paul Richer

■ 트러스 구조

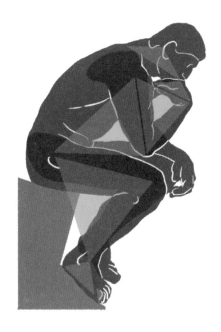

팔꿈치나 무릎을 구부렸을 때는 삼각형으로 네거티브 스페이스(팔다리와 몸통 사이에 생기는 공간)가 생깁니다. 외력에 잘
버티는 삼각형이 만들어지는 신체 구조는 건축의 트러스 구조(강재나 목재를 삼각형 그물 모양으로 짜서 하중을 지탱시키는 구조)
와 비슷합니다.

■ 앉은 채로 앞뒤로 몸을 기울인 자세

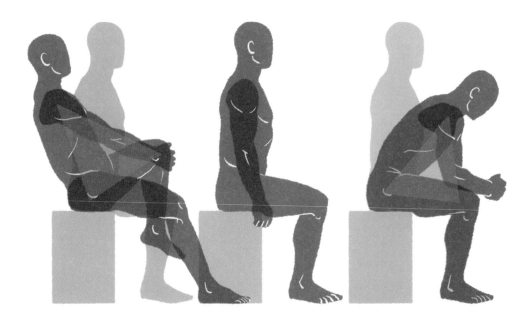

등받이가 없는 의자에 앉아 무릎을 손으로 잡은 채로 몸을 뒤로 넘겨서 지탱하면 트러스 구조가 나타납니다. 무릎에
팔꿈치를 대고 상체를 앞으로 숙여도 트러스 구조가 생깁니다.

Illustration from Auguste Rodin, Paul Richer

■ 물구나무서서 등을 뒤로 젖힌 자세

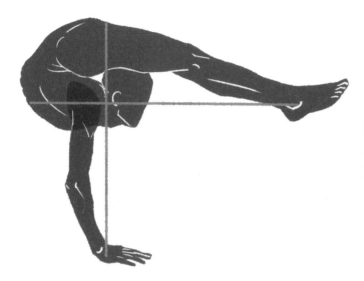

몸이 몹시 유연한 사람은 하체 하중에 의해 허벅지와 머리가 맞닿을 정도로 등을 뒤로 젖힐 수 있습니다.

■ 엎드려 발목을 잡고 상체를 일으킨 자세

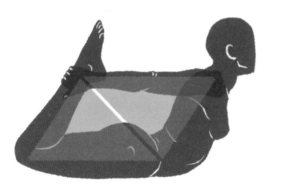

바닥에 엎드려 뒤로 팔을 뻗어 발목을 손으로 잡고 상체를 일으키면 평행사변형의 네거티브 스페이스가 생깁니다. 이 공간은 삼각형 2개가 합쳐진 트러스 구조로 볼 수 있습니다.

■ 정좌

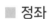

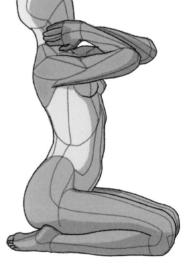

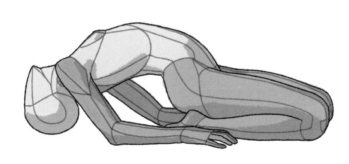

정좌하면 허벅지와 종아리가 닿습니다. 위 그림에서는 정좌를 하고 앞뒤로 젖혔을 때의 변화를 표현했습니다. 팔은 팔꿈치 관절의 형태 때문에 위팔과 손목이 닿을 정도로는 구부릴 수 없습니다.

■ 몸통을 옆으로 구부린 자세

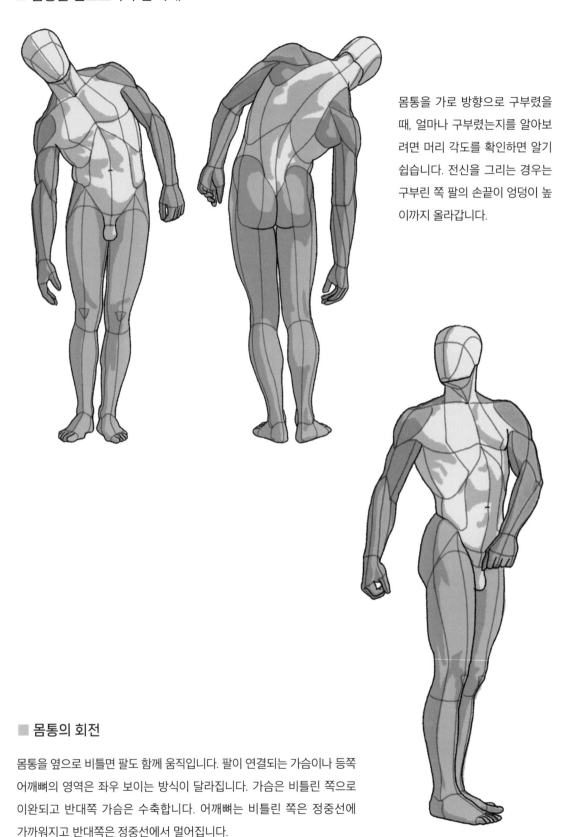

몸통을 가로 방향으로 구부렸을 때, 얼마나 구부렸는지를 알아보려면 머리 각도를 확인하면 알기 쉽습니다. 전신을 그리는 경우는 구부린 쪽 팔의 손끝이 엉덩이 높이까지 올라갑니다.

■ 몸통의 회전

몸통을 옆으로 비틀면 팔도 함께 움직입니다. 팔이 연결되는 가슴이나 등쪽 어깨뼈의 영역은 좌우 보이는 방식이 달라집니다. 가슴은 비틀린 쪽으로 이완되고 반대쪽 가슴은 수축합니다. 어깨뼈는 비틀린 쪽은 정중선에 가까워지고 반대쪽은 정중선에서 멀어집니다.

Illustration from Paul Richer

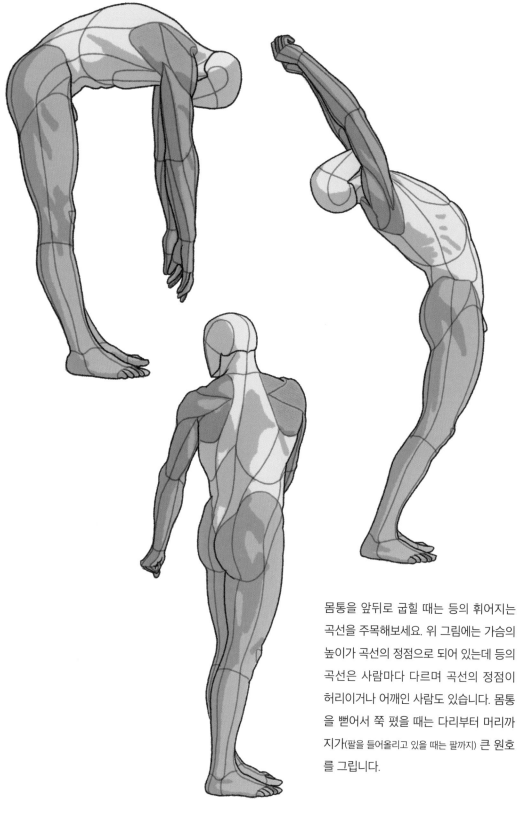

몸통을 앞뒤로 굽힐 때는 등의 휘어지는
곡선을 주목해보세요. 위 그림에는 가슴의
높이가 곡선의 정점으로 되어 있는데 등의
곡선은 사람마다 다르며 곡선의 정점이
허리이거나 어깨인 사람도 있습니다. 몸통
을 뻗어서 쭉 폈을 때는 다리부터 머리까
지가(팔을 들어올리고 있을 때는 팔까지) 큰 원호
를 그립니다.

Illustration from Paul Richer

■ 외발로 서서 몸을 젖힌 자세

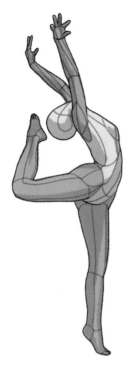

■ 서서 몸을 앞으로 깊이 숙여 굽힌 자세

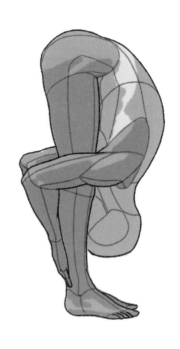

발레 같은 무용에서는 몸을 젖힌 자세를 자주 볼 수 있습니다. 두 손을 높이 든 자세는 키가 커 보이는 시각적 효과가 있습니다. 외발로 선 자세는 몸이 가벼워 보이고 머리부터 다리까지 뒤로 젖힌 자세는 몸이 유연해 보입니다.

몸이 유연한 사람은 몸통과 다리 앞부분이 닿을 정도로 몸을 굽힐 수 있습니다. 이 그림에서는 손으로 발목을 잡고 몸통을 끌어당기고 있습니다. 어깨는 무릎 위의 높이에 오고, 머리는 정강이 사이에 있습니다.

■ 아치 자세

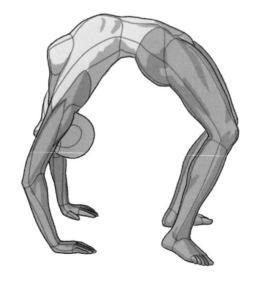

유연한 사람이 아치 자세를 취하면 몸이 배를 정점으로 하는 호를 그립니다. 허리 주변의 등뼈가 잘 구부러지기 때문입니다. 상체와 하체가 마주 보는 것처럼 위치합니다.

Illustration from Siegfried Mollier

■ 엎드려 등을 뒤로 젖힌 자세

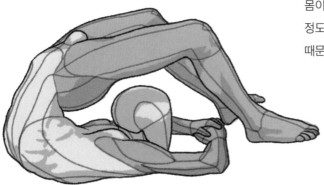

몸이 아주 유연한 사람은 허벅지와 머리가 닿을 정도로 등을 뒤로 젖힐 수 있습니다. 하체의 하중 때문에 서 있을 때보다 더 많이 젖혀집니다.

■ 서서 다리를 잡고 등을 뒤로 젖힌 자세

선 채로 상체를 뒤로 젖힐 경우, 무릎이나 다리를 손으로 잡아 끌어당기면 더 많이 젖힐 수 있습니다. 머리는 가랑이 사이로 들어갑니다.

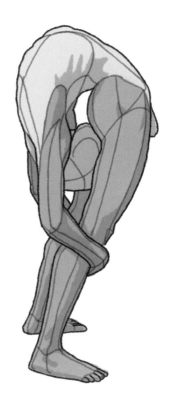

■ 상체를 비튼 아치 자세

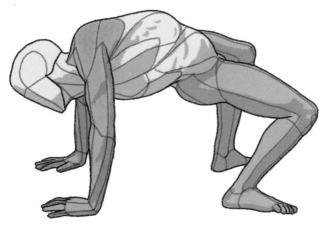

몸이 유연한 사람은 아치 자세를 하면서 상체를 비틀어 가슴이 지면을 향할 정도로 비틀 수 있습니다. 이런 자세를 취할 때는 손발로 땅을 짚어 몸통을 비튼 상태로 고정합니다.

Illustration from Rudolf Fick

■ 걷는 자세

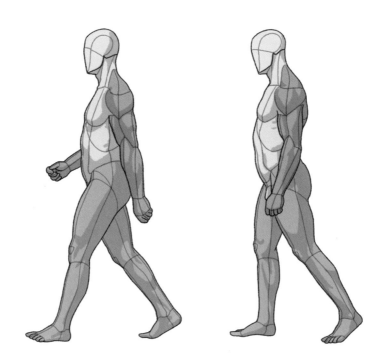

걷는 자세는 사람마다 다르지만, 일반적으로는 앞발을 땅에 딛고 뒷발을 뒤로 들어 올릴 때, 양발 중간에 머리가 오게 됩니다. 이때 약간 키가 작아집니다. 그리고 지면에 발바닥 전체가 닿게 되면 머리는 그 발 바로 위로 이동합니다.

■ 계단을 오르내리는 자세

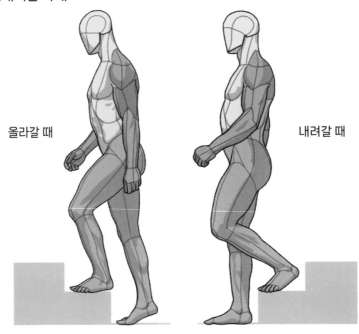

올라갈 때

내려갈 때

계단을 오를 때는 상체가 앞으로 기울고 무게중심도 앞쪽으로 이동합니다. 내려갈 때는 무게중심이 뒤로 기울어집니다. 발을 앞으로 내밀면 무릎을 '굽혔는지 폈는지'의 차이도 볼 수 있습니다.

Illustration from Paul Richer

■ 언덕을 오르내리는 자세

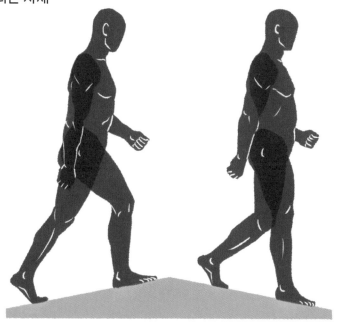

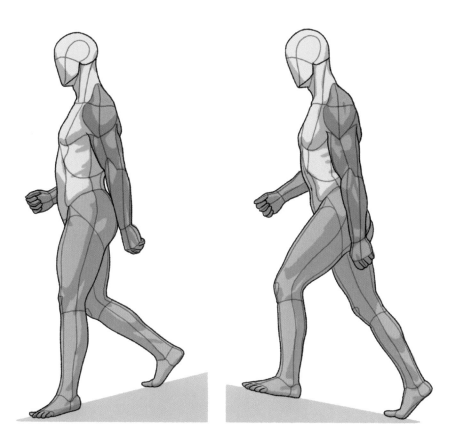

언덕을 오르내리는 자세는 계단을 오르내리는 자세와 비슷합니다. 언덕을 오를 때는 앞으로 내민 다리의 무릎이 구부러지면서 상체가 앞으로 기웁니다. 내려갈 때는 앞으로 내민 다리의 무릎을 편 상태로, 올라갈 때보다 무게중심이 뒤로 기웁니다.

Illustration from Paul Richer

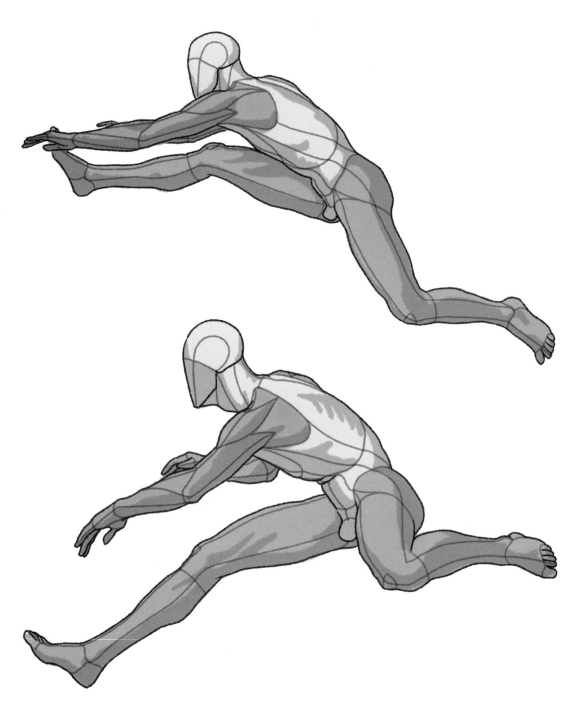

허들을 뛰어넘기 전에는 앞쪽의 다리를 크게 올리고 뒤쪽의 다리는 뛰어오를 때의 관성으로 뒤로 뻗고 있습니다. 뛰어넘은 후는 앞쪽 다리가 착지에 대비해 내려가고 뒤쪽 다리는 무릎이 앞으로 이동하고 있습니다. 상체는 모두 앞쪽으로 기운 자세입니다.

Illustration from Willhelm Tank

■ 멀리뛰기

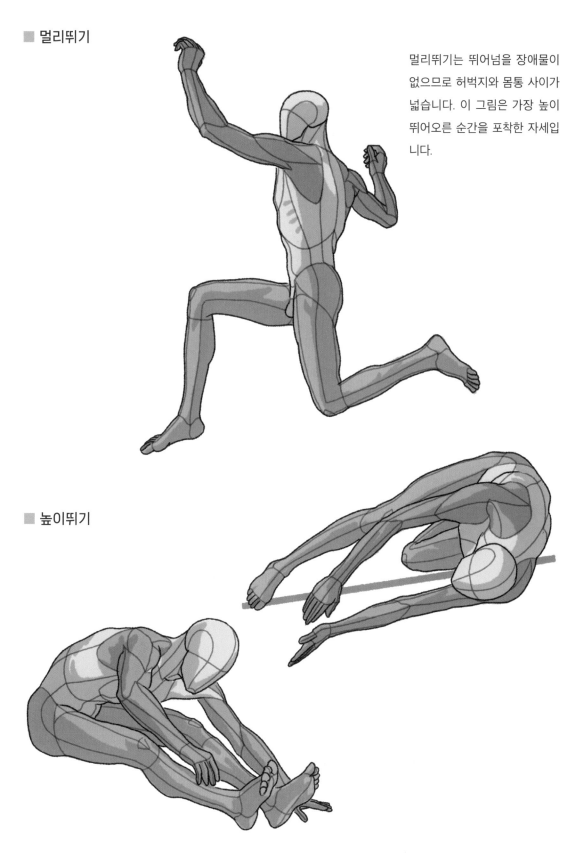

멀리뛰기는 뛰어넘을 장애물이 없으므로 허벅지와 몸통 사이가 넓습니다. 이 그림은 가장 높이 뛰어오른 순간을 포착한 자세입니다.

■ 높이뛰기

이 그림은 높이뛰기를 하며 몸통을 옆으로 기울인 자세이거나 몸을 접어서 손발을 모은 자세입니다.

Illustration from Willhelm Tank

■ 크라우칭 스타트

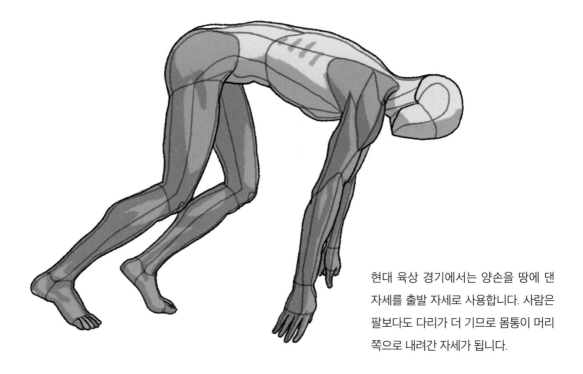

현대 육상 경기에서는 양손을 땅에 댄
자세를 출발 자세로 사용합니다. 사람은
팔보다도 다리가 더 기므로 몸통이 머리
쪽으로 내려간 자세가 됩니다.

■ 출발해 달리는 자세

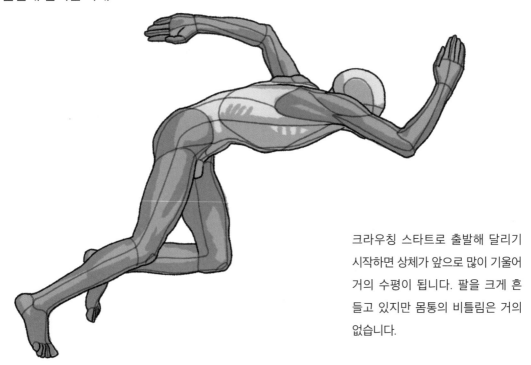

크라우칭 스타트로 출발해 달리기
시작하면 상체가 앞으로 많이 기울어
거의 수평이 됩니다. 팔을 크게 흔
들고 있지만 몸통의 비틀림은 거의
없습니다.

Illustration from Willhelm Tank, Paul Richer

■ 달리는 자세

달리는 중에는 보통 몸통이 앞으로 기울어지는 자세가 됩니다. 넘어질 것처럼 몸이 기울고 다리를 앞으로 내밉니다. 보통의 달리기 방법은 팔과 다리가 서로 반대쪽이 앞으로 나와 있기 때문에 상체가 약간 비틀어져 있습니다.

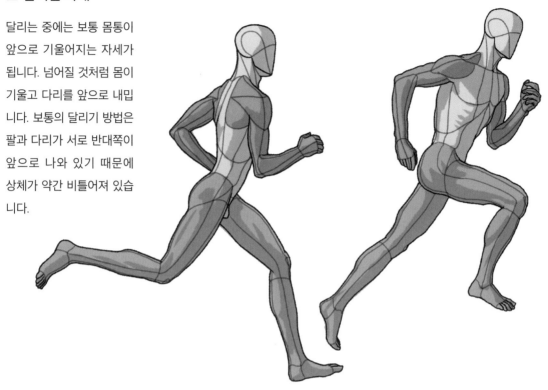

■ 속도를 줄이는 자세

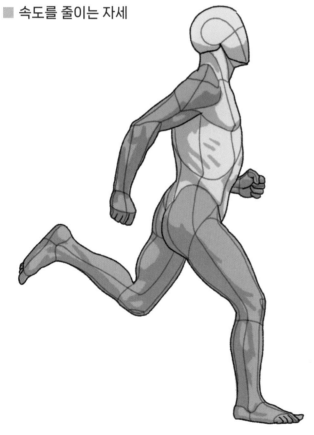

결승선에 들어온 후 속도를 줄일 때는 상체가 뒤로 기울어 무게중심이 뒤로 이동합니다. 머리가 위를 향하고 보폭이나 팔을 휘두르는 정도도 달리는 중일 때보다 작아집니다.

Illustration from Willhelm Tank, Paul Richer

■ 몸통을 옆쪽으로 기울인 자세

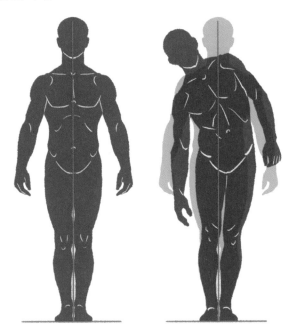

양발을 땅에 딛고 상체를 한쪽으로 기울인 자세입니다. 어깨가 많이 기울고 허리가 기울어진 쪽과 반대쪽으로 움직입니다. 이런 자세일 때는 머리가 기웁니다.

■ 한 손에 무거운 짐을 든 자세

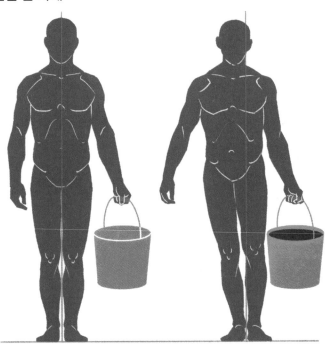

가벼운 짐을 들었을 때는 무게중심이 거의 변하지 않고 직립 자세를 유지할 수 있습니다. 반면, 무거운 짐을 들면 짐을 든 쪽 겨드랑이를 몸에 붙이고 팔을 몸통으로 끌어당기면서 짐을 든 쪽의 반대쪽으로 무게중심이 움직입니다. 짐을 들지 않은 팔은 몸의 균형을 잡기 위해 바깥쪽으로 벌립니다.

<p align="right">Illustration from Paul Richer</p>

■ 무거운 것을 앞으로 들어 올린 자세

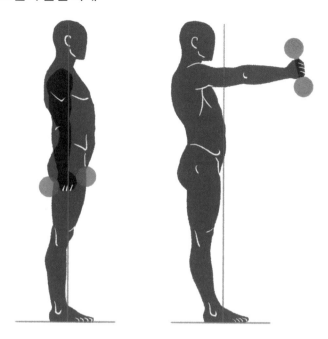

팔의 힘으로 아령 같은 무거운 것을 앞으로 들어 올리면 무게중심이 뒤쪽으로 움직여 발부터 상체까지가 뒤로 기웁니다.

■ 무거운 짐을 짊어진 자세

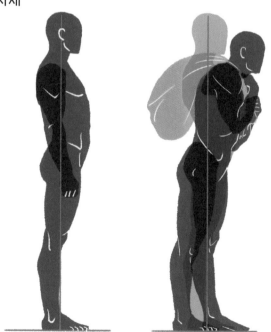

짐을 짊어지고 있을 때는 몸이 앞으로 기운 자세가 됩니다. 앞쪽으로 이동한 무게중심의 균형을 잡기 위해 발을 앞뒤로 두게 됩니다. 짐이 허리까지 내려오는 경우나, 사람을 업은 경우는 발을 앞뒤로 두는 것 외에도 뒷짐을 지어 짐의 아래를 받치는 것 같은 자세가 됩니다.

Illustration from Paul Richer

■ 손수레를 끌고 있는 자세　　　## ■ 물건을 짊어지고 걷는 자세

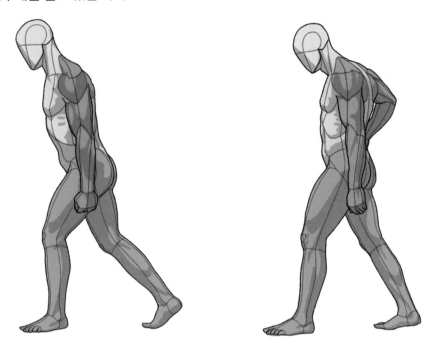

손수레는 수레에 실은 짐의 무게에 따라 몸통이 기울게 됩니다. 어깨 위에 짐을 짊어지고 걸으면 어깨를 가능한 평평하게 만들기 위해 한쪽 팔은 허리에 손을 얹고 머리는 앞으로 숙이게 됩니다. 오른쪽 그림의 무게중심은 양발 사이에 있습니다.

■ 리어카를 끌거나 당기는 자세

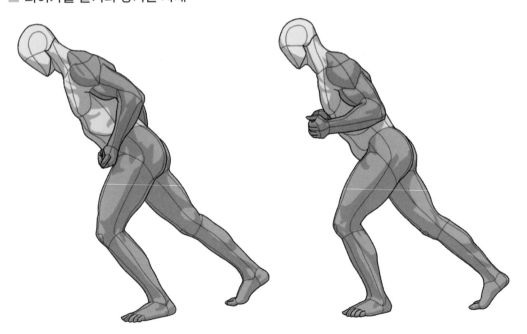

끄는 타입의 리어카로 무거운 짐을 옮길 때는 손과 허리를 사용하여 손잡이 부분을 끌고 갑니다. 미는 타입의 리어카는 손과 가슴을 사용해 밀고 갑니다.

Illustration from Paul Richer, Gottfried Bammes

■ 길쭉한 물건을 밀고 당기는 자세

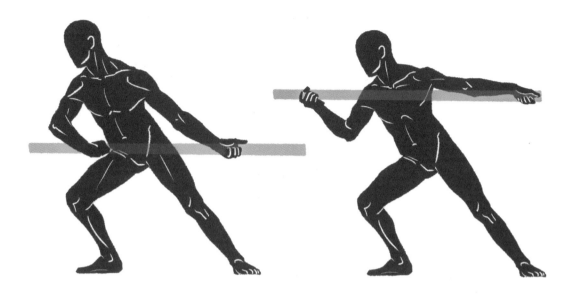

줄다리기 줄 같은 길쭉한 물건을 당길 때는 허리 높이로 당깁니다. 길쭉한 물건을 밀어넣는 경우는 가슴 높이로 체중을 싣고 밀어 넣습니다.

■ 미는 자세와 끄는 자세

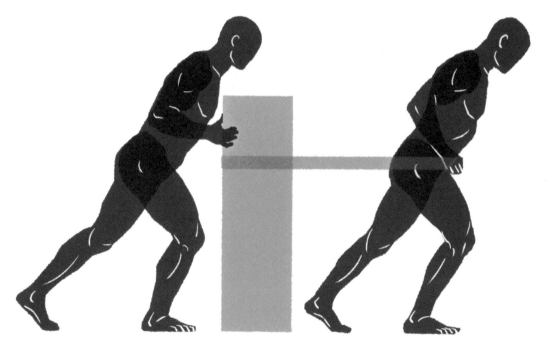

짐을 밀 때는 손이 가슴 높이에 오고, 끌 때는 손이 허리 높이에 옵니다. 위 그림의 인물들은 팔 이외의 윤곽의 차이가 없는데, 팔 자세가 다른 것과 짐을 그려 넣는 것으로 미는 동작과 끄는 동작을 구분할 수 있습니다.

Illustration from Paul Richer, Gottfried Bammes

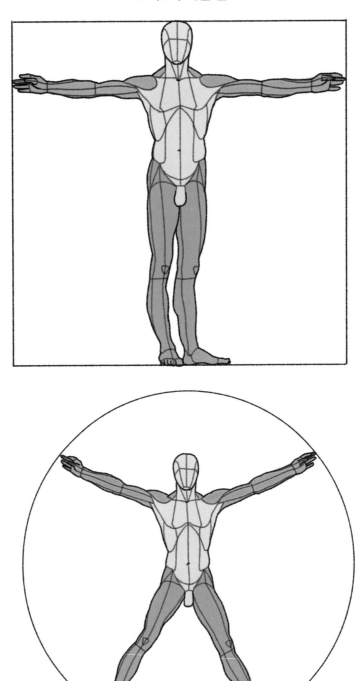

위 그림은 레오나르도 다 빈치의 '비트루비안 맨(Vitruvian Man)'의 포즈입니다. 그림의 원과 정사각형은 '양팔을 벌린 길이는 키와 거의 같고, 양팔과 양다리를 벌리면 배꼽을 중심으로 하여 컴퍼스로 정원을 그릴 수 있다'라는 이론을 바탕으로 하고 있습니다. 하지만 실제 인체의 비율과는 다르므로 어디까지나 이론을 따라 표현한 인체라고 생각하는 것이 좋습니다.

Illustration from Leonardo da Vinci

■ 영웅 체형(8등신)과 표준 체형(7.5등신)

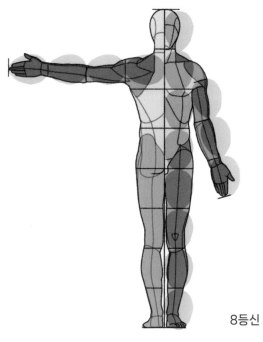

8등신

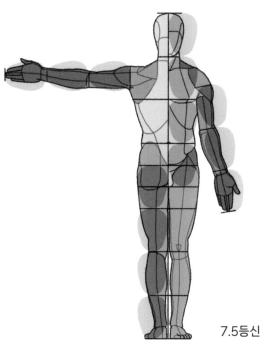

7.5등신

미술해부학에서 소개하는 인체 비례는 머리의 높이(세로 길이)를 단위로 해서 키와 가로 폭을 나눠서 대략적인 기준을 만듭니다. 크게 나눠서 두 종류가 있는데, 8등신의 인체 비례는 '영웅 체형'이라고 하고, 7.5등신의 인체 비례는 '표준 체형'이라고 합니다. 미술 작품에는 종종 인체를 영웅 체형으로 표현한 경우를 볼 수 있습니다. 인체를 8등신으로 표현하면 날씬해 보기에 좋고 가이드 선을 그리기도 편하기 때문인 것 같습니다. 실제 인체는 7.5등신에 가깝기 때문에 모델을 관찰하며 제작한 인물 작품도 7.5등신에 가깝게 됩니다.

Illustration from Paul Richer

포즈

이번에는 포즈에 대해 다뤄 보겠습니다. 각 포즈는 미술 작품을 참고로 하고 있습니다. 원작자와 작품명은 페이지의 아래에 게재해 두었습니다. 미술 작품의 포즈는 실제 인체 포즈와는 차이가 있습니다. 실제로 같은 포즈를 취해보면 가동 범위가 좁거나 장시간 재현할 수 없다는 것을 알 수 있습니다. 미술 작품에서는 머리가 작고 다리가 날씬하고 긴 체형도 종종 볼 수 있습니다. 실제 모델을 관찰하며 배우는 것도 중요하지만 이 책에서는 조각이나 회화 작품을 연구하면서 표현으로 연결되는 포즈에 대해 알아나가 도록 하겠습니다.

서 있는 포즈	앉아 있는 포즈	누워 있는 포즈	어린이의 포즈	여러 사람의 포즈
506점	244점	87점	73점	427점

일러두기

90	Ernst Seger	*"AMAZONE"*
일러스트 번호	원작자명	작품명

원작자명밖에 없는 것은 작품명이 불분명한 것입니다. 작품명만 분명한 것은 원작자명을 Unknown artist라고 기재해 두었습니다.

서 있는 포즈

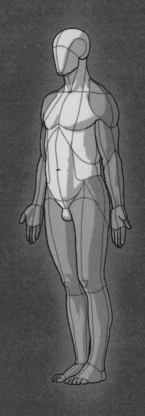

'서 있는 포즈'는 어느 한쪽 다리를 곧게 펴고 있고, 허리나 등이 땅에 닿아 있지 않은 포즈를 모아 두었습니다. 대체로 양발 모두 땅을 딛고 있는 자세긴 하지만, 공중에 떠 있는 자세라 체중이 실리지 않은 경우도 있습니다. 기독교 미술에서 많이 볼 수 있는 '십자가에 매달린 예수상'은 서 있는 포즈에 포함하기로 했습니다. 무릎 꿇은 자세 등 서 있는 포즈와 앉아 있는 포즈의 중간 같은 자세는 이번 파트에 포함했습니다.

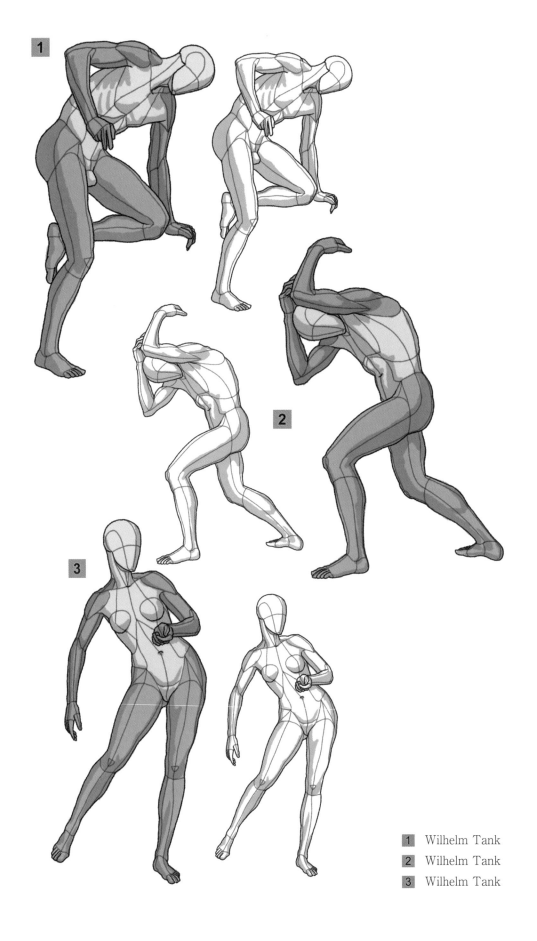

1 Wilhelm Tank

2 Wilhelm Tank

3 Wilhelm Tank

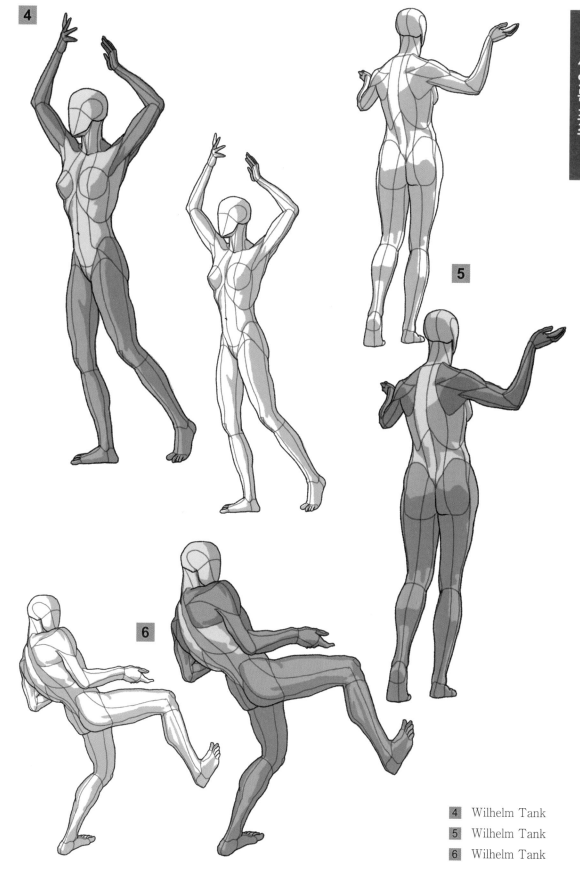

4 Wilhelm Tank
5 Wilhelm Tank
6 Wilhelm Tank

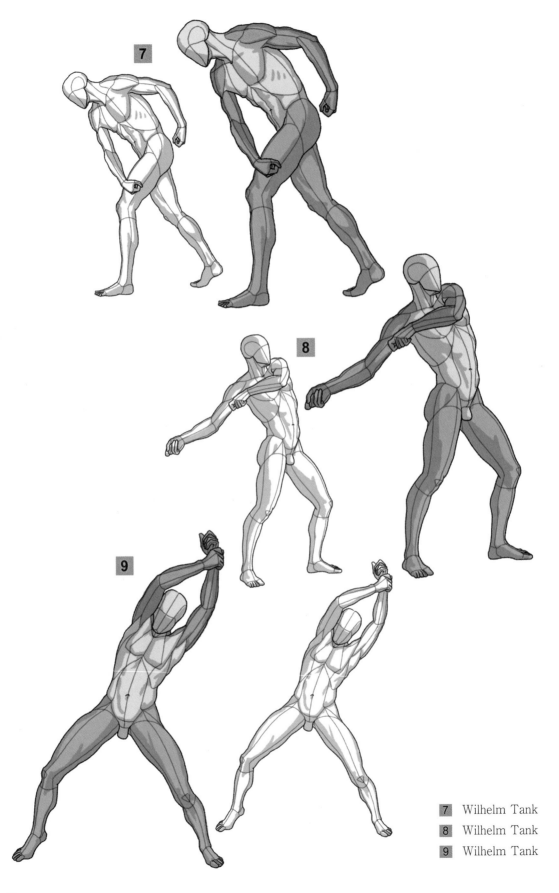

7 Wilhelm Tank

8 Wilhelm Tank

9 Wilhelm Tank

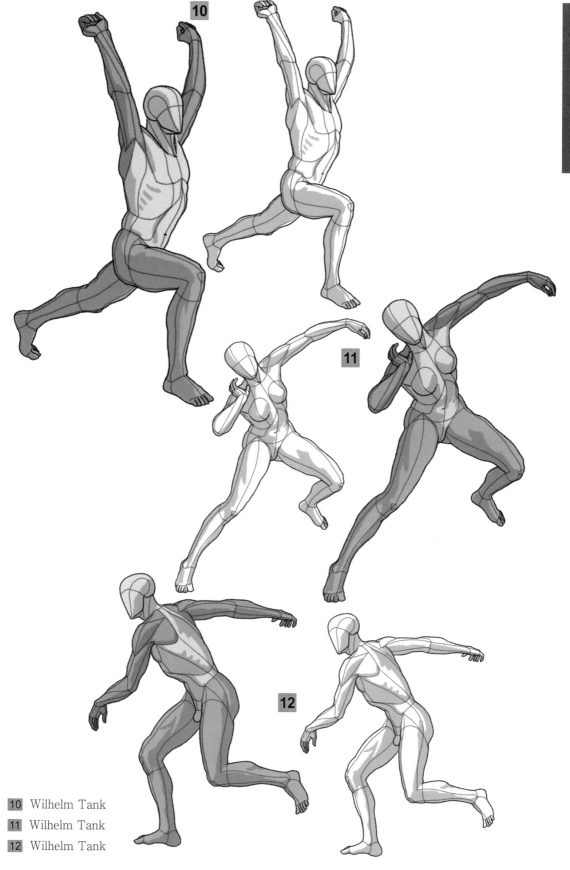

10 Wilhelm Tank
11 Wilhelm Tank
12 Wilhelm Tank

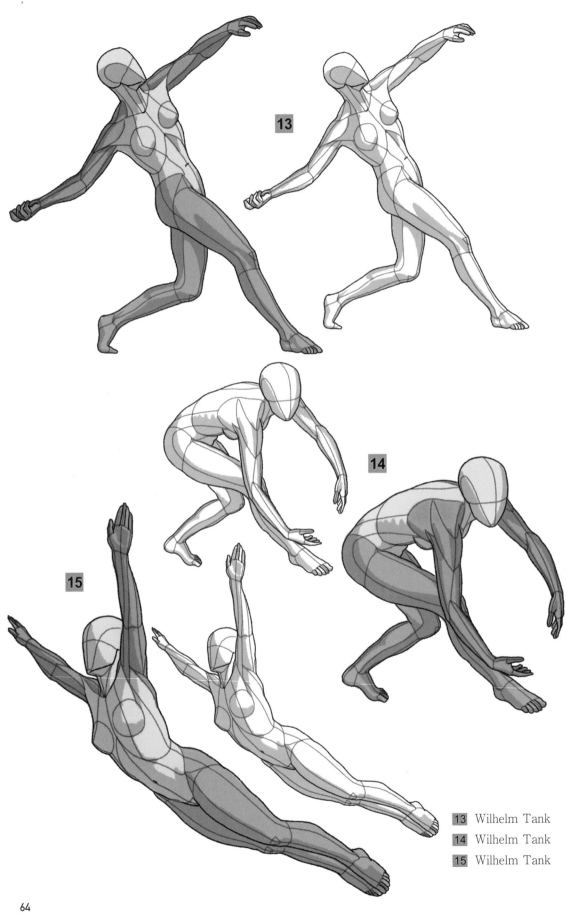

13 Wilhelm Tank
14 Wilhelm Tank
15 Wilhelm Tank

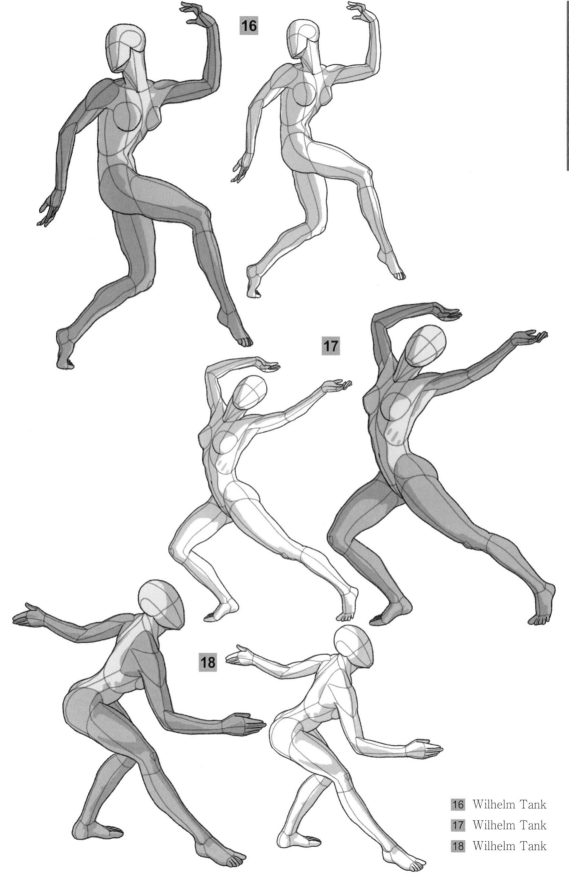

16　Wilhelm Tank
17　Wilhelm Tank
18　Wilhelm Tank

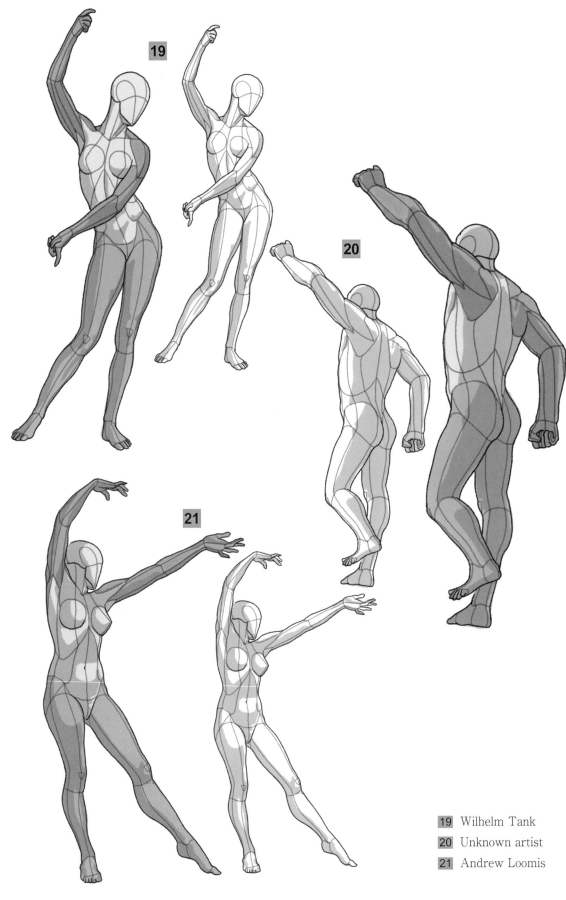

19 Wilhelm Tank
20 Unknown artist
21 Andrew Loomis

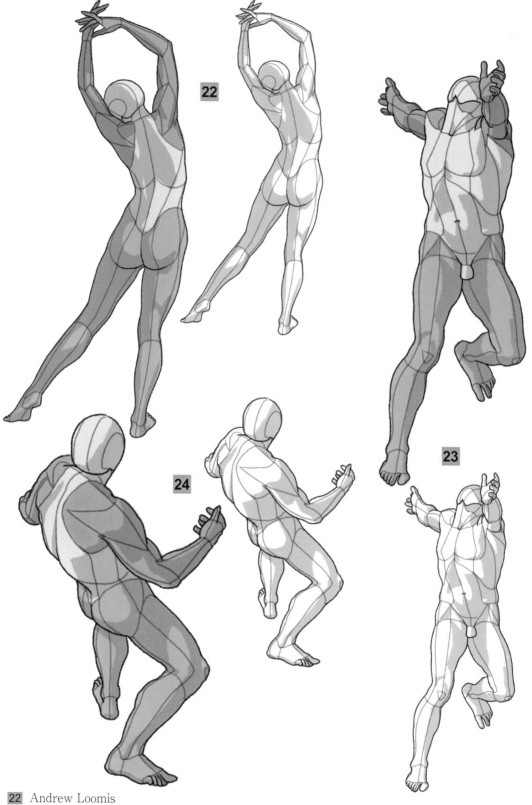

22 Andrew Loomis

23 Michelangelo Buonarroti *"Bóveda de la Capilla Sixtina"*

24 Charles Le Brum *"Männlicher Halbakt"*

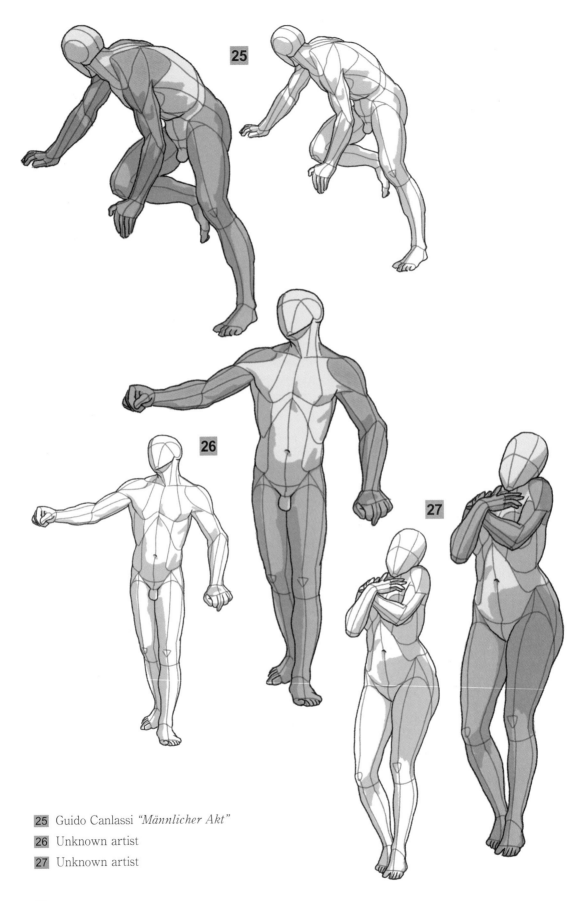

25 Guido Canlassi *"Männlicher Akt"*

26 Unknown artist

27 Unknown artist

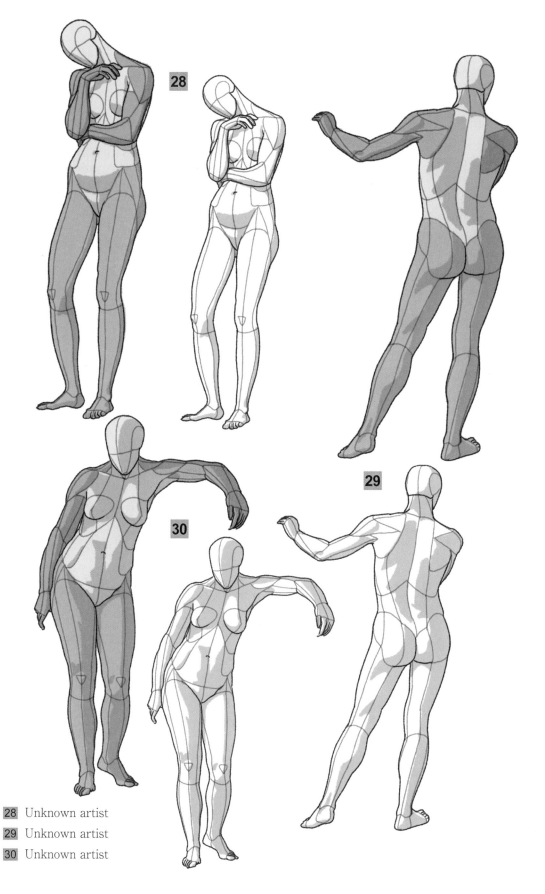

28 Unknown artist
29 Unknown artist
30 Unknown artist

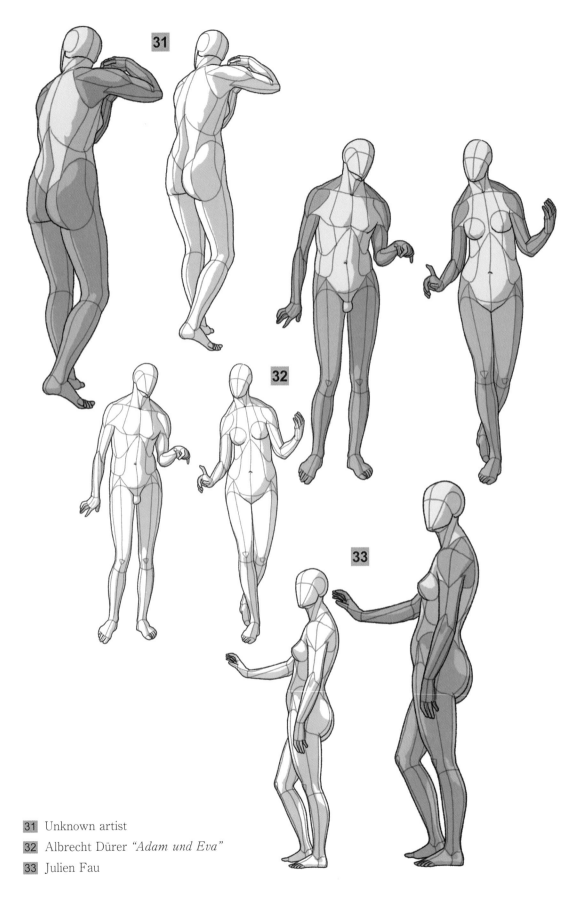

31 Unknown artist

32 Albrecht Dürer *"Adam und Eva"*

33 Julien Fau

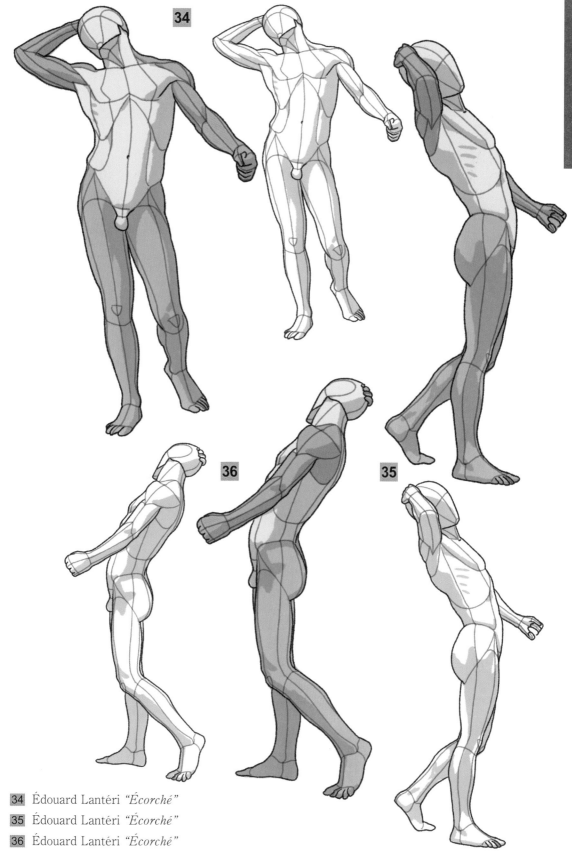

34 Édouard Lantéri *"Écorché"*

35 Édouard Lantéri *"Écorché"*

36 Édouard Lantéri *"Écorché"*

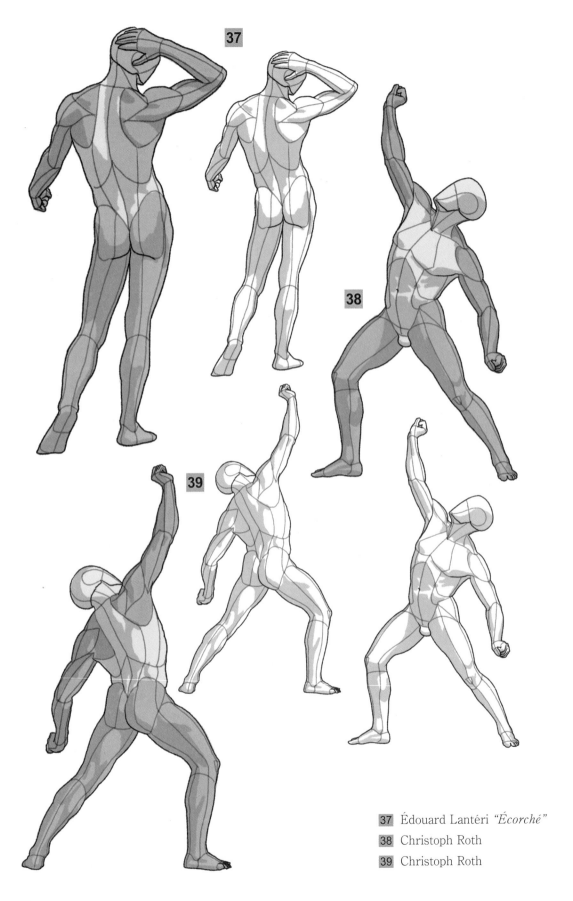

37 Édouard Lantéri *"Écorché"*
38 Christoph Roth
39 Christoph Roth

72

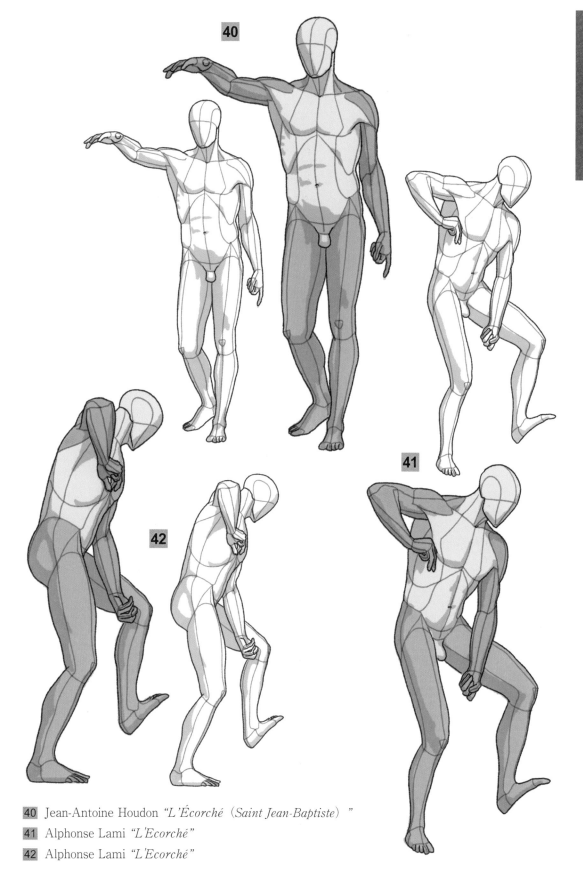

40 Jean-Antoine Houdon *"L'Écorché（Saint Jean-Baptiste）"*

41 Alphonse Lami *"L'Ecorché"*

42 Alphonse Lami *"L'Ecorché"*

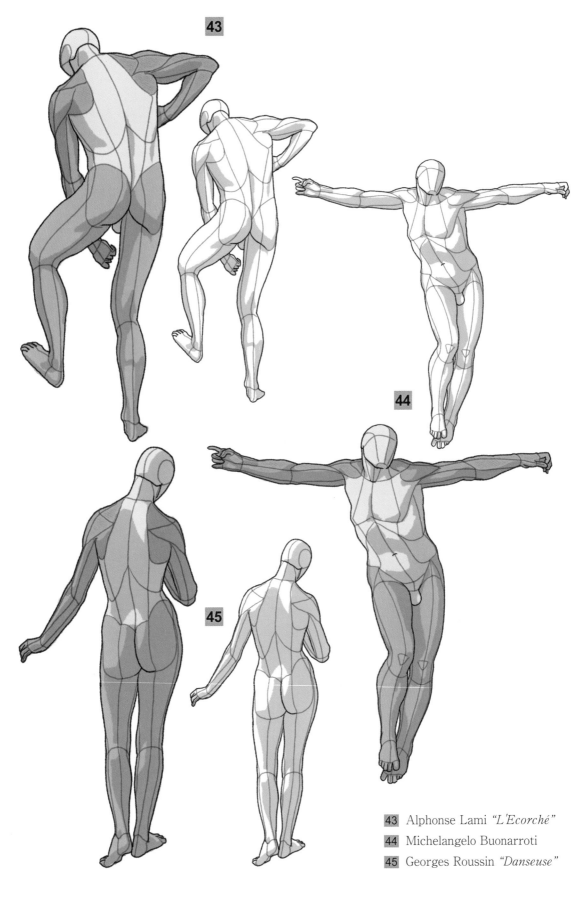

43 Alphonse Lami *"L'Ecorché"*
44 Michelangelo Buonarroti
45 Georges Roussin *"Danseuse"*

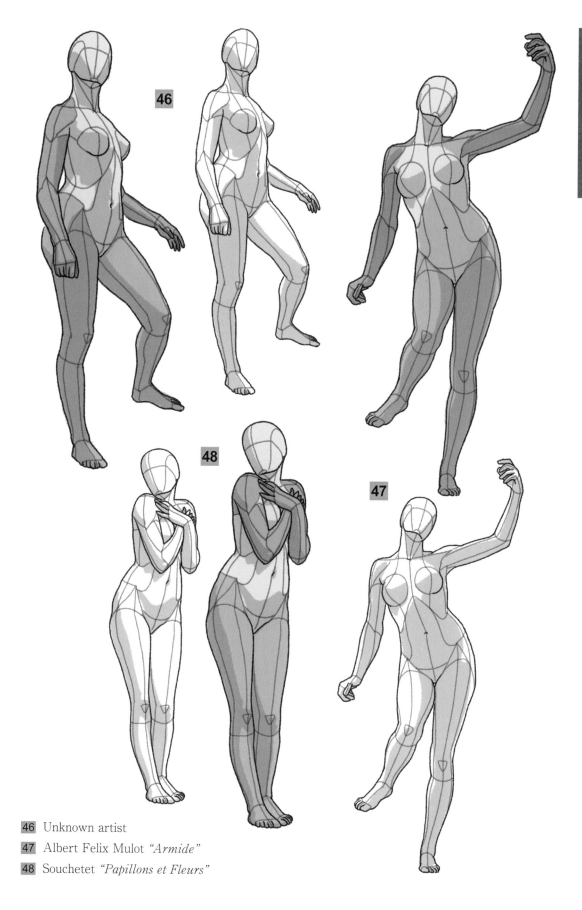

46 Unknown artist

47 Albert Felix Mulot *"Armide"*

48 Souchetet *"Papillons et Fleurs"*

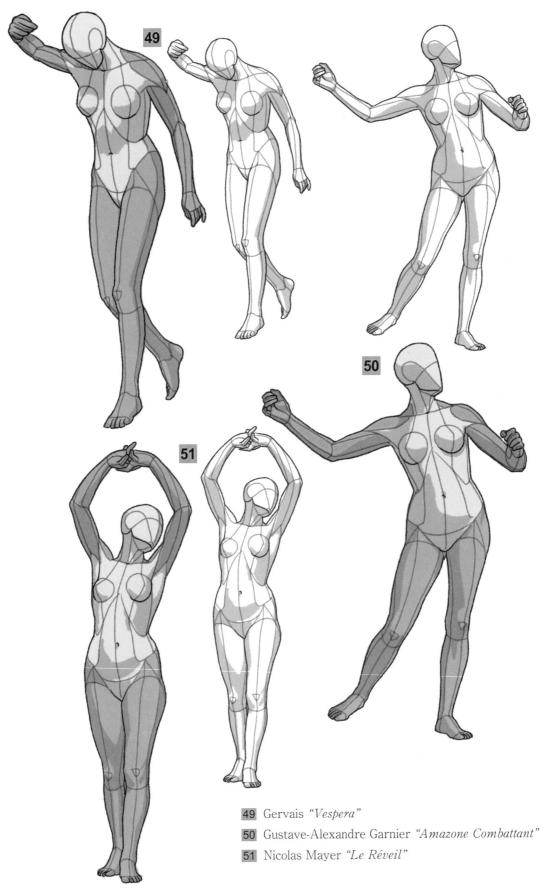

49 Gervais *"Vespera"*

50 Gustave-Alexandre Garnier *"Amazone Combattant"*

51 Nicolas Mayer *"Le Réveil"*

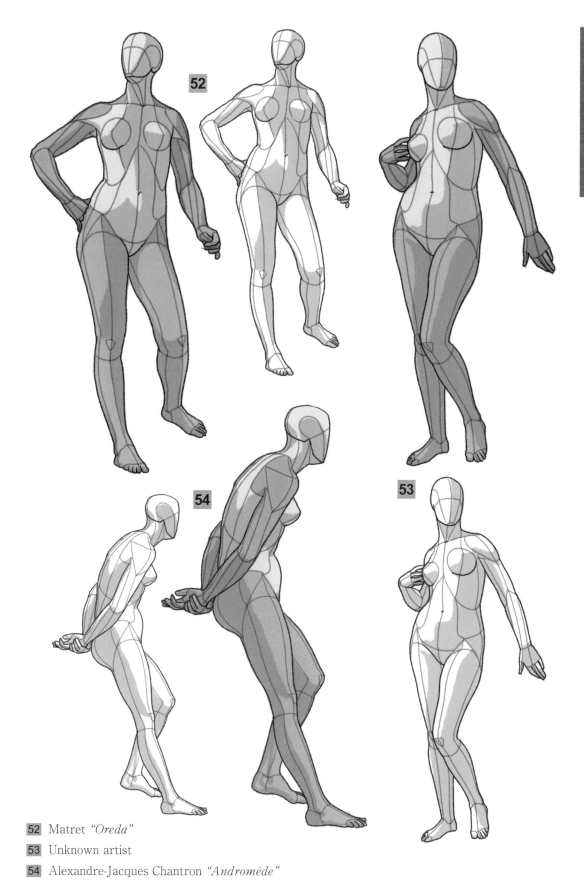

52 Matret *"Oreda"*

53 Unknown artist

54 Alexandre-Jacques Chantron *"Andromède"*

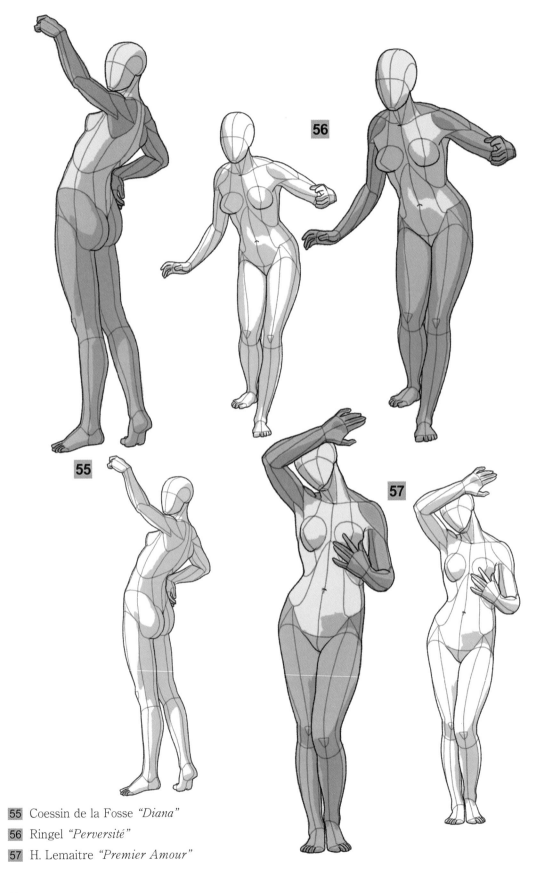

55 Coessin de la Fosse *"Diana"*

56 Ringel *"Perversité"*

57 H. Lemaitre *"Premier Amour"*

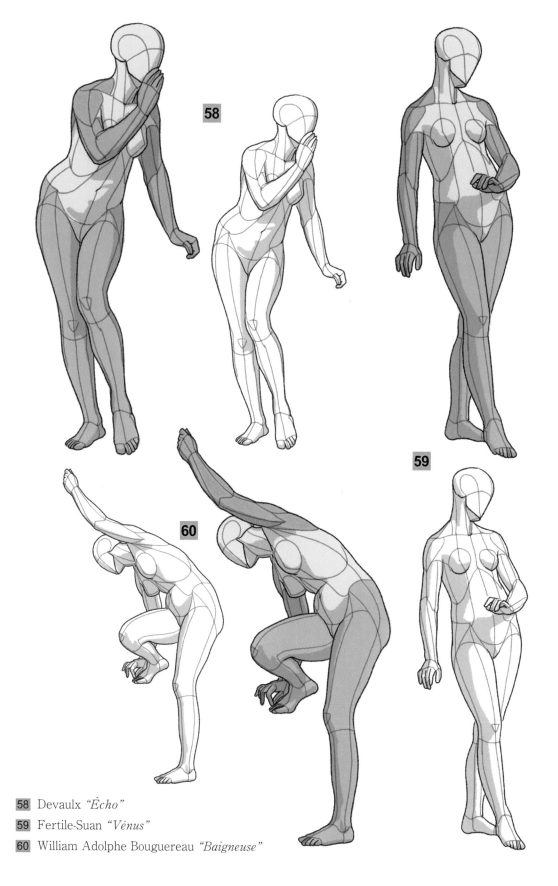

58 Devaulx *"Écho"*

59 Fertile-Suan *"Vénus"*

60 William Adolphe Bouguereau *"Baigneuse"*

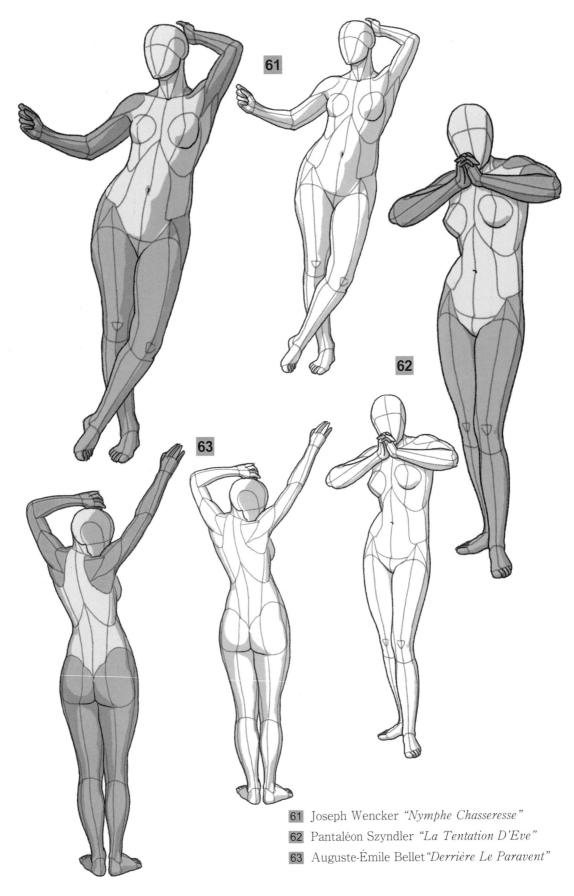

61 Joseph Wencker *"Nymphe Chasseresse"*

62 Pantaléon Szyndler *"La Tentation D'Eve"*

63 Auguste-Émile Bellet *"Derrière Le Paravent"*

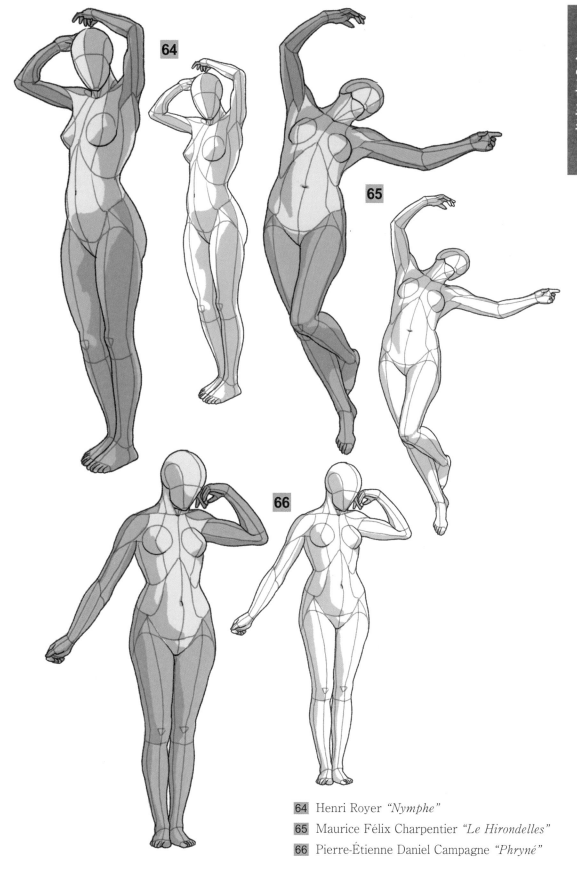

64 Henri Royer *"Nymphe"*

65 Maurice Félix Charpentier *"Le Hirondelles"*

66 Pierre-Étienne Daniel Campagne *"Phryné"*

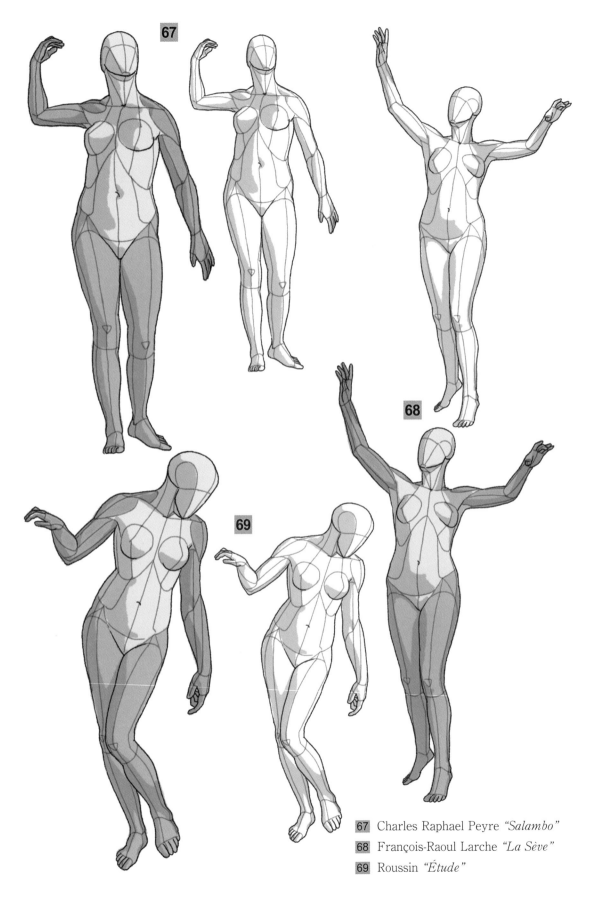

67 Charles Raphael Peyre *"Salambo"*
68 François-Raoul Larche *"La Sève"*
69 Roussin *"Étude"*

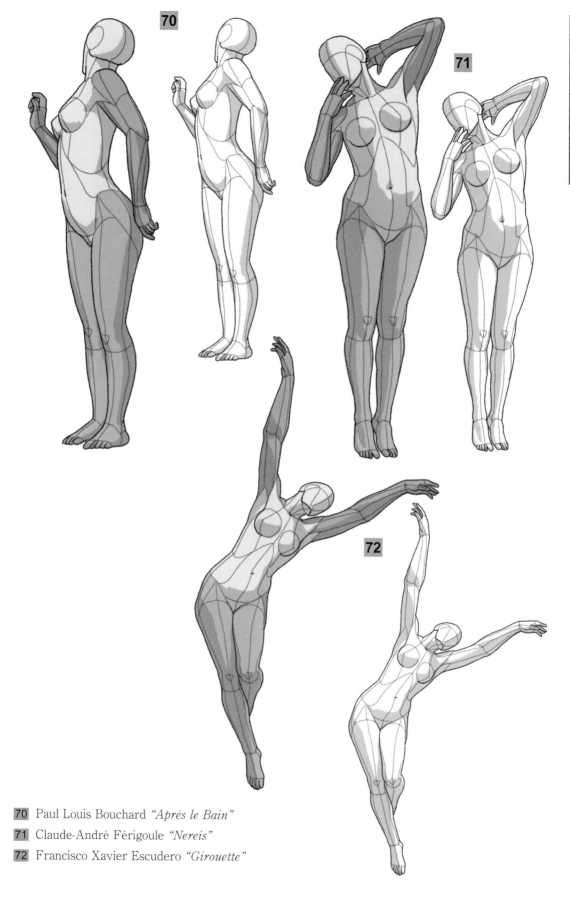

70 Paul Louis Bouchard *"Après le Bain"*

71 Claude-André Férigoule *"Nereis"*

72 Francisco Xavier Escudero *"Girouette"*

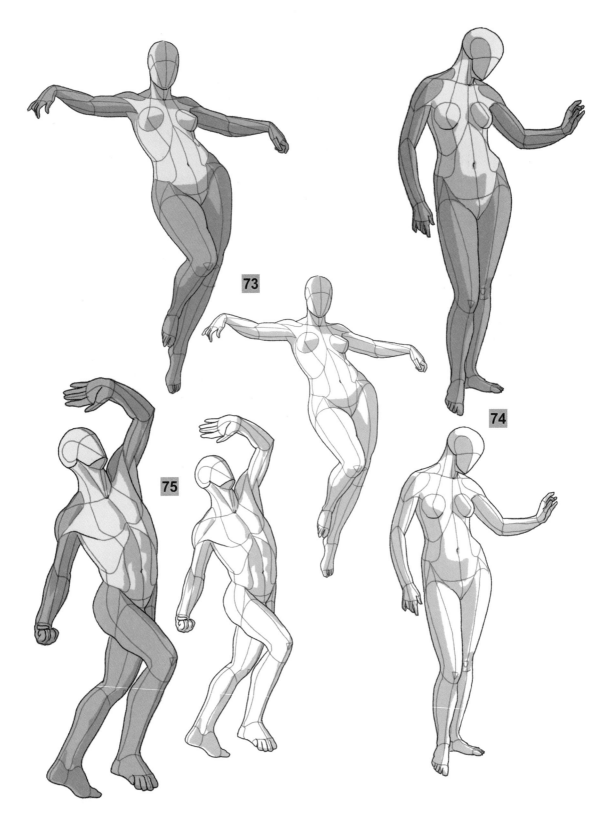

73 Gustav Wertheimer *"La Sirène"*

74 Hubert Saureau *"Le Papillon"*

75 Jacques-Eugene Caudron *"L'écorché combattant"*

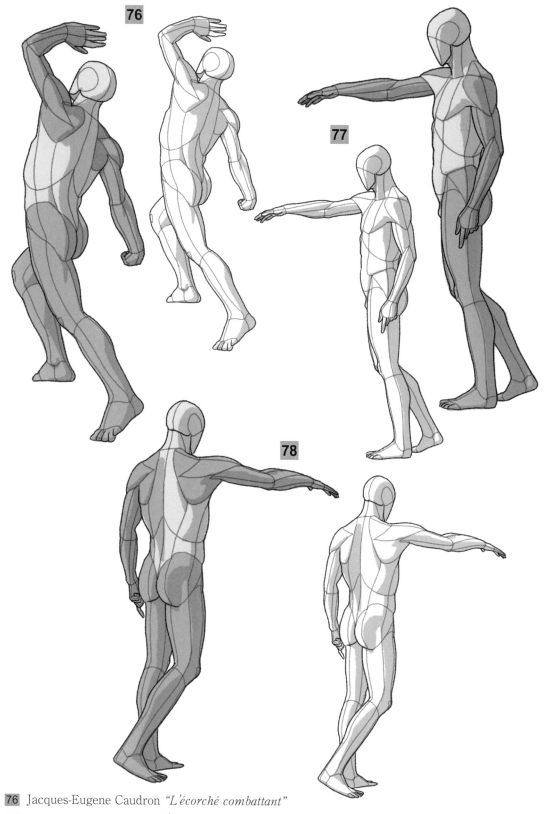

76 Jacques-Eugene Caudron *"L'écorché combattant"*

77 Jean-Antoine Houdon *"L'Écorché（Saint Jean-Baptiste）"*

78 Jean-Antoine Houdon *"L'Écorché（Saint Jean-Baptiste）"*

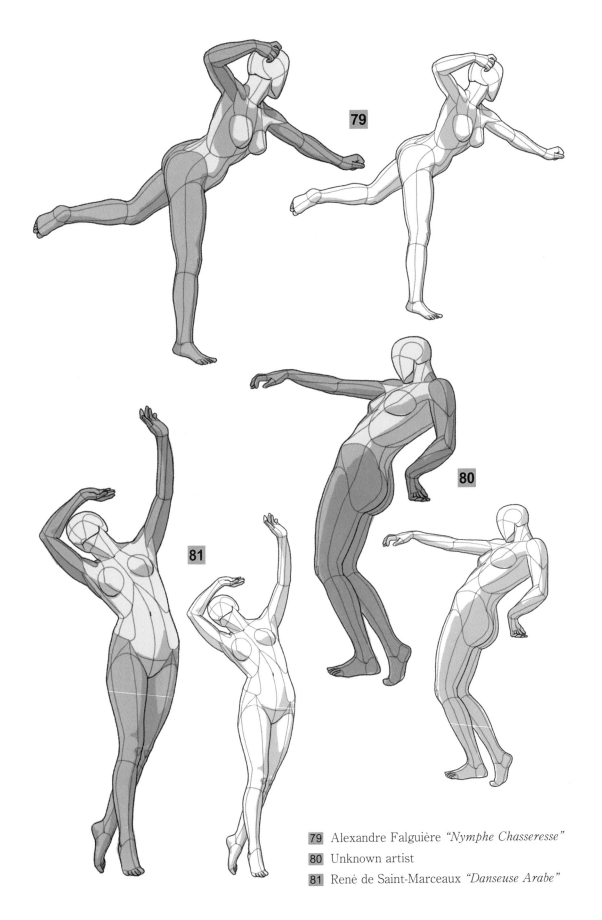

79 Alexandre Falguière *"Nymphe Chasseresse"*

80 Unknown artist

81 René de Saint-Marceaux *"Danseuse Arabe"*

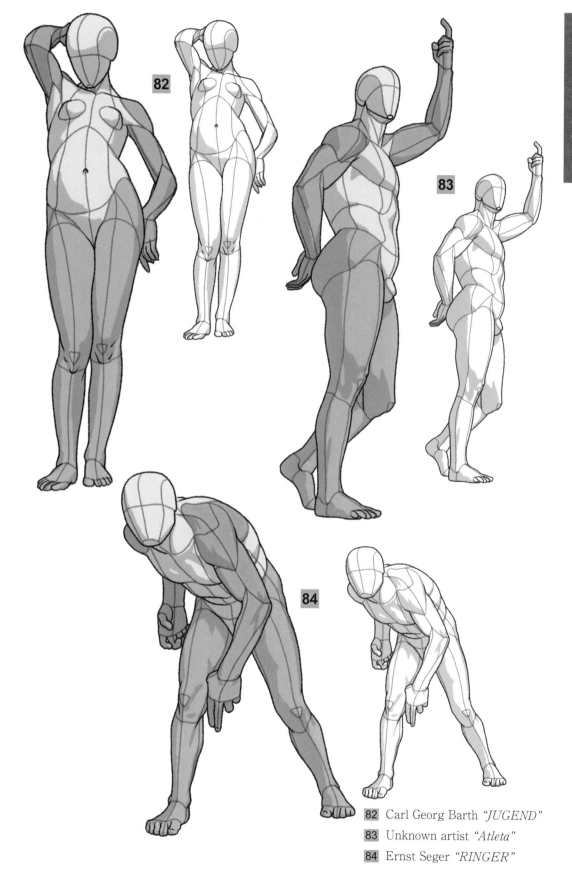

82 Carl Georg Barth *"JUGEND"*

83 Unknown artist *"Atleta"*

84 Ernst Seger *"RINGER"*

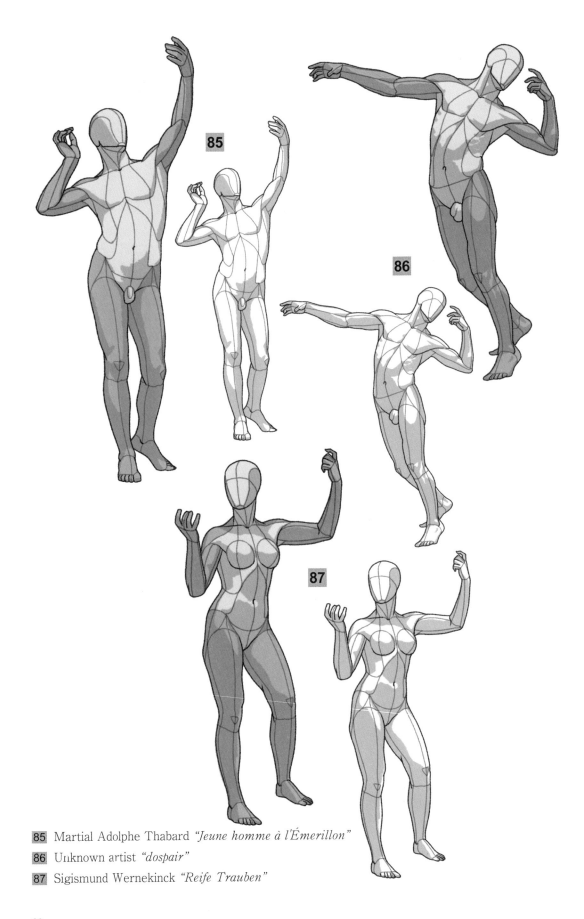

85 Martial Adolphe Thabard *"Jeune homme à l'Émerillon"*

86 Unknown artist *"dospair"*

87 Sigismund Wernekinck *"Reife Trauben"*

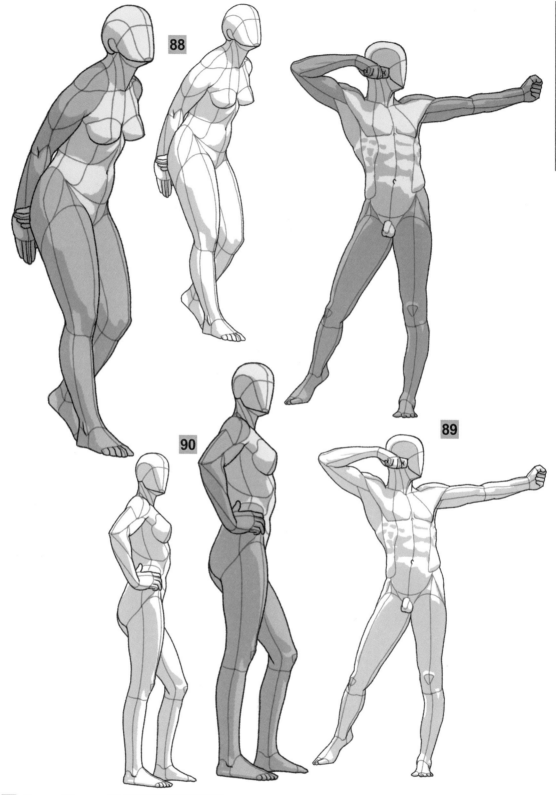

88 Eugen Wagner *"LEBENSFREUDE"*
89 Unknown artist
90 Ernst Seger *"AMAZONE"*

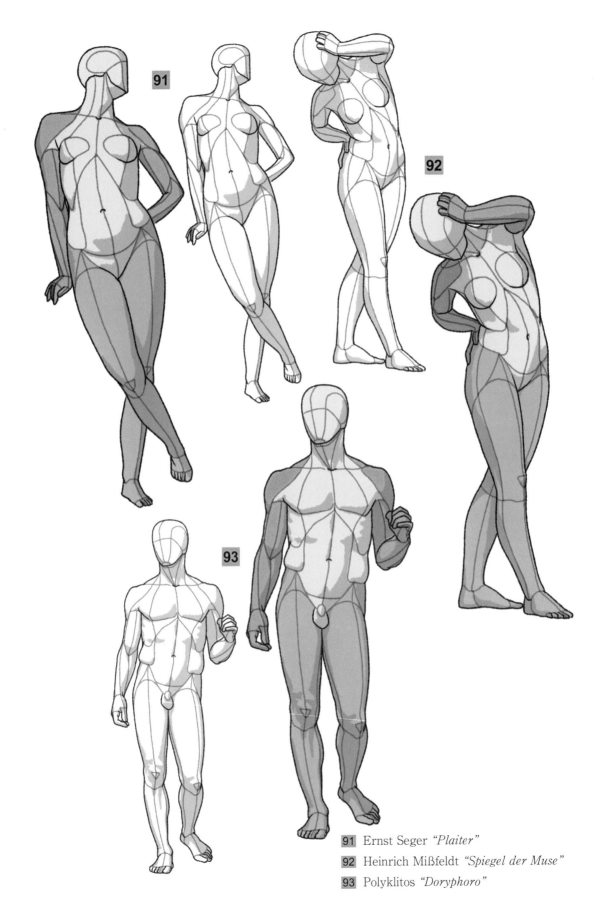

91 Ernst Seger *"Plaiter"*

92 Heinrich Mißfeldt *"Spiegel der Muse"*

93 Polyklitos *"Doryphoro"*

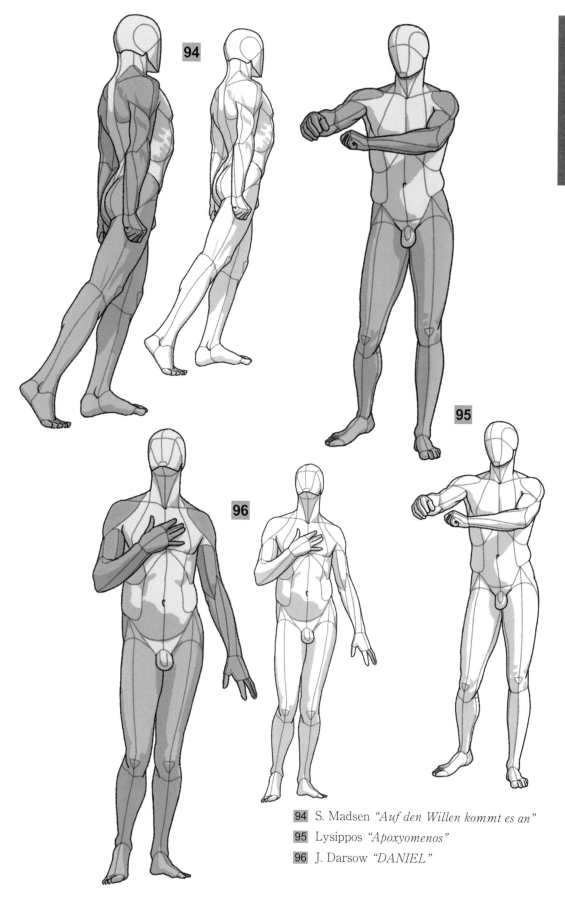

94 S. Madsen *"Auf den Willen kommt es an"*

95 Lysippos *"Apoxyomenos"*

96 J. Darsow *"DANIEL"*

91

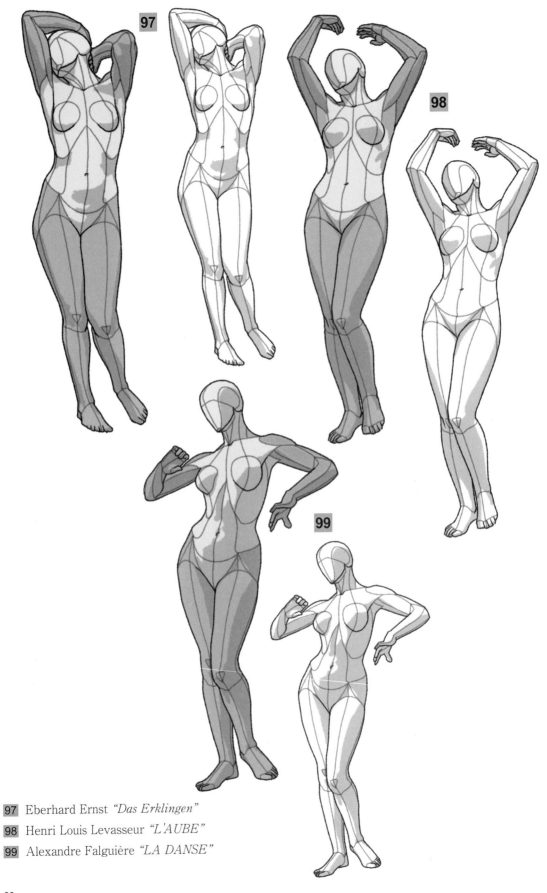

97 Eberhard Ernst *"Das Erklingen"*

98 Henri Louis Levasseur *"L'AUBE"*

99 Alexandre Falguière *"LA DANSE"*

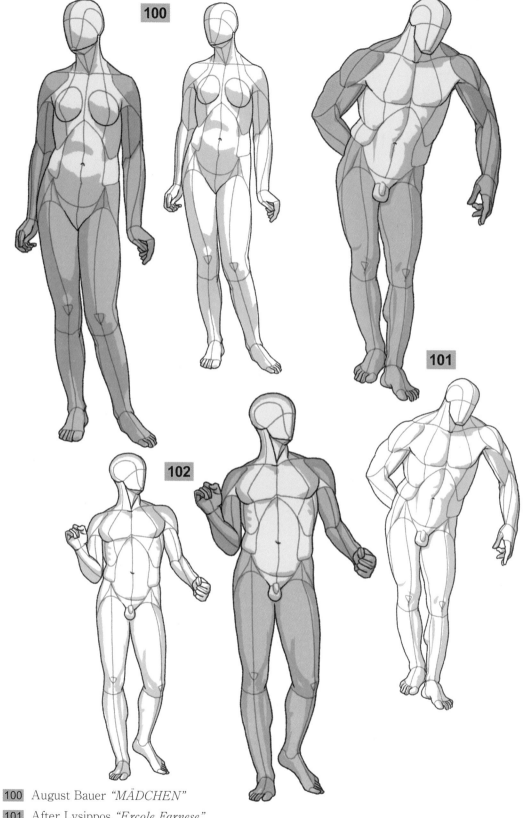

100 August Bauer *"MÄDCHEN"*

101 After Lysippos *"Ercole Farnese"*

102 Bertel Thorvaldsen *"Jason"*

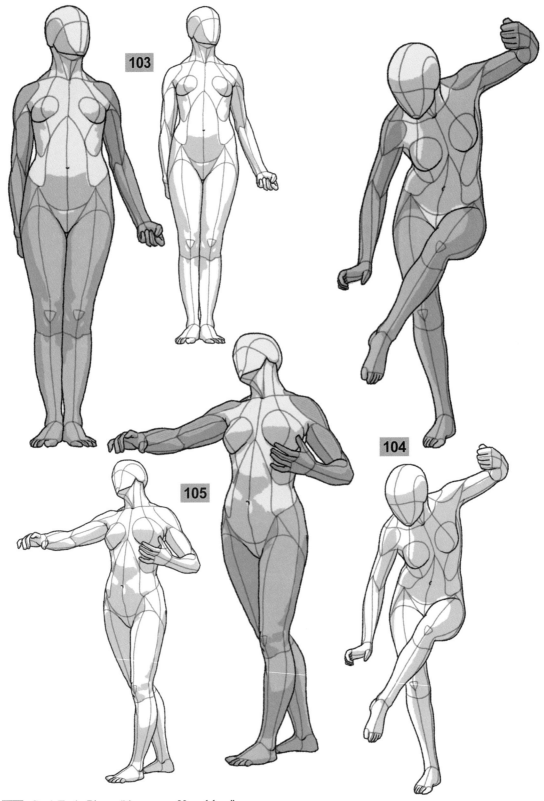

103 Carl F. A. Piper *"Amazone-Unnahbar"*

104 Max Unger *"Diana"*

105 M. J. Sain *"HARMONIE"*

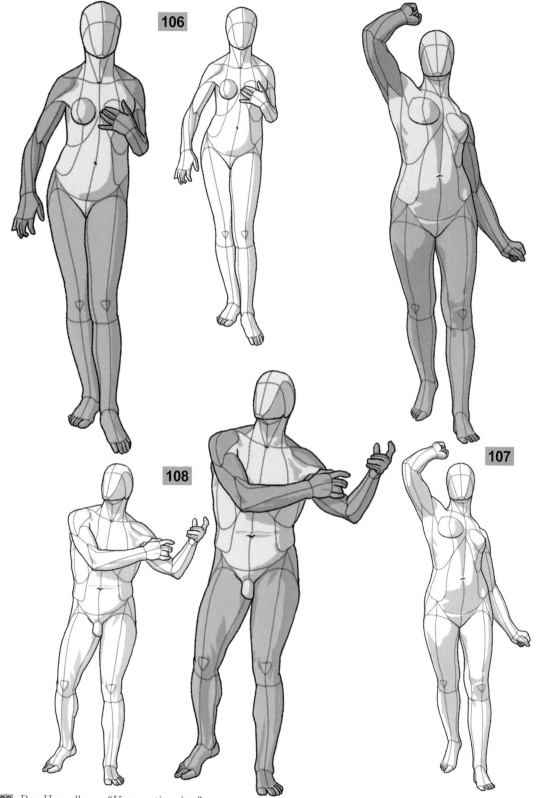

106 Per Hasselberg *"Vagens tjusning"*

107 A. Nordenholz *"LA COMBATTANTE"*

108 Philippe-Laurent Roland *"Homere"*

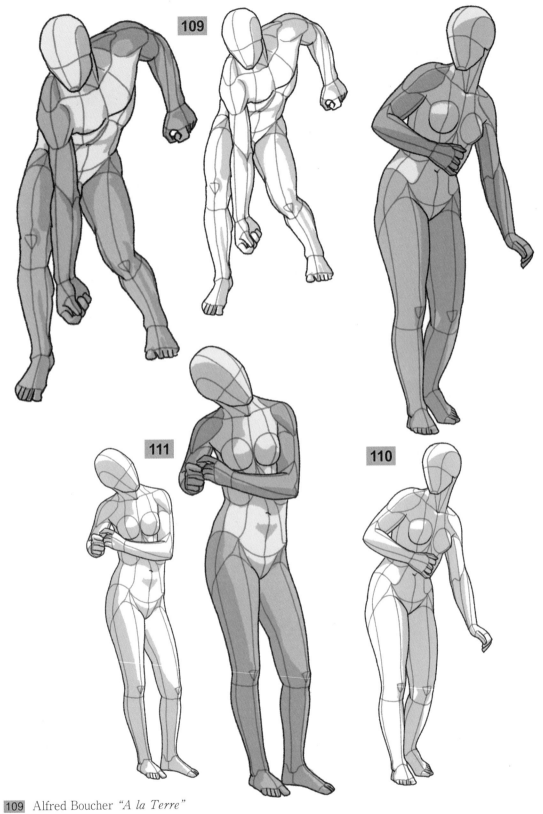

109 Alfred Boucher *"A la Terre"*

110 Mathieu Kessels *"Vénus sortant du bain"*

111 Ernst Seger *"Plaiter"*

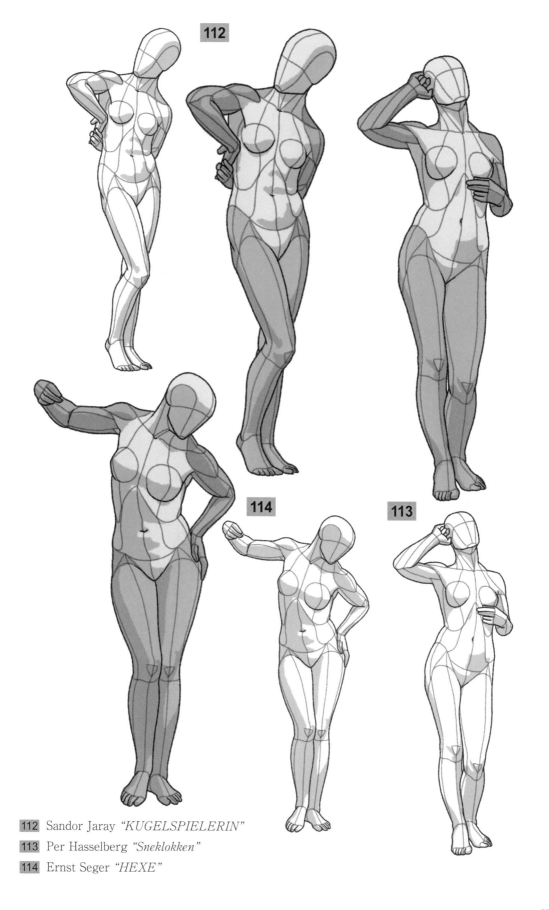

112 Sandor Jaray *"KUGELSPIELERIN"*

113 Per Hasselberg *"Sneklokken"*

114 Ernst Seger *"HEXE"*

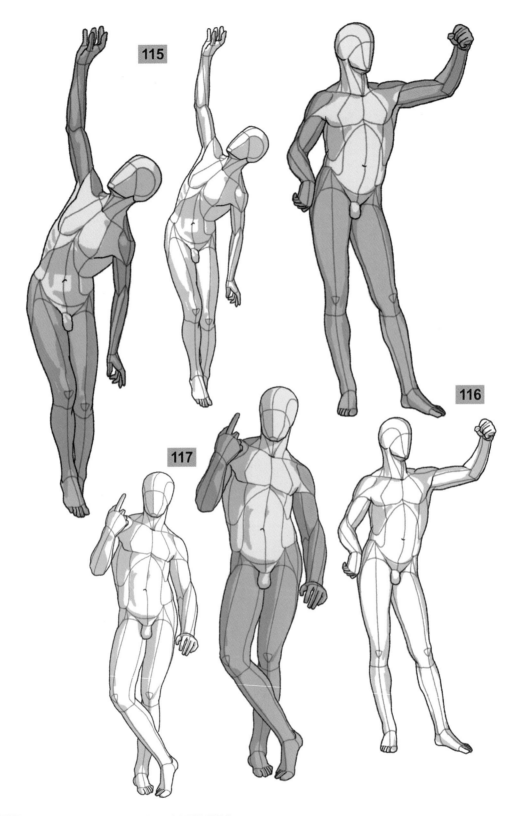

115 Edmund Moeller *"KUGELSPIELER"*

116 Pierre-Étienne Monnot *"Schindung des Marsyas durch Apollo"*

117 Pierre-Étienne Monnot *"Merkur belehrt Amor"*

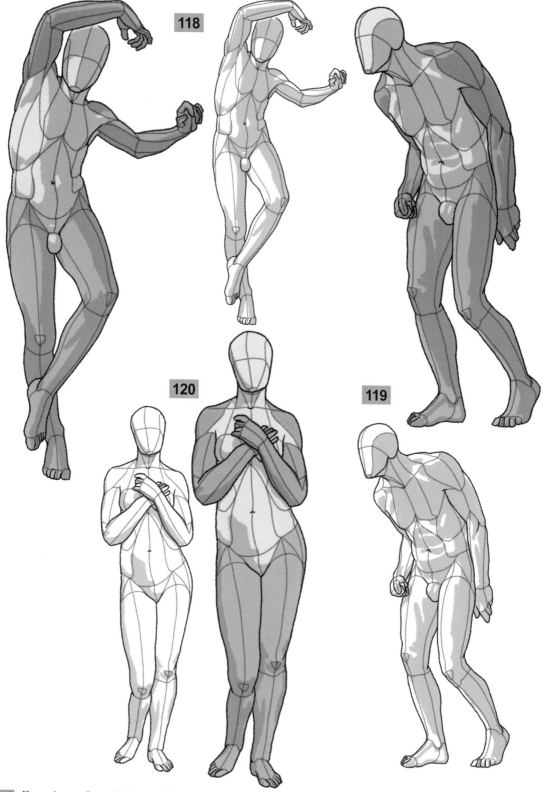

118 Francisque Joseph Duret *"Onres Pêcheur dansant la Tarentelle"*
119 Willy Menzner *"DER PÜRSCHGÄNGER"*
120 Hermann Vilhelm Bissen *"Badende Kvindé"*

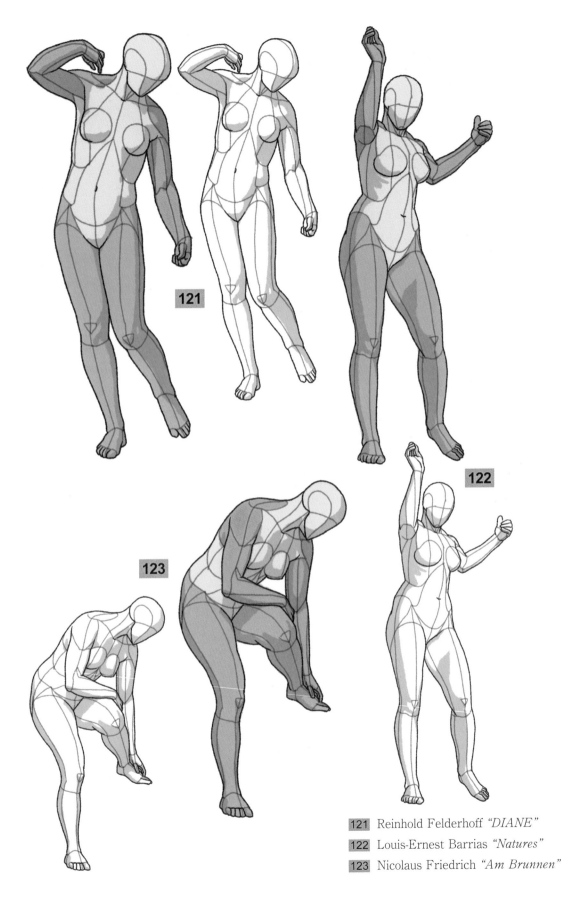

121 Reinhold Felderhoff *"DIANE"*

122 Louis-Ernest Barrias *"Natures"*

123 Nicolaus Friedrich *"Am Brunnen"*

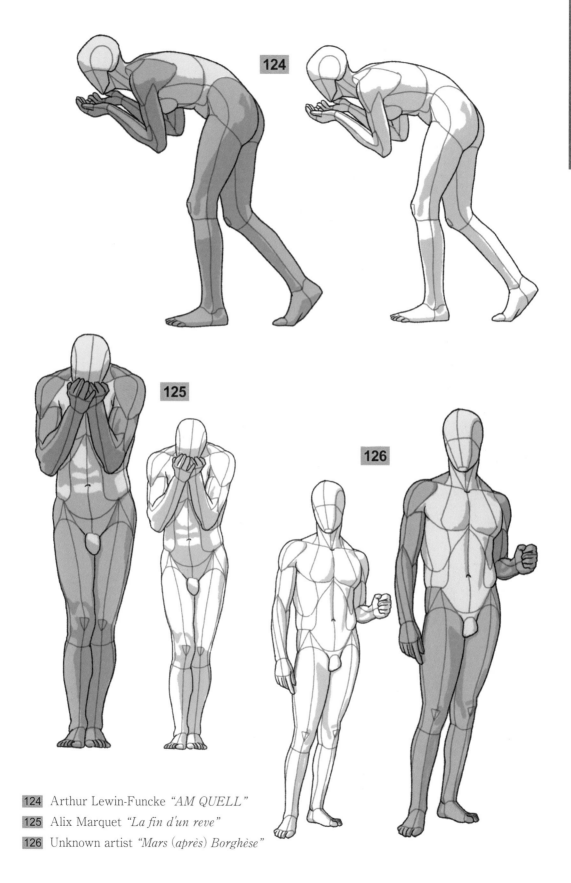

124 Arthur Lewin-Funcke "AM QUELL"

125 Alix Marquet "La fin d'un reve"

126 Unknown artist "Mars (après) Borghèse"

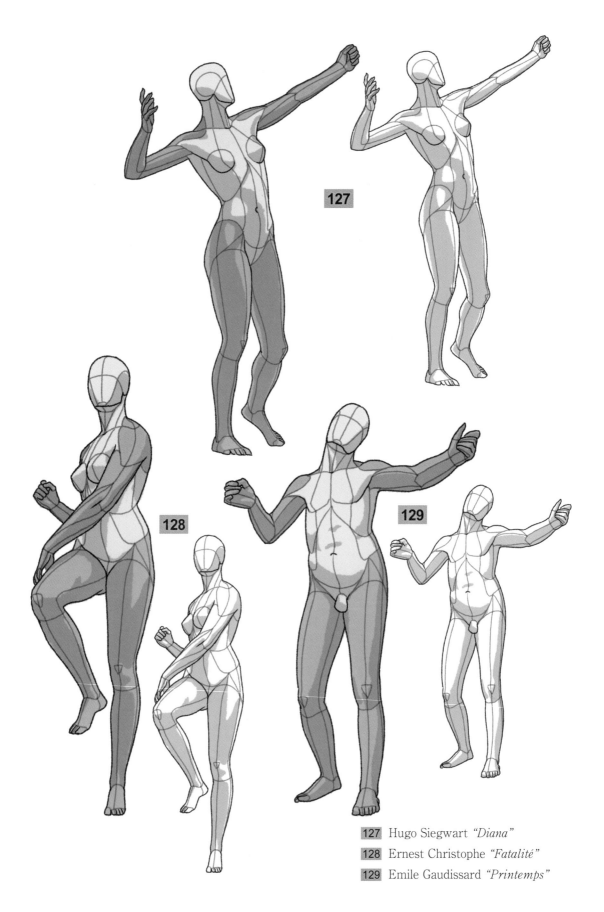

127 Hugo Siegwart *"Diana"*

128 Ernest Christophe *"Fatalité"*

129 Emile Gaudissard *"Printemps"*

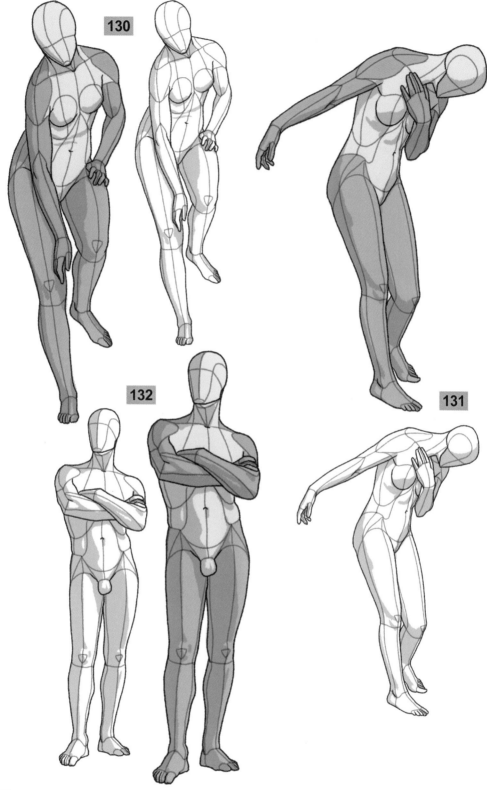

130 Christophe-Gabriel Allegrain *"Vénus au Bain"*

131 Gustav Schmidt-Cassel *"Sklavenhändler"*

132 Unknown artist *"Schwedischer schwimmer"*

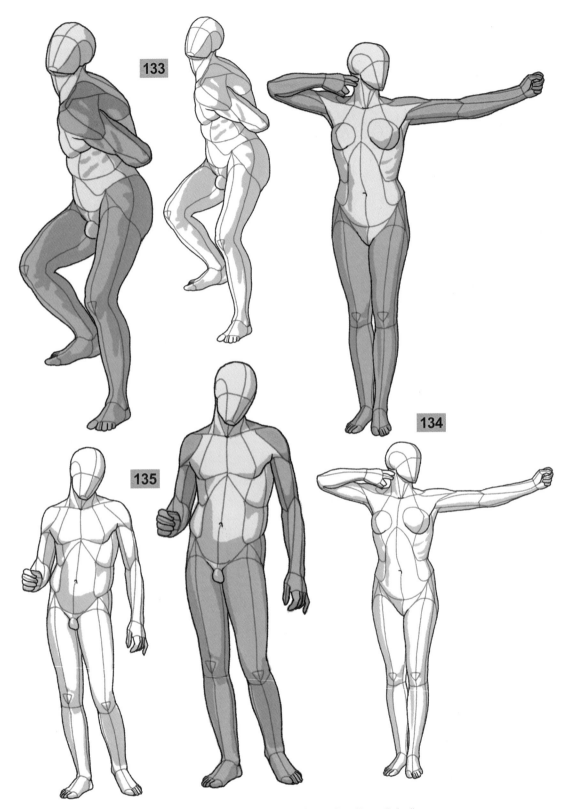

133 Michelangelo Buonarroti *"Esclave, destiné au Tombeau deu Pape Jules"*

134 Ferdinand Lepcke *"Bogenspannerin"*

135 Marcus Cossutius Cerdo *"young pan"*

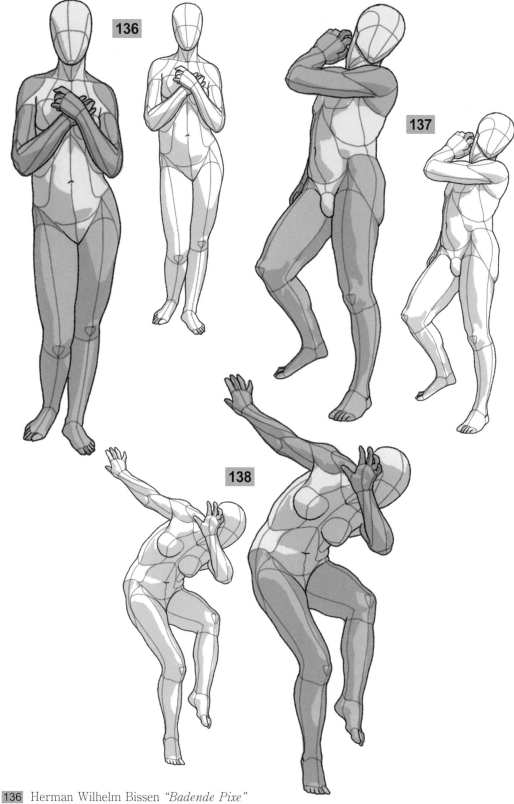

136 Herman Wilhelm Bissen *"Badende Pixe"*

137 Michelangelo Buonarroti *"David (Statua non finita)"*

138 Schmid *"Danseuse"*

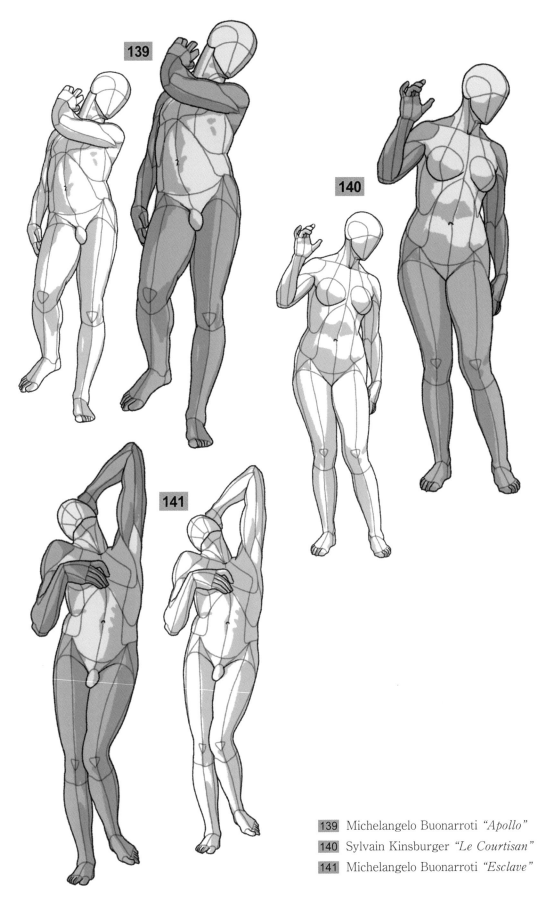

139 Michelangelo Buonarroti *"Apollo"*

140 Sylvain Kinsburger *"Le Courtisan"*

141 Michelangelo Buonarroti *"Esclave"*

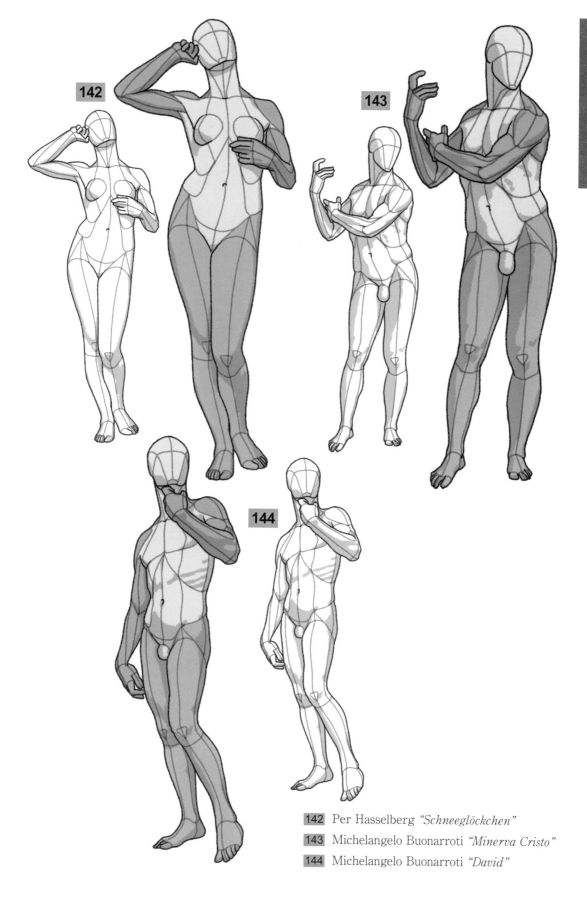

142 Per Hasselberg *"Schneeglöckchen"*
143 Michelangelo Buonarroti *"Minerva Cristo"*
144 Michelangelo Buonarroti *"David"*

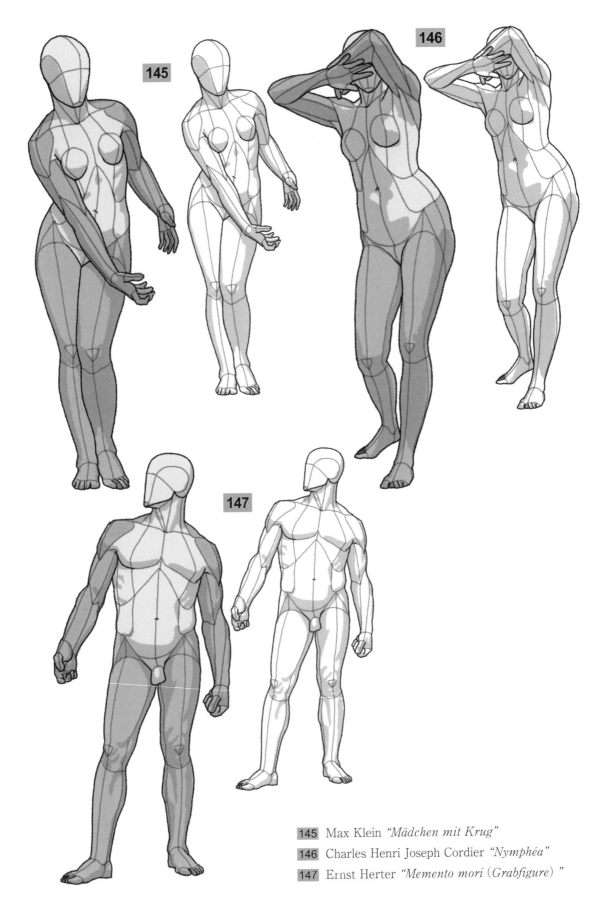

145 Max Klein *"Mädchen mit Krug"*

146 Charles Henri Joseph Cordier *"Nymphéa"*

147 Ernst Herter *"Memento mori (Grabfigure)"*

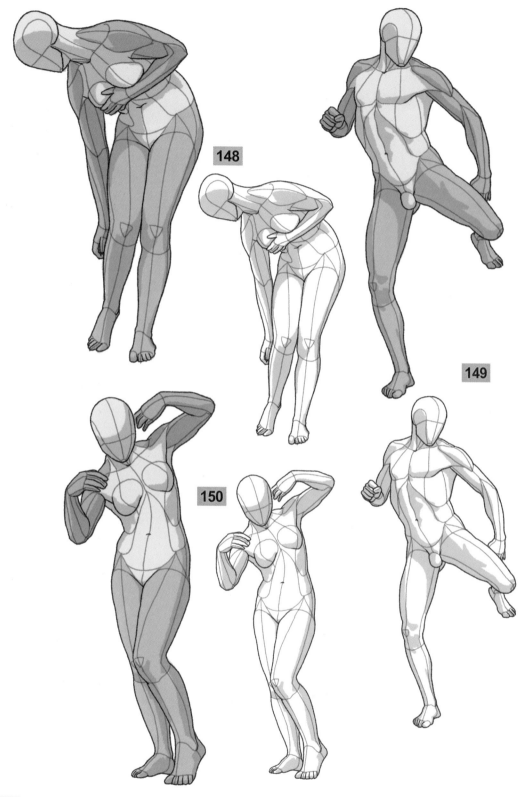

148 Reinhold Begas "Die Badende"

149 Emile Joseph carlier "Gilliat saisi par la Pieuvre (Gilliatt et la pieuvre)"

150 Johannes Darsow "Mädchen mit Panther"

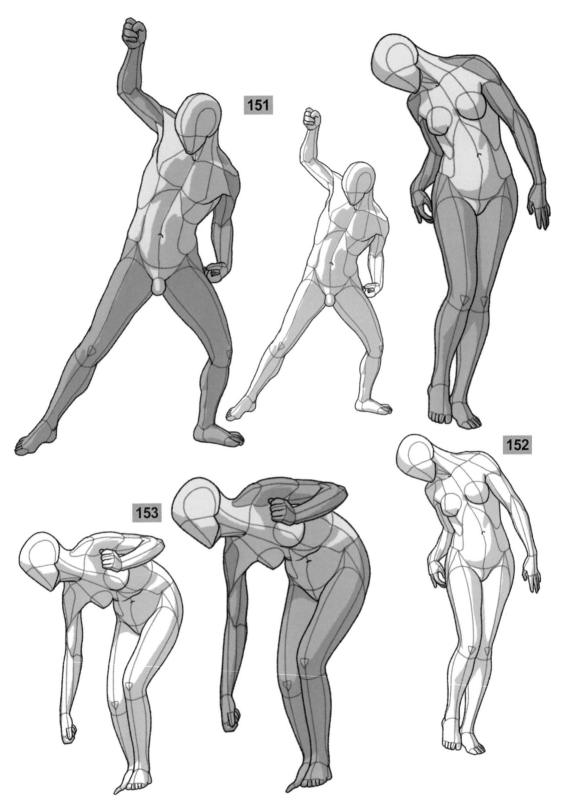

151 Jean Adolf Jerichau *"Охотник НАПАНТЕР."*

152 Johannes Darsow *"Mädchenstatuette"*

153 Victor Seifert *"Anglerin I"*

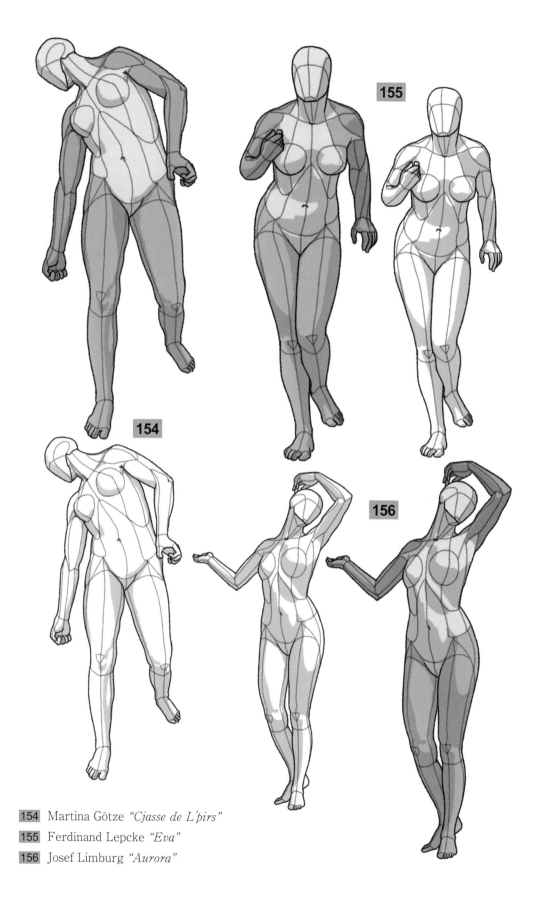

154 Martina Götze *"Cjasse de L'pirs"*
155 Ferdinand Lepcke *"Eva"*
156 Josef Limburg *"Aurora"*

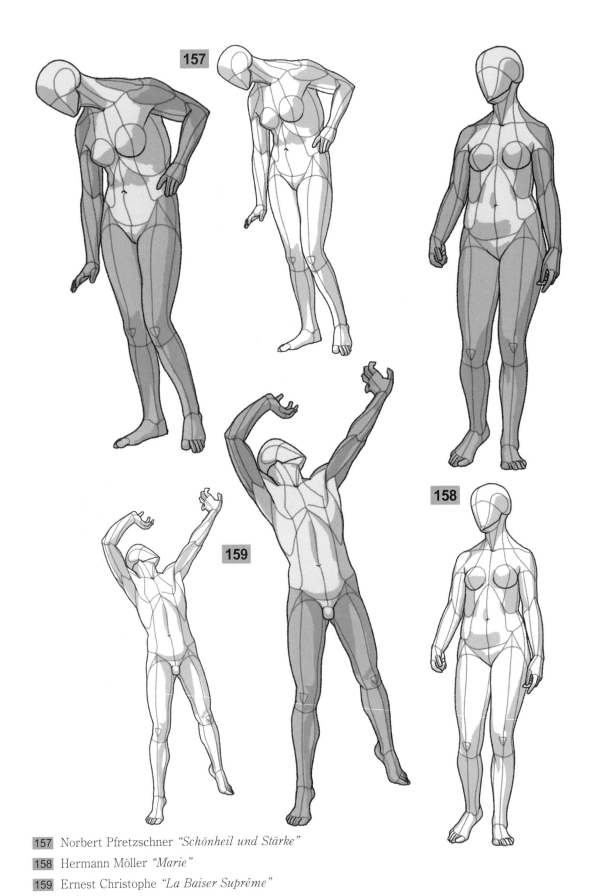

157 Norbert Pfretzschner *"Schönheil und Stärke"*

158 Hermann Möller *"Marie"*

159 Ernest Christophe *"La Baiser Suprême"*

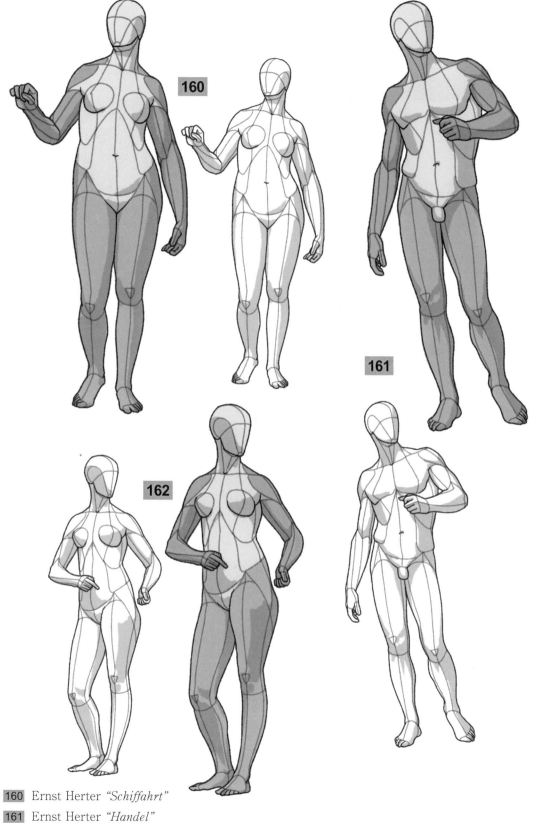

160 Ernst Herter *"Schiffahrt"*

161 Ernst Herter *"Handel"*

162 Albert Benoit Lévy (Levi) *"La Diane Au Levrier"*

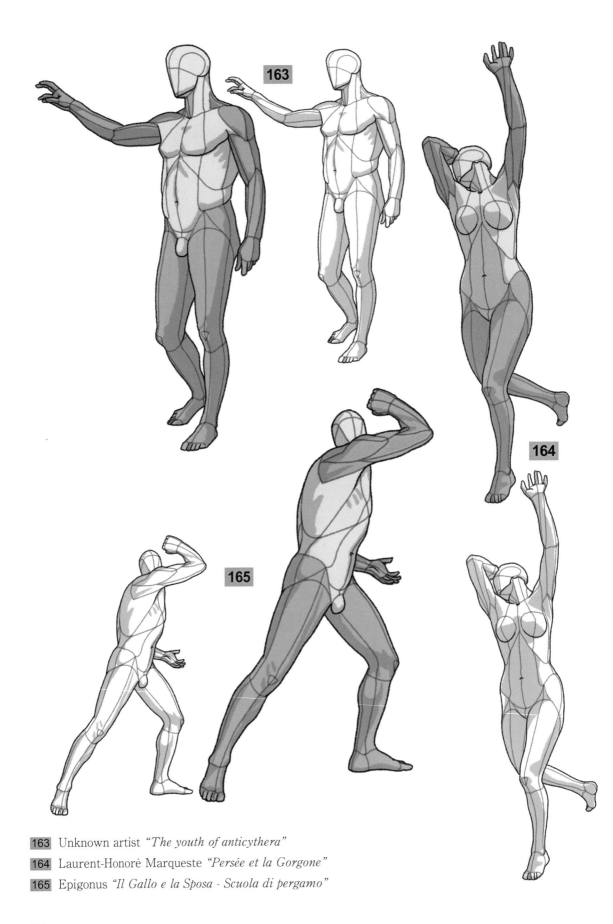

163 Unknown artist *"The youth of anticythera"*

164 Laurent-Honoré Marqueste *"Persée et la Gorgone"*

165 Epigonus *"Il Gallo e la Sposa - Scuola di pergamo"*

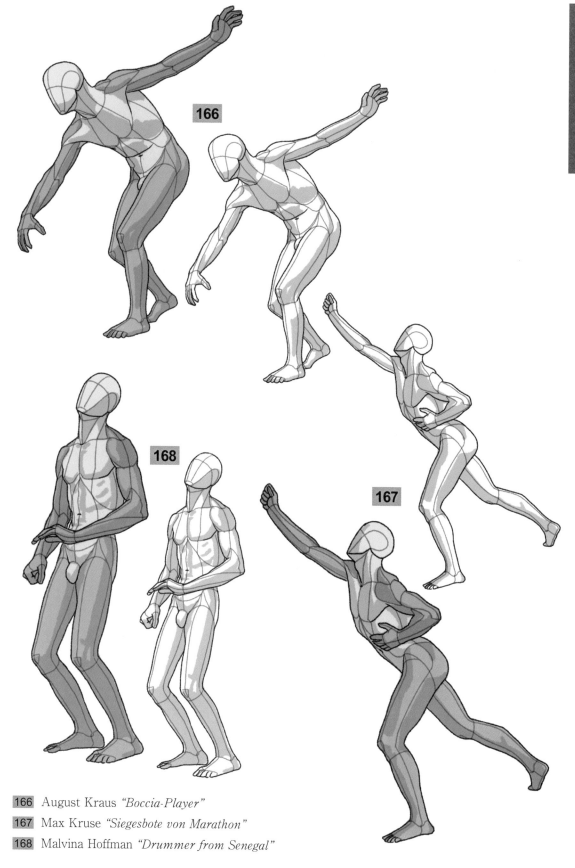

166 August Kraus *"Boccia-Player"*

167 Max Kruse *"Siegesbote von Marathon"*

168 Malvina Hoffman *"Drummer from Senegal"*

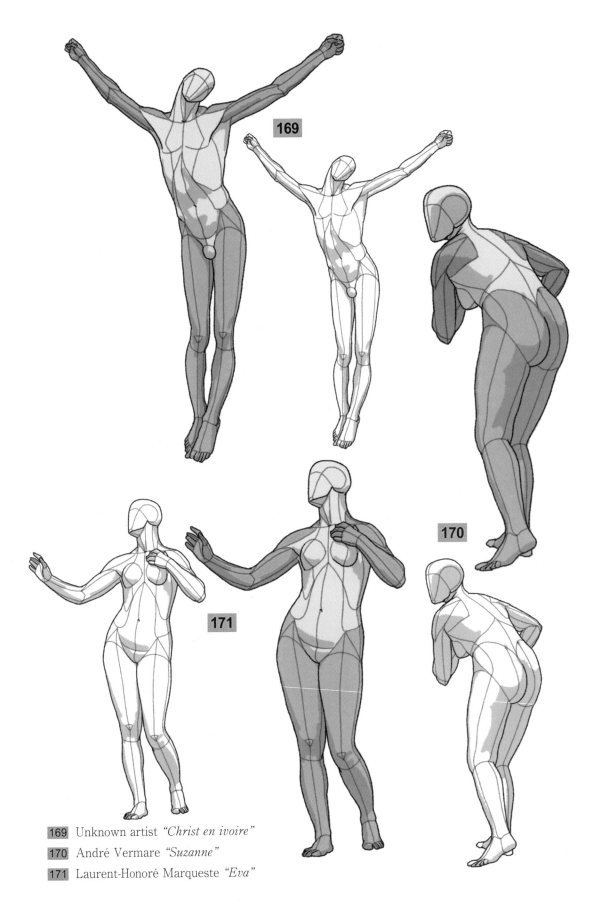

169 Unknown artist *"Christ en ivoire"*

170 André Vermare *"Suzanne"*

171 Laurent-Honoré Marqueste *"Eva"*

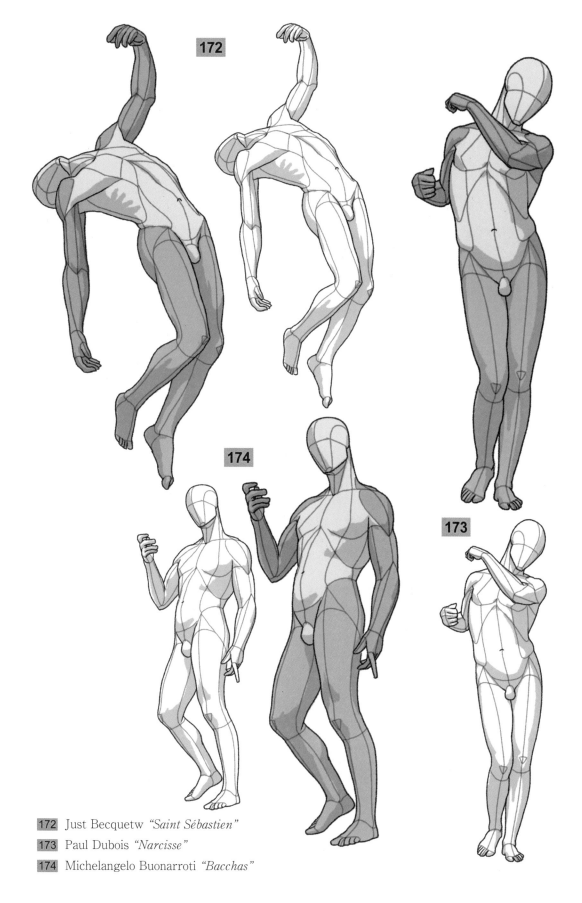

172 Just Becquetw *"Saint Sébastien"*

173 Paul Dubois *"Narcisse"*

174 Michelangelo Buonarroti *"Bacchas"*

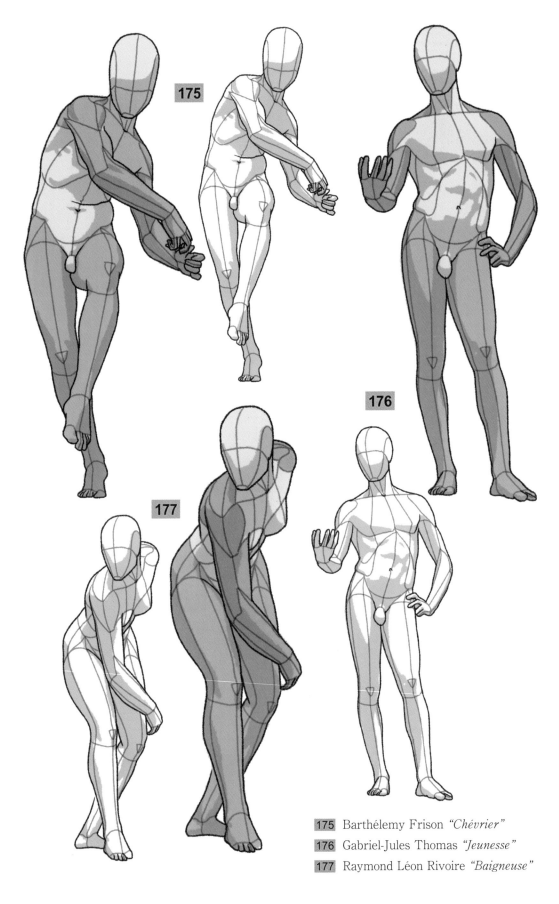

175 Barthélemy Frison *"Chévrier"*

176 Gabriel-Jules Thomas *"Jeunesse"*

177 Raymond Léon Rivoire *"Baigneuse"*

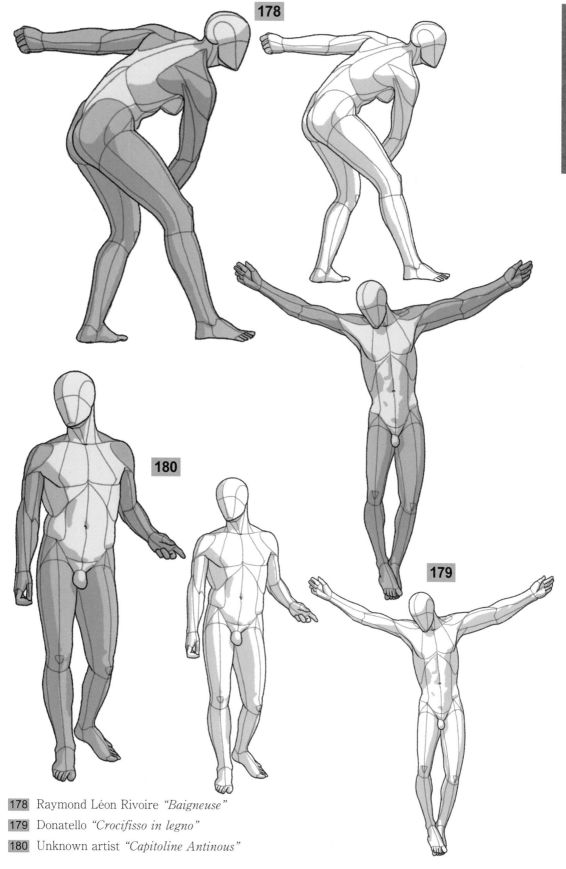

178 Raymond Léon Rivoire *"Baigneuse"*

179 Donatello *"Crocifisso in legno"*

180 Unknown artist *"Capitoline Antinous"*

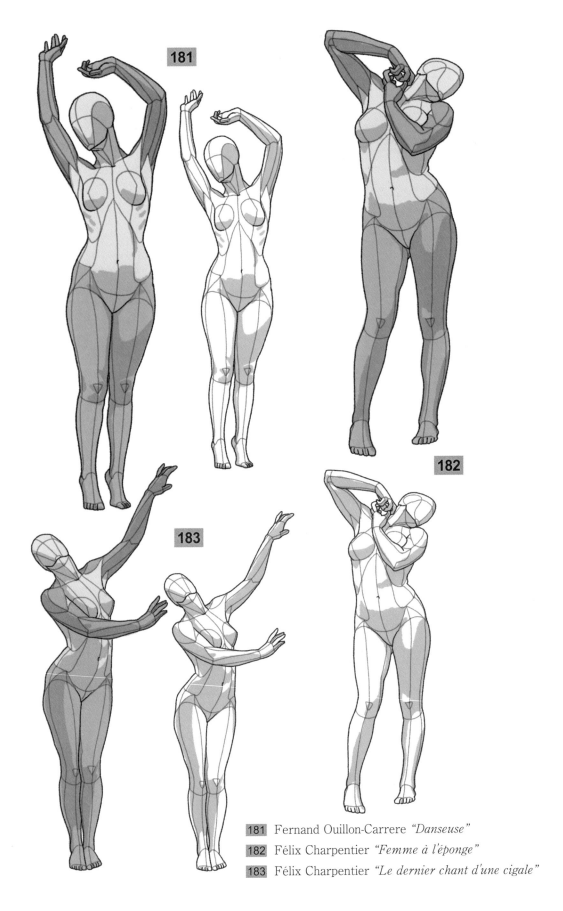

181 Fernand Ouillon-Carrere *"Danseuse"*

182 Félix Charpentier *"Femme à l'éponge"*

183 Félix Charpentier *"Le dernier chant d'une cigale"*

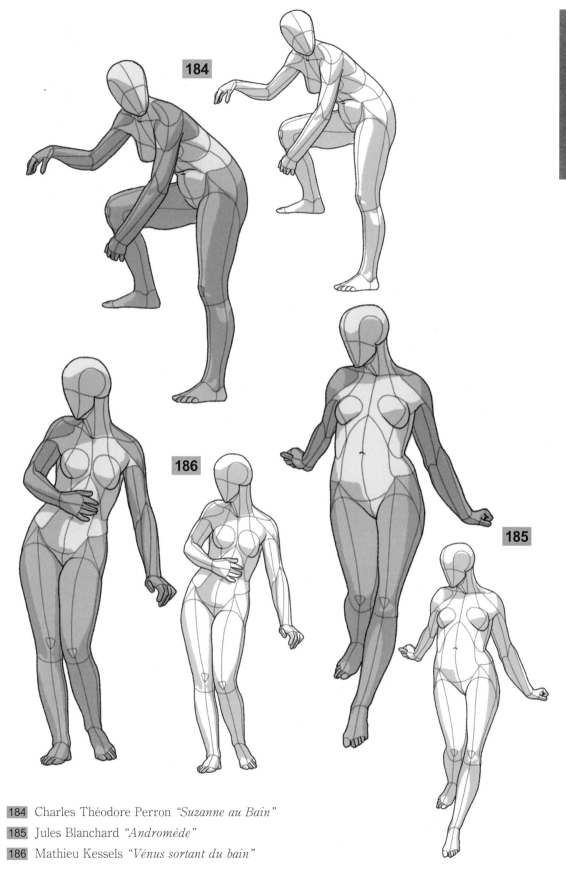

184 Charles Théodore Perron *"Suzanne au Bain"*

185 Jules Blanchard *"Andromède"*

186 Mathieu Kessels *"Vénus sortant du bain"*

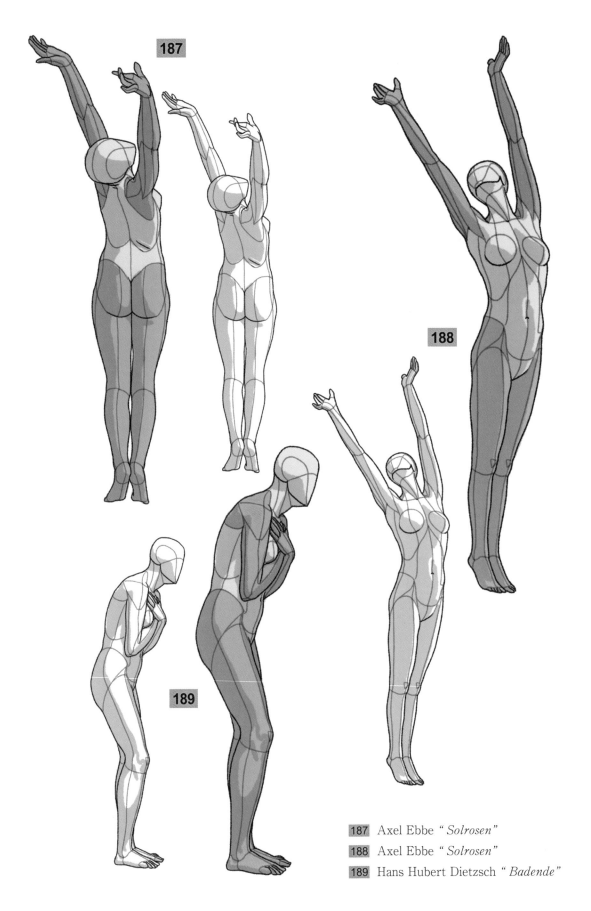

187 Axel Ebbe " *Solrosen* "
188 Axel Ebbe " *Solrosen* "
189 Hans Hubert Dietzsch " *Badende* "

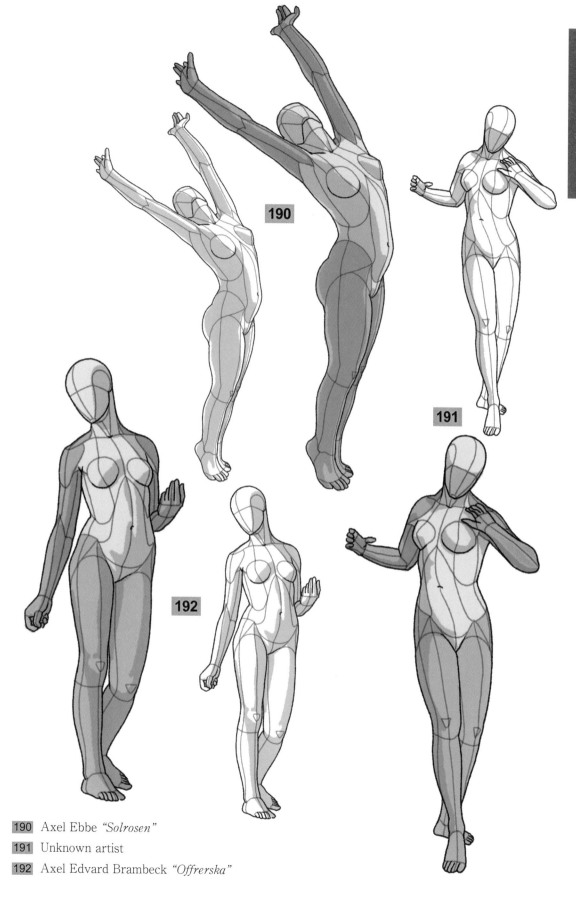

190 Axel Ebbe *"Solrosen"*

191 Unknown artist

192 Axel Edvard Brambeck *"Offrerska"*

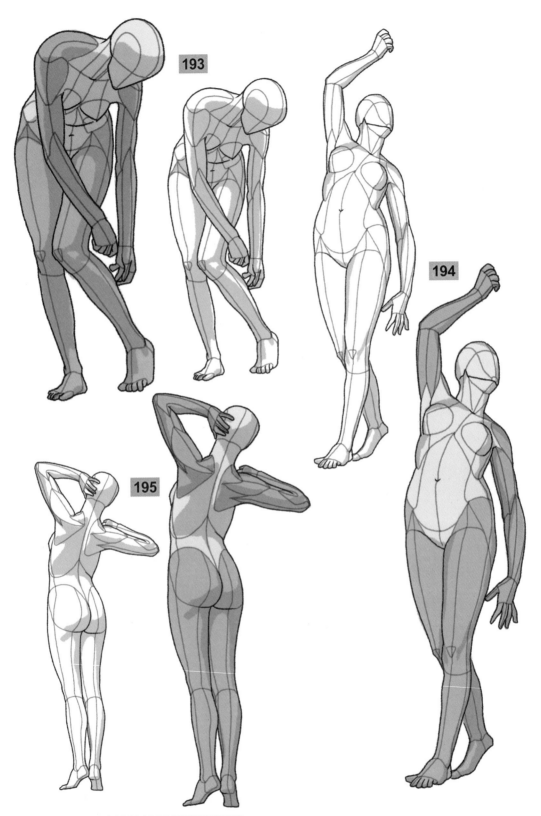

193 Lewin-Tunke *"SANDALENBINDERIN"*

194 Vignon *"Daphné"*

195 Paul Philippe *"Le Réveil"*

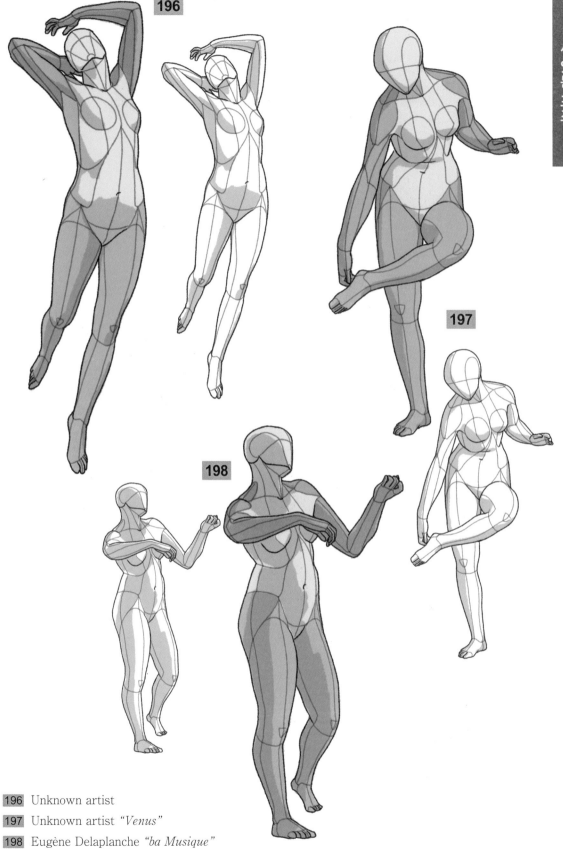

196 Unknown artist

197 Unknown artist *"Venus"*

198 Eugène Delaplanche *"ba Musique"*

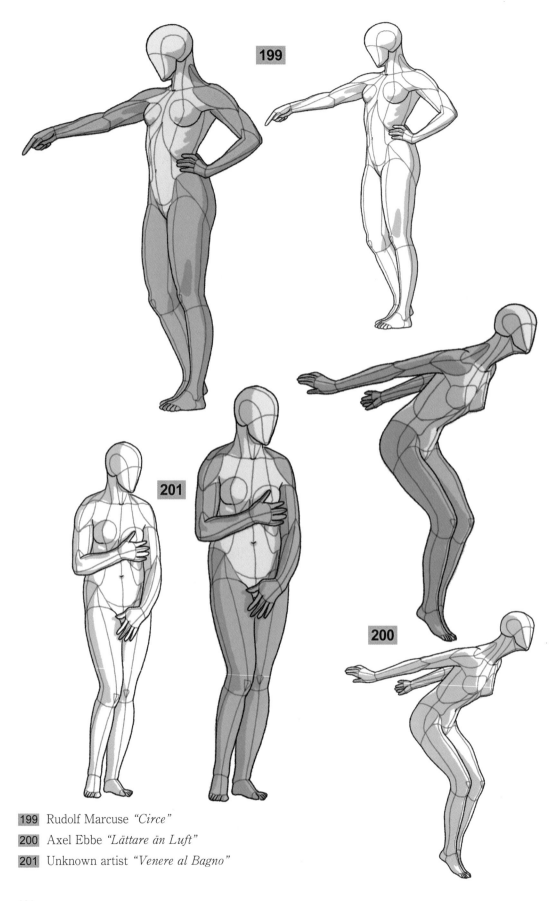

199 Rudolf Marcuse *"Circe"*

200 Axel Ebbe *"Lättare än Luft"*

201 Unknown artist *"Venere al Bagno"*

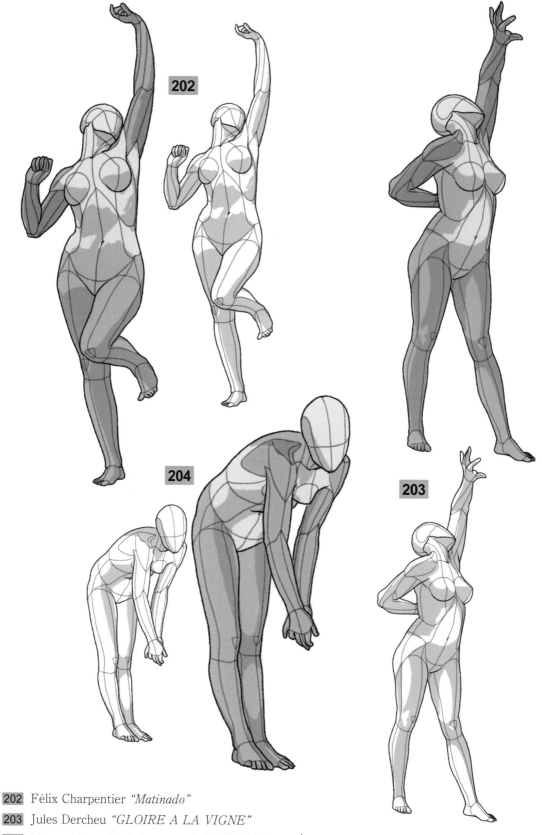

202 Félix Charpentier *"Matinado"*

203 Jules Dercheu *"GLOIRE A LA VIGNE"*

204 Pierre Alexandre Schoenewerk *"JEUNE FILLE À LA FONTAINE"*

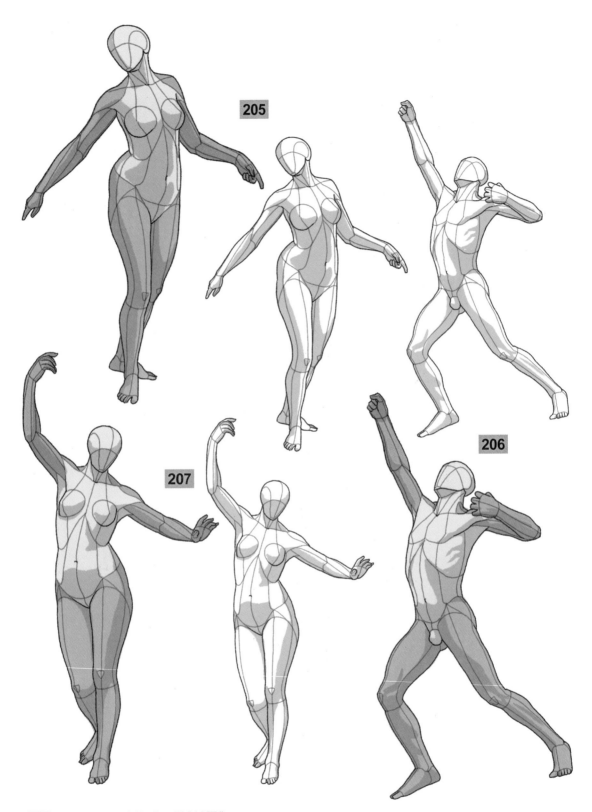

205 Charles Raoul Verlet *"DIANE"*

206 Antonin Carlès *"Retour de Chasse"*

207 CH. Canivet *"FLOREALE"*

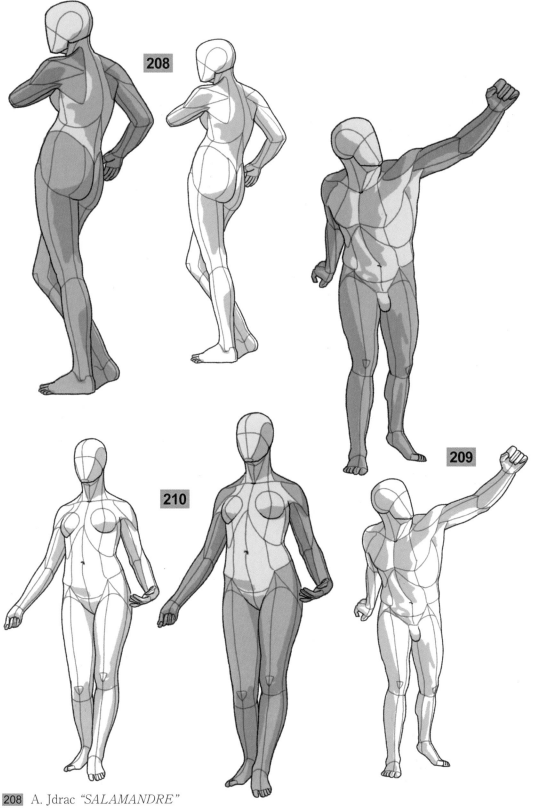

208 A. Jdrac *"SALAMANDRE"*
209 Unknown artist *"le Gladiateur Combattant"*
210 Per Hasselberg *"Såningskvinna"*

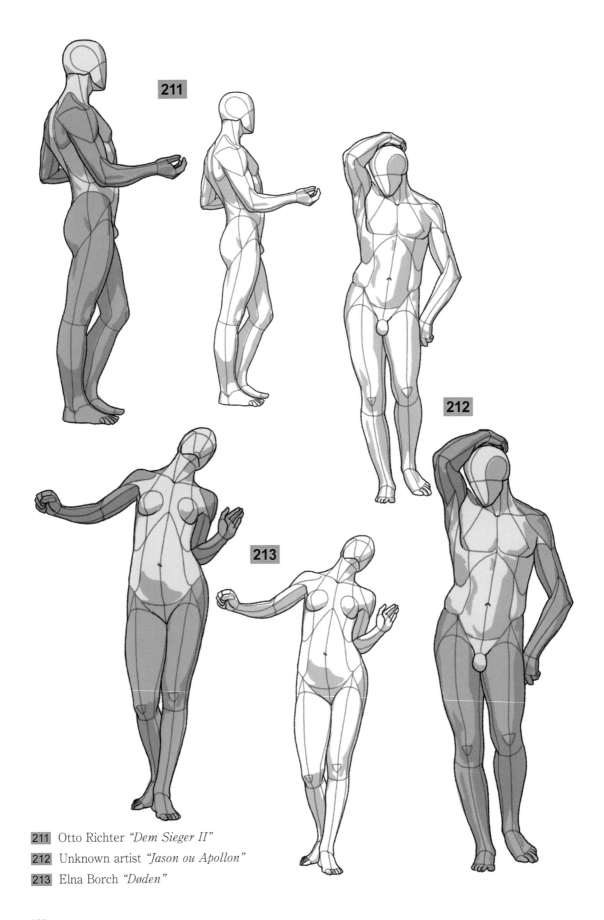

211 Otto Richter *"Dem Sieger II"*

212 Unknown artist *"Jason ou Apollon"*

213 Elna Borch *"Døden"*

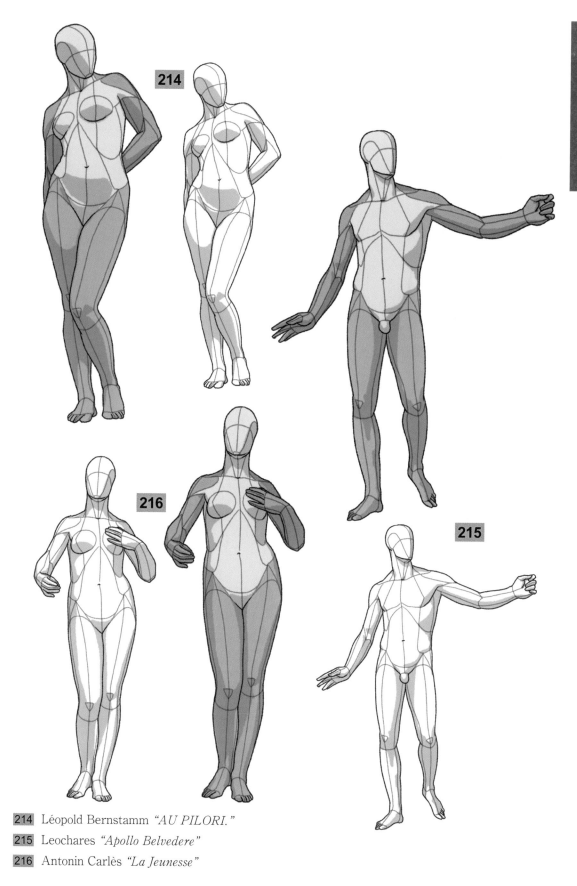

214 Léopold Bernstamm *"AU PILORI."*

215 Leochares *"Apollo Belvedere"*

216 Antonin Carlès *"La Jeunesse"*

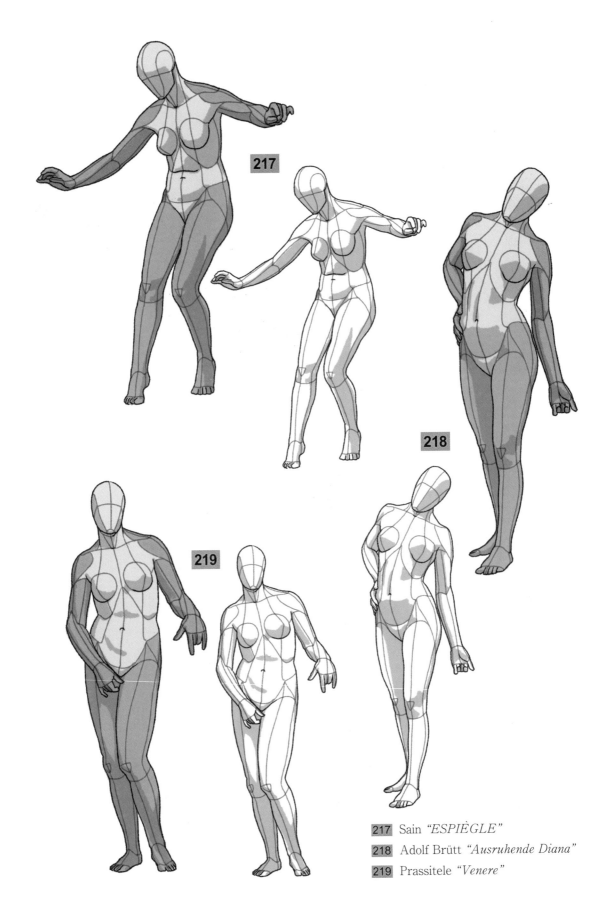

217 Sain *"ESPIÈGLE"*
218 Adolf Brütt *"Ausruhende Diana"*
219 Prassitele *"Venere"*

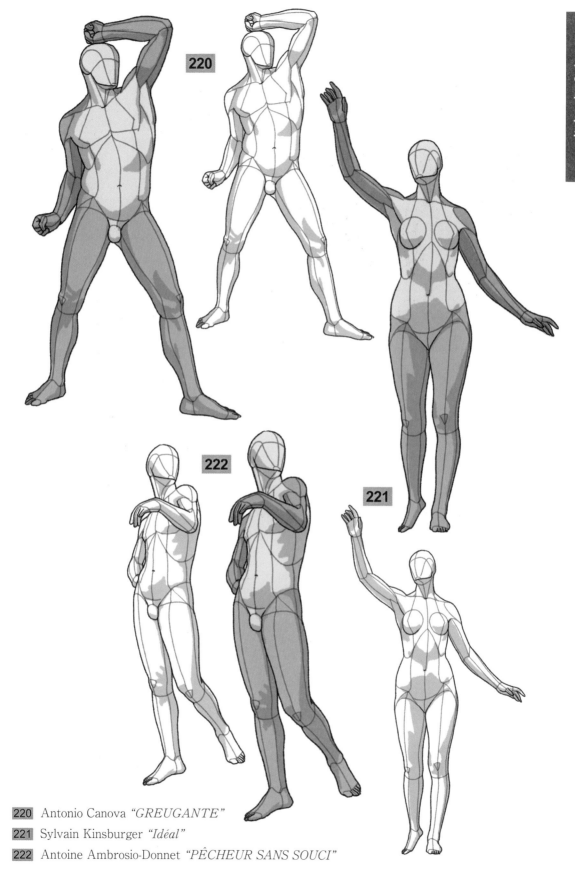

220 Antonio Canova "GREUGANTE"

221 Sylvain Kinsburger "Idéal"

222 Antoine Ambrosio-Donnet "PÊCHEUR SANS SOUCI"

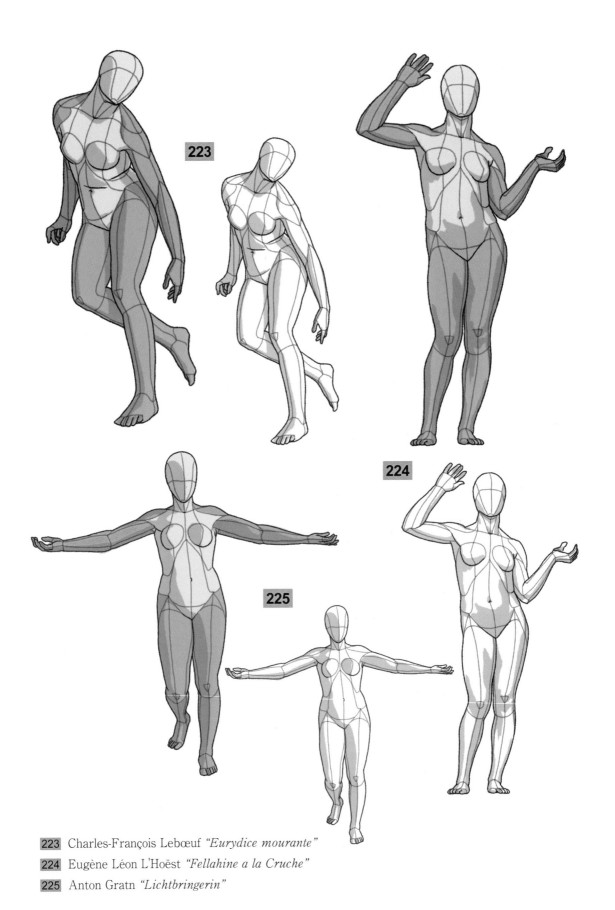

223 Charles-François Lebœuf *"Eurydice mourante"*

224 Eugène Léon L'Hoëst *"Fellahine a la Cruche"*

225 Anton Gratn *"Lichtbringerin"*

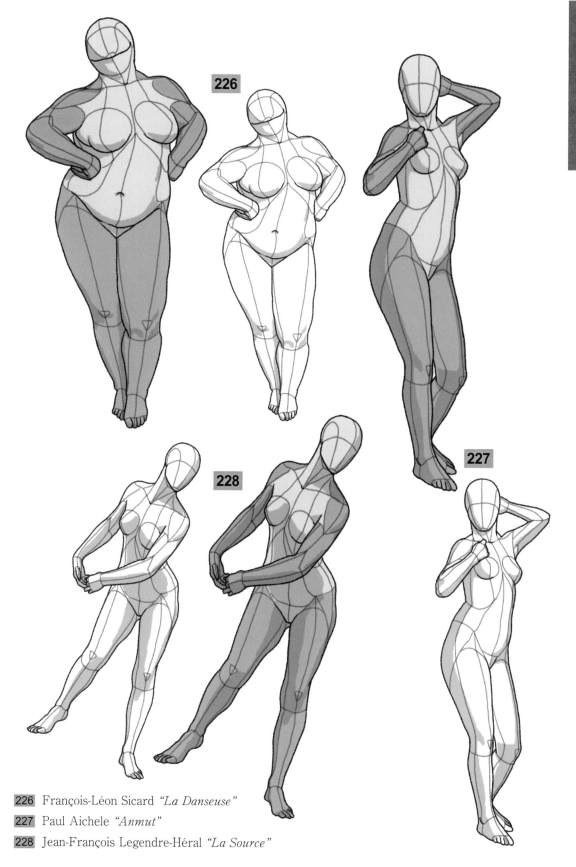

226 François-Léon Sicard *"La Danseuse"*

227 Paul Aichele *"Anmut"*

228 Jean-François Legendre-Héral *"La Source"*

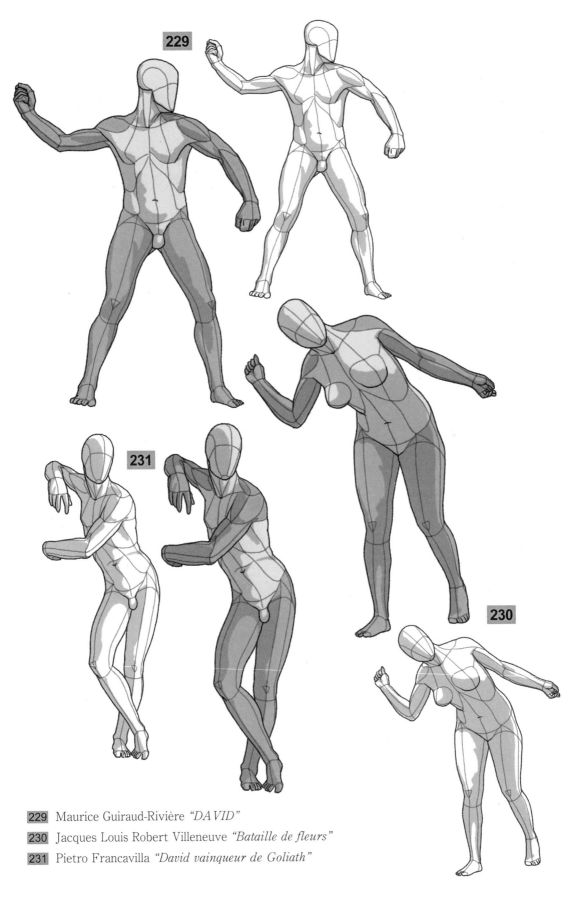

229 Maurice Guiraud-Rivière *"DAVID"*

230 Jacques Louis Robert Villeneuve *"Bataille de fleurs"*

231 Pietro Francavilla *"David vainqueur de Goliath"*

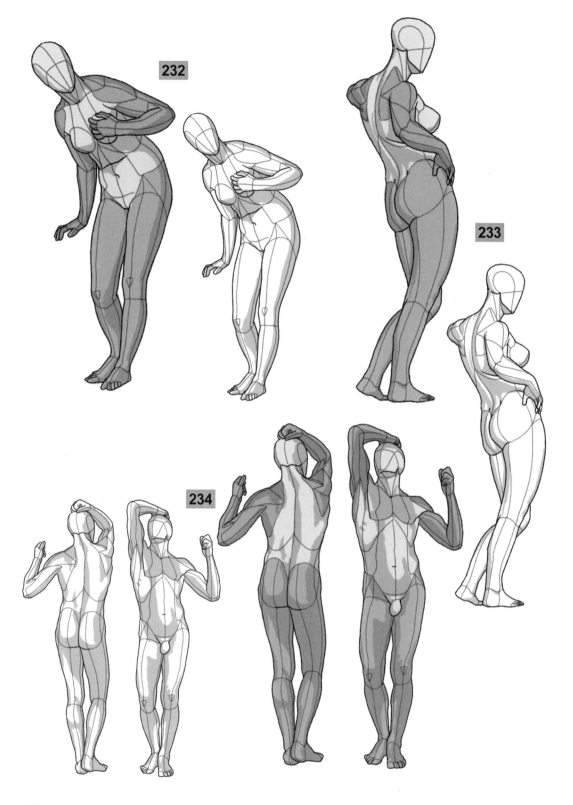

232 Christophe-Gabriel Allegrain *"Diane au Bain"*

233 Otto Richter *"DAS ZWEISCHNEIDIGE SCHWERT"*

234 Auguste Rodin *"L'Âge d'airain"*

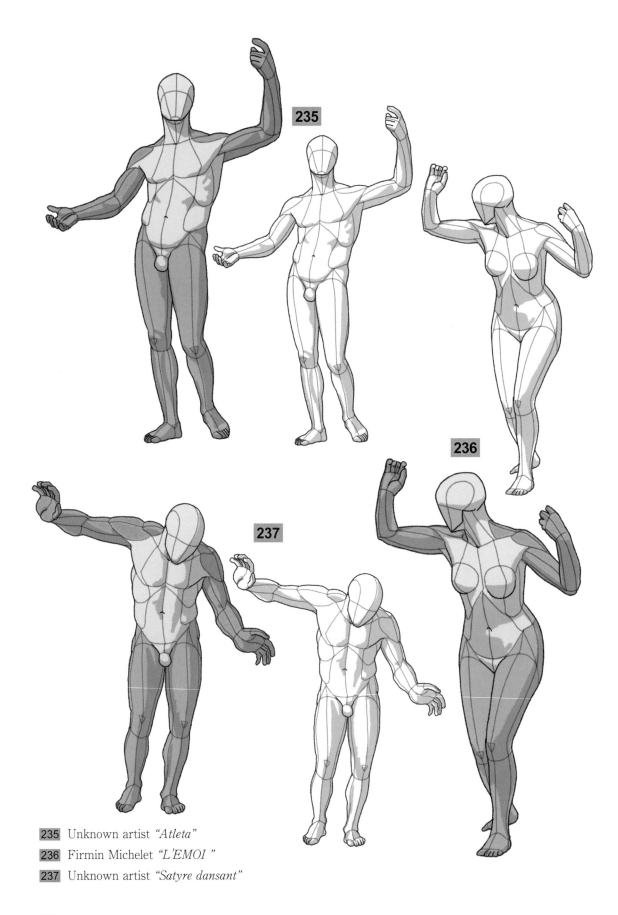

235 Unknown artist *"Atleta"*

236 Firmin Michelet *"L'EMOI"*

237 Unknown artist *"Satyre dansant"*

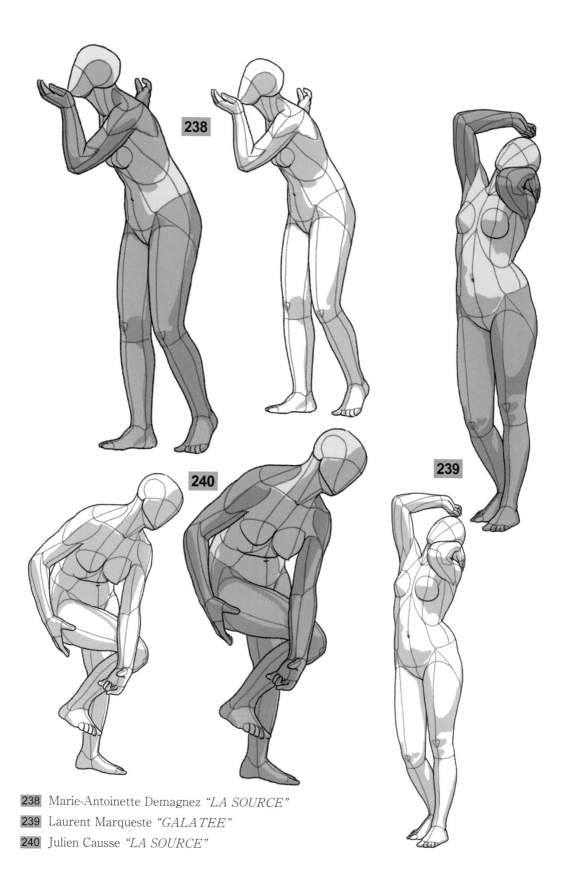

238 Marie-Antoinette Demagnez *"LA SOURCE"*

239 Laurent Marqueste *"GALATEE"*

240 Julien Causse *"LA SOURCE"*

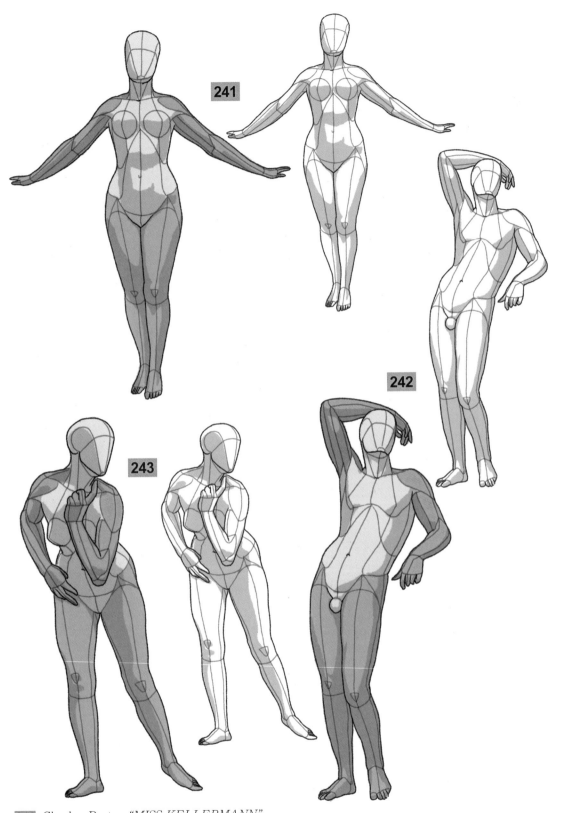

241 Charles. Breton *"MISS KELLERMANN"*

242 Unknown artist *"Apollino"*

243 André Vermare *"Suzanne"*

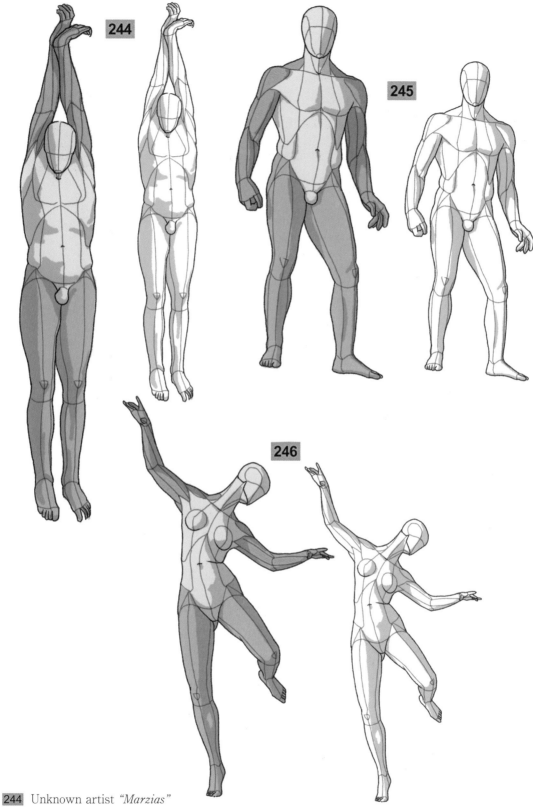

244 Unknown artist *"Marzias"*

245 Unknown artist *"Gladiatore"*

246 Walter Schott *"MISS ISADORA DUNCAN STATUETTE"*

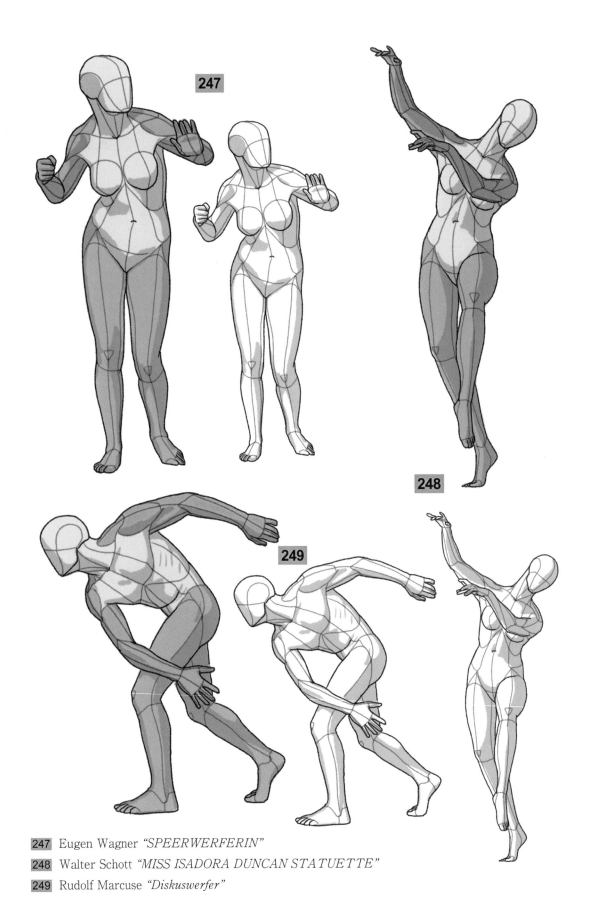

247 Eugen Wagner *"SPEERWERFERIN"*

248 Walter Schott *"MISS ISADORA DUNCAN STATUETTE"*

249 Rudolf Marcuse *"Diskuswerfer"*

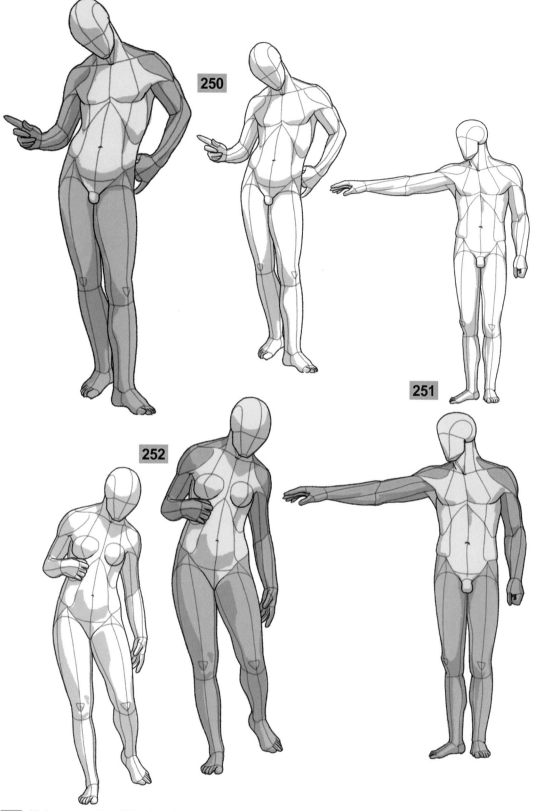

250 Unknown artist *"Narcissus"*
251 Unknown artist *"Apollon of Olympia"*
252 Hugo Kaufmann *"Badendes Mädchen"*

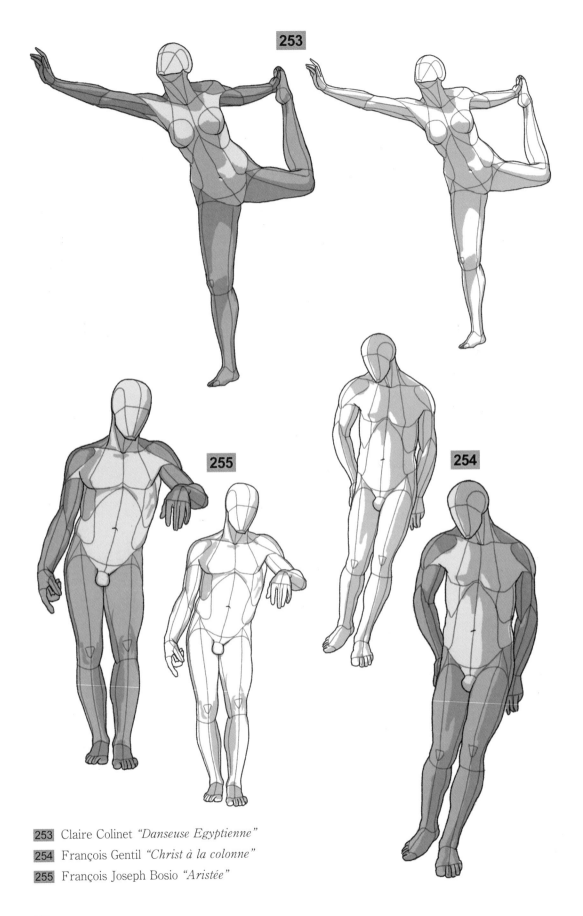

253 Claire Colinet *"Danseuse Egyptienne"*

254 François Gentil *"Christ à la colonne"*

255 François Joseph Bosio *"Aristée"*

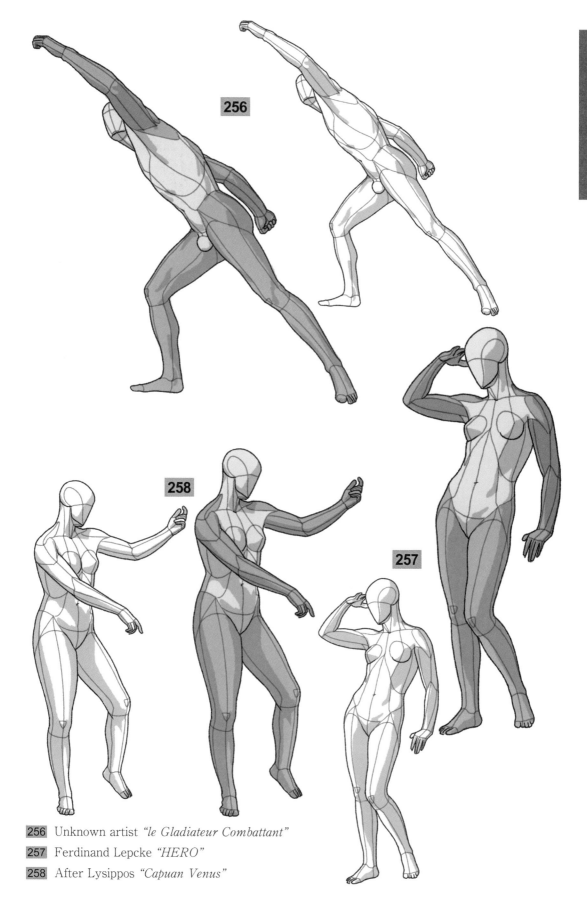

256 Unknown artist "le Gladiateur Combattant"
257 Ferdinand Lepcke "HERO"
258 After Lysippos "Capuan Venus"

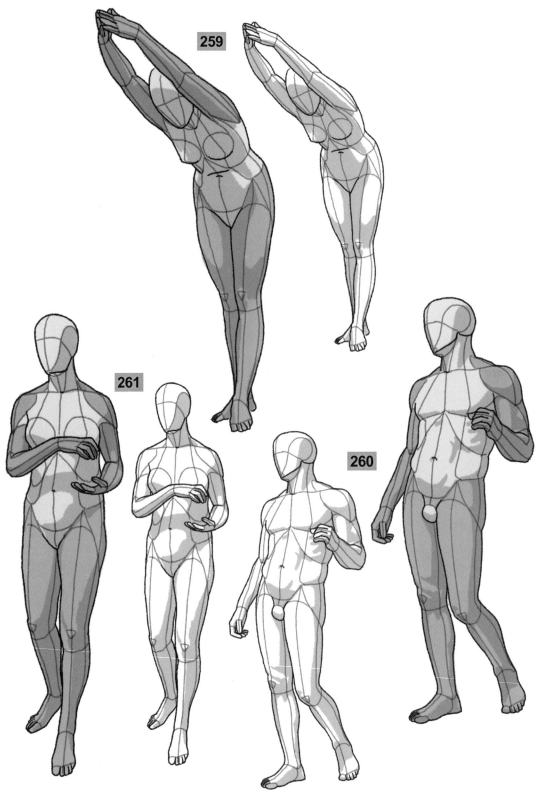

259 Odoardo Tabacchi *"La Baigneuse"*

260 Polyklitos *"Doryphoros"*

261 Unknown artist *"Pêche"*

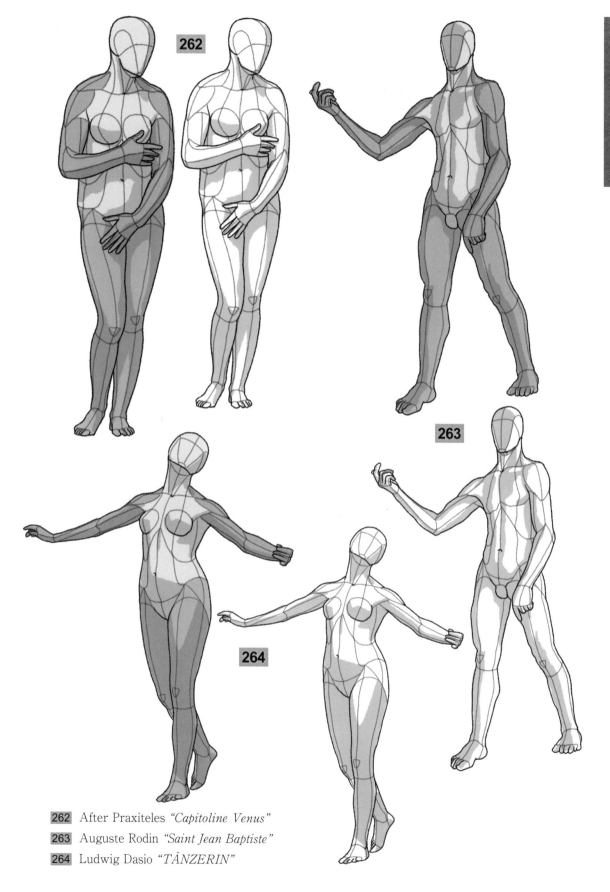

262 After Praxiteles *"Capitoline Venus"*

263 Auguste Rodin *"Saint Jean Baptiste"*

264 Ludwig Dasio *"TÄNZERIN"*

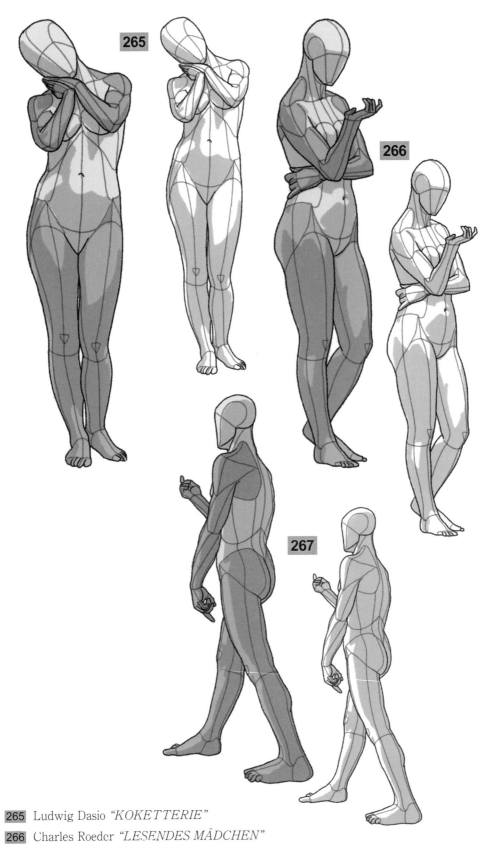

265 Ludwig Dasio *"KOKETTERIE"*

266 Charles Roeder *"LESENDES MÄDCHEN"*

267 Auguste Rodin *"Saint Jean Baptiste"*

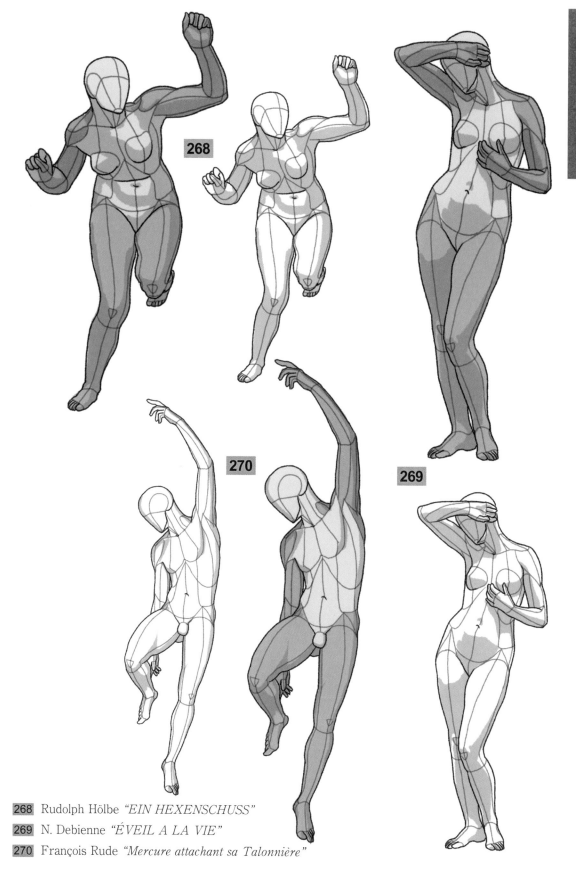

268

270

269

268 Rudolph Hölbe *"EIN HEXENSCHUSS"*
269 N. Debienne *"ÉVEIL A LA VIE"*
270 François Rude *"Mercure attachant sa Talonnière"*

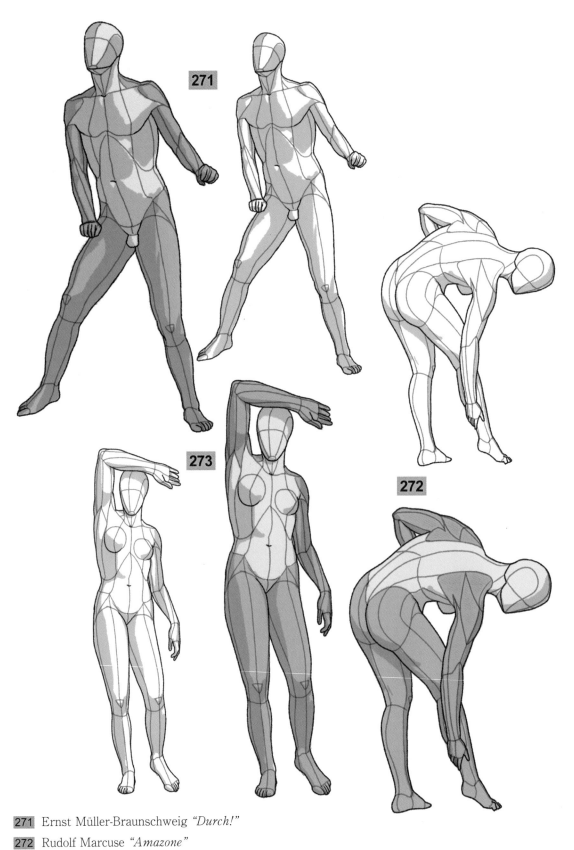

271 Ernst Müller-Braunschweig *"Durch!"*

272 Rudolf Marcuse *"Amazone"*

273 Unknown artist *"AMAZZONE"*

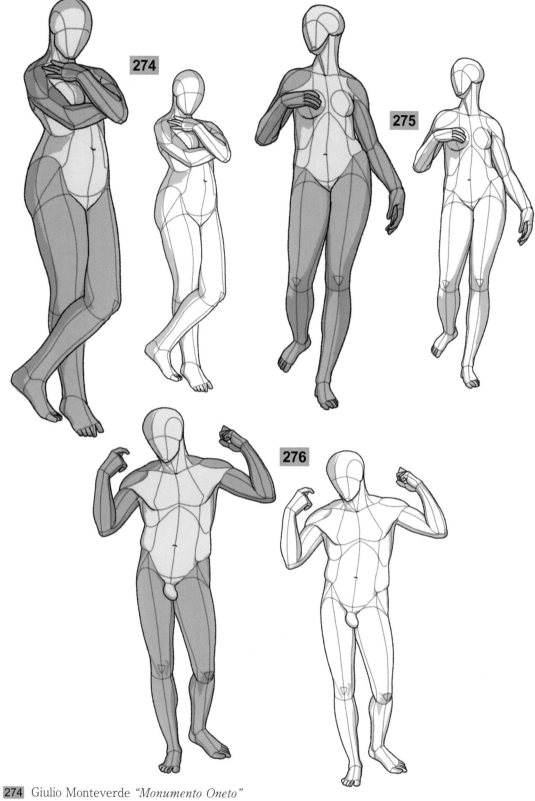

274 Giulio Monteverde *"Monumento Oneto"*

275 Unknown artist

276 Unknown artist *"THE DIADUMENOS"*

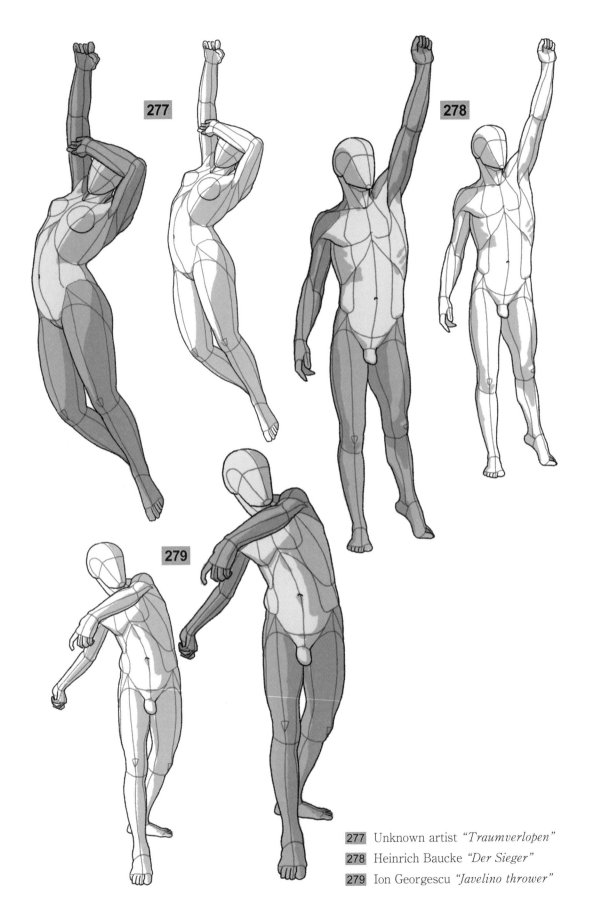

277 Unknown artist *"Traumverlopen"*

278 Heinrich Baucke *"Der Sieger"*

279 Ion Georgescu *"Javelino thrower"*

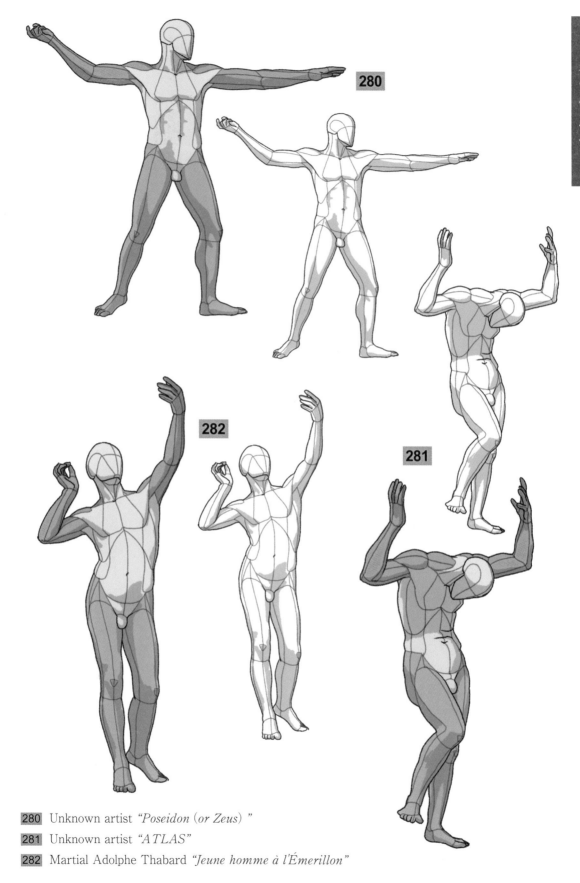

280 Unknown artist *"Poseidon (or Zeus)"*

281 Unknown artist *"ATLAS"*

282 Martial Adolphe Thabard *"Jeune homme à l'Émerillon"*

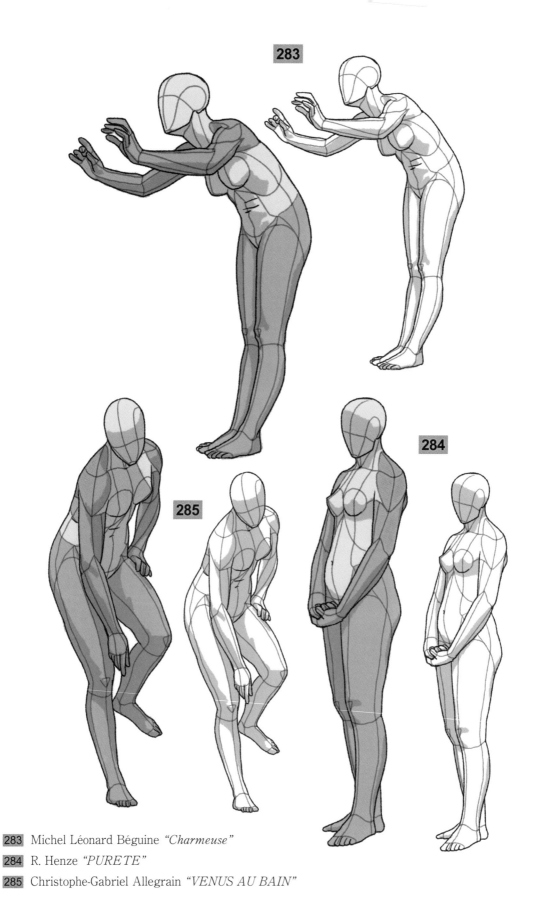

283 Michel Léonard Béguine *"Charmeuse"*

284 R. Henze *"PURETE"*

285 Christophe-Gabriel Allegrain *"VENUS AU BAIN"*

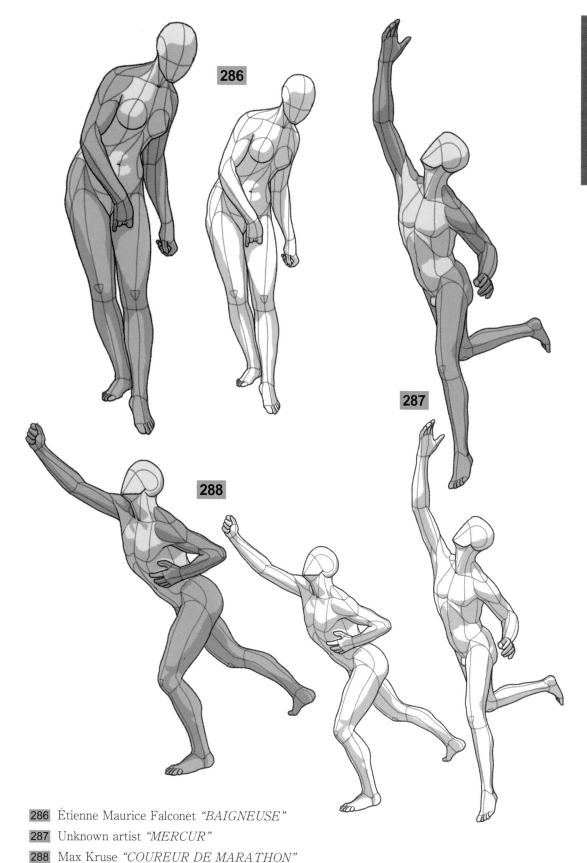

286 Étienne Maurice Falconet *"BAIGNEUSE"*

287 Unknown artist *"MERCUR"*

288 Max Kruse *"COUREUR DE MARATHON"*

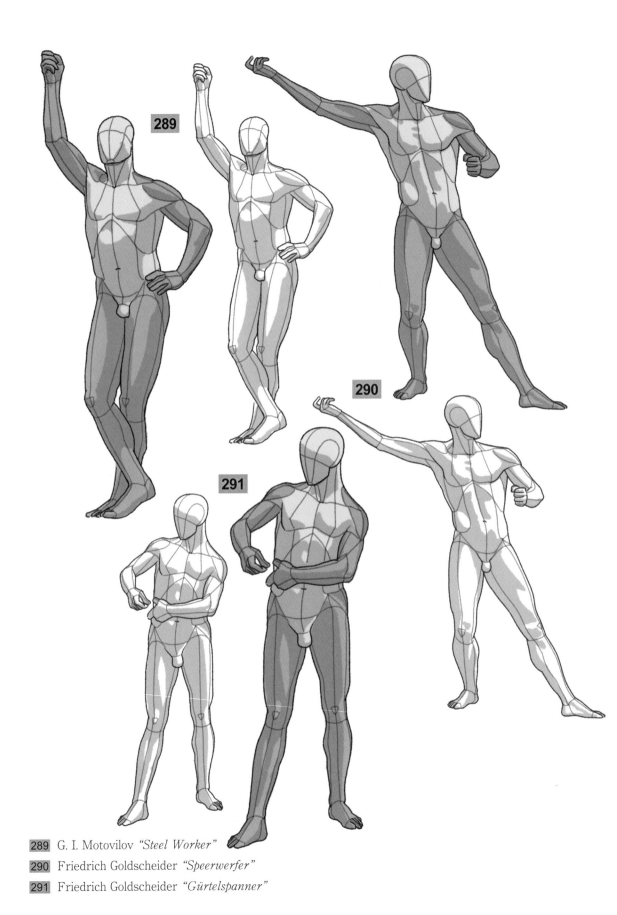

289 G. I. Motovilov *"Steel Worker"*

290 Friedrich Goldscheider *"Speerwerfer"*

291 Friedrich Goldscheider *"Gürtelspanner"*

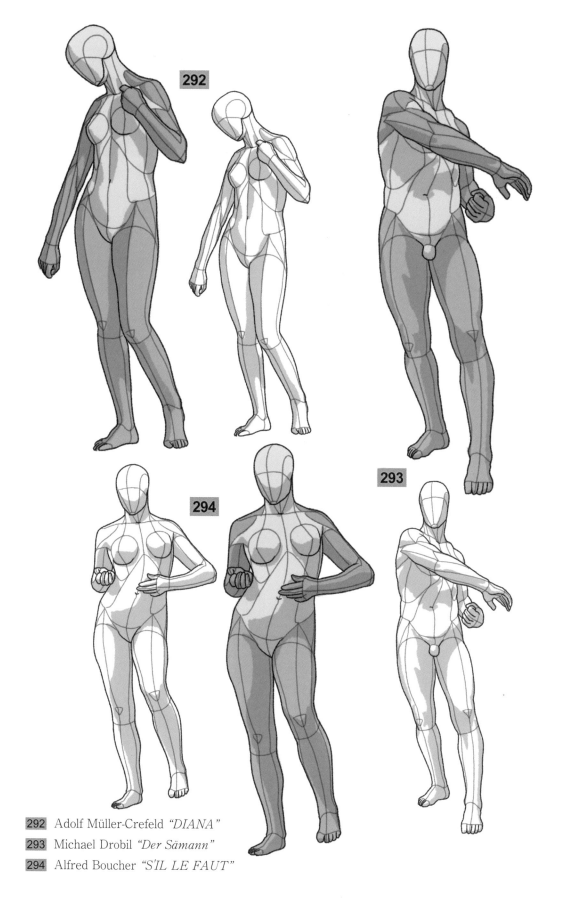

292 Adolf Müller-Crefeld *"DIANA"*
293 Michael Drobil *"Der Sämann"*
294 Alfred Boucher *"S'IL LE FAUT"*

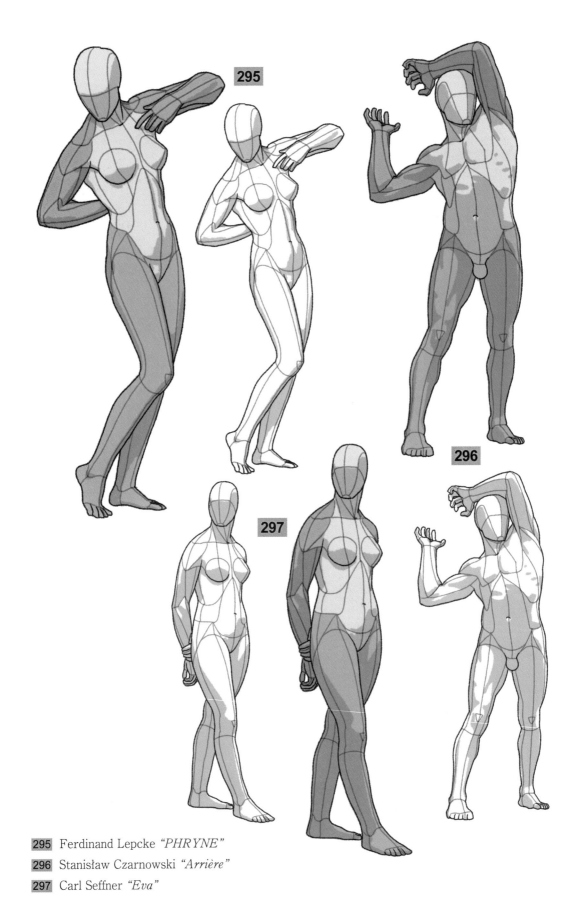

295 Ferdinand Lepcke *"PHRYNE"*

296 Stanisław Czarnowski *"Arrière"*

297 Carl Seffner *"Eva"*

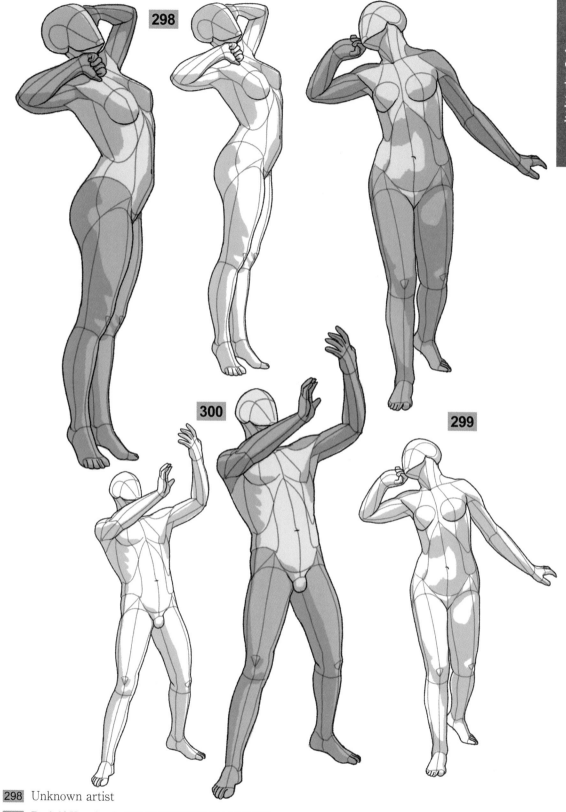

298 Unknown artist

299 Rudolf Kaesbach *"FLIEHENDE DAPHNE"*

300 Jean Lecomte du Nouÿ *"Der Göttliche Sänger"*

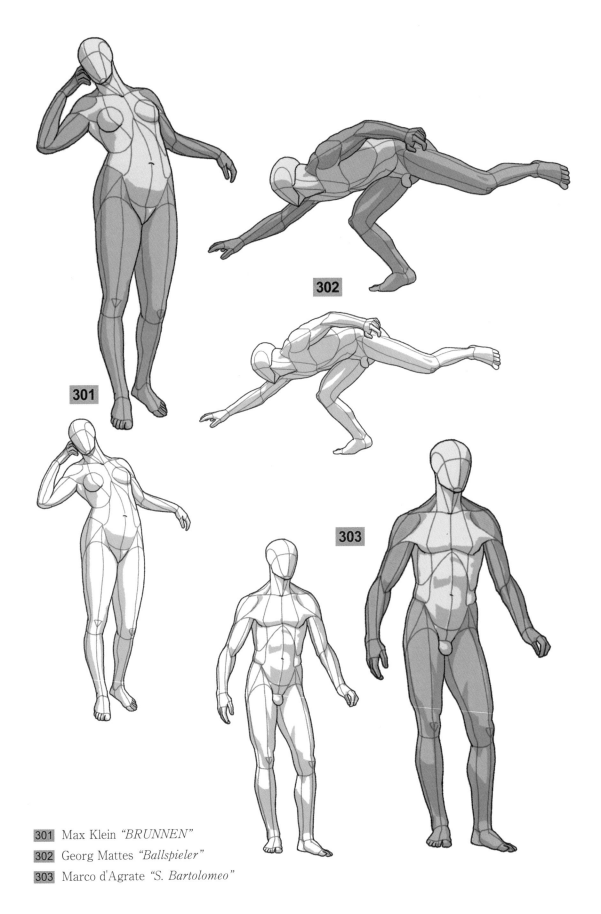

301 Max Klein *"BRUNNEN"*

302 Georg Mattes *"Ballspieler"*

303 Marco d'Agrate *"S. Bartolomeo"*

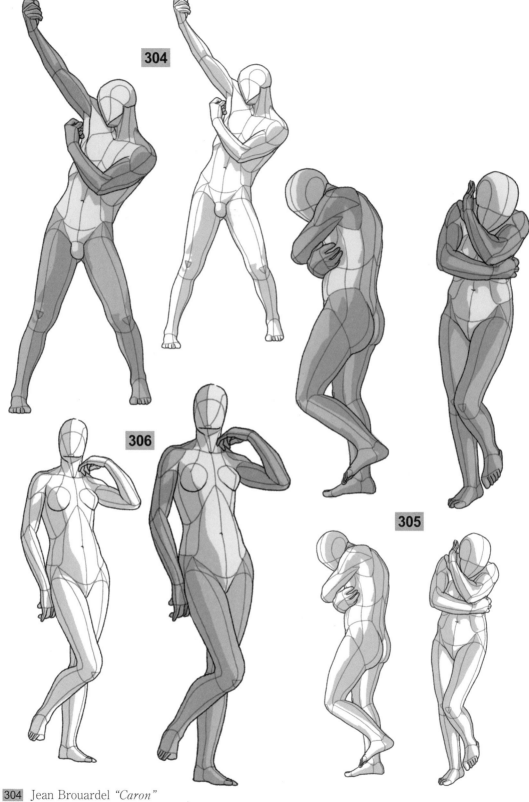

304 Jean Brouardel *"Caron"*

305 Auguste Rodin *"Eve"*

306 Charles Vital-Cornu *"Une Femme"*

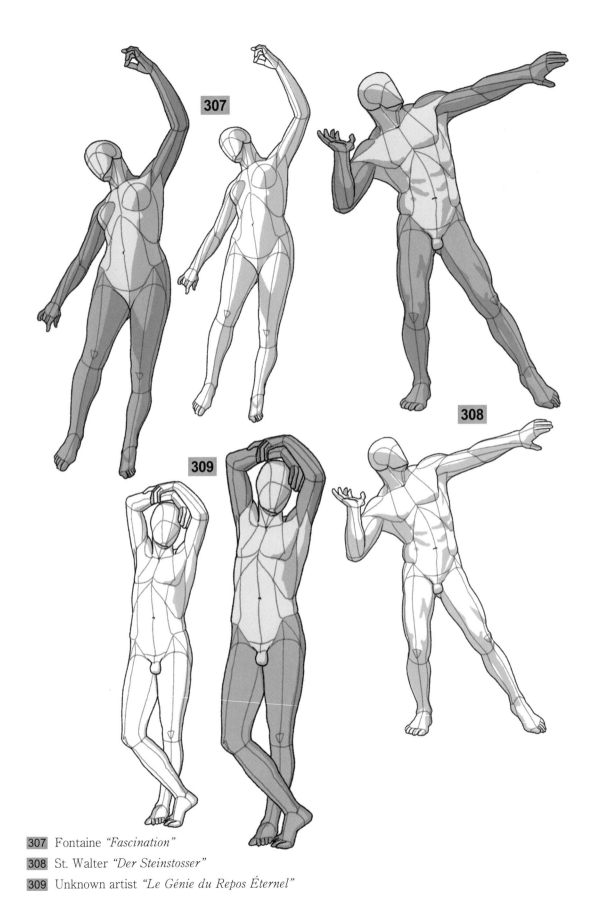

307 Fontaine *"Fascination"*

308 St. Walter *"Der Steinstosser"*

309 Unknown artist *"Le Génie du Repos Éternel"*

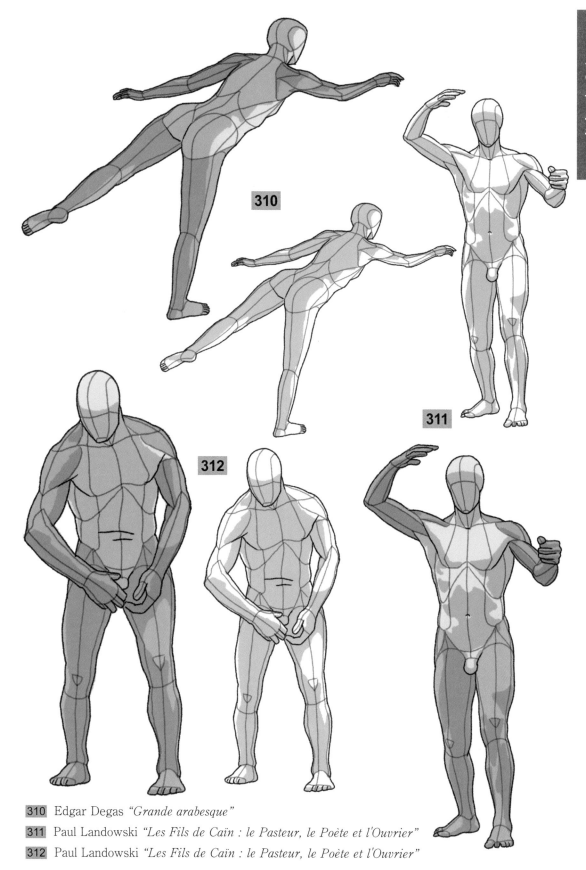

310 Edgar Degas *"Grande arabesque"*

311 Paul Landowski *"Les Fils de Caïn : le Pasteur, le Poète et l'Ouvrier"*

312 Paul Landowski *"Les Fils de Caïn : le Pasteur, le Poète et l'Ouvrier"*

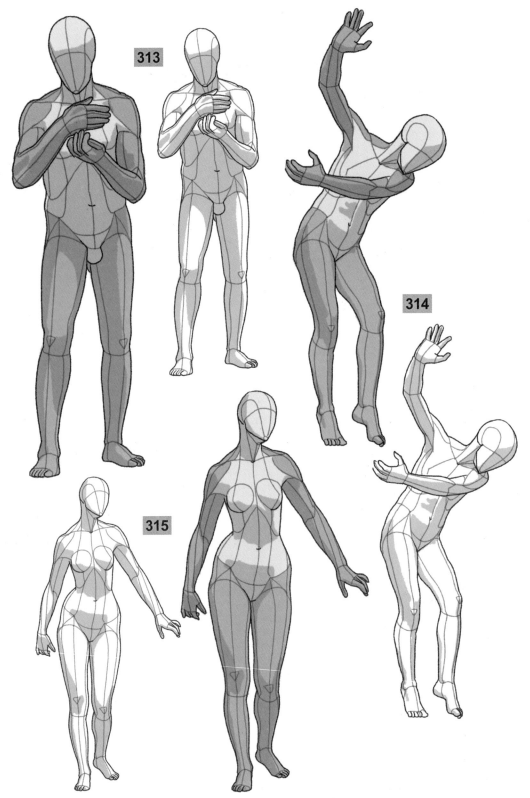

313 Paul Landowski *"Les Fils de Caïn : le Pasteur, le Poète et l'Ouvrier"*

314 L. Dupuy *"DANCER"*

315 Laurent Marqueste *"LE CHANT DE LA SOURCE"*

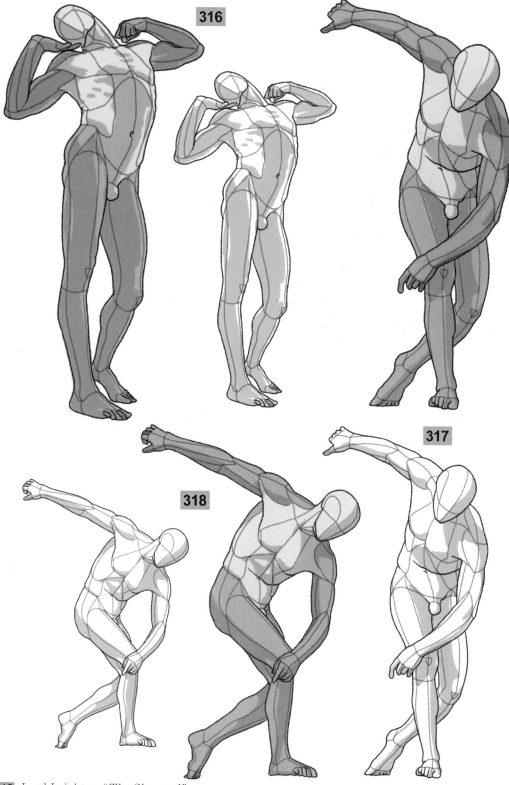

316 Lord Leighton *"The Sluggard"*

317 Myron *"Discobolus"*

318 Myron *"Discobolus"*

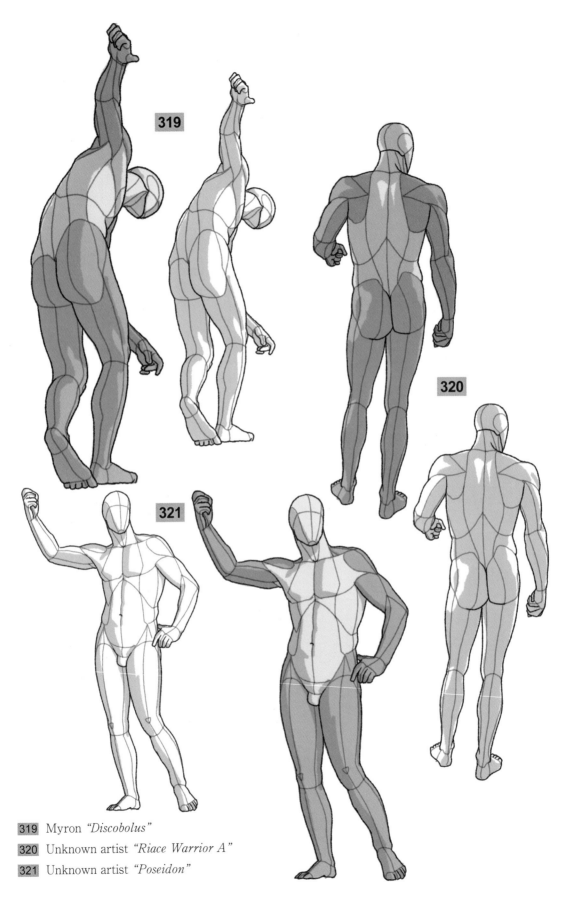

319 Myron *"Discobolus"*

320 Unknown artist *"Riace Warrior A"*

321 Unknown artist *"Poseidon"*

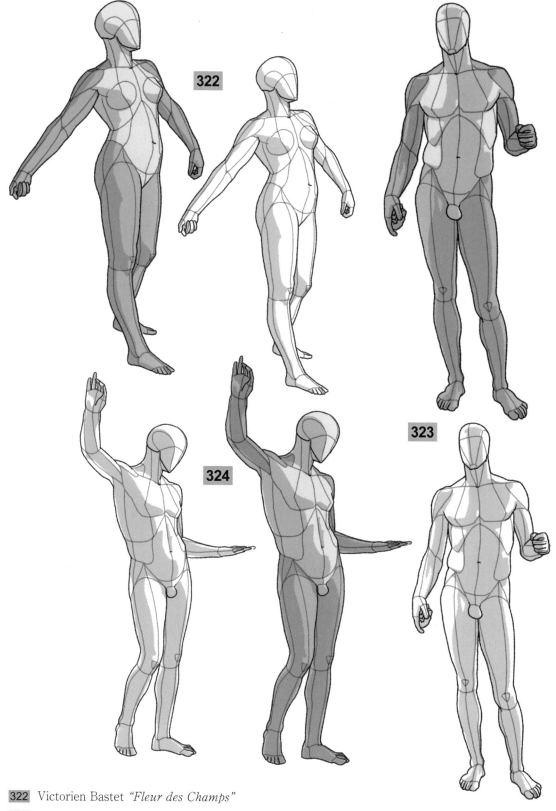

322 Victorien Bastet *"Fleur des Champs"*

323 Unknown artist *"Riace Warrior A"*

324 Unknown artist *"BRONZE STATUE OF A GOD (HERMES)"*

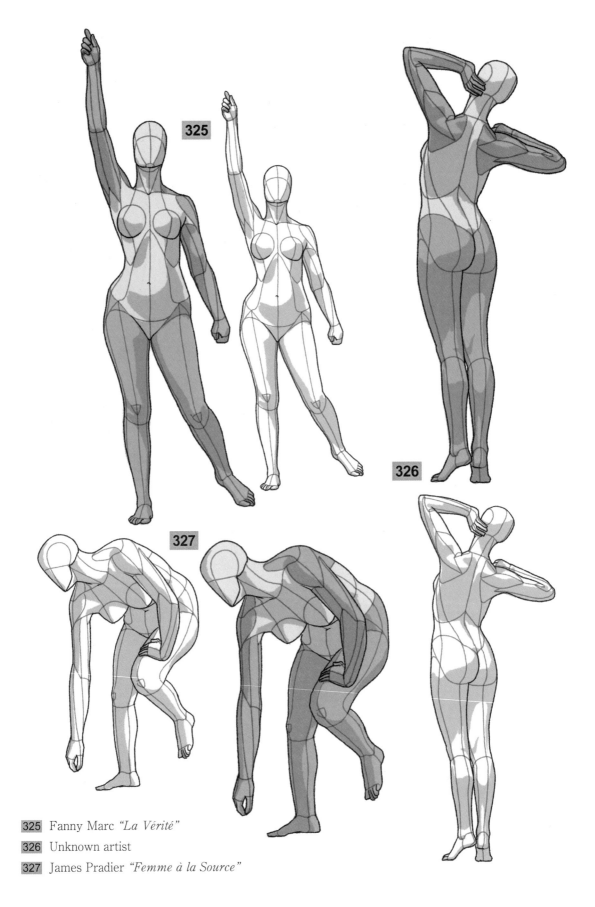

325 Fanny Marc *"La Vérité"*

326 Unknown artist

327 James Pradier *"Femme à la Source"*

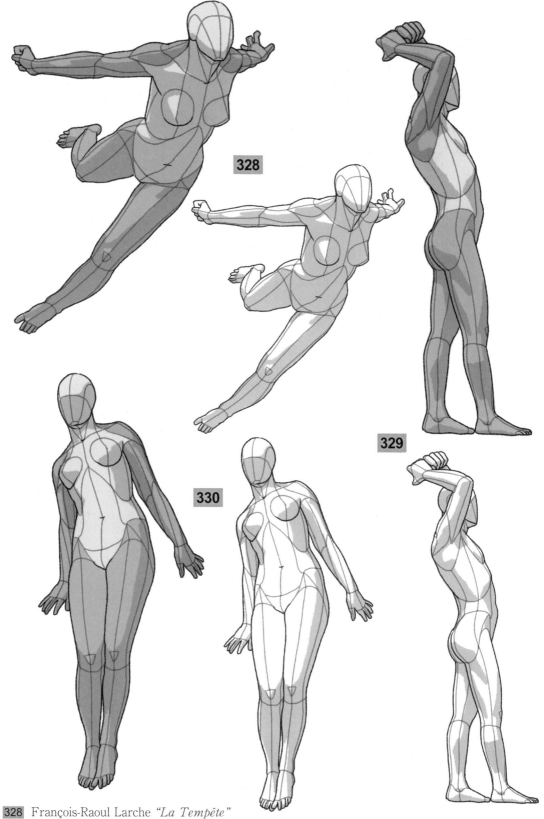

328 François-Raoul Larche "La Tempête"
329 Pierre-Luc Feitu "L'ÉPÉE D'HONNEUR"
330 Reinhold Begas "Angelika"

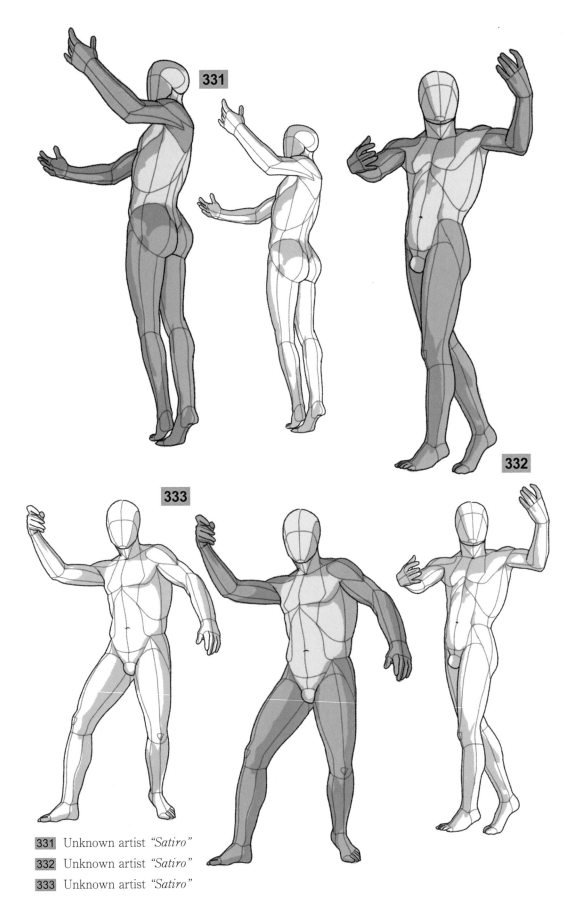

331 Unknown artist *"Satiro"*

332 Unknown artist *"Satiro"*

333 Unknown artist *"Satiro"*

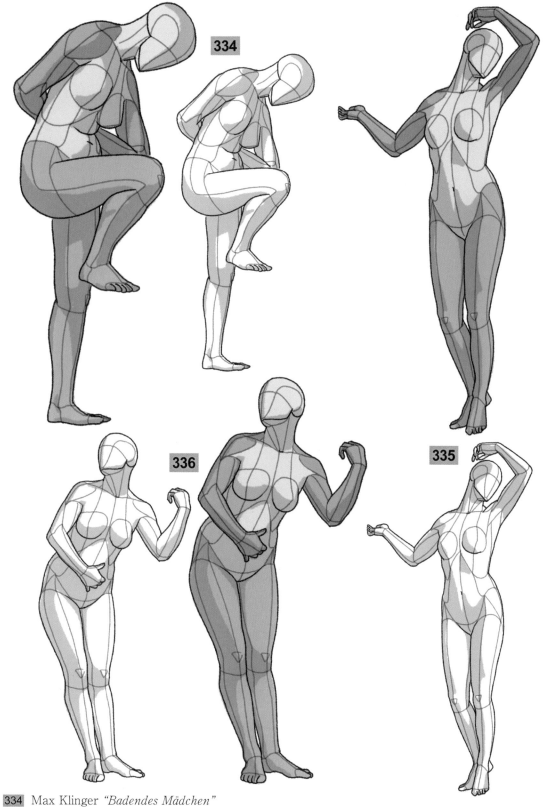

334

336

335

334 Max Klinger *"Badendes Mädchen"*

335 Unknown artist *"Traum-und Sittentänzerin"*

336 A. Jacorin *"L'ÉTÉ"*

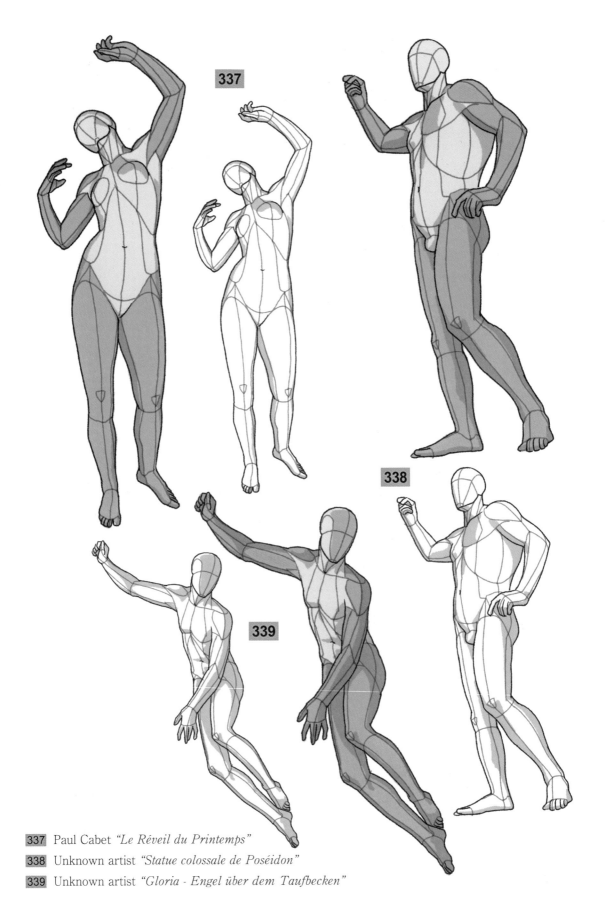

337 Paul Cabet *"Le Réveil du Printemps"*

338 Unknown artist *"Statue colossale de Poséidon"*

339 Unknown artist *"Gloria - Engel über dem Taufbecken"*

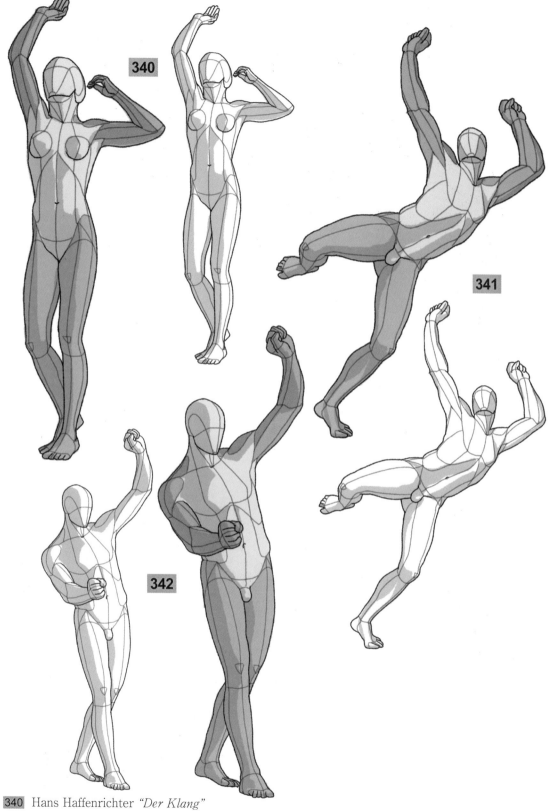

340 Hans Haffenrichter *"Der Klang"*

341 Nicolas Sébastien Adam *"Prométhée"*

342 Unknown artist *"Lutteur au Pugilat dit "Pollux""*

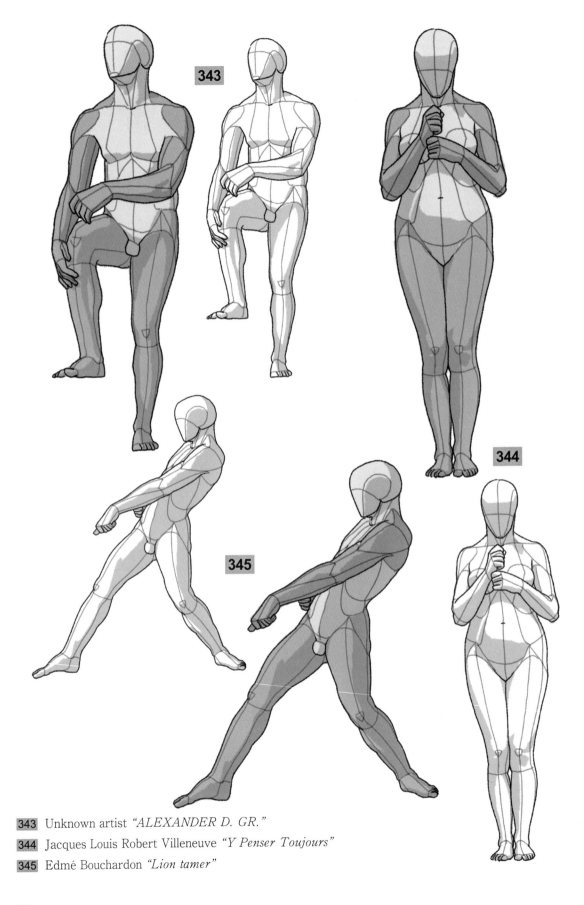

343 Unknown artist *"ALEXANDER D. GR."*

344 Jacques Louis Robert Villeneuve *"Y Penser Toujours"*

345 Edmé Bouchardon *"Lion tamer"*

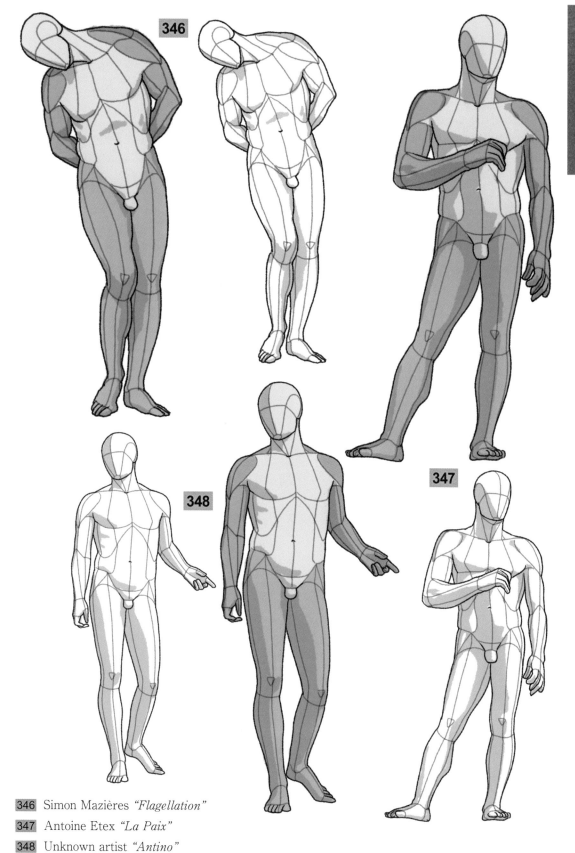

346 Simon Mazières *"Flagellation"*

347 Antoine Etex *"La Paix"*

348 Unknown artist *"Antino"*

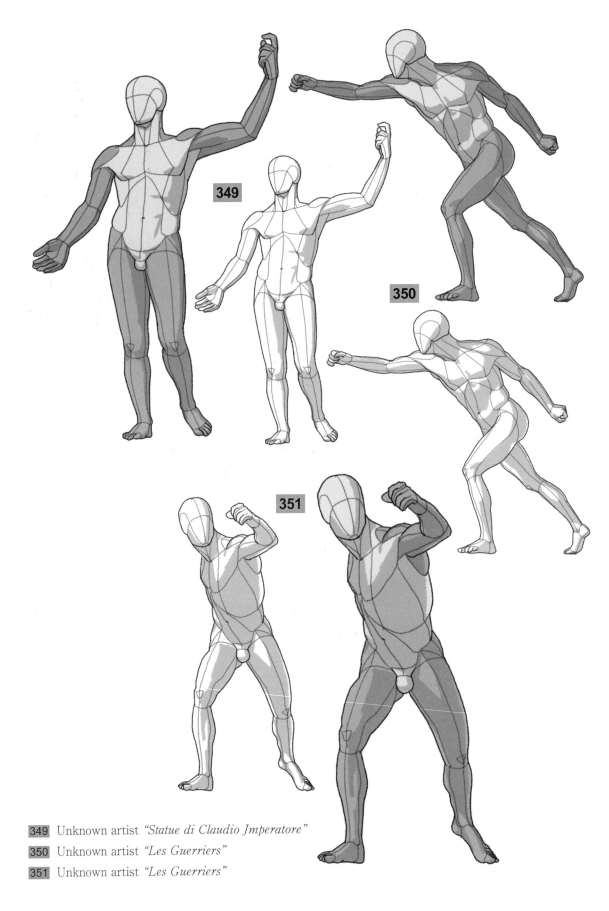

349 Unknown artist *"Statue di Claudio Jmperatore"*

350 Unknown artist *"Les Guerriers"*

351 Unknown artist *"Les Guerriers"*

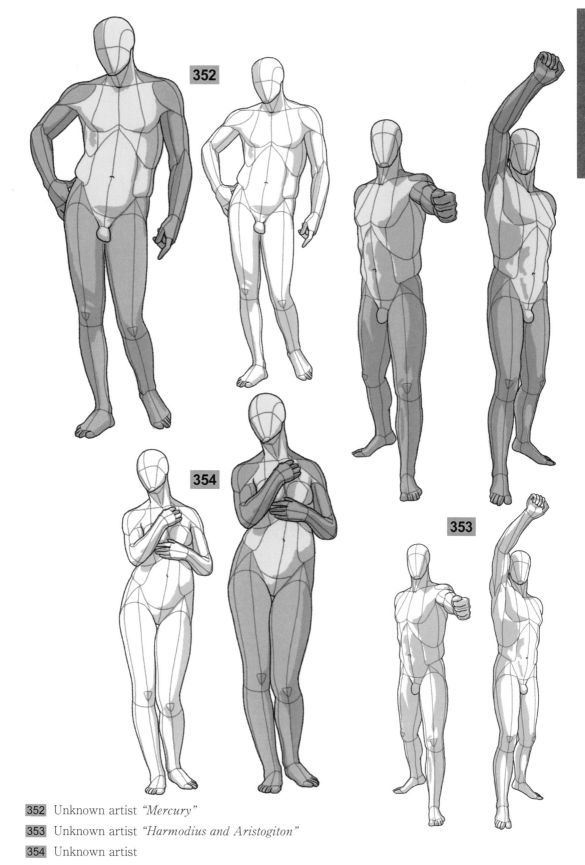

352 Unknown artist *"Mercury"*

353 Unknown artist *"Harmodius and Aristogiton"*

354 Unknown artist

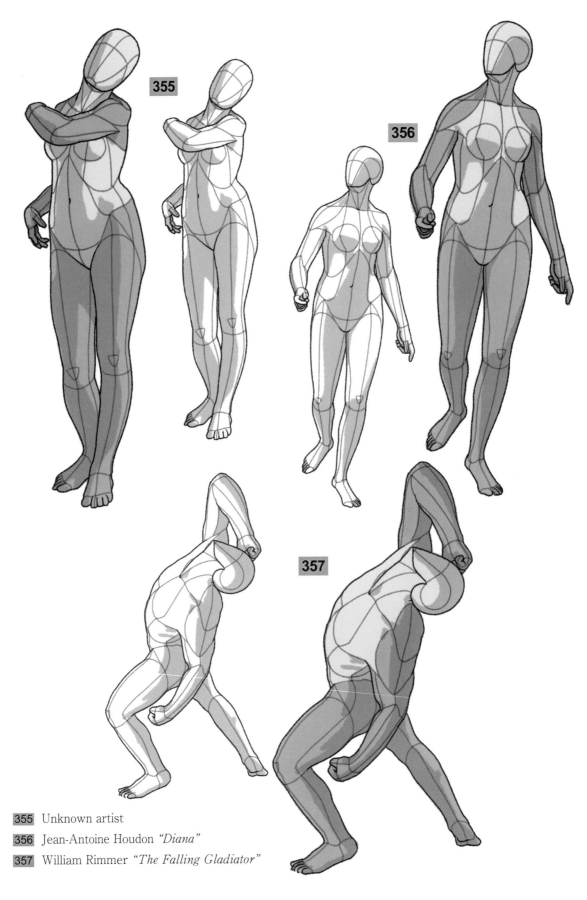

355 Unknown artist

356 Jean-Antoine Houdon *"Diana"*

357 William Rimmer *"The Falling Gladiator"*

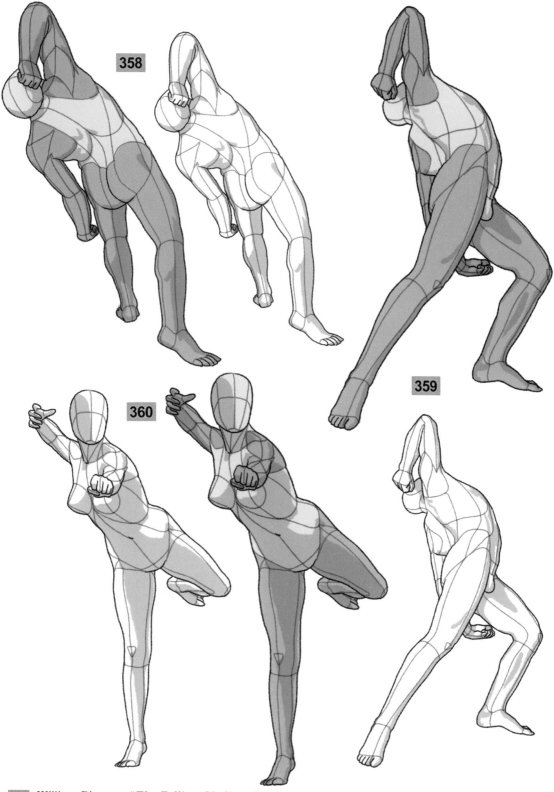

358 William Rimmer *"The Falling Gladiator"*

359 William Rimmer *"The Falling Gladiator"*

360 Alexandre Falguière *"Nymphe chasseresse"*

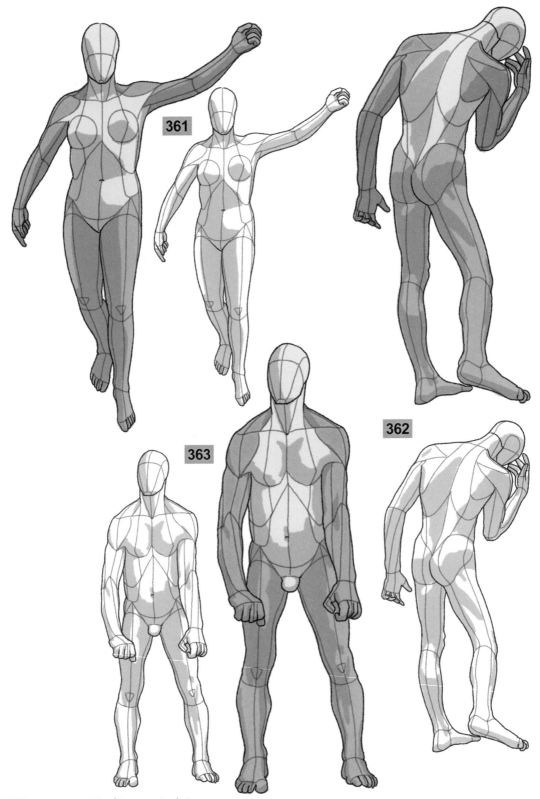

361 Paionios *"Nike (Restoration)"*

362 Auguste Rodin *"Pierre de Wissant, nu monumental"*

363 Auguste Rodin *"Part of The Burghers of Calais"*

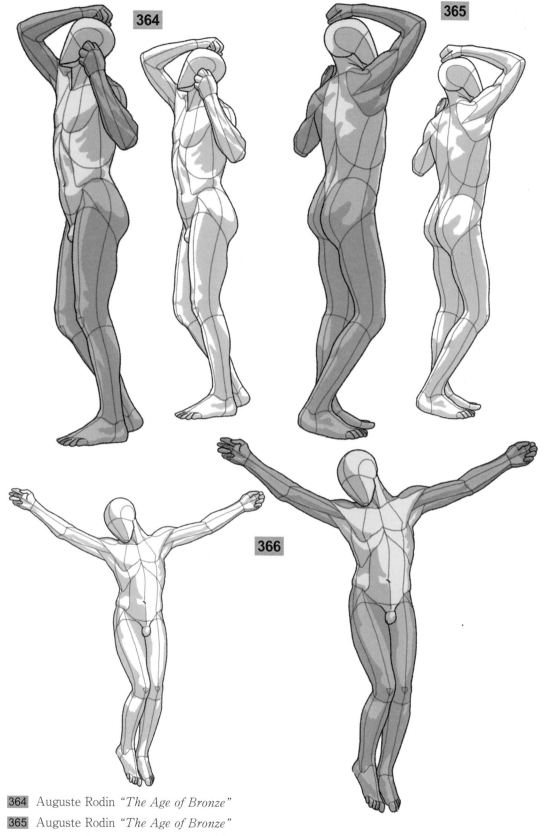

364 Auguste Rodin *"The Age of Bronze"*

365 Auguste Rodin *"The Age of Bronze"*

366 Jean-Marie Camus *"Intérieur de l'Église Monument aux Morts"*

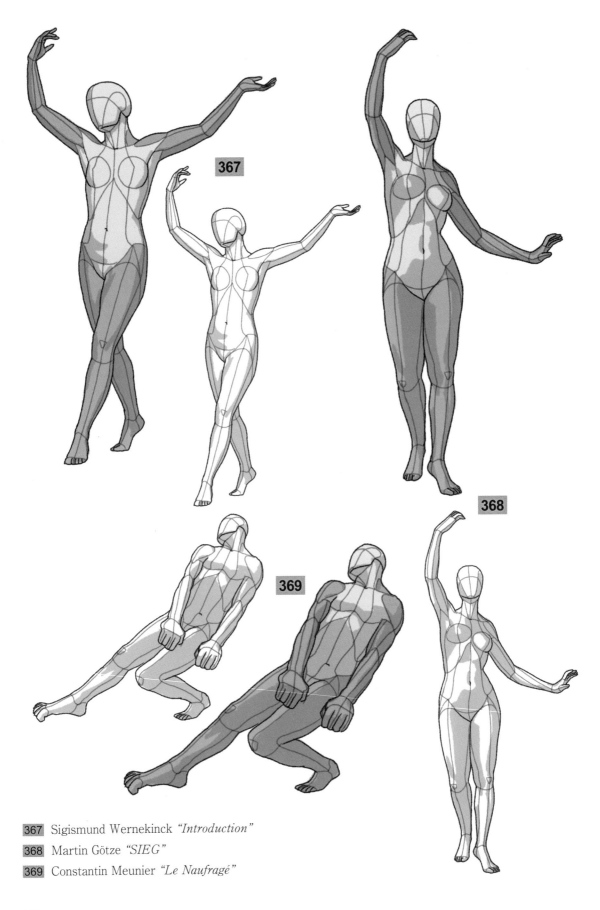

367 Sigismund Wernekinck *"Introduction"*

368 Martin Götze *"SIEG"*

369 Constantin Meunier *"Le Naufragé"*

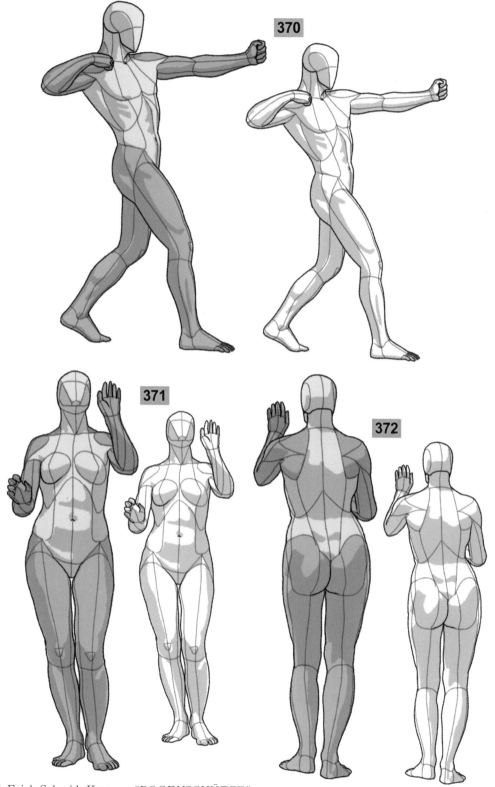

370 Erich Schmidt-Kestner *"BOGENSCHÜTZE"*

371 Francis Sidlo *"DESIRE"*

372 Francis Sidlo *"DESIRE"*

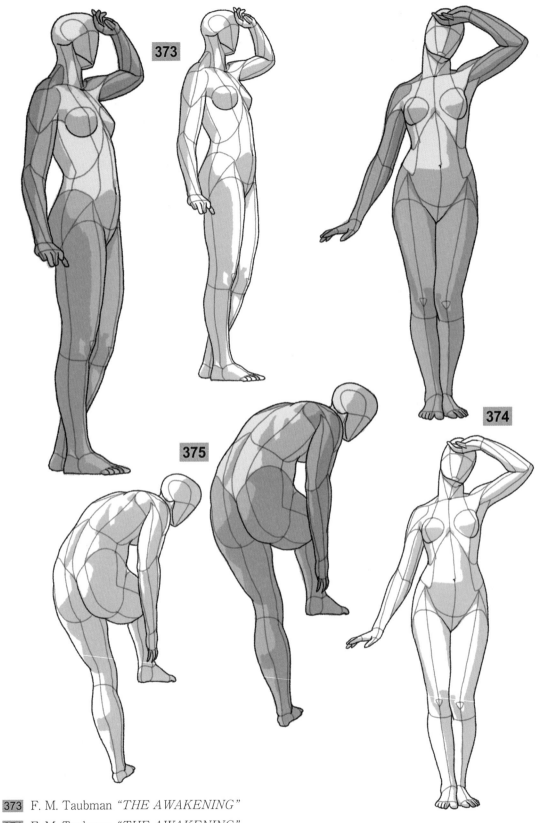

373 F. M. Taubman *"THE AWAKENING"*

374 F. M. Taubman *"THE AWAKENING"*

375 Sigmond Strobl *"WOMAN WITH LIZARD"*

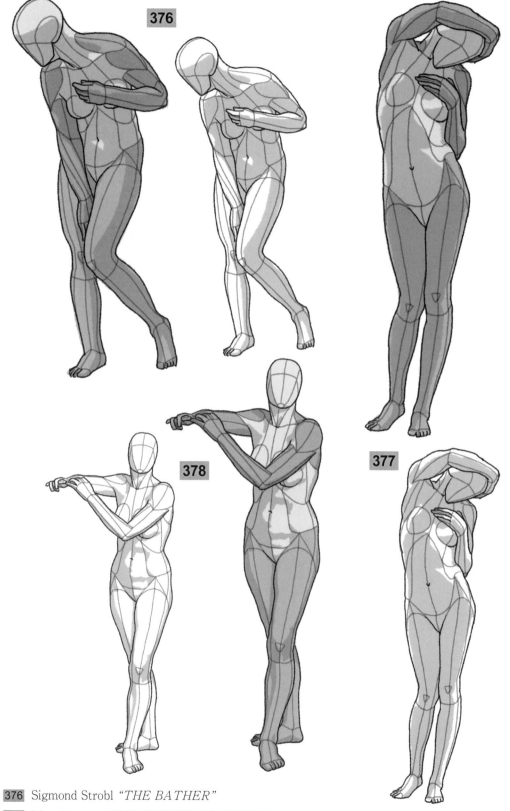

376 Sigmond Strobl *"THE BATHER"*

377 Lina Arpesani *"MONUMENT TO NEERA"*

378 Stanley Anderson

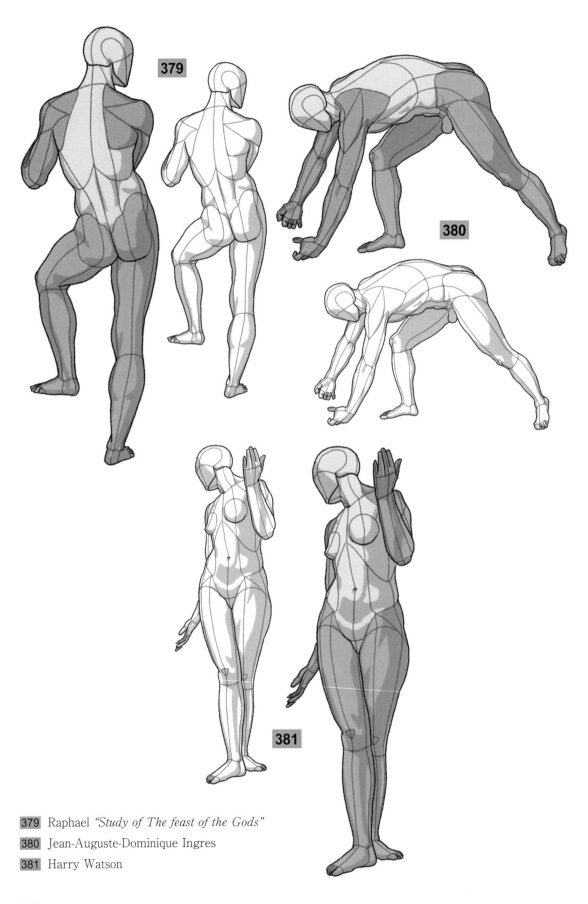

379 Raphael *"Study of The feast of the Gods"*

380 Jean-Auguste-Dominique Ingres

381 Harry Watson

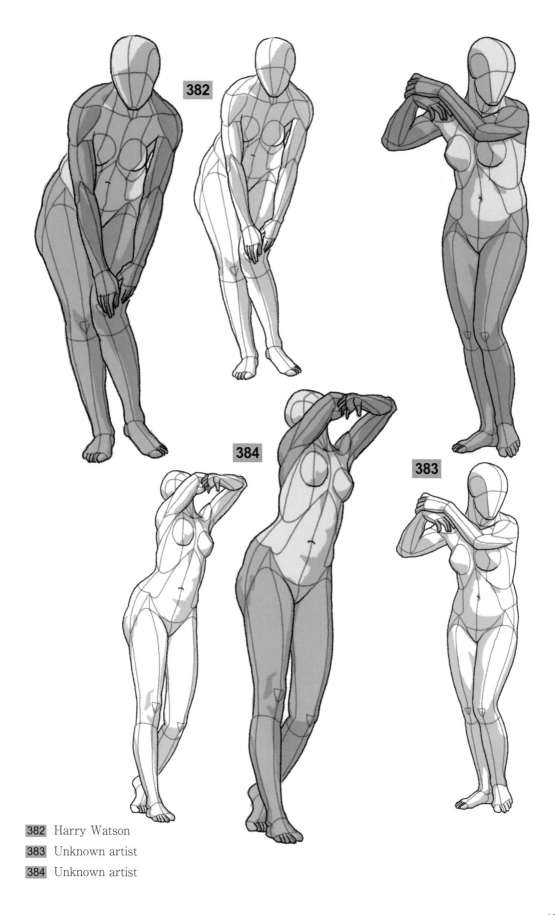

382

384

383

382 Harry Watson

383 Unknown artist

384 Unknown artist

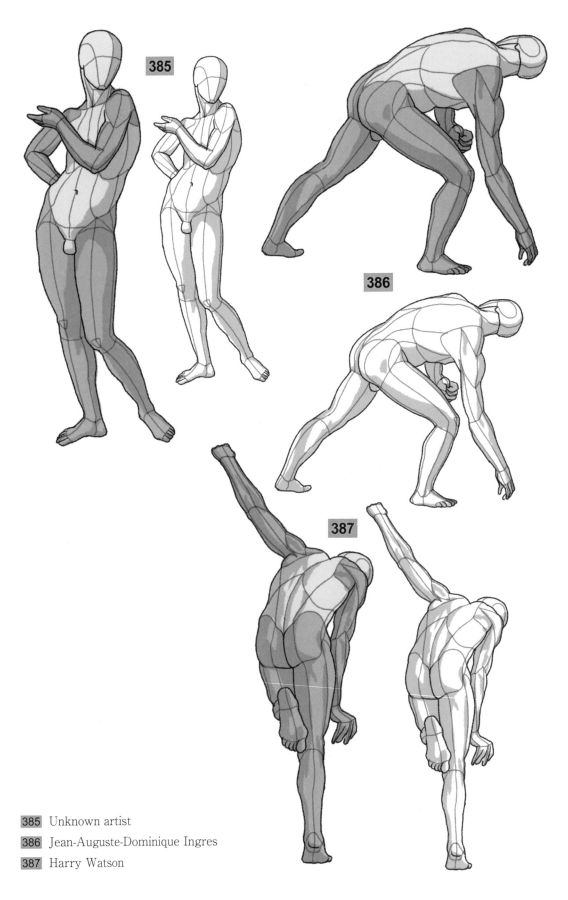

385　Unknown artist

386　Jean-Auguste-Dominique Ingres

387　Harry Watson

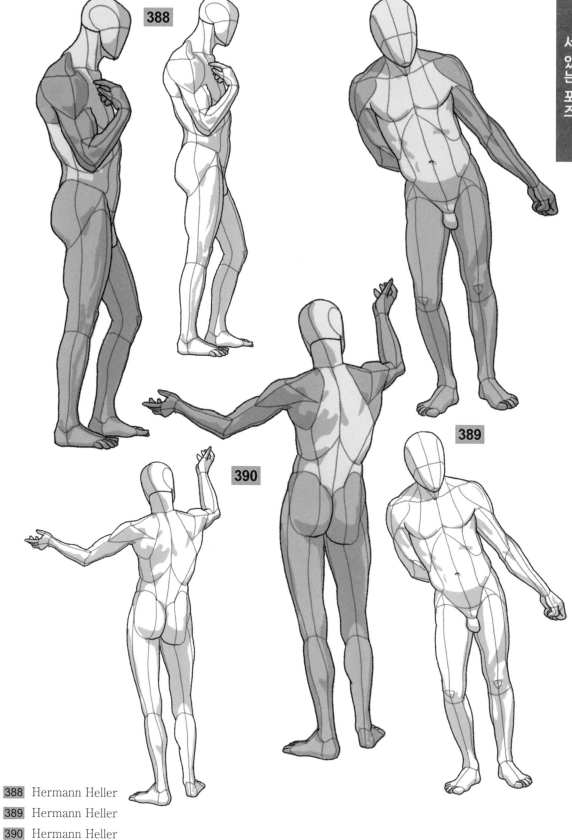

388 Hermann Heller
389 Hermann Heller
390 Hermann Heller

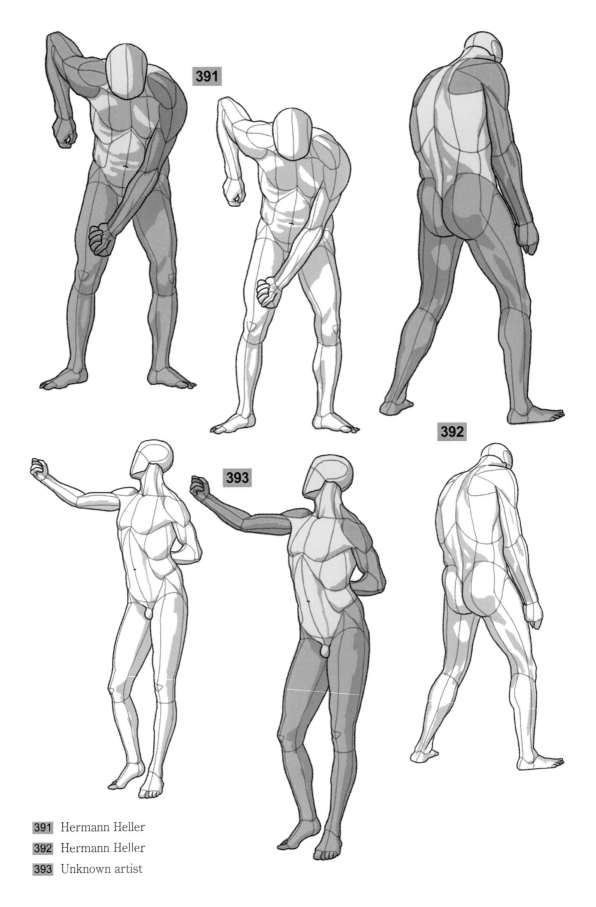

391 Hermann Heller
392 Hermann Heller
393 Unknown artist

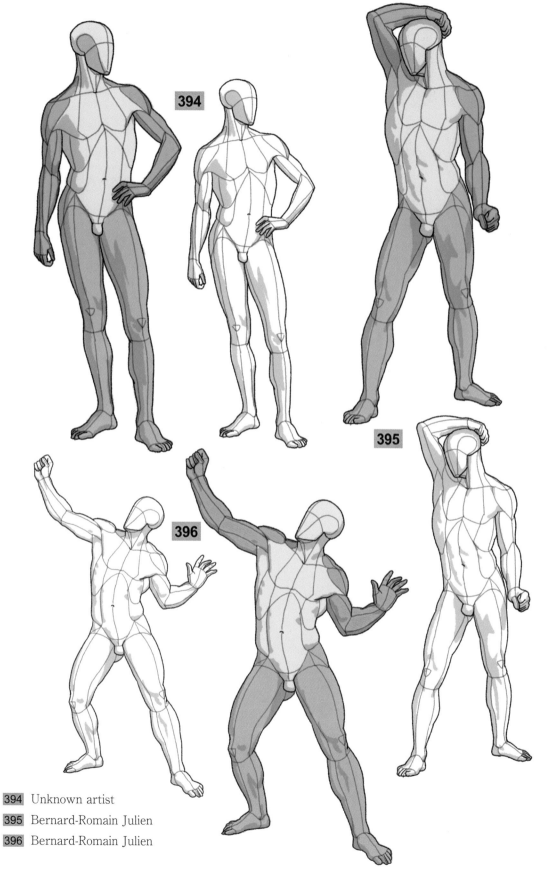

394 Unknown artist
395 Bernard-Romain Julien
396 Bernard-Romain Julien

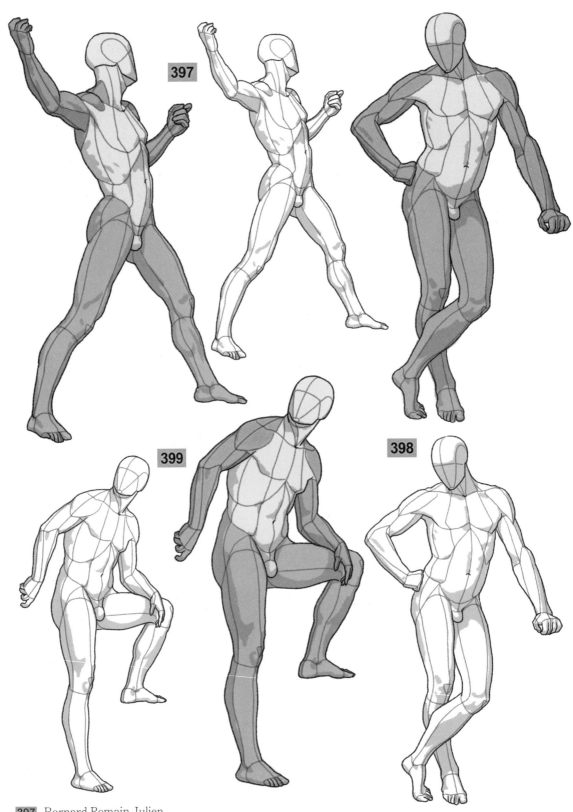

397 Bernard-Romain Julien

398 Bernard-Romain Julien

399 Bernard-Romain Julien

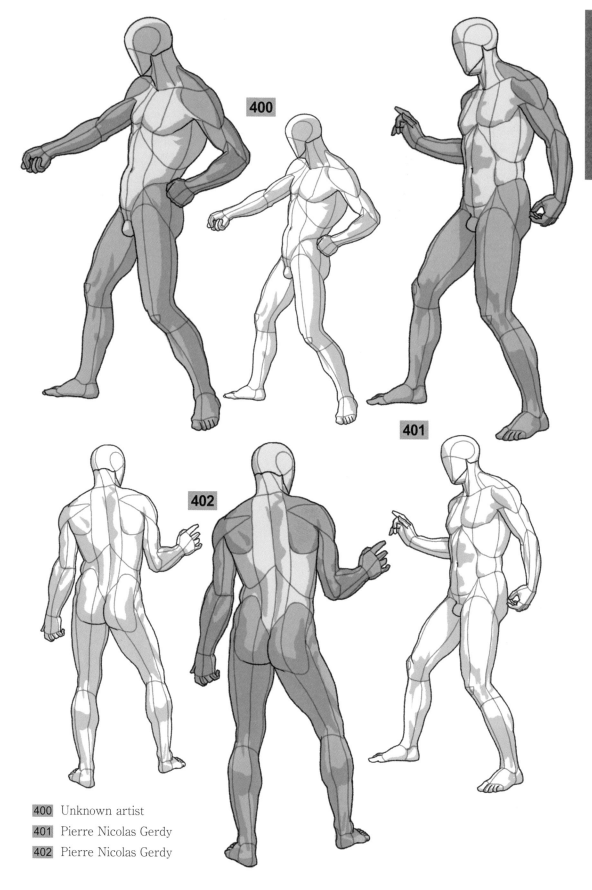

400

401

402

400 Unknown artist
401 Pierre Nicolas Gerdy
402 Pierre Nicolas Gerdy

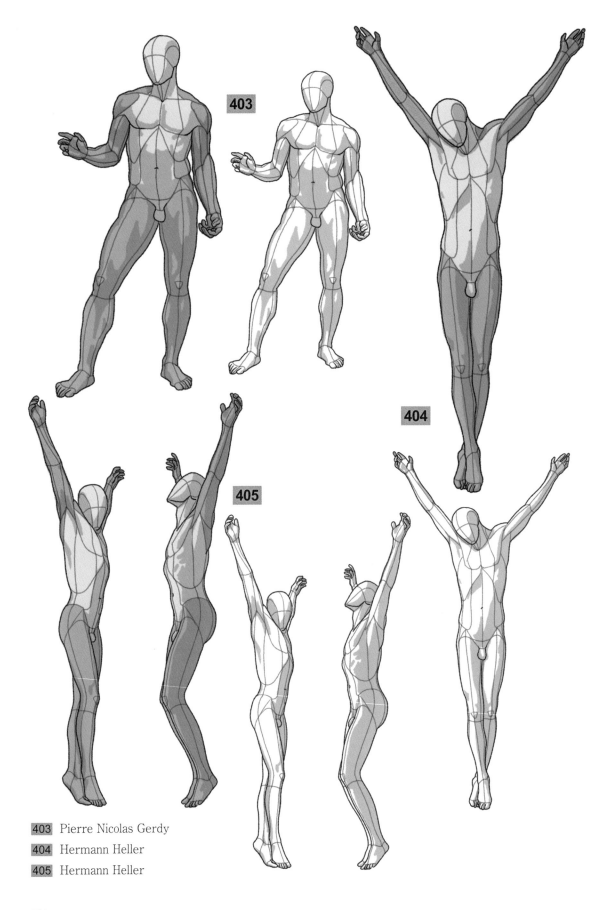

403 Pierre Nicolas Gerdy

404 Hermann Heller

405 Hermann Heller

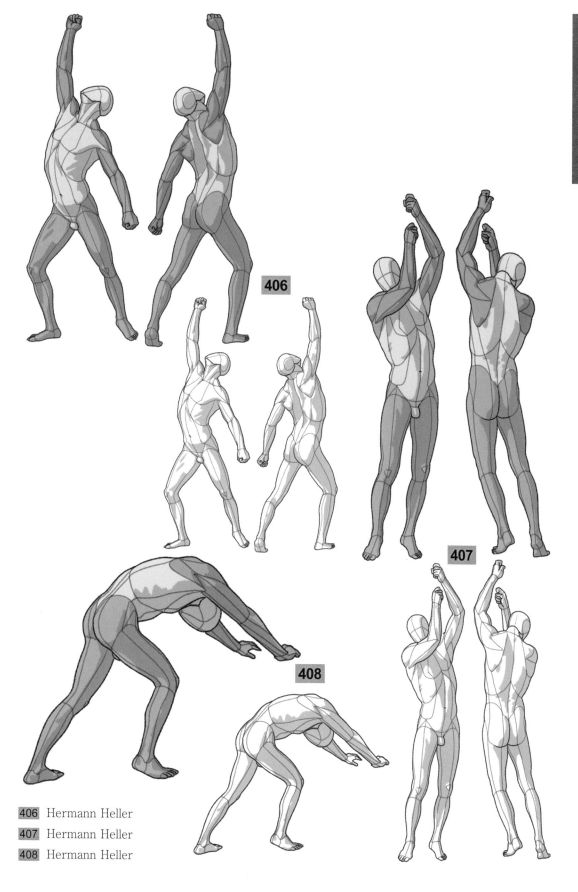

406 Hermann Heller
407 Hermann Heller
408 Hermann Heller

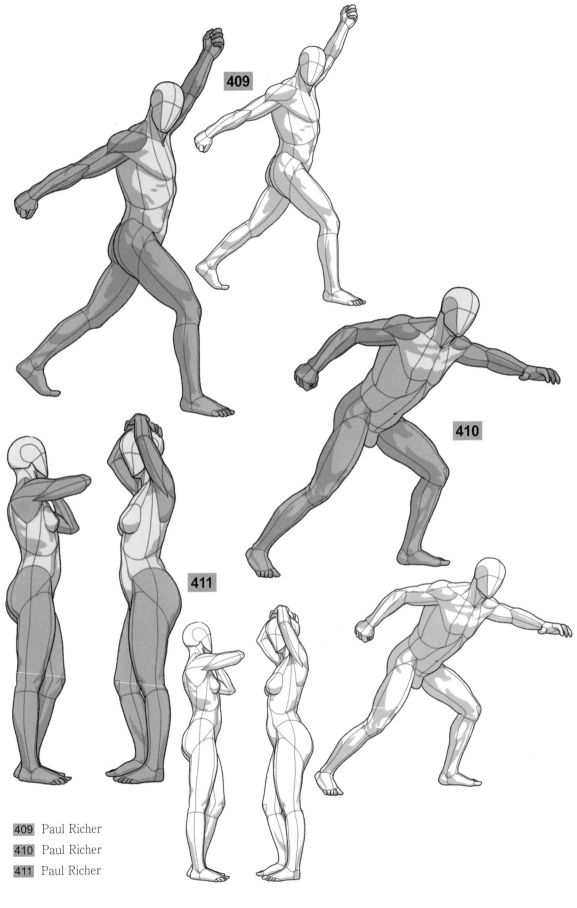

409 Paul Richer
410 Paul Richer
411 Paul Richer

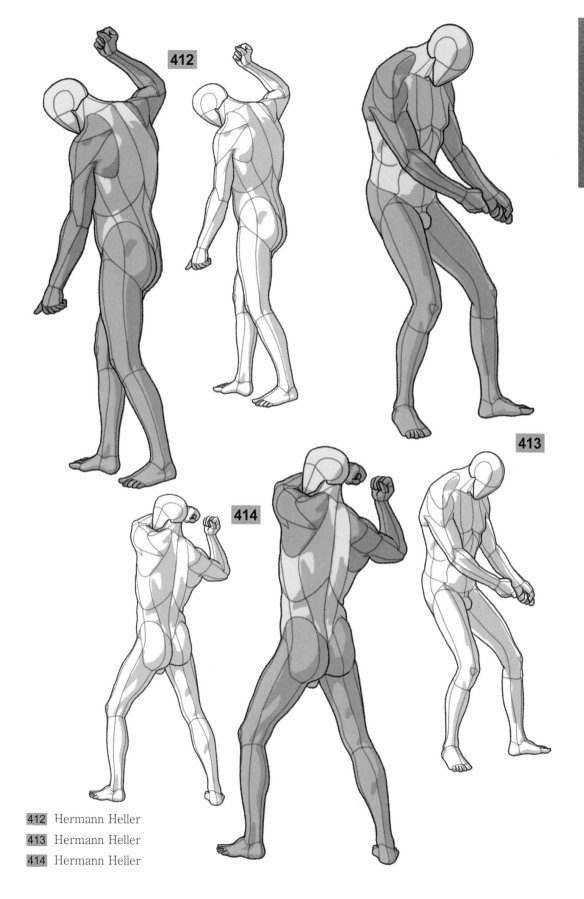

412 Hermann Heller
413 Hermann Heller
414 Hermann Heller

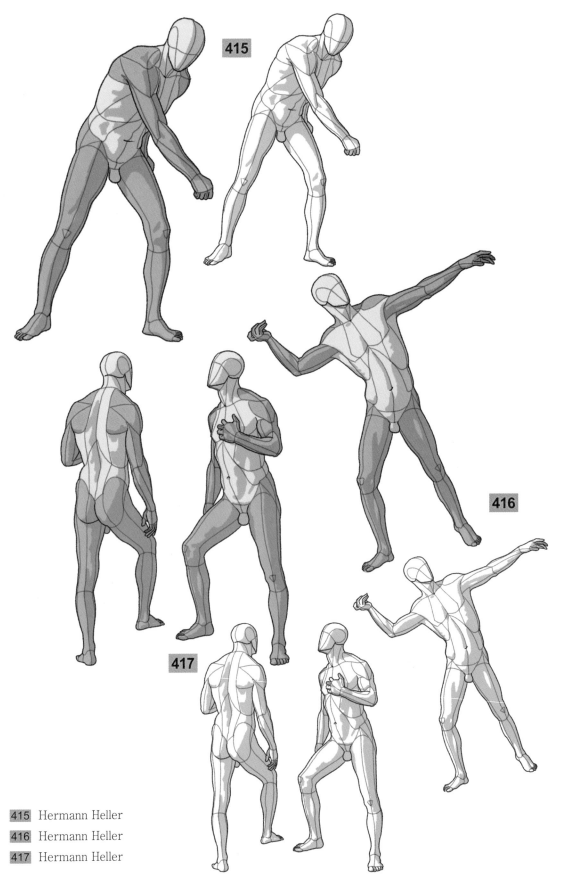

415 Hermann Heller
416 Hermann Heller
417 Hermann Heller

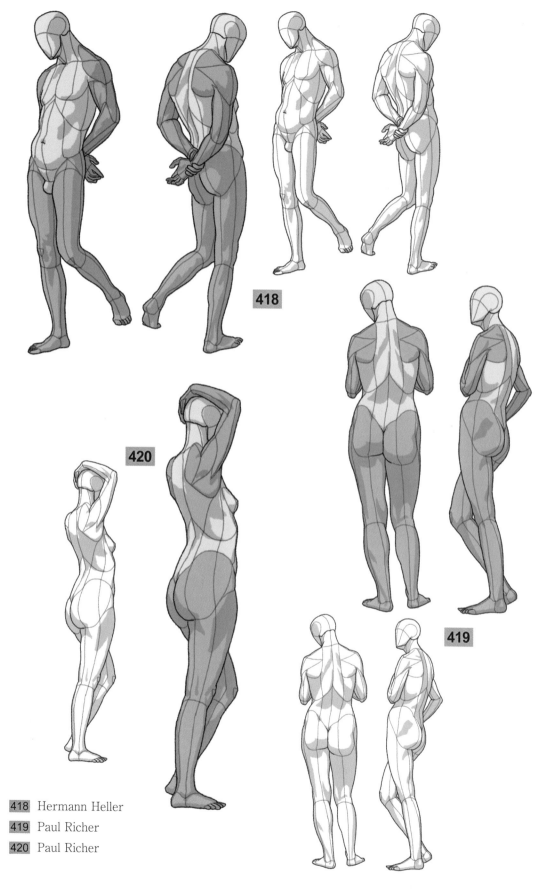

418

420

419

418 Hermann Heller
419 Paul Richer
420 Paul Richer

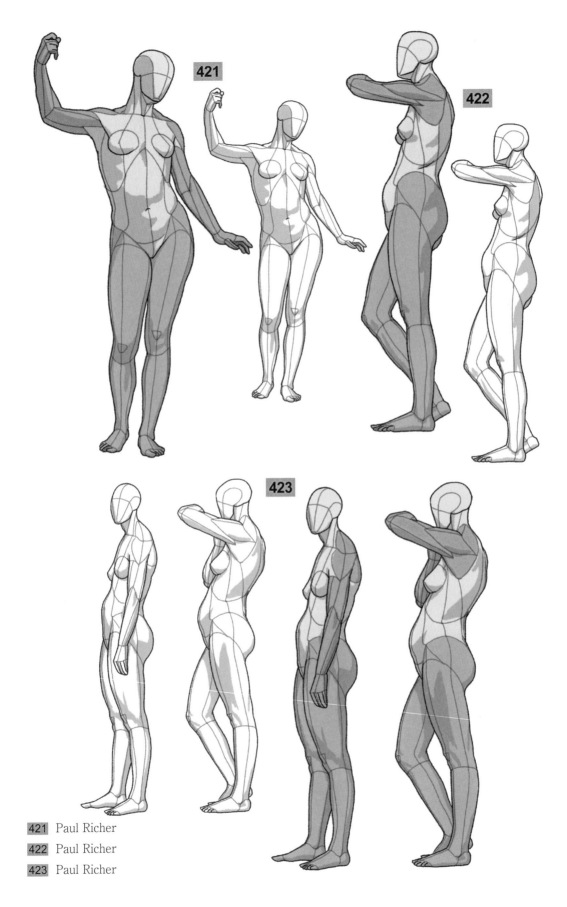

421 Paul Richer

422 Paul Richer

423 Paul Richer

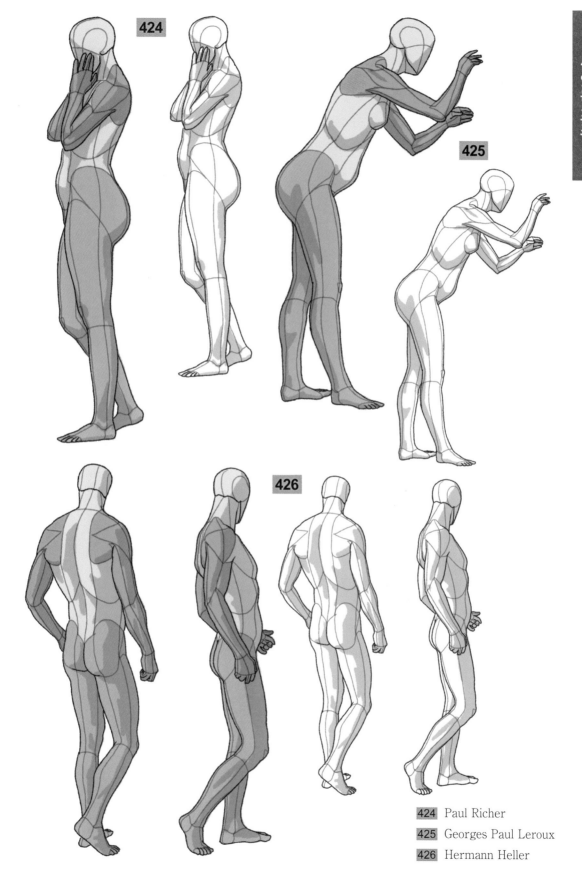

424 Paul Richer
425 Georges Paul Leroux
426 Hermann Heller

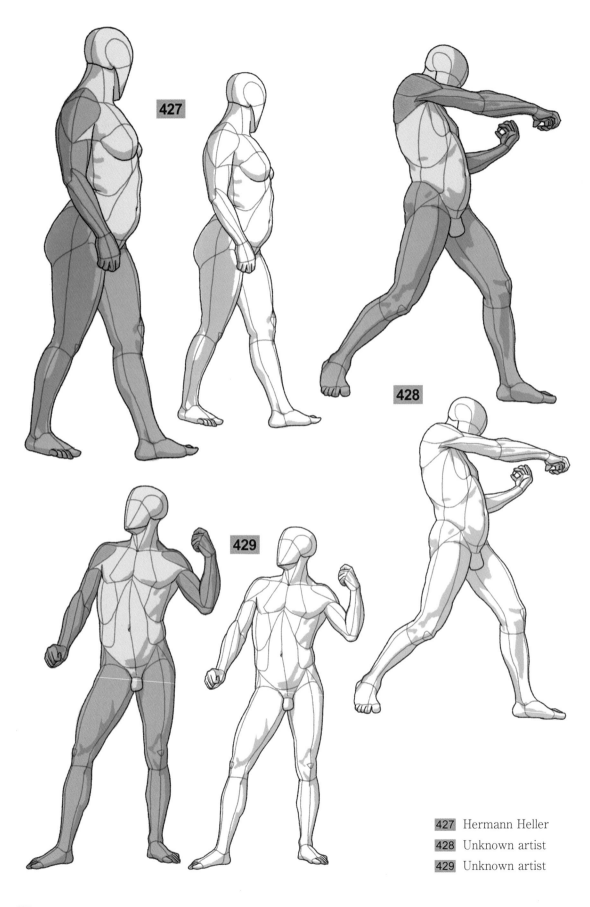

427 Hermann Heller
428 Unknown artist
429 Unknown artist

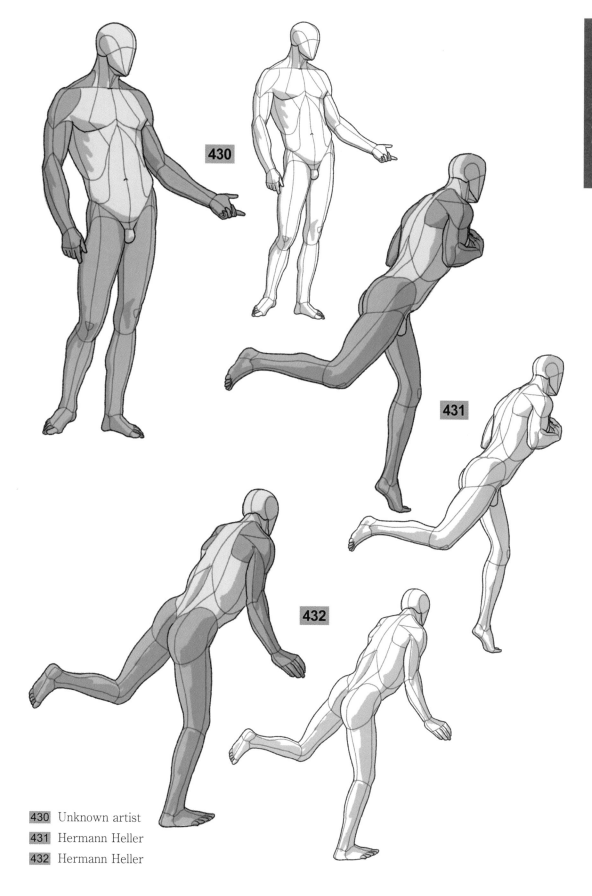

430 Unknown artist
431 Hermann Heller
432 Hermann Heller

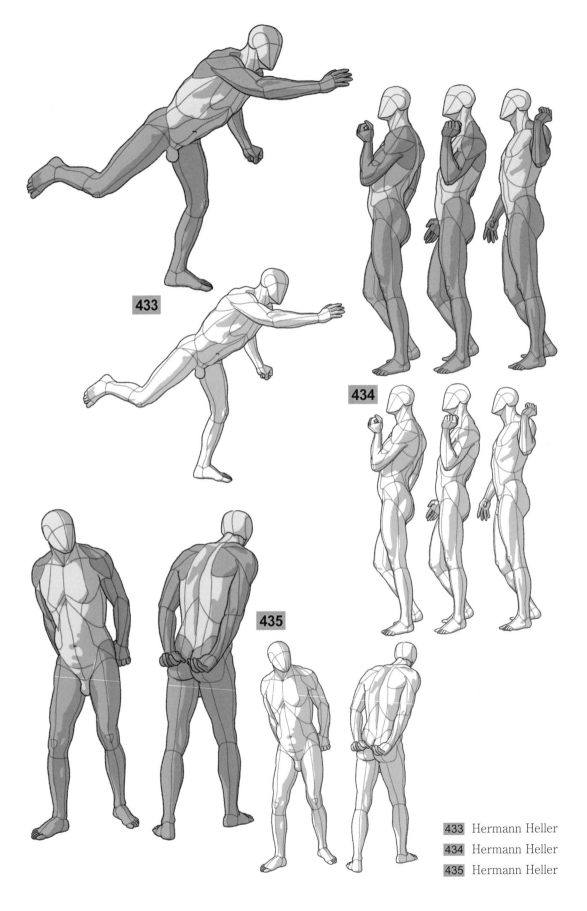

433

434

435

433 Hermann Heller
434 Hermann Heller
435 Hermann Heller

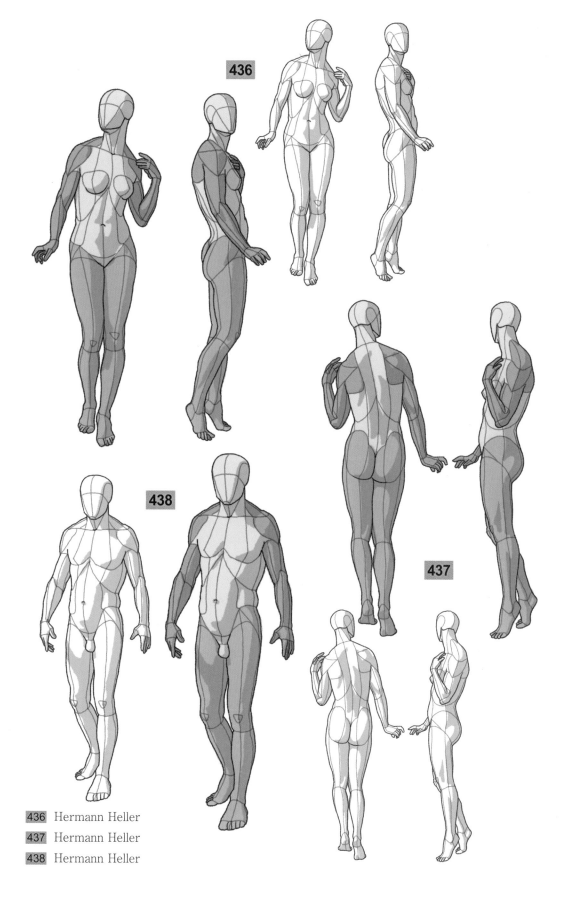

436 Hermann Heller
437 Hermann Heller
438 Hermann Heller

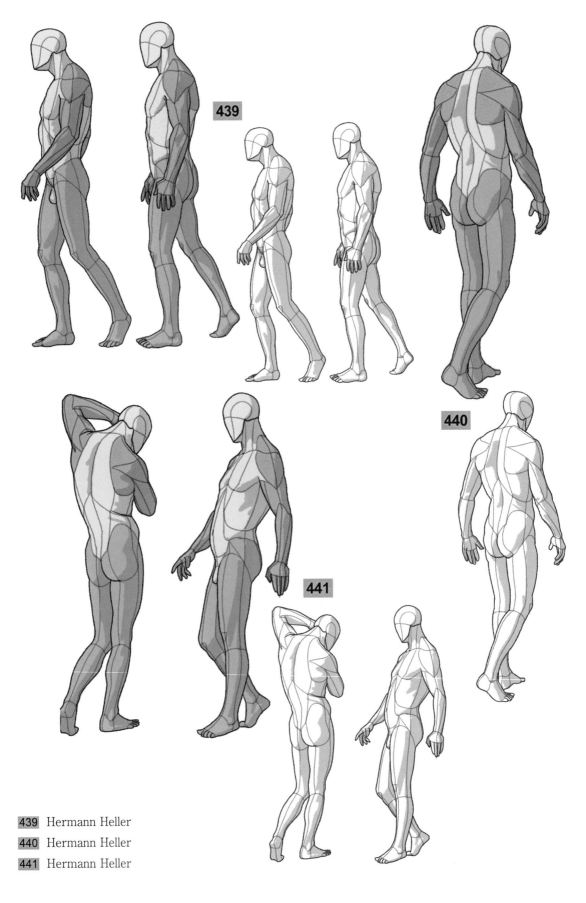

439 Hermann Heller

440 Hermann Heller

441 Hermann Heller

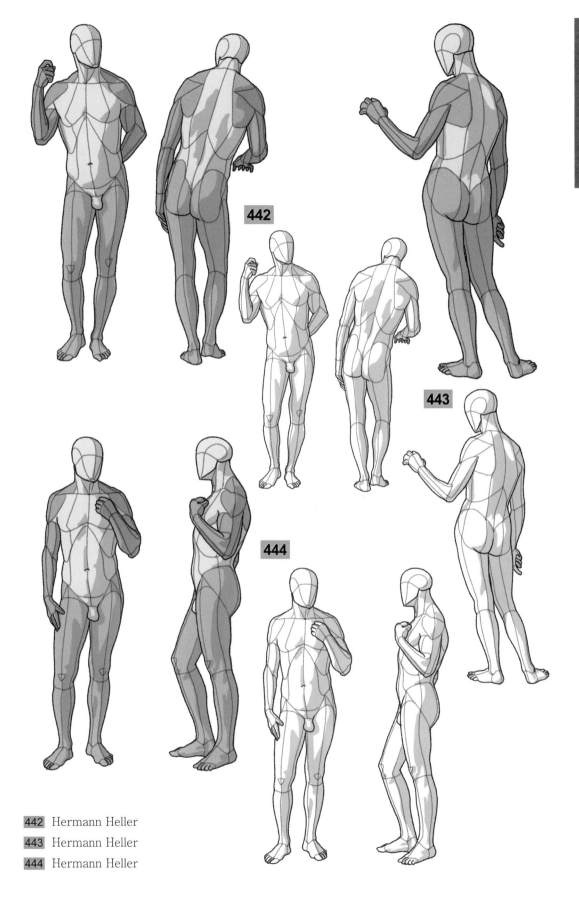

442

443

444

442 Hermann Heller
443 Hermann Heller
444 Hermann Heller

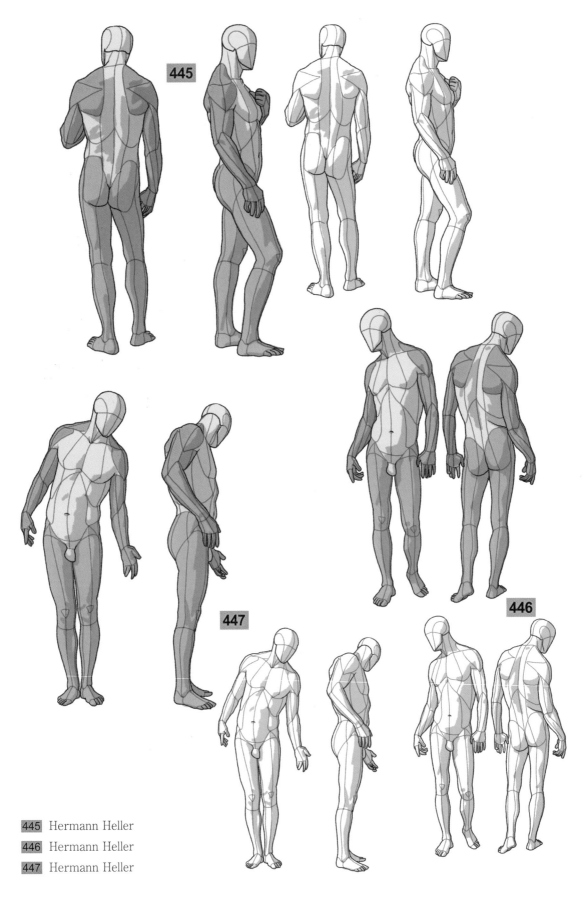

445 Hermann Heller
446 Hermann Heller
447 Hermann Heller

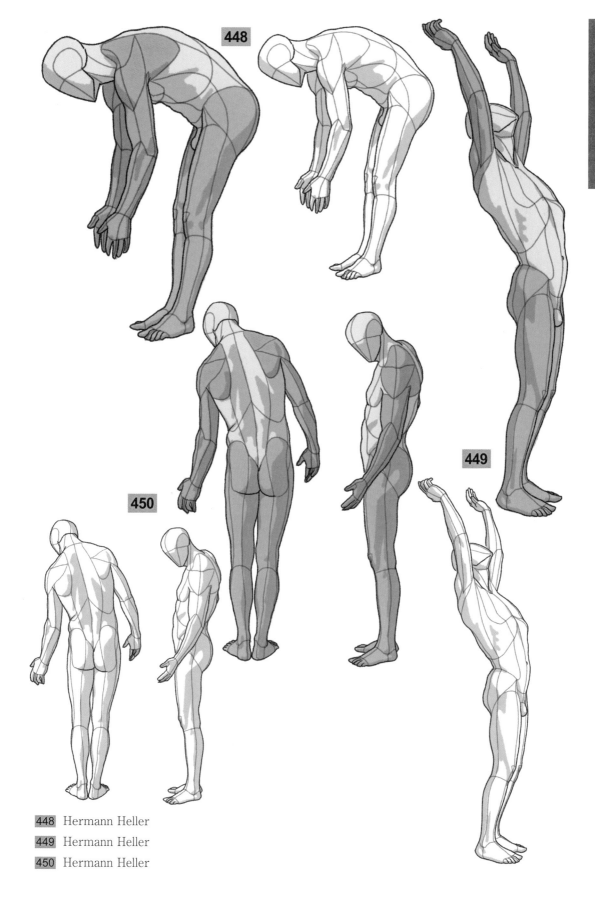

448 Hermann Heller
449 Hermann Heller
450 Hermann Heller

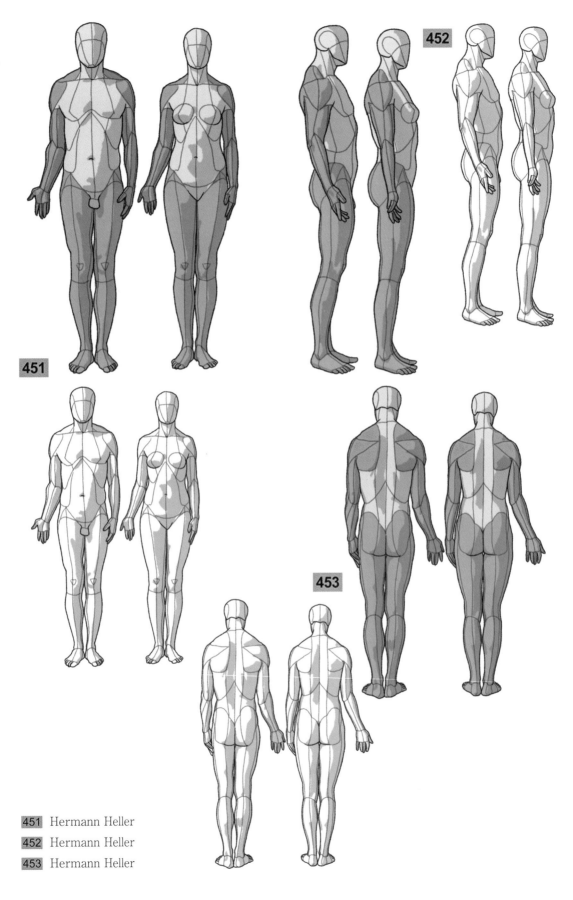

451 Hermann Heller
452 Hermann Heller
453 Hermann Heller

210

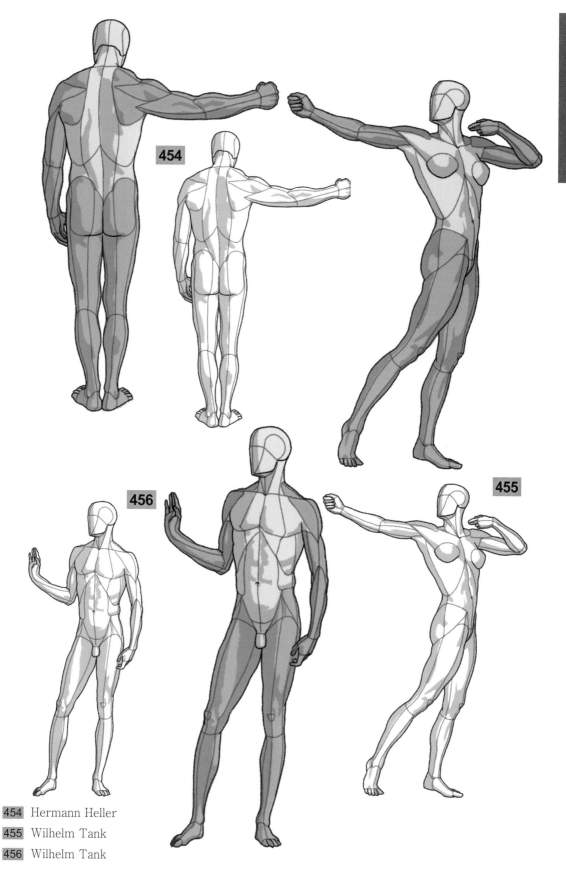

454 Hermann Heller
455 Wilhelm Tank
456 Wilhelm Tank

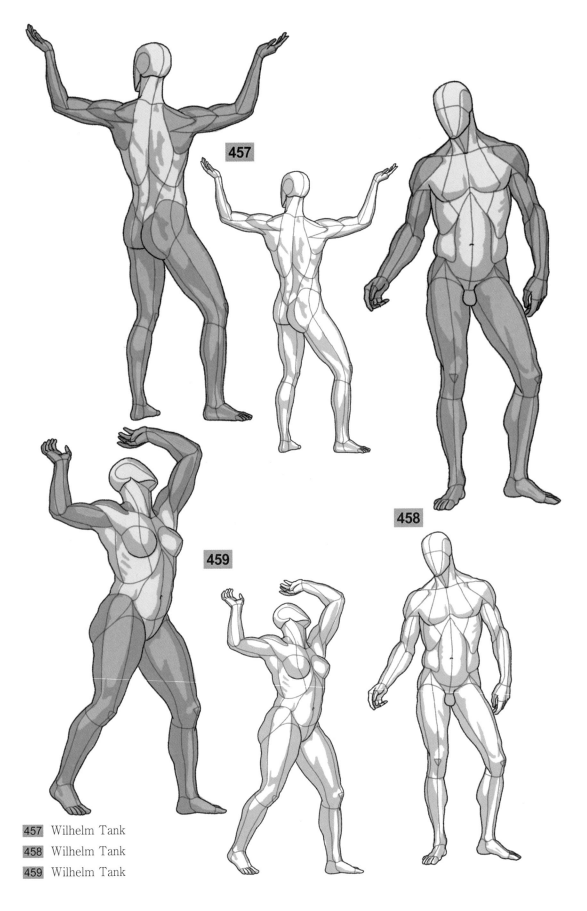

457 Wilhelm Tank

458 Wilhelm Tank

459 Wilhelm Tank

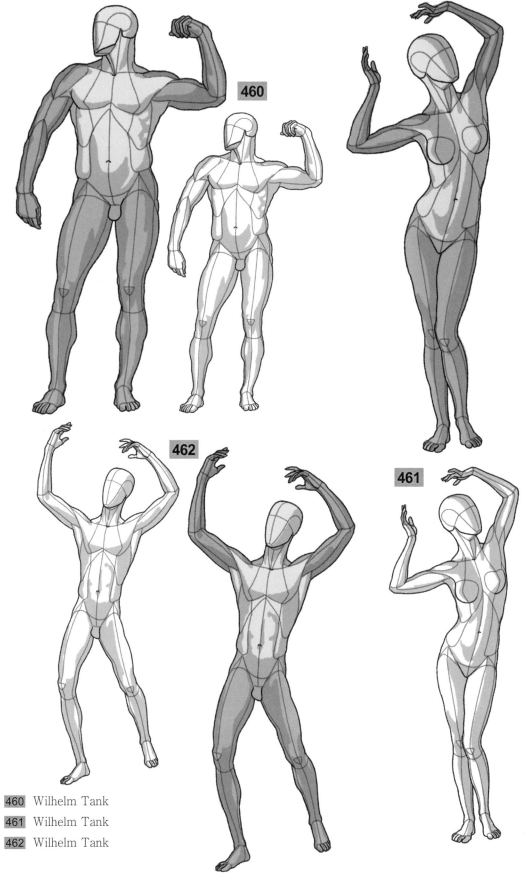

460 Wilhelm Tank
461 Wilhelm Tank
462 Wilhelm Tank

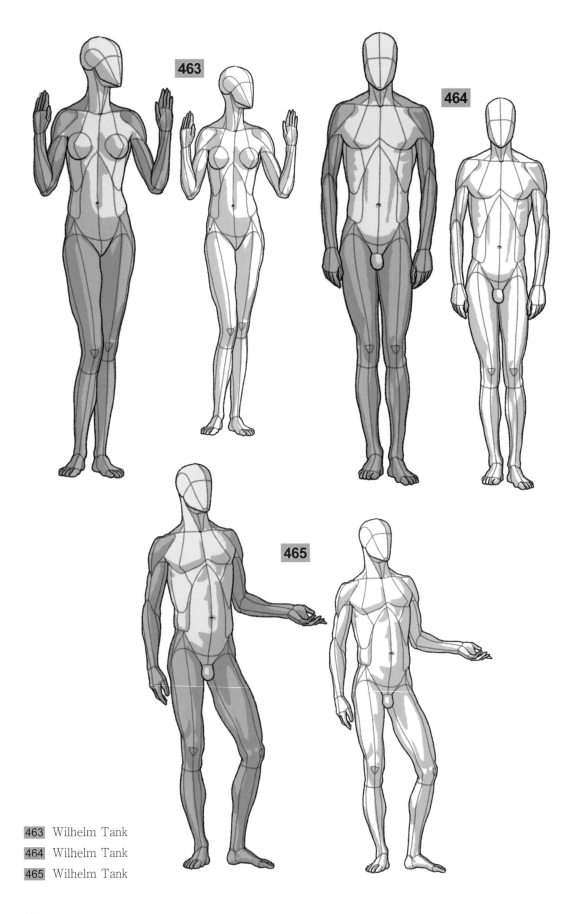

463 Wilhelm Tank
464 Wilhelm Tank
465 Wilhelm Tank

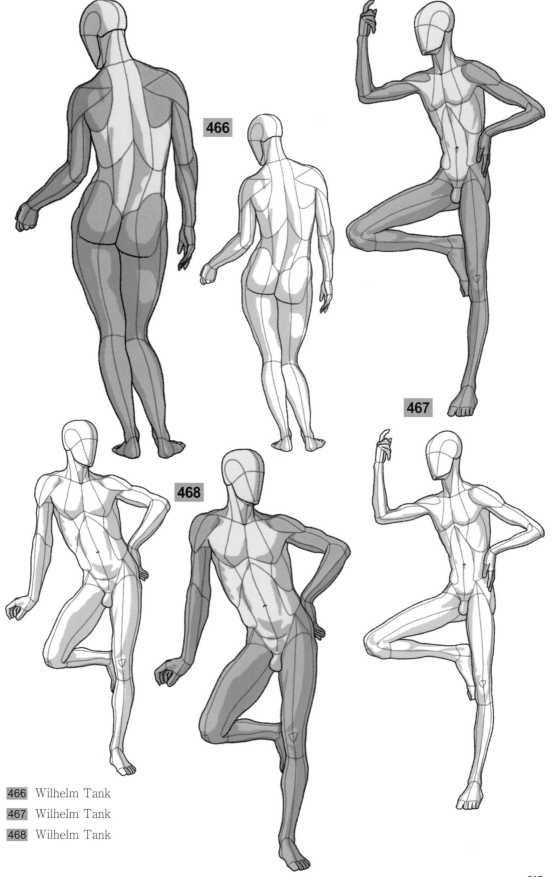

466

467

468

466 Wilhelm Tank
467 Wilhelm Tank
468 Wilhelm Tank

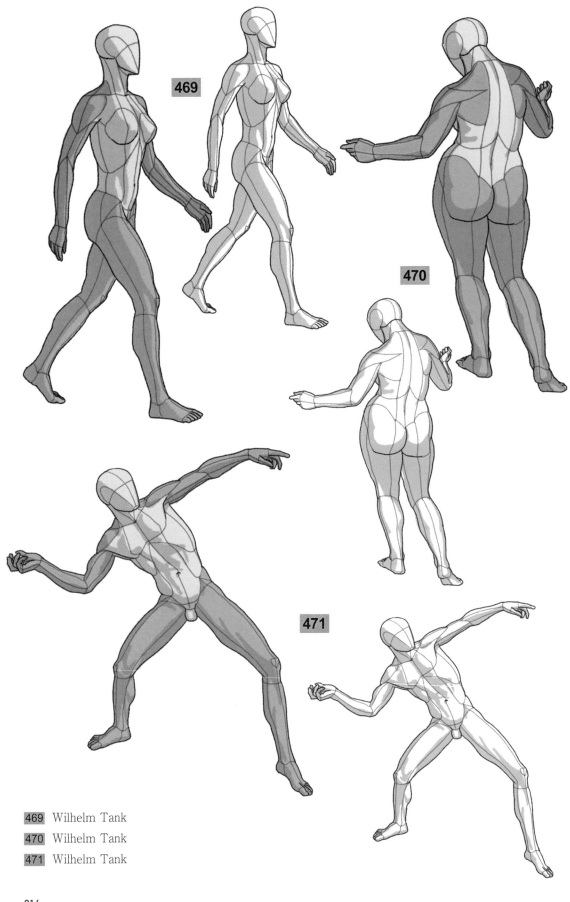

469 Wilhelm Tank
470 Wilhelm Tank
471 Wilhelm Tank

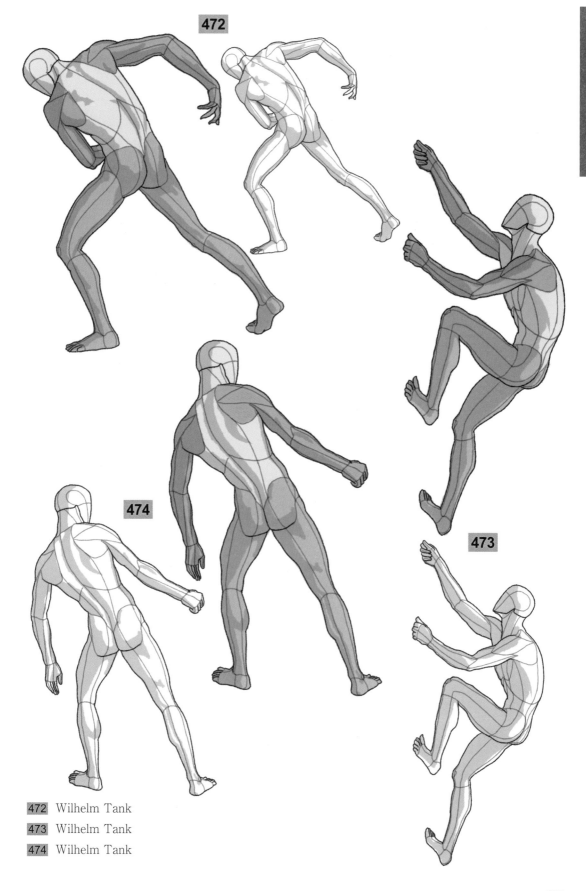

472 Wilhelm Tank
473 Wilhelm Tank
474 Wilhelm Tank

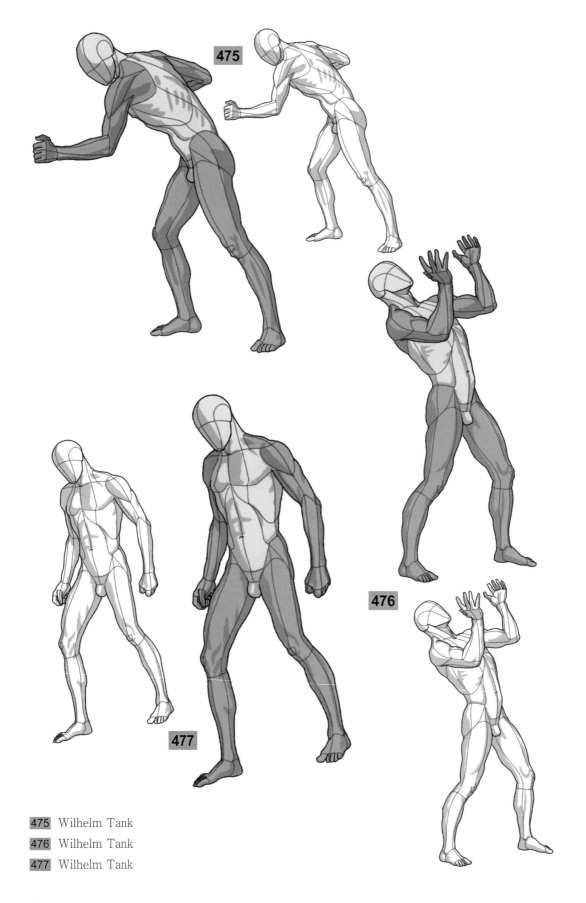

475 Wilhelm Tank

476 Wilhelm Tank

477 Wilhelm Tank

앉아 있는 포즈

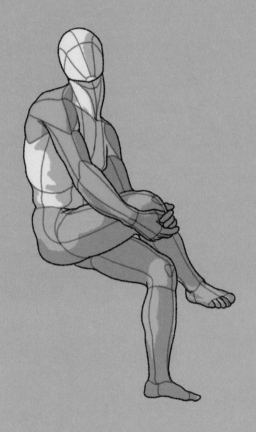

'앉아 있는 포즈'는 되도록 무릎을 굽히고 있고 엉덩이가 땅에 닿아 있는 포즈를 모아 두었습니다. 걸터앉아 있어서 무릎이 곧은 자세도 있습니다. 기본적으로 휴식하고 있는 자세(레스팅 포지션)로 구성되어 있지만 팔을 크게 벌리거나 상체가 역동적인 자세도 일부 볼 수 있습니다. 앉아 있는 포즈와 누워 있는 포즈의 중간 자세인 상체를 의자 등받이에 기대어 앉아 있는 자세는 이번 파트에 포함했습니다.

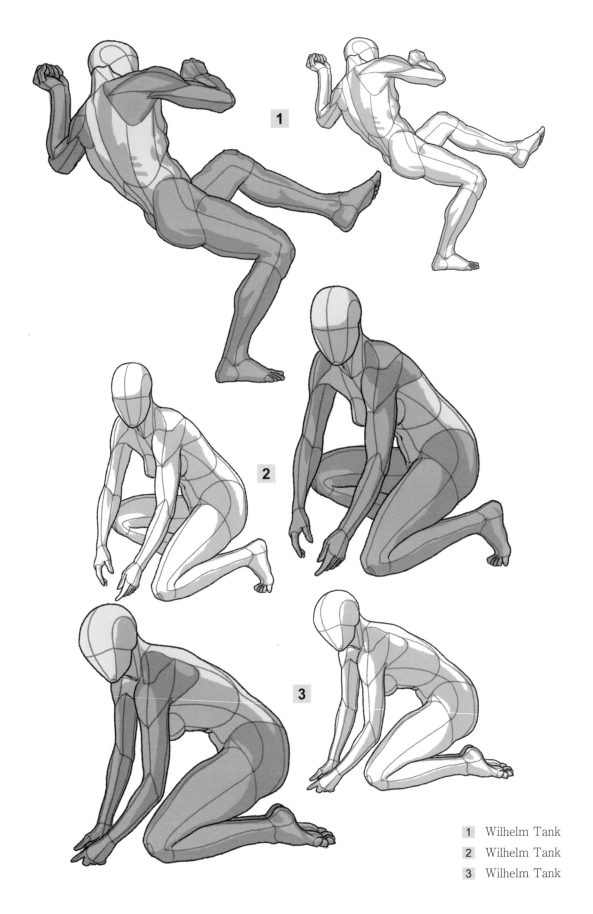

1 Wilhelm Tank
2 Wilhelm Tank
3 Wilhelm Tank

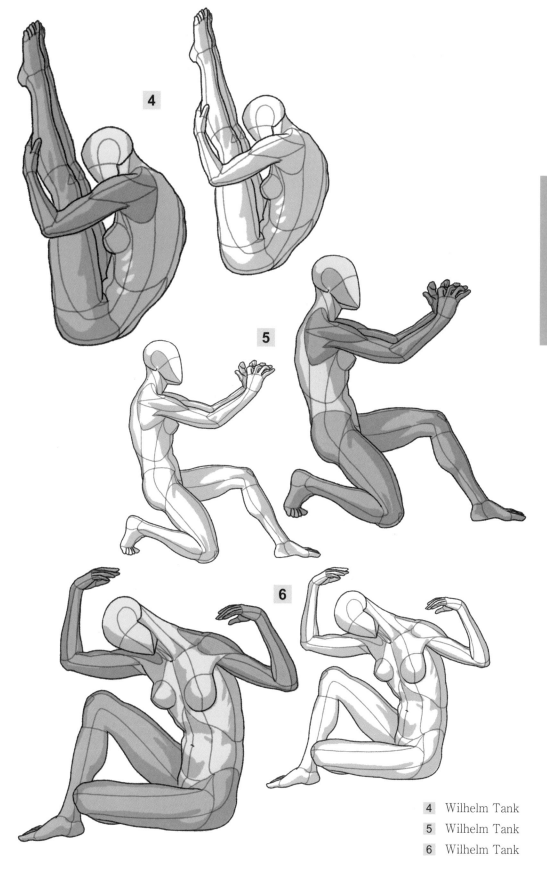

4 Wilhelm Tank
5 Wilhelm Tank
6 Wilhelm Tank

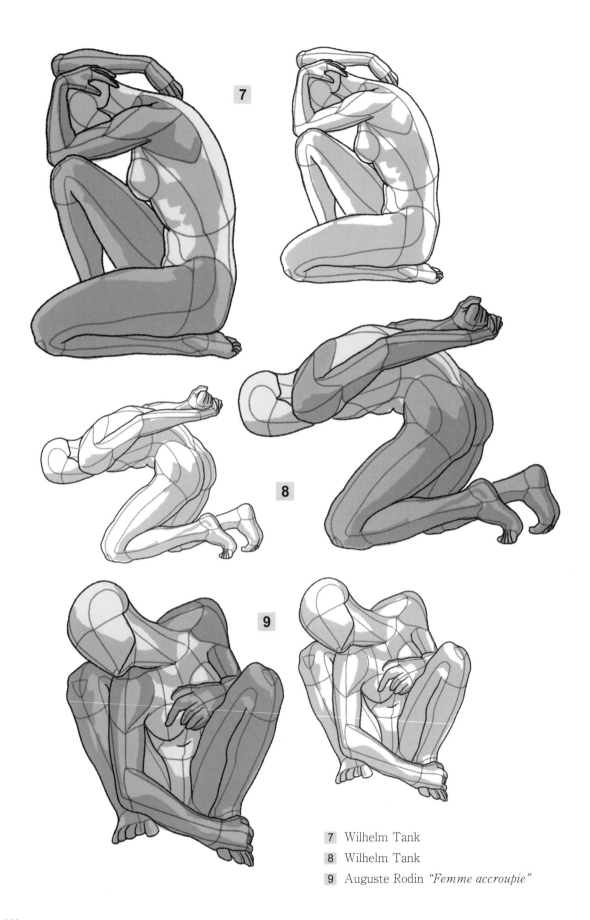

7 Wilhelm Tank

8 Wilhelm Tank

9 Auguste Rodin *"Femme accroupie"*

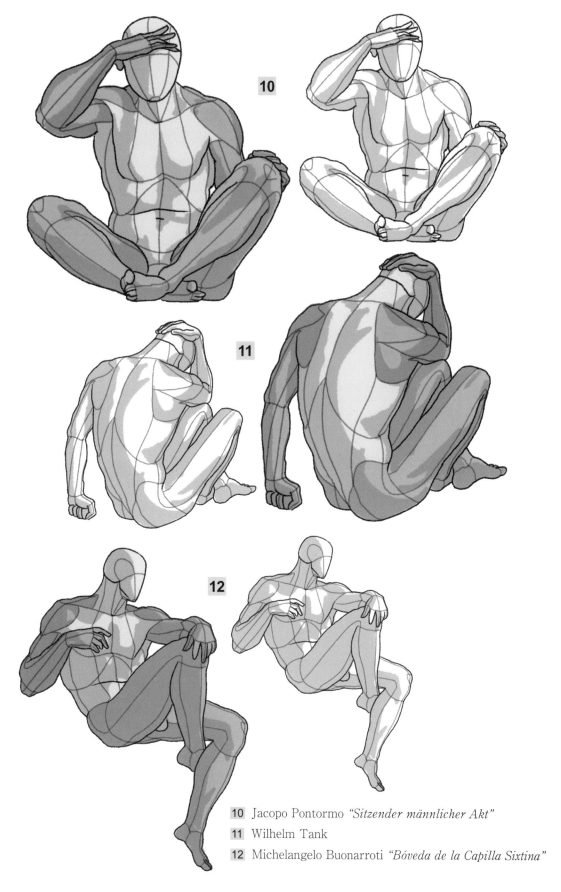

10 Jacopo Pontormo *"Sitzender männlicher Akt"*

11 Wilhelm Tank

12 Michelangelo Buonarroti *"Bóveda de la Capilla Sixtina"*

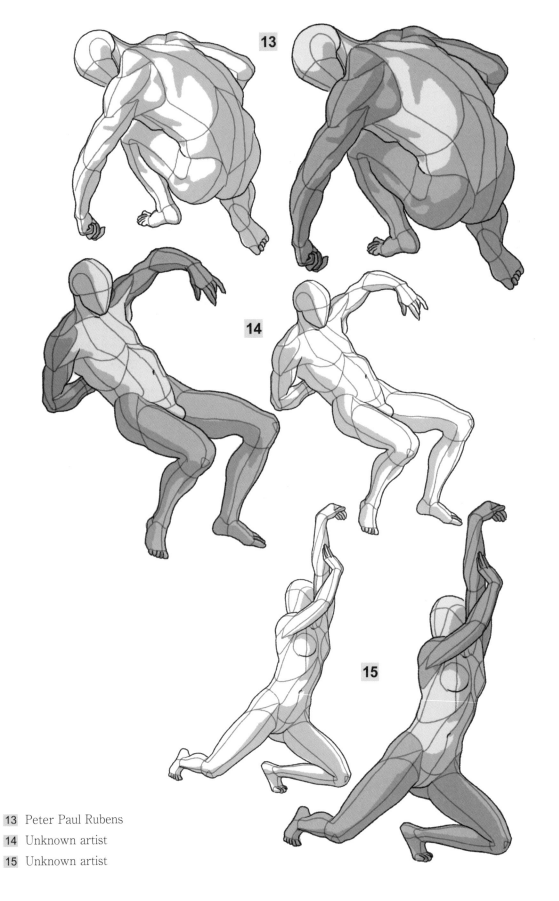

13 Peter Paul Rubens

14 Unknown artist

15 Unknown artist

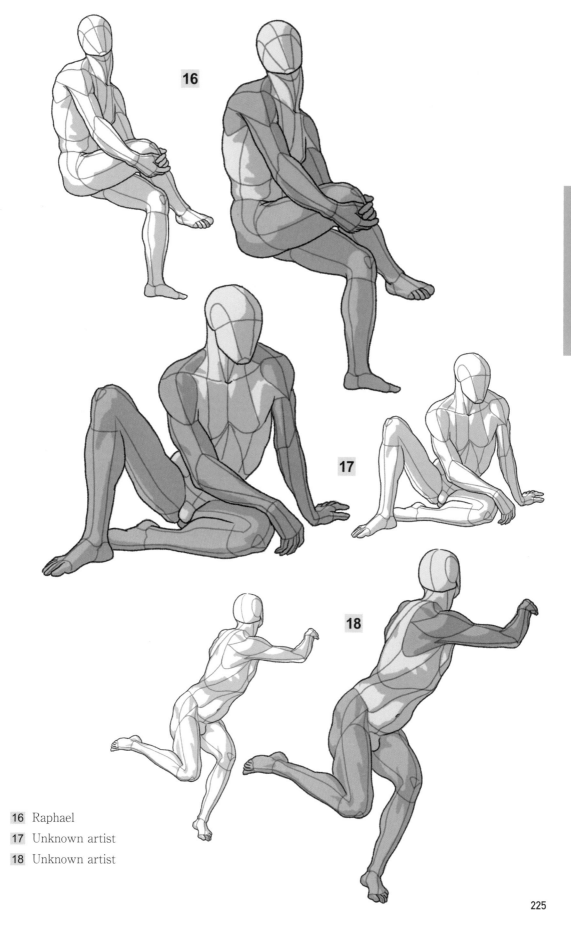

16 Raphael
17 Unknown artist
18 Unknown artist

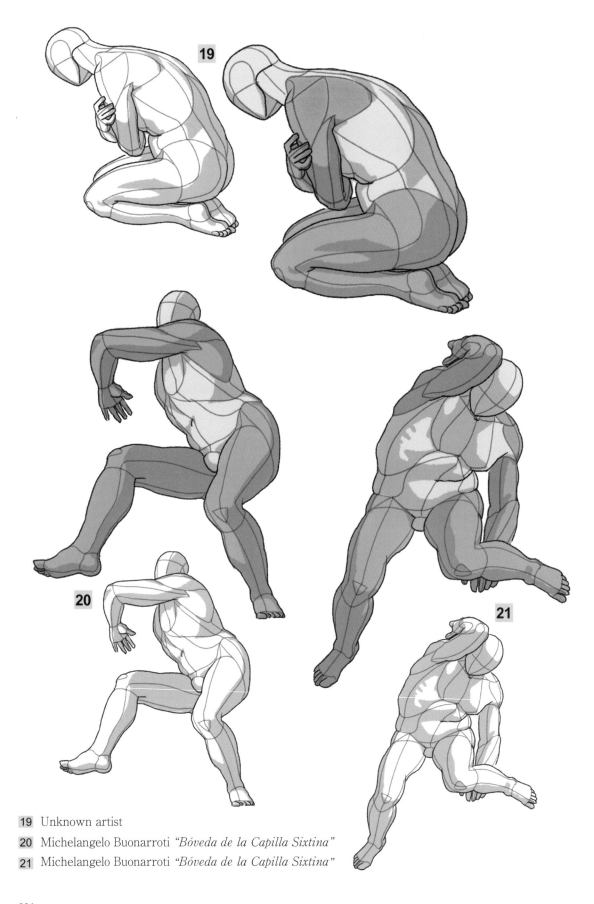

19 Unknown artist

20 Michelangelo Buonarroti *"Bóveda de la Capilla Sixtina"*

21 Michelangelo Buonarroti *"Bóveda de la Capilla Sixtina"*

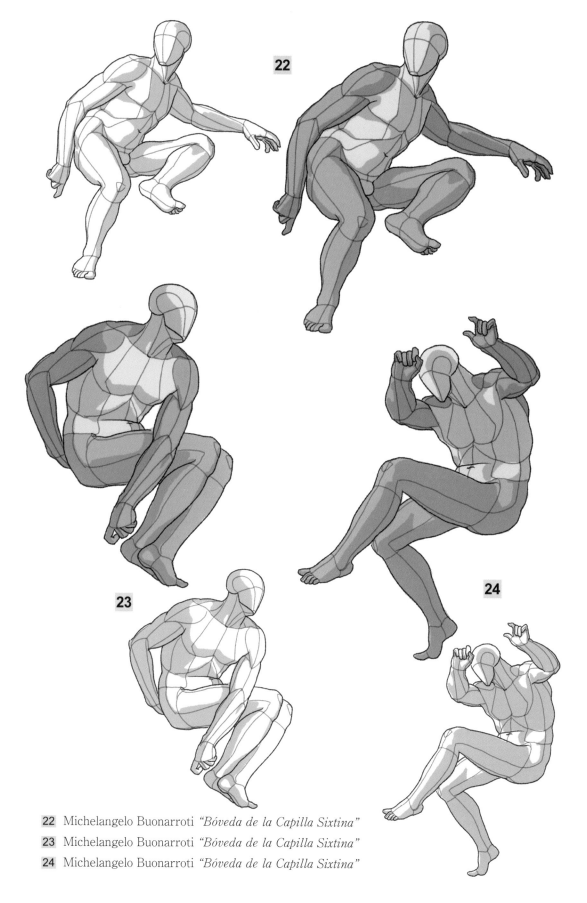

22 Michelangelo Buonarroti *"Bóveda de la Capilla Sixtina"*

23 Michelangelo Buonarroti *"Bóveda de la Capilla Sixtina"*

24 Michelangelo Buonarroti *"Bóveda de la Capilla Sixtina"*

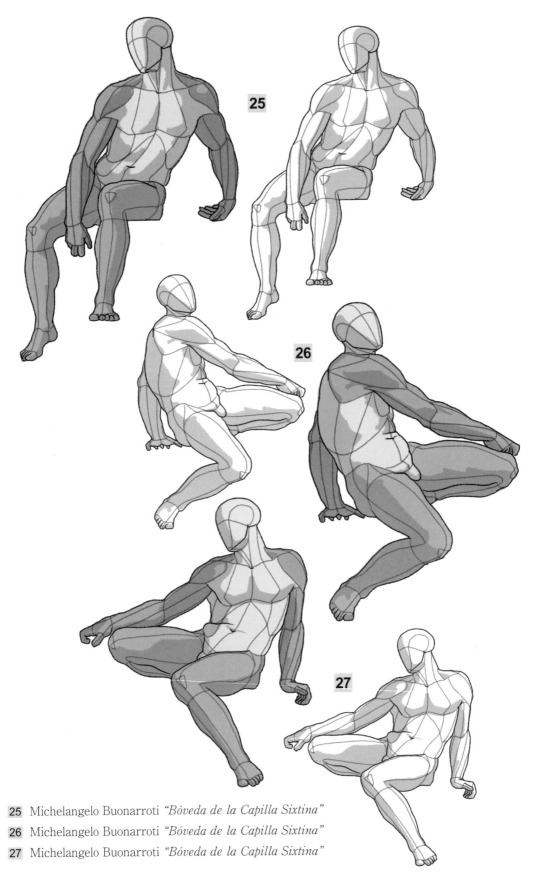

25 Michelangelo Buonarroti *"Bóveda de la Capilla Sixtina"*

26 Michelangelo Buonarroti *"Bóveda de la Capilla Sixtina"*

27 Michelangelo Buonarroti *"Bóveda de la Capilla Sixtina"*

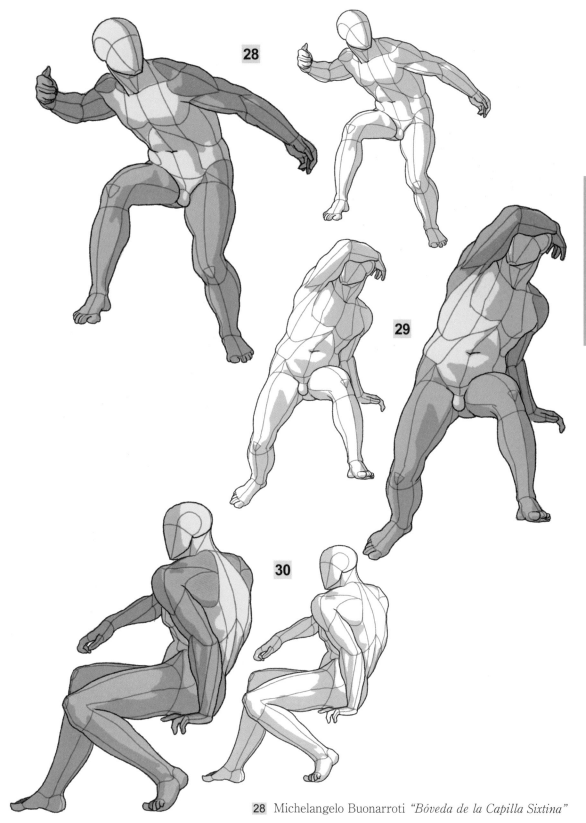

28 Michelangelo Buonarroti *"Bóveda de la Capilla Sixtina"*

29 Michelangelo Buonarroti *"Bóveda de la Capilla Sixtina"*

30 Michelangelo Buonarroti *"Bóveda de la Capilla Sixtina"*

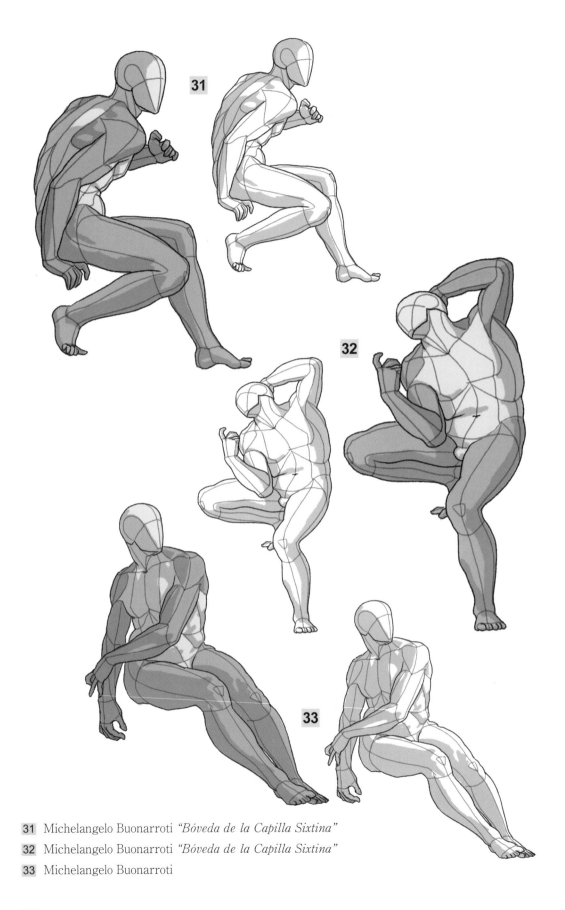

31 Michelangelo Buonarroti *"Bóveda de la Capilla Sixtina"*

32 Michelangelo Buonarroti *"Bóveda de la Capilla Sixtina"*

33 Michelangelo Buonarroti

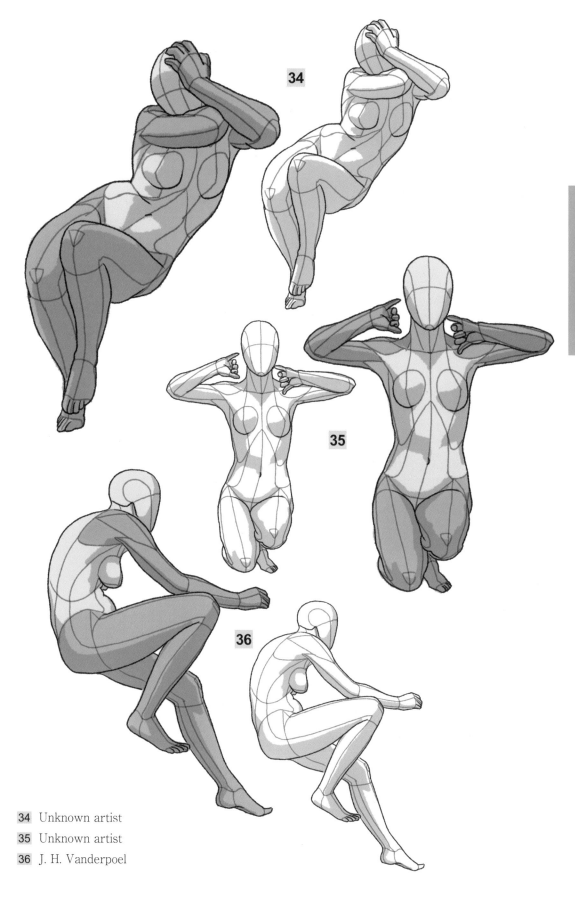

34 Unknown artist

35 Unknown artist

36 J. H. Vanderpoel

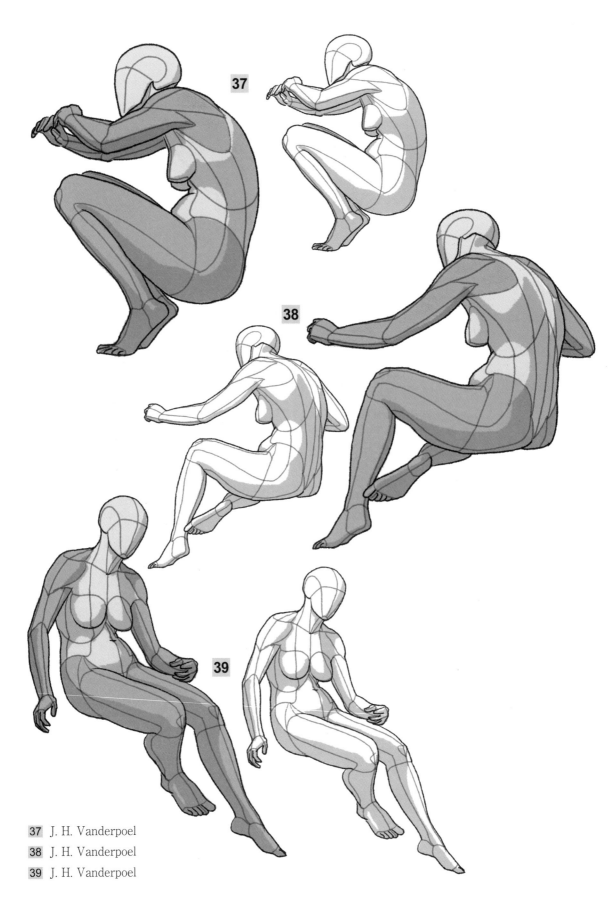

37 J. H. Vanderpoel

38 J. H. Vanderpoel

39 J. H. Vanderpoel

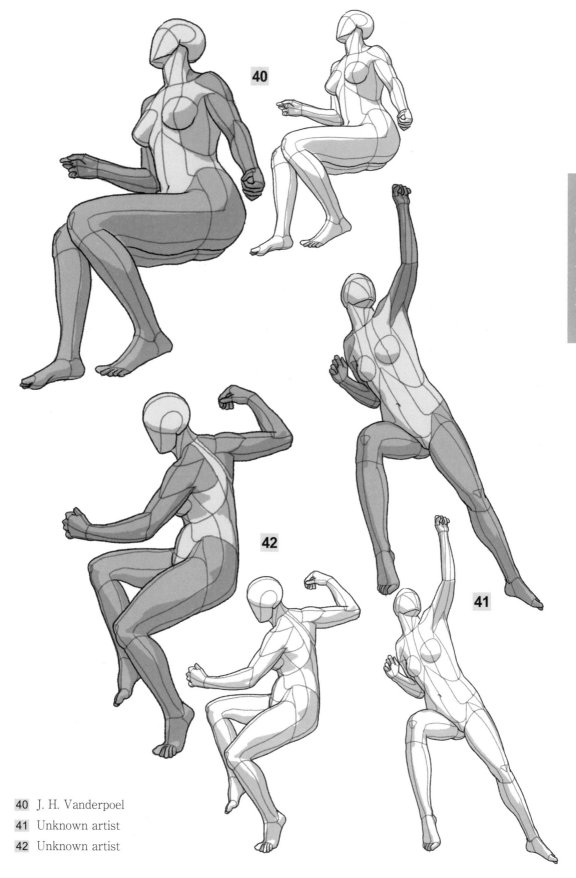

40 J. H. Vanderpoel
41 Unknown artist
42 Unknown artist

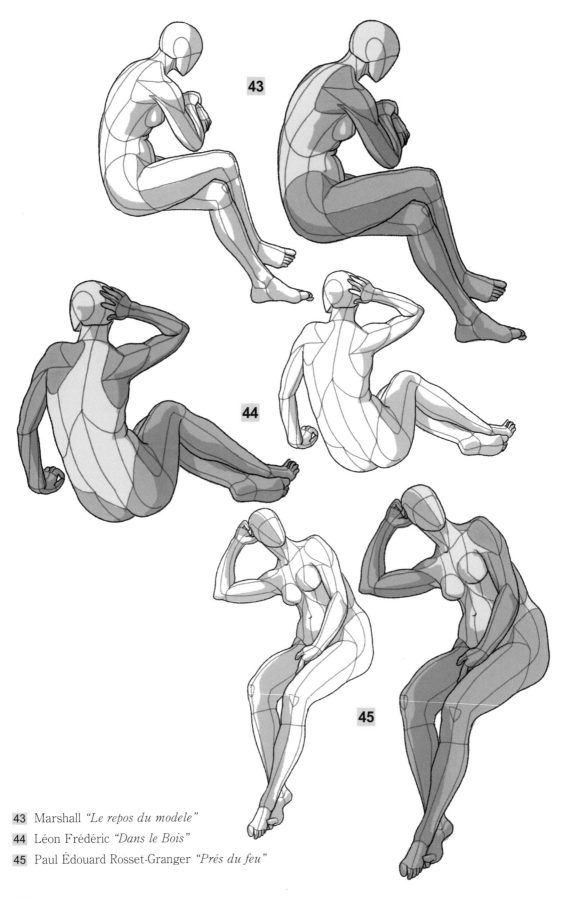

43 Marshall *"Le repos du modele"*

44 Léon Frédéric *"Dans le Bois"*

45 Paul Édouard Rosset-Granger *"Prés du feu"*

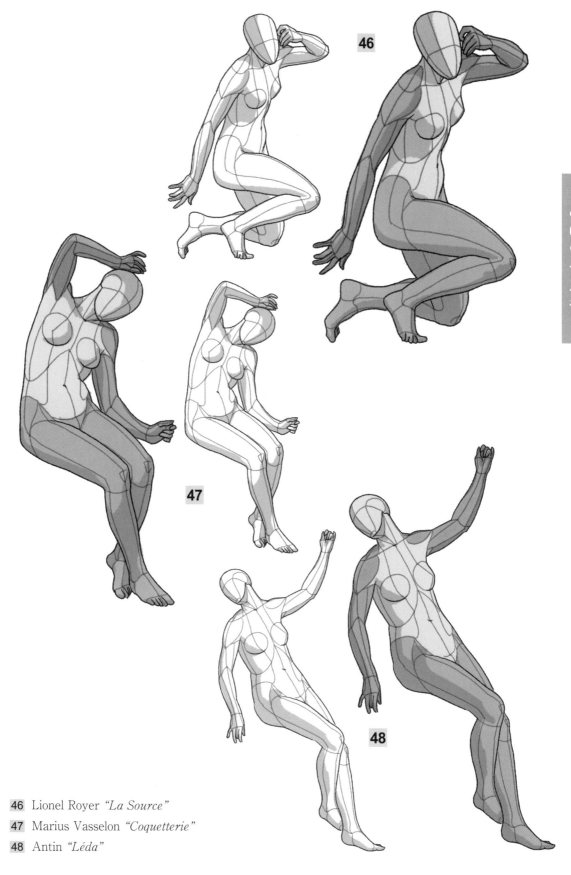

46 Lionel Royer *"La Source"*

47 Marius Vasselon *"Coquetterie"*

48 Antin *"Léda"*

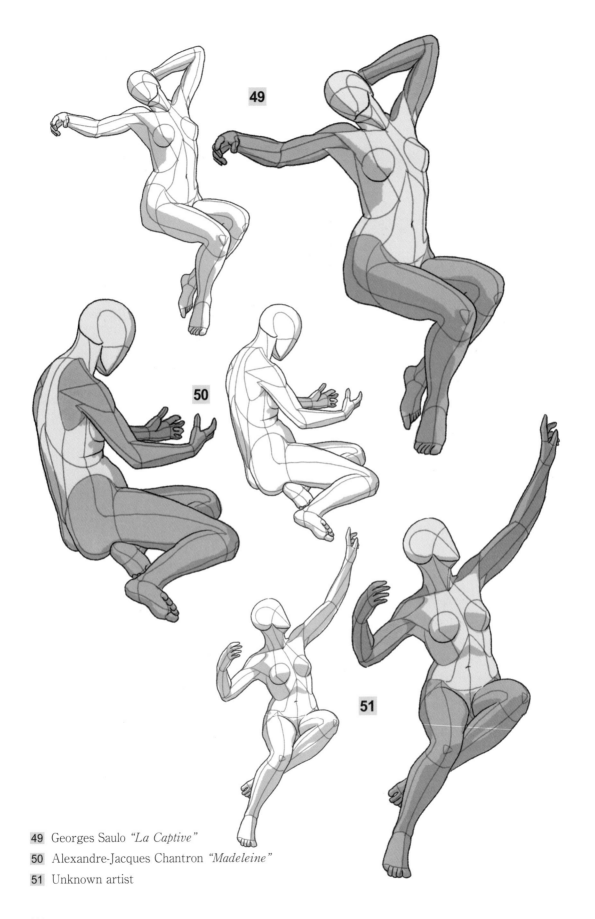

49 Georges Saulo *"La Captive"*

50 Alexandre-Jacques Chantron *"Madeleine"*

51 Unknown artist

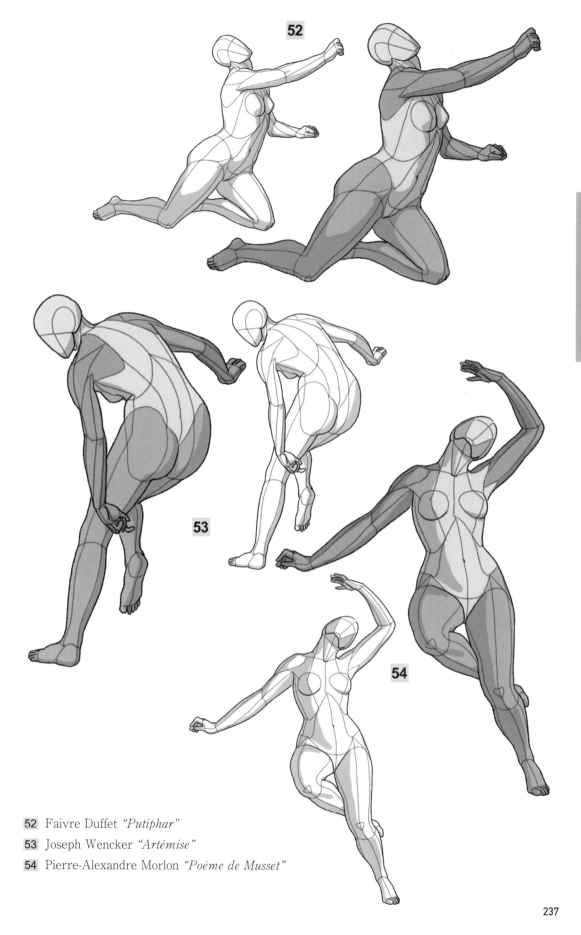

52 Faivre Duffet *"Putiphar"*

53 Joseph Wencker *"Artémise"*

54 Pierre-Alexandre Morlon *"Poème de Musset"*

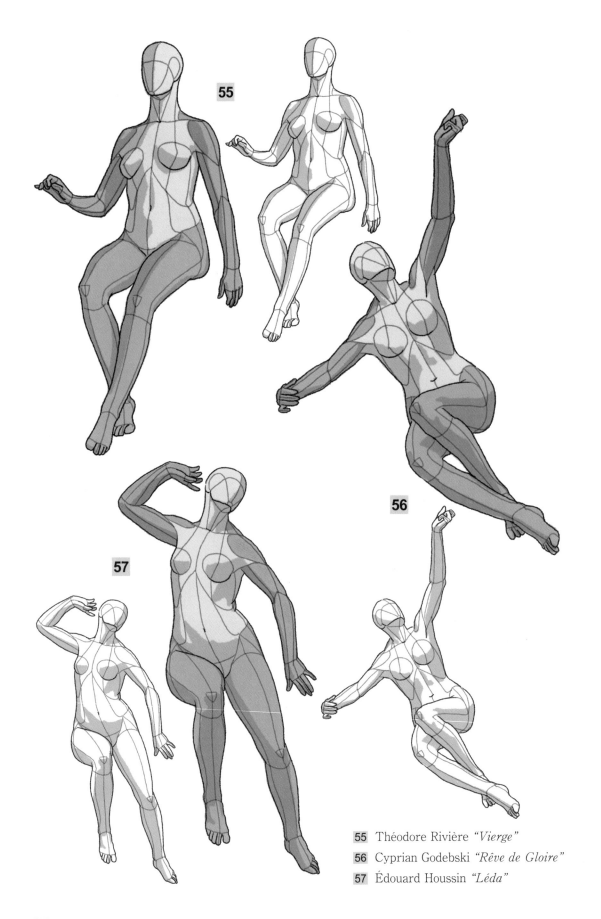

55 Théodore Rivière *"Vierge"*

56 Cyprian Godebski *"Rêve de Gloire"*

57 Édouard Houssin *"Léda"*

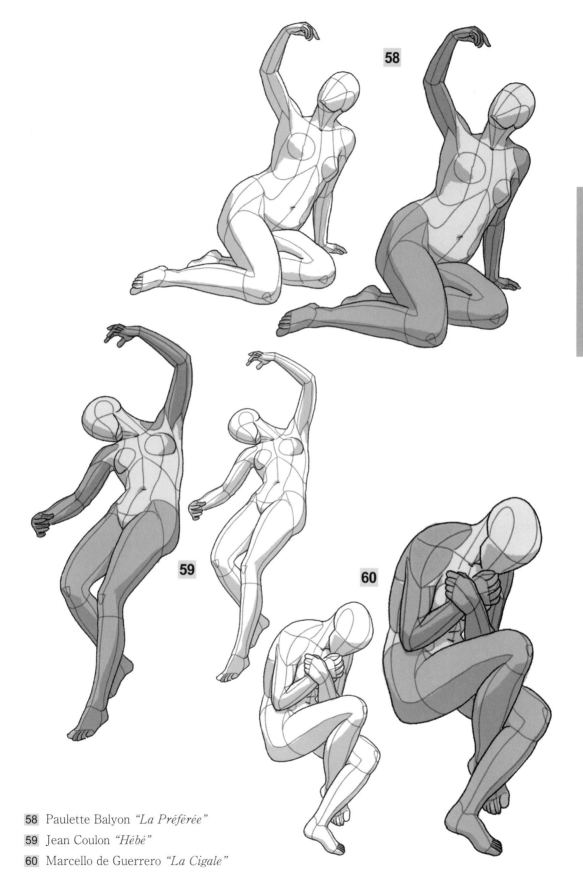

58 Paulette Balyon *"La Préférée"*

59 Jean Coulon *"Hébé"*

60 Marcello de Guerrero *"La Cigale"*

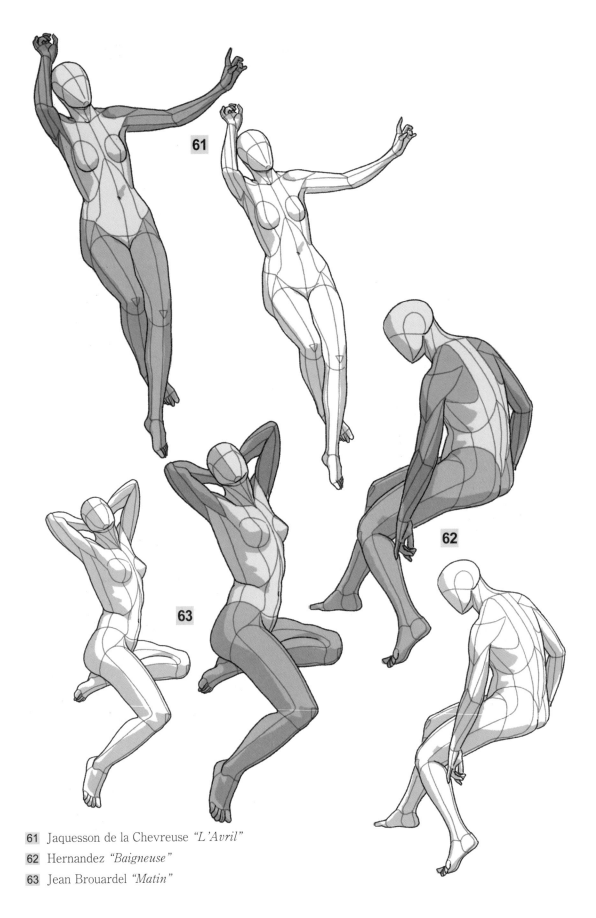

61 Jaquesson de la Chevreuse *"L'Avril"*

62 Hernandez *"Baigneuse"*

63 Jean Brouardel *"Matin"*

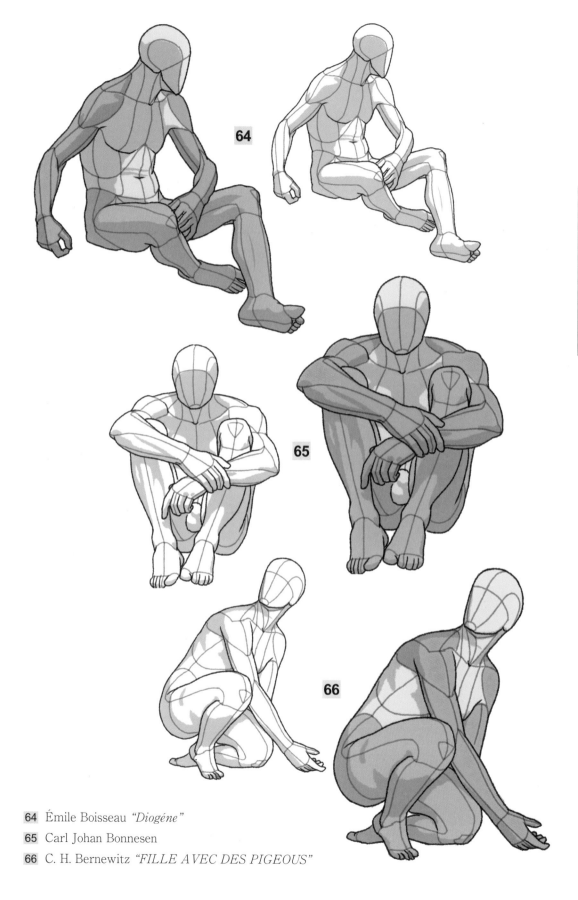

64 Émile Boisseau *"Diogéne"*

65 Carl Johan Bonnesen

66 C. H. Bernewitz *"FILLE AVEC DES PIGEOUS"*

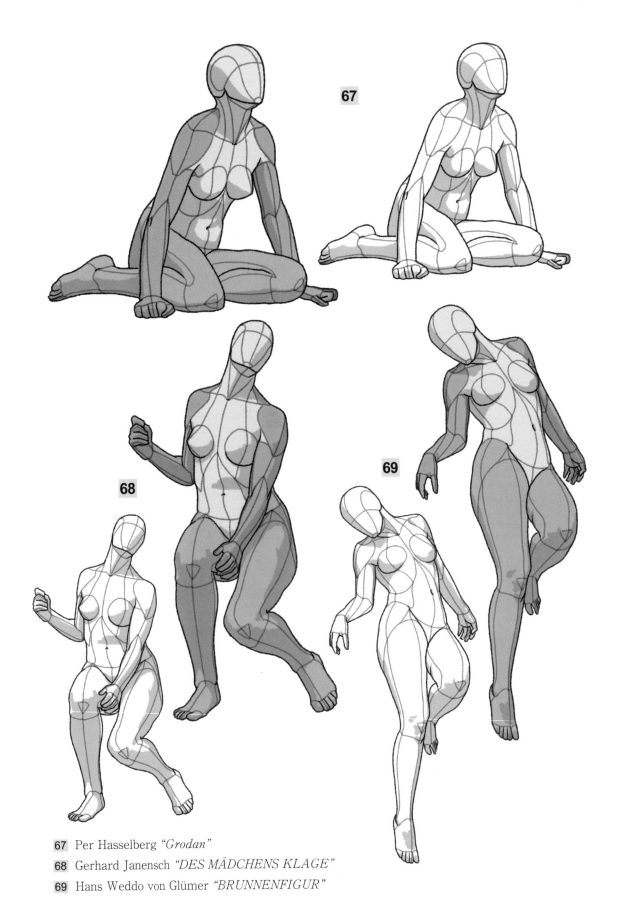

67 Per Hasselberg *"Grodan"*

68 Gerhard Janensch *"DES MÄDCHENS KLAGE"*

69 Hans Weddo von Glümer *"BRUNNENFIGUR"*

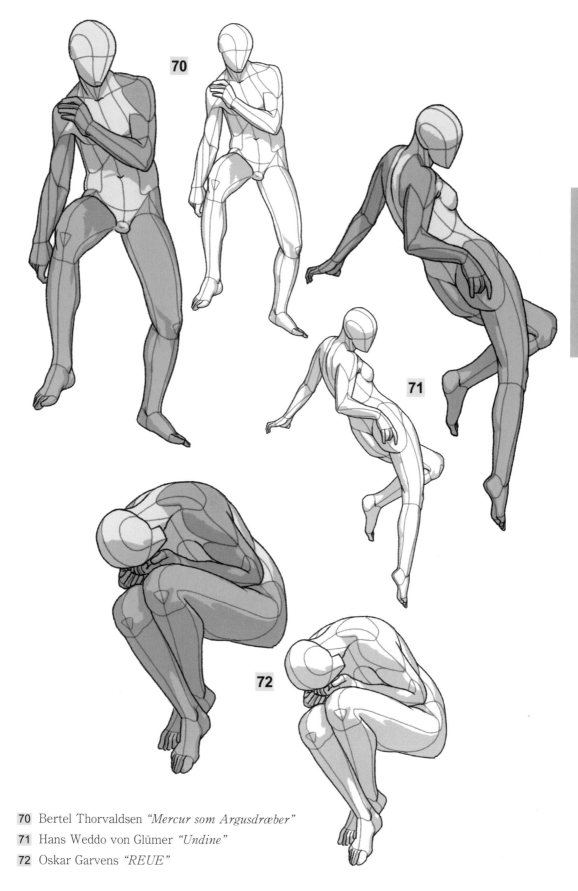

70 Bertel Thorvaldsen *"Mercur som Argusdræber"*

71 Hans Weddo von Glümer *"Undine"*

72 Oskar Garvens *"REUE"*

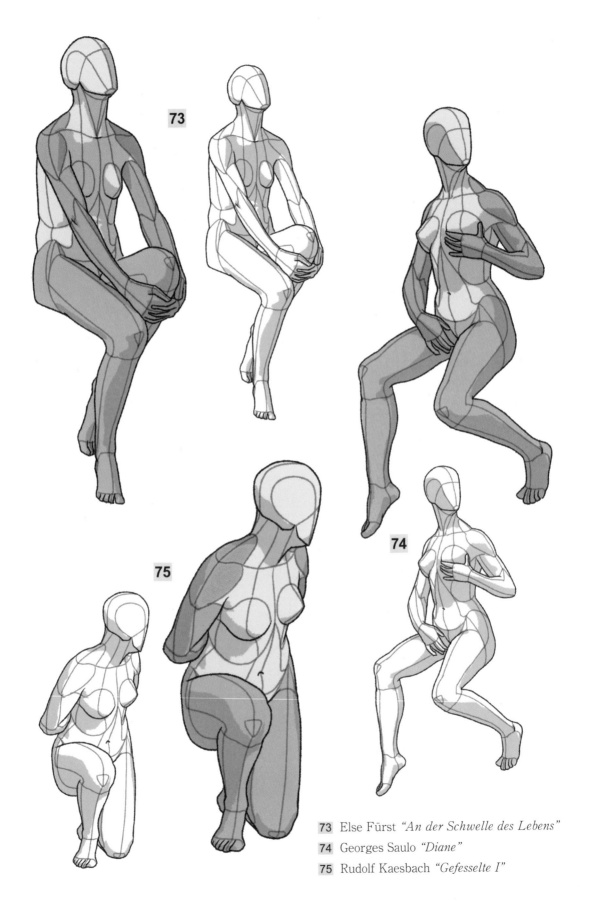

73 Else Fürst *"An der Schwelle des Lebens"*

74 Georges Saulo *"Diane"*

75 Rudolf Kaesbach *"Gefesselte I"*

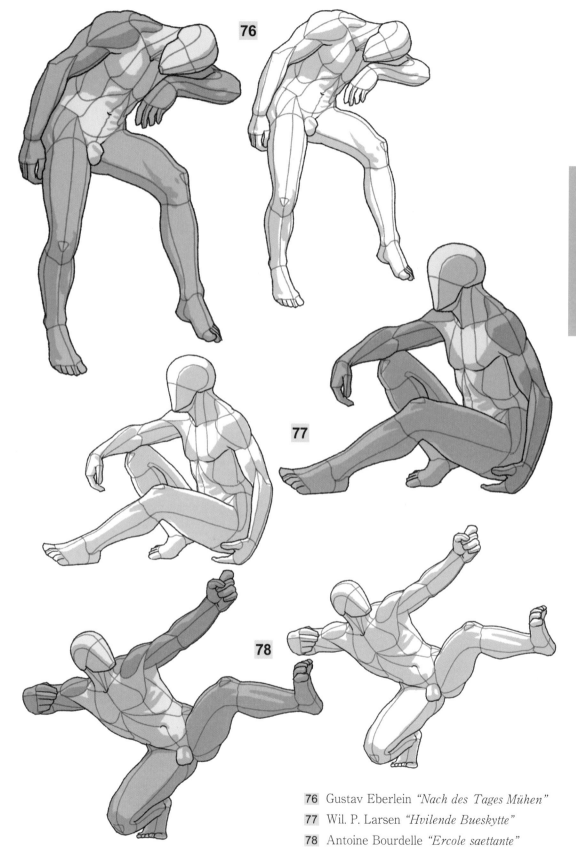

76 Gustav Eberlein *"Nach des Tages Mühen"*

77 Wil. P. Larsen *"Hvilende Bueskytte"*

78 Antoine Bourdelle *"Ercole saettante"*

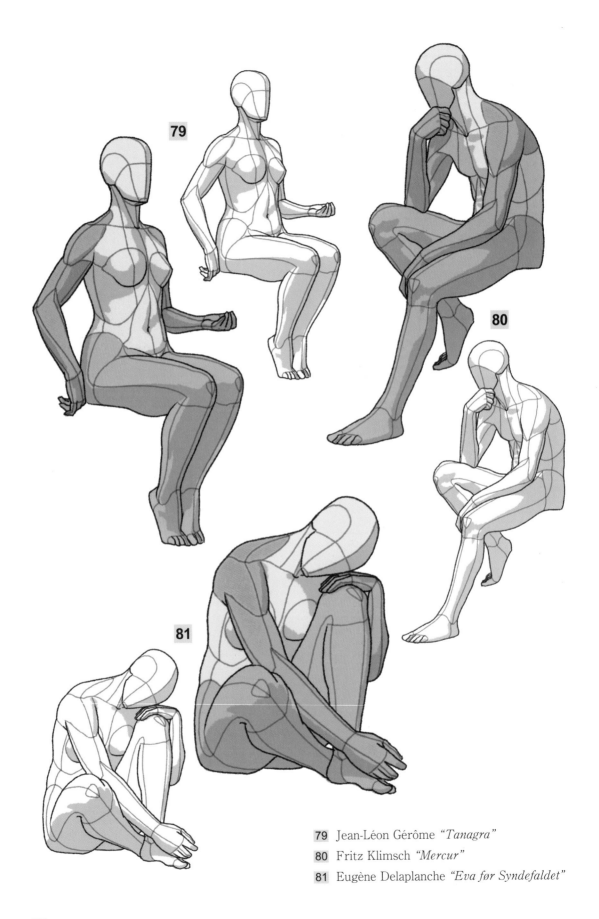

79 Jean-Léon Gérôme *"Tanagra"*

80 Fritz Klimsch *"Mercur"*

81 Eugène Delaplanche *"Eva før Syndefaldet"*

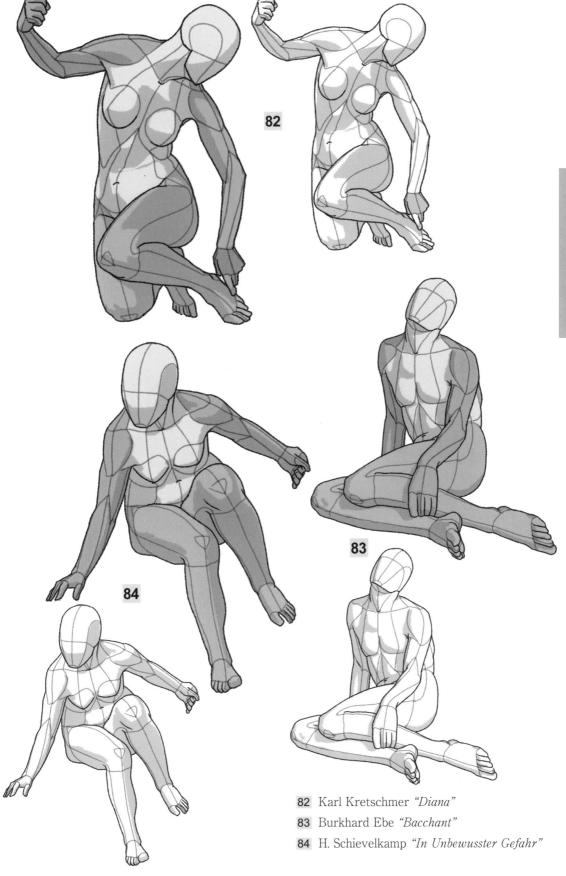

82 Karl Kretschmer *"Diana"*

83 Burkhard Ebe *"Bacchant"*

84 H. Schievelkamp *"In Unbewusster Gefahr"*

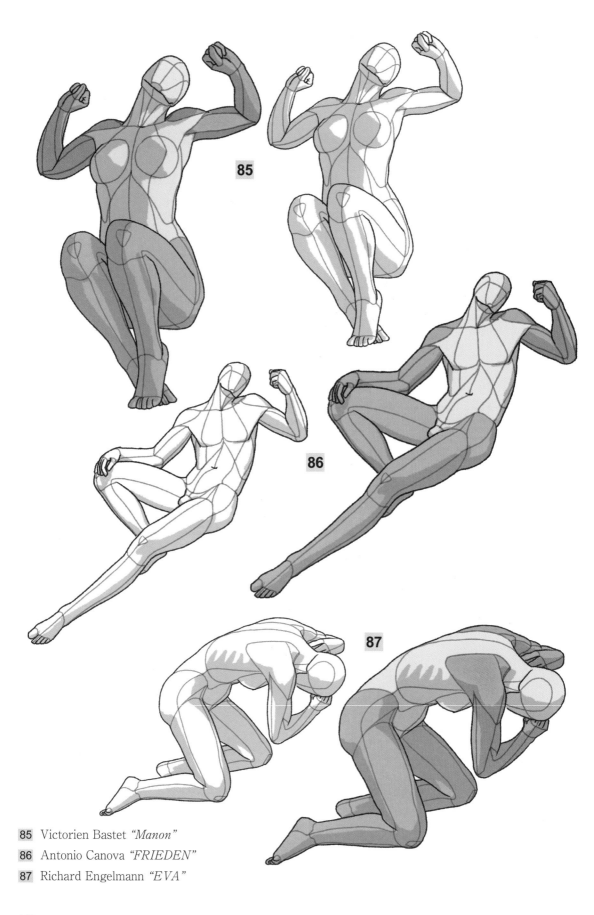

85 Victorien Bastet *"Manon"*

86 Antonio Canova *"FRIEDEN"*

87 Richard Engelmann *"EVA"*

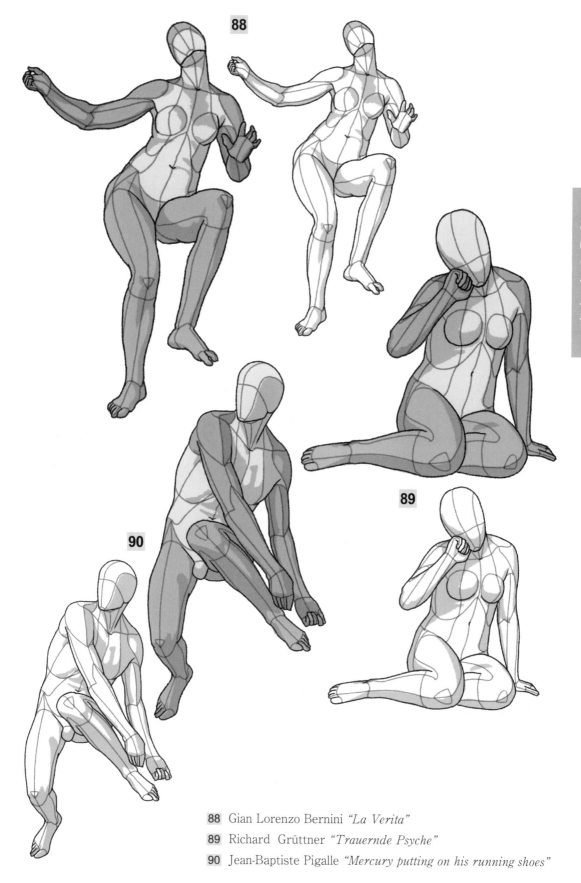

88 Gian Lorenzo Bernini *"La Verita"*

89 Richard Grüttner *"Trauernde Psyche"*

90 Jean-Baptiste Pigalle *"Mercury putting on his running shoes"*

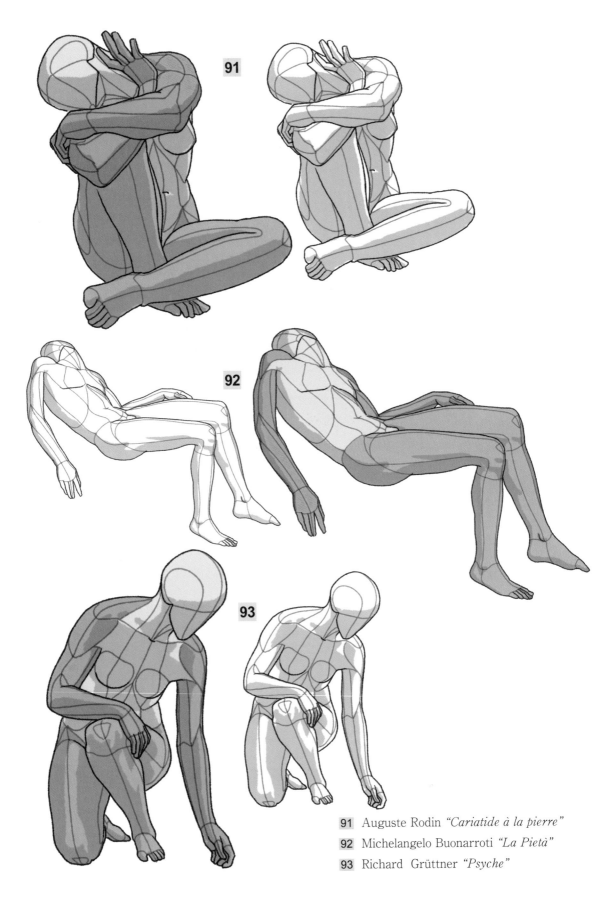

91 Auguste Rodin *"Cariatide à la pierre"*
92 Michelangelo Buonarroti *"La Pietà"*
93 Richard Grüttner *"Psyche"*

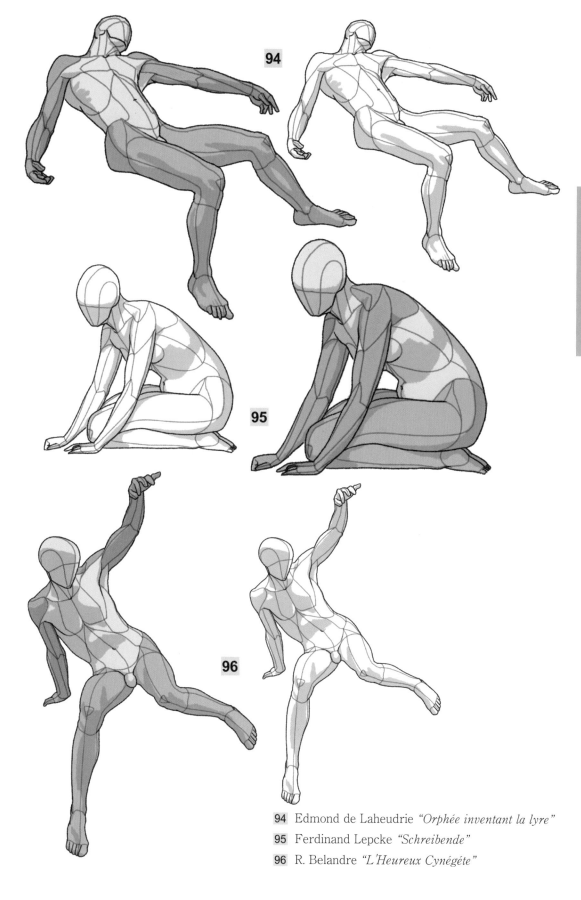

94 Edmond de Laheudrie *"Orphée inventant la lyre"*

95 Ferdinand Lepcke *"Schreibende"*

96 R. Belandre *"L'Heureux Cynégéte"*

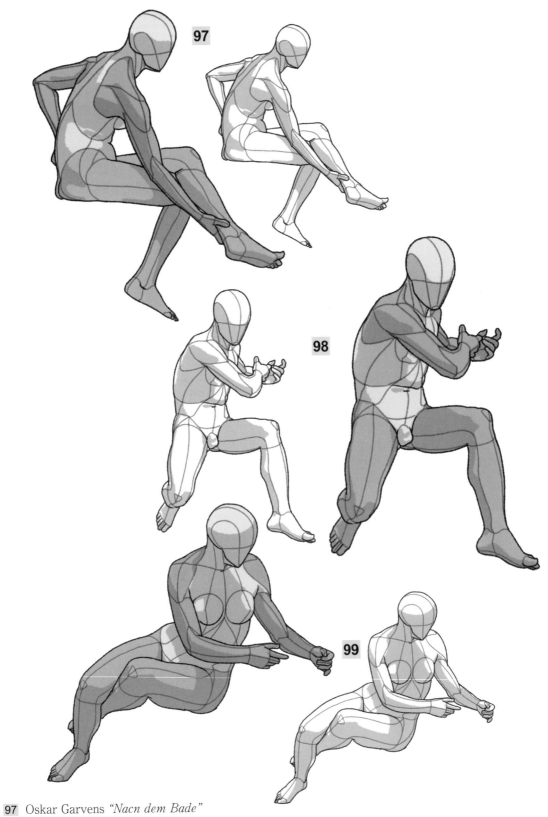

97 Oskar Garvens *"Nacn dem Bade"*

98 Ernest Eugène Hiolle *"Arion assis sur le Dauphin"*

99 Guillaume Geefs *"Le Lion Amoureux"*

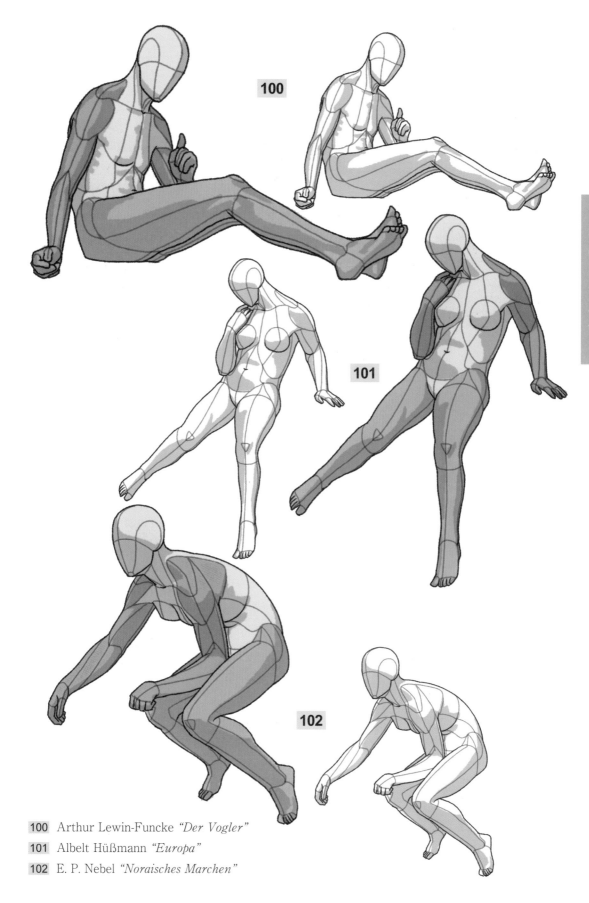

100 Arthur Lewin-Funcke *"Der Vogler"*

101 Albelt Hüßmann *"Europa"*

102 E. P. Nebel *"Noraisches Marchen"*

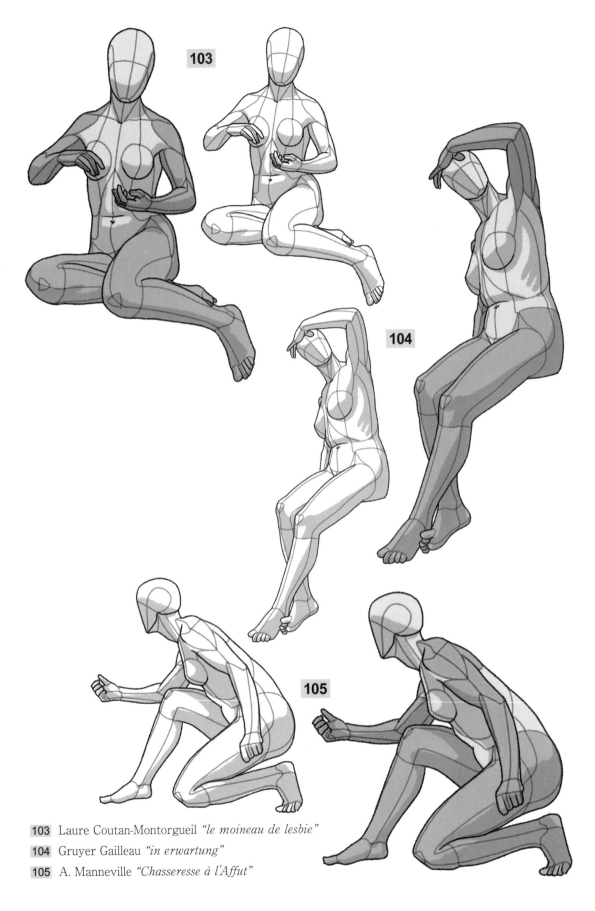

103 Laure Coutan-Montorgueil *"le moineau de lesbie"*

104 Gruyer Gailleau *"in erwartung"*

105 A. Manneville *"Chasseresse à l'Affut"*

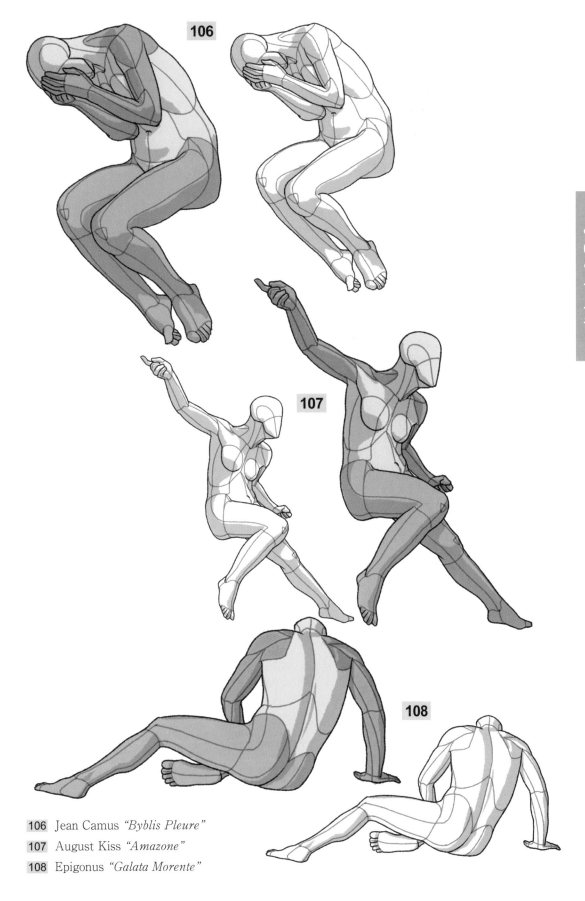

106 Jean Camus *"Byblis Pleure"*

107 August Kiss *"Amazone"*

108 Epigonus *"Galata Morente"*

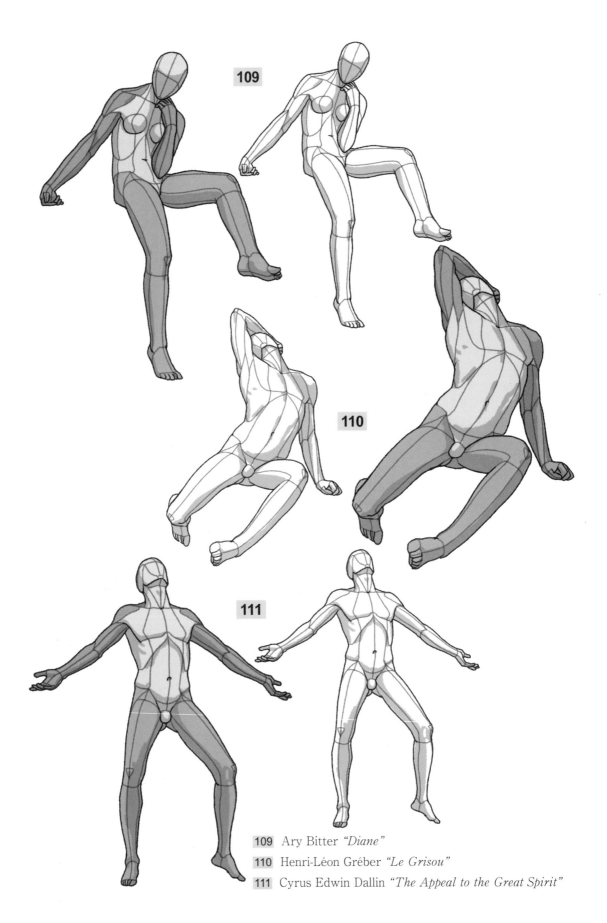

109 Ary Bitter *"Diane"*

110 Henri-Léon Gréber *"Le Grisou"*

111 Cyrus Edwin Dallin *"The Appeal to the Great Spirit"*

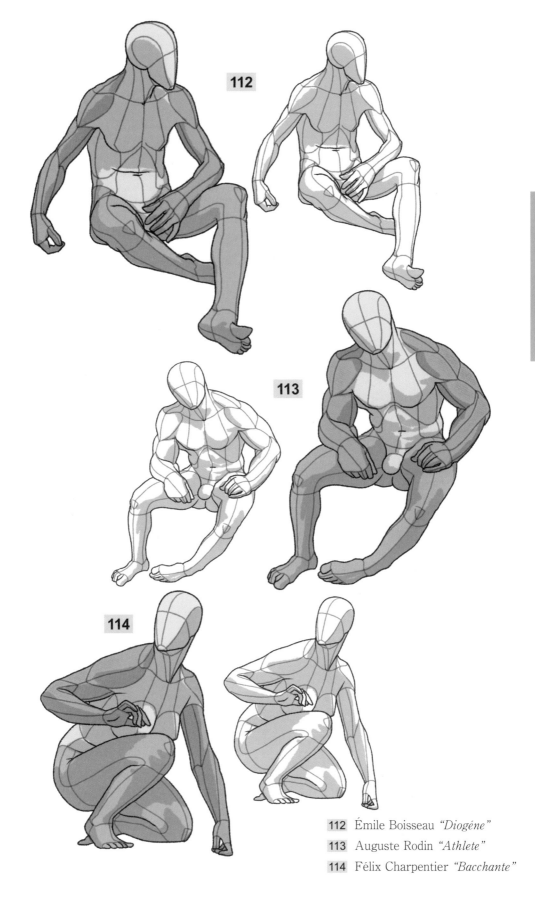

112 Émile Boisseau *"Diogéne"*

113 Auguste Rodin *"Athlete"*

114 Félix Charpentier *"Bacchante"*

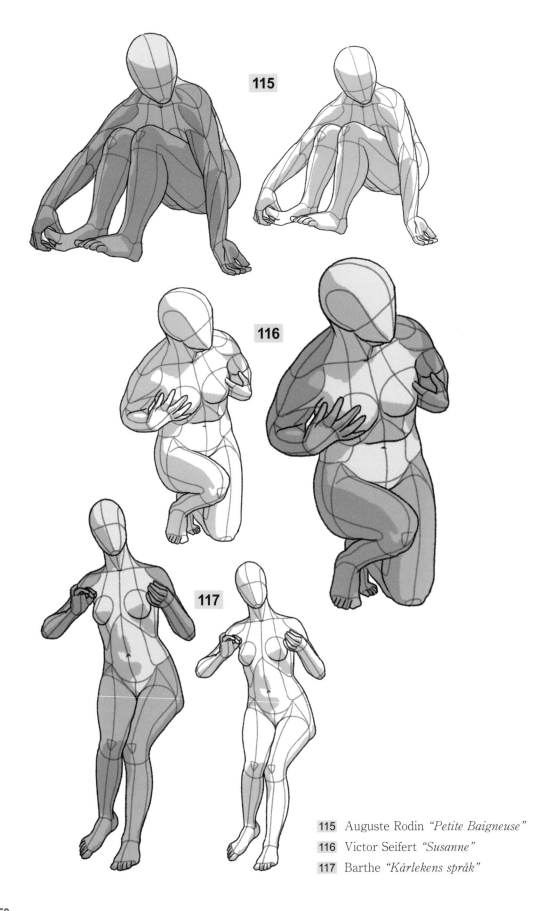

115 Auguste Rodin *"Petite Baigneuse"*

116 Victor Seifert *"Susanne"*

117 Barthe *"Kärlekens språk"*

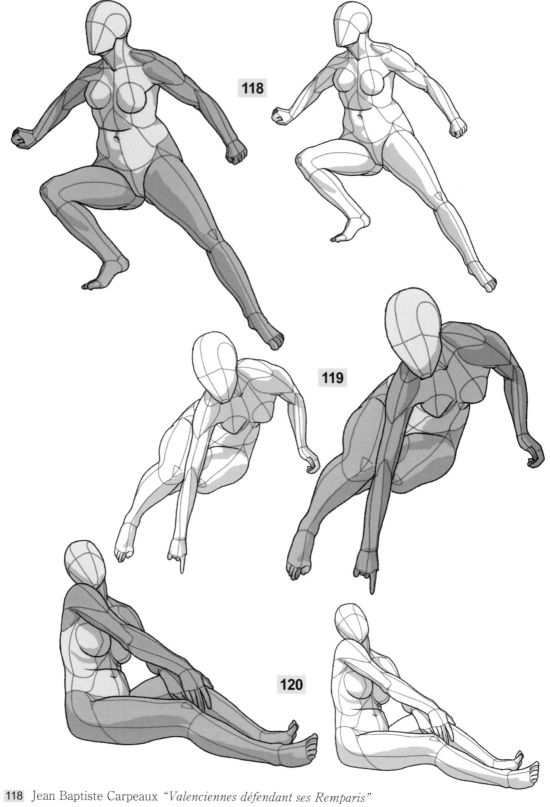

118 Jean Baptiste Carpeaux *"Valenciennes défendant ses Remparis"*

119 Ernst Freese *"Mädchen am Bache"*

120 A. Marquet *"FEMME NUE"*

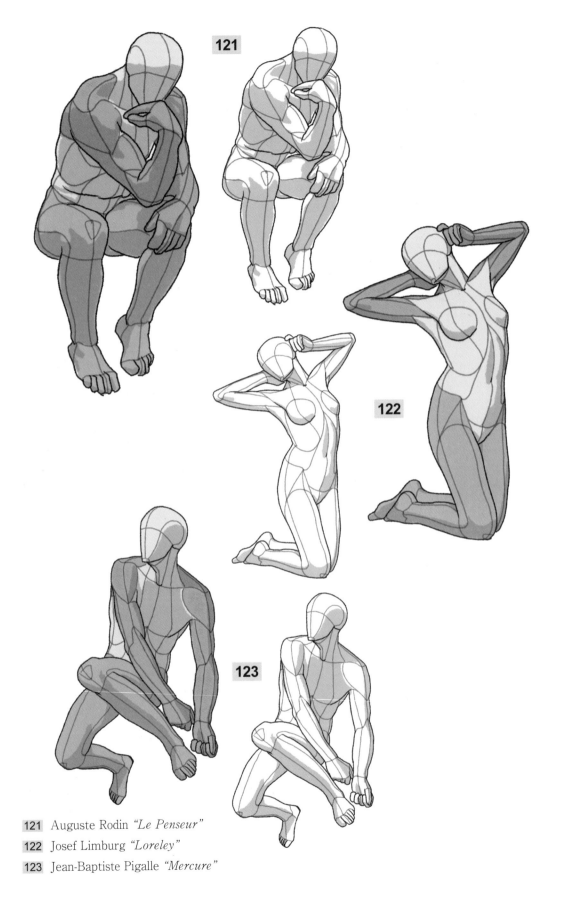

121 Auguste Rodin *"Le Penseur"*

122 Josef Limburg *"Loreley"*

123 Jean-Baptiste Pigalle *"Mercure"*

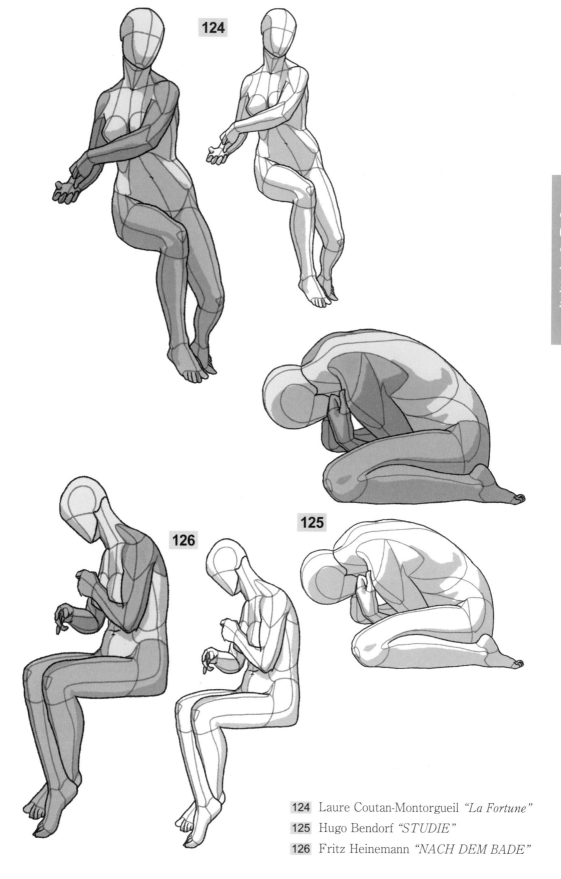

124 Laure Coutan-Montorgueil *"La Fortune"*

125 Hugo Bendorf *"STUDIE"*

126 Fritz Heinemann *"NACH DEM BADE"*

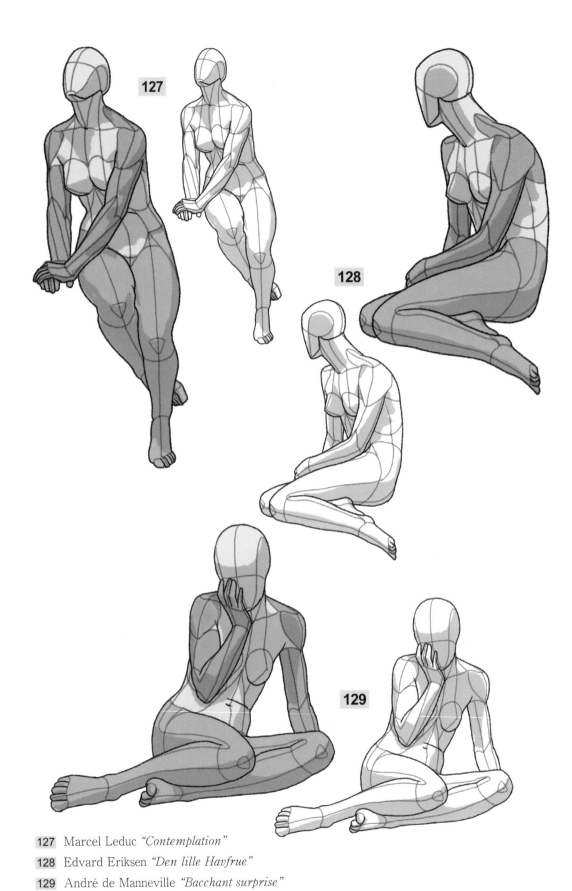

127 Marcel Leduc *"Contemplation"*

128 Edvard Eriksen *"Den lille Havfrue"*

129 André de Manneville *"Bacchant surprise"*

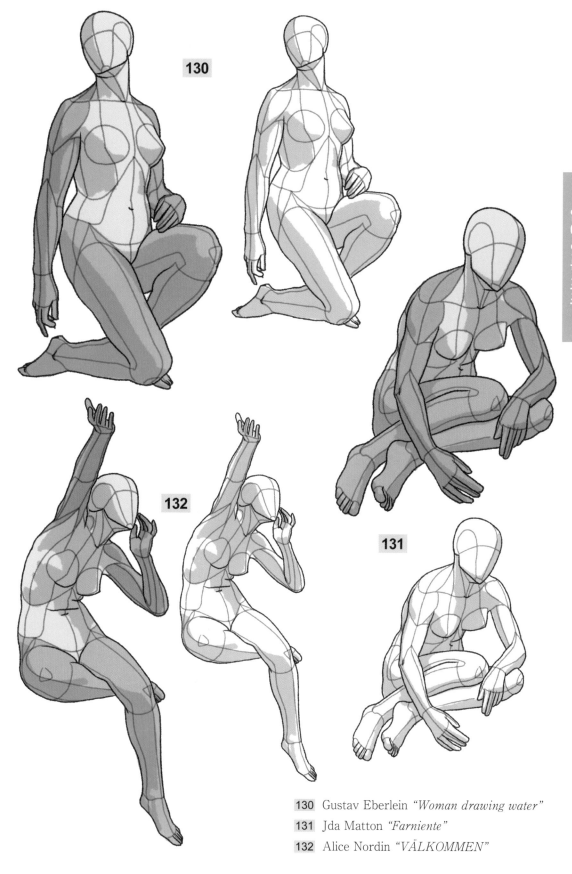

130 Gustav Eberlein *"Woman drawing water"*

131 Jda Matton *"Farniente"*

132 Alice Nordin *"VÄLKOMMEN"*

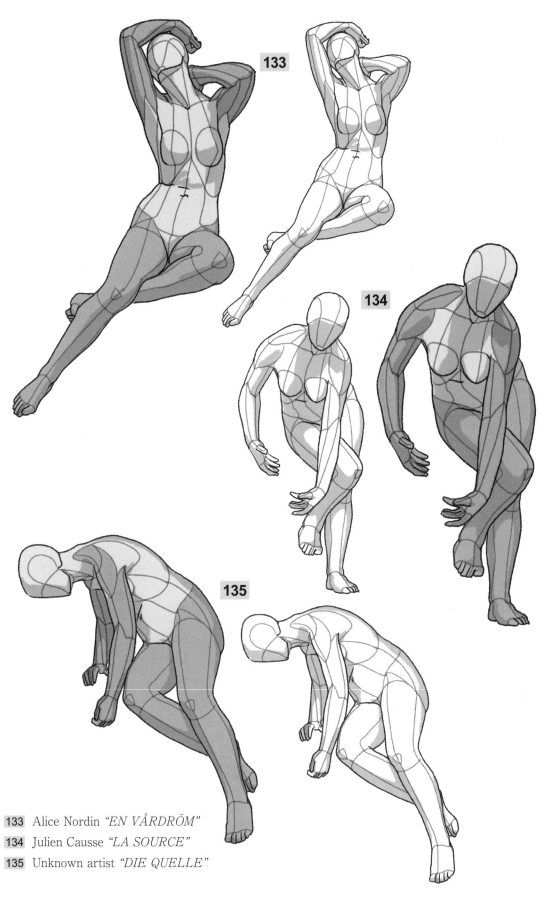

133 Alice Nordin *"EN VÅRDRÖM"*

134 Julien Causse *"LA SOURCE"*

135 Unknown artist *"DIE QUELLE"*

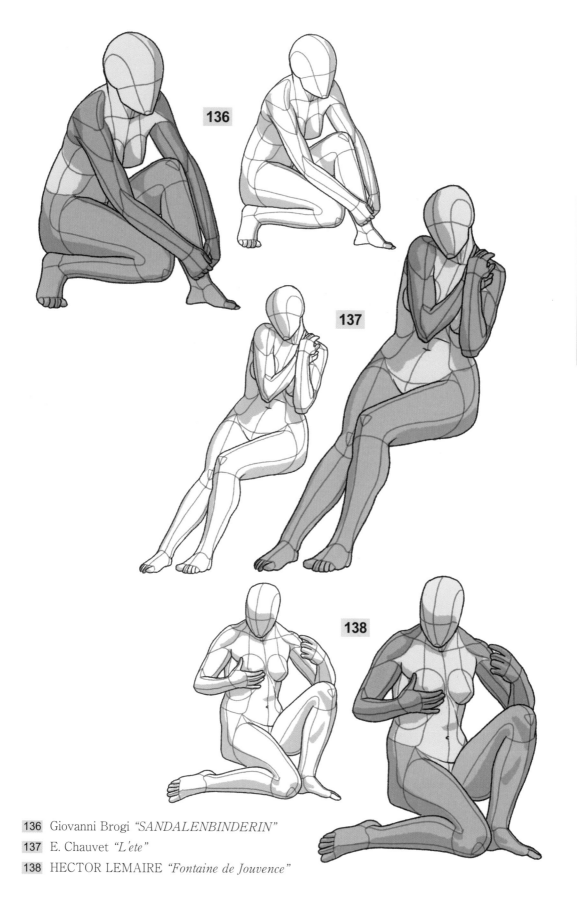

136 Giovanni Brogi *"SANDALENBINDERIN"*

137 E. Chauvet *"L'ete"*

138 HECTOR LEMAIRE *"Fontaine de Jouvence"*

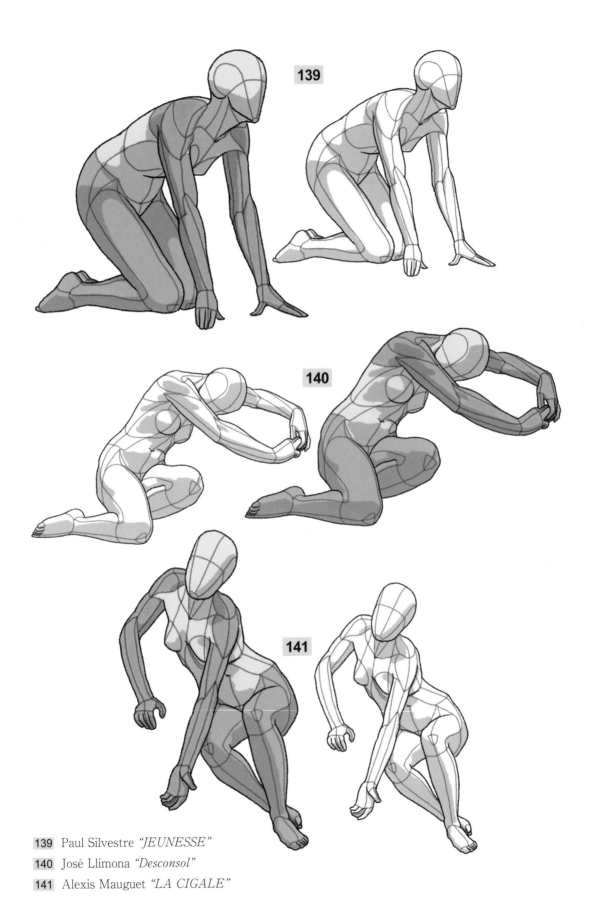

139 Paul Silvestre *"JEUNESSE"*

140 José Llimona *"Desconsol"*

141 Alexis Mauguet *"LA CIGALE"*

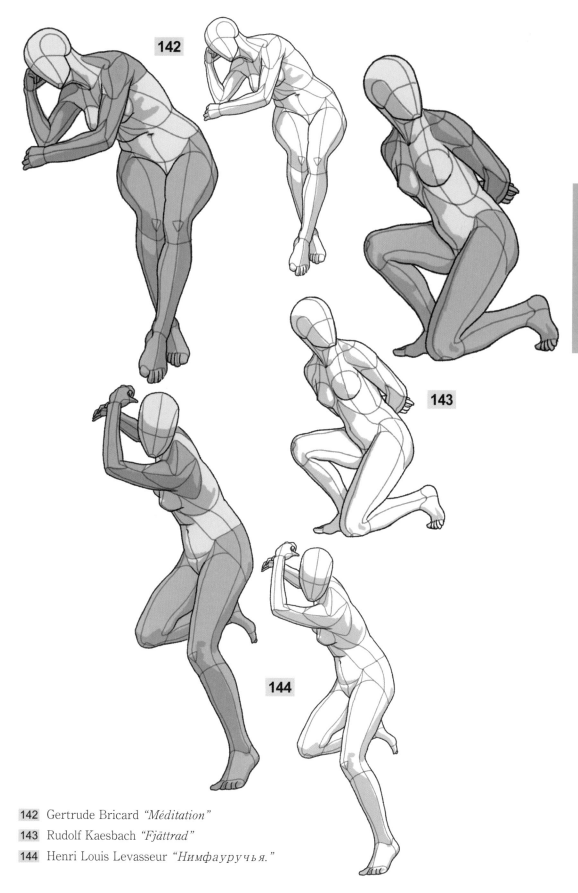

142 Gertrude Bricard *"Méditation"*

143 Rudolf Kaesbach *"Fjättrad"*

144 Henri Louis Levasseur *"Нимфауручья."*

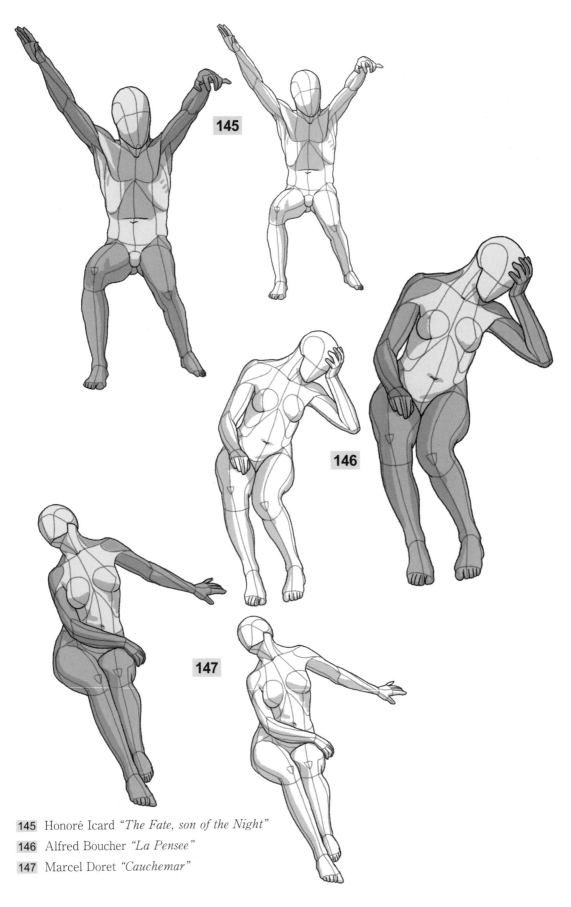

145 Honoré Icard *"The Fate, son of the Night"*

146 Alfred Boucher *"La Pensee"*

147 Marcel Doret *"Cauchemar"*

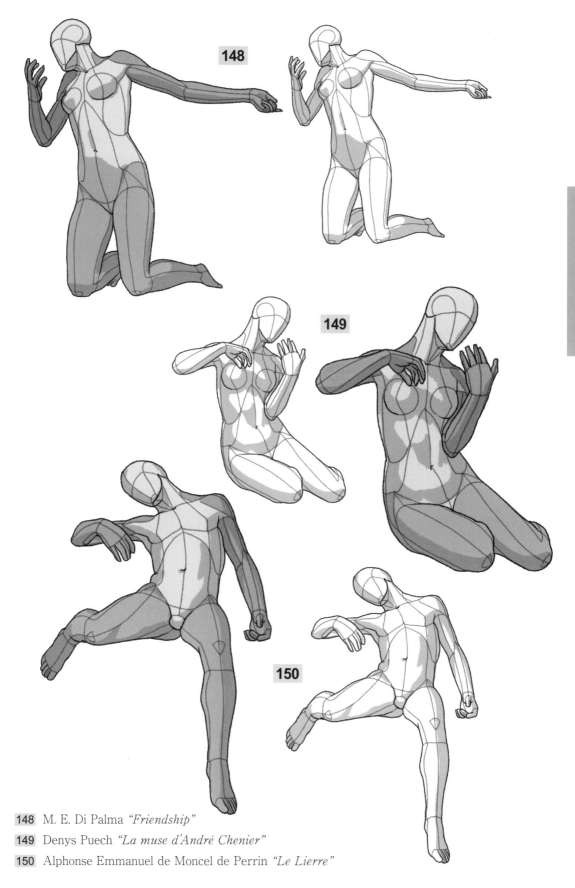

148 M. E. Di Palma *"Friendship"*

149 Denys Puech *"La muse d'André Chenier"*

150 Alphonse Emmanuel de Moncel de Perrin *"Le Lierre"*

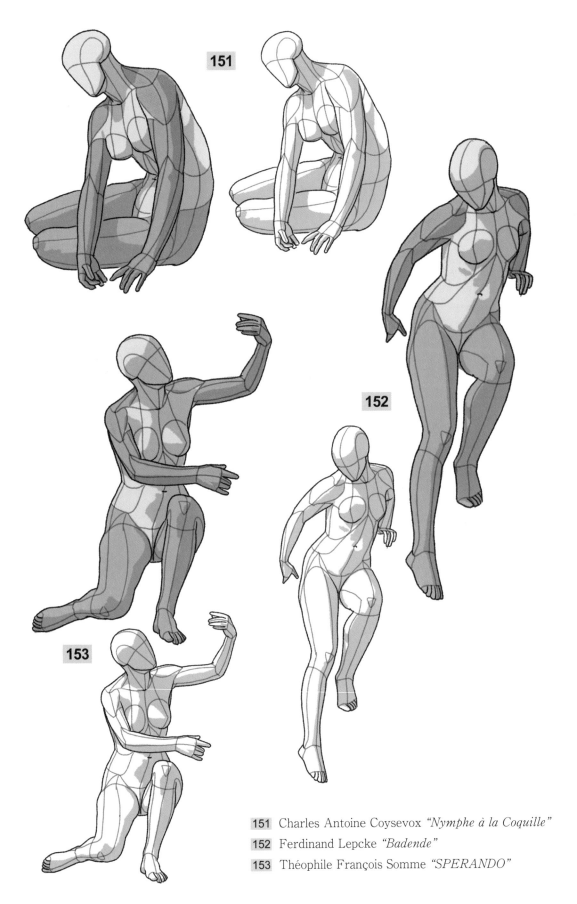

151 Charles Antoine Coysevox *"Nymphe à la Coquille"*

152 Ferdinand Lepcke *"Badende"*

153 Théophile François Somme *"SPERANDO"*

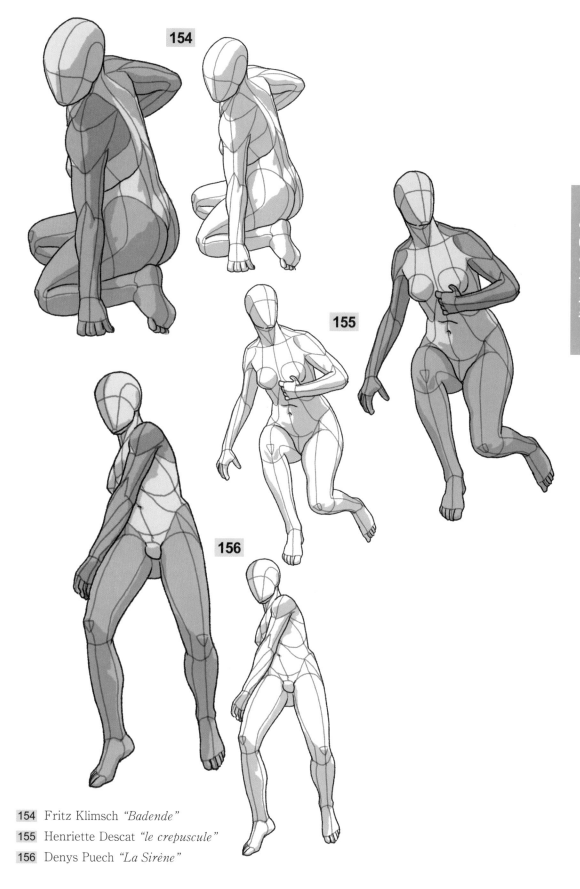

154 Fritz Klimsch *"Badende"*

155 Henriette Descat *"le crepuscule"*

156 Denys Puech *"La Sirène"*

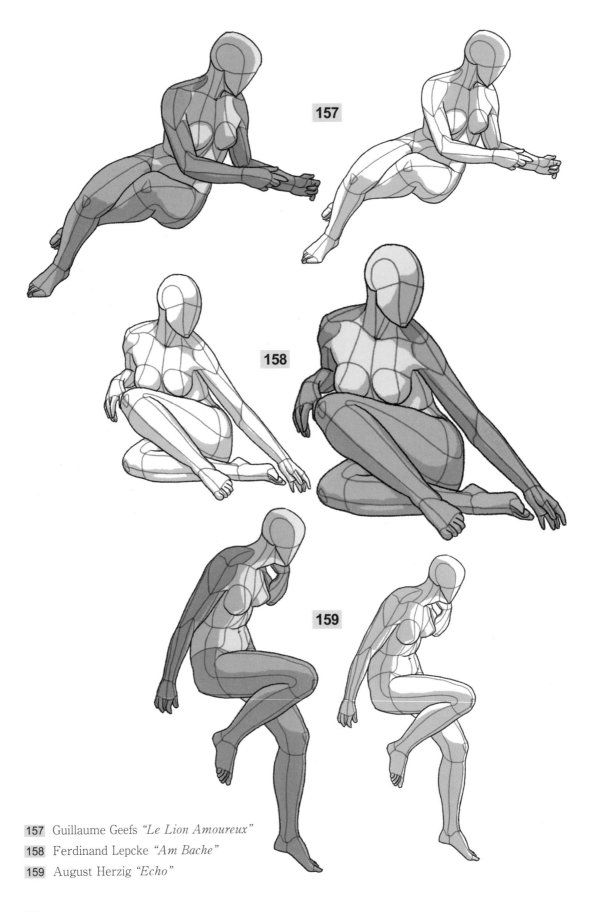

157 Guillaume Geefs *"Le Lion Amoureux"*

158 Ferdinand Lepcke *"Am Bache"*

159 August Herzig *"Echo"*

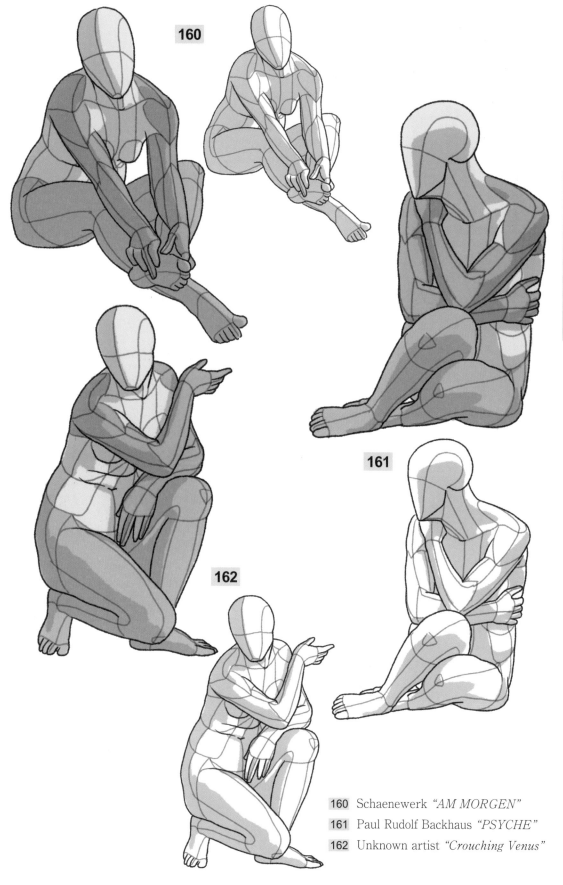

160 Schaenewerk *"AM MORGEN"*
161 Paul Rudolf Backhaus *"PSYCHE"*
162 Unknown artist *"Crouching Venus"*

273

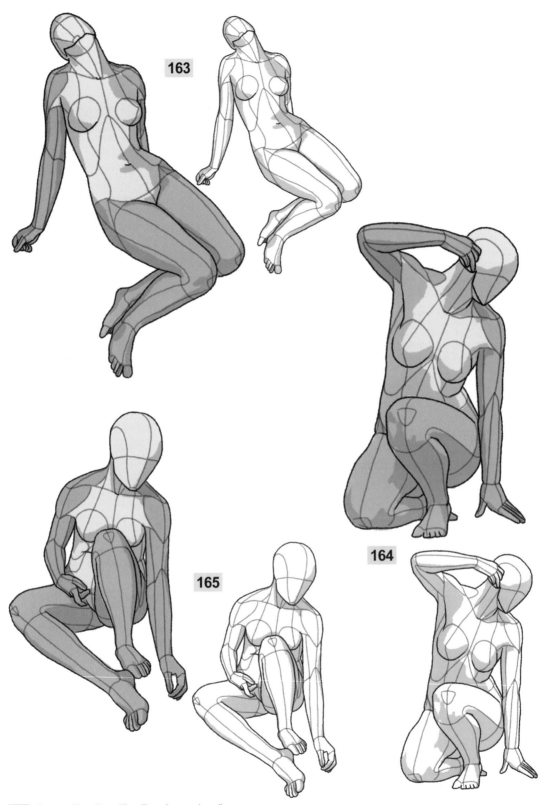

163 James Pradier *"La Bacchante ivre"*

164 Erich Schmidt-Kestner *"BADENDES MÄDCHEN"*

165 B. Z. Hercule *"PRIMEVERE"*

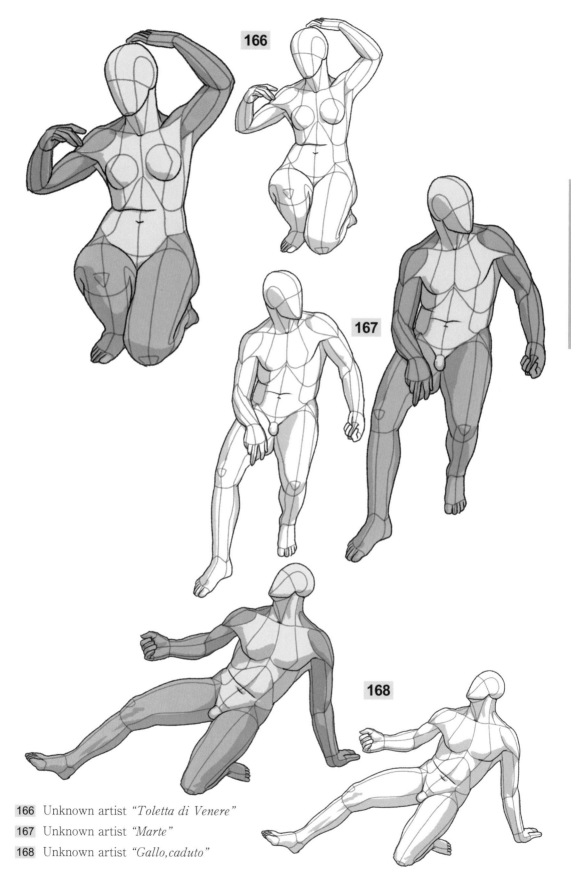

166 Unknown artist *"Toletta di Venere"*

167 Unknown artist *"Marte"*

168 Unknown artist *"Gallo, caduto"*

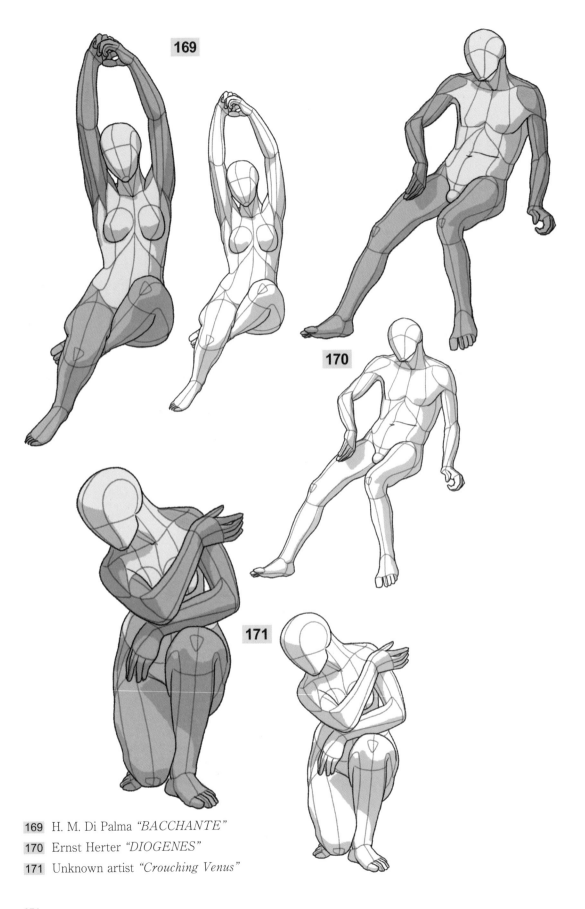

169 H. M. Di Palma *"BACCHANTE"*

170 Ernst Herter *"DIOGENES"*

171 Unknown artist *"Crouching Venus"*

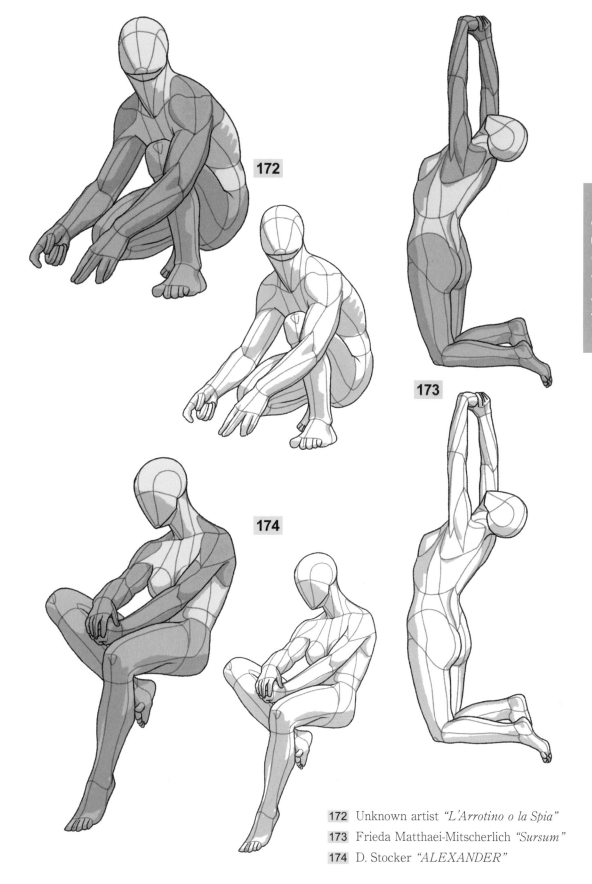

172 Unknown artist *"L'Arrotino o la Spia"*

173 Frieda Matthaei-Mitscherlich *"Sursum"*

174 D. Stocker *"ALEXANDER"*

277

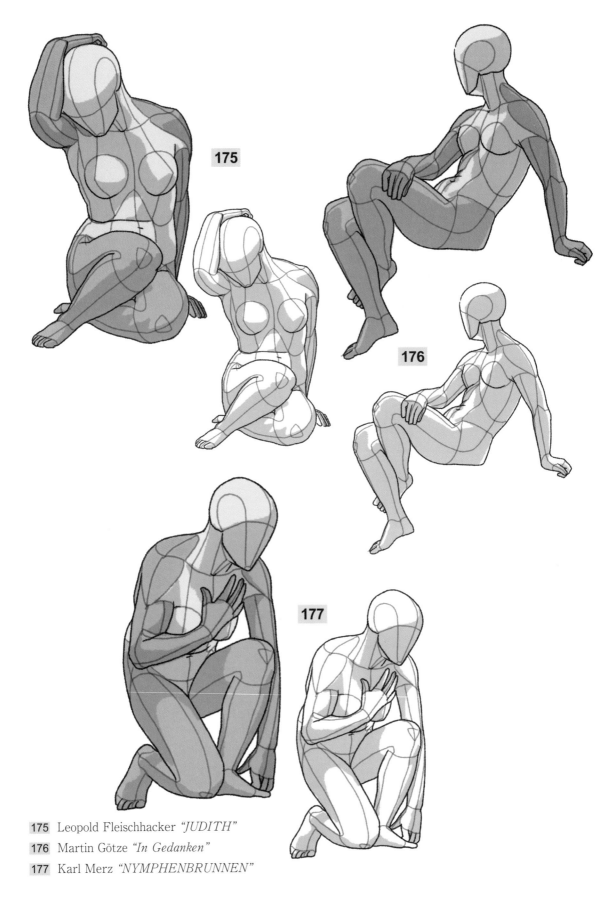

175 Leopold Fleischhacker *"JUDITH"*

176 Martin Götze *"In Gedanken"*

177 Karl Merz *"NYMPHENBRUNNEN"*

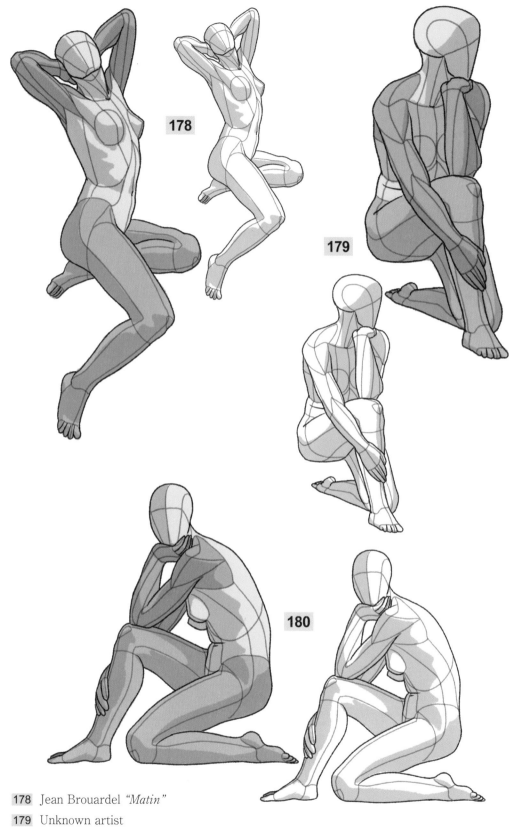

178 Jean Brouardel *"Matin"*

179 Unknown artist

180 Jean Brouardel *"Rêverie"*

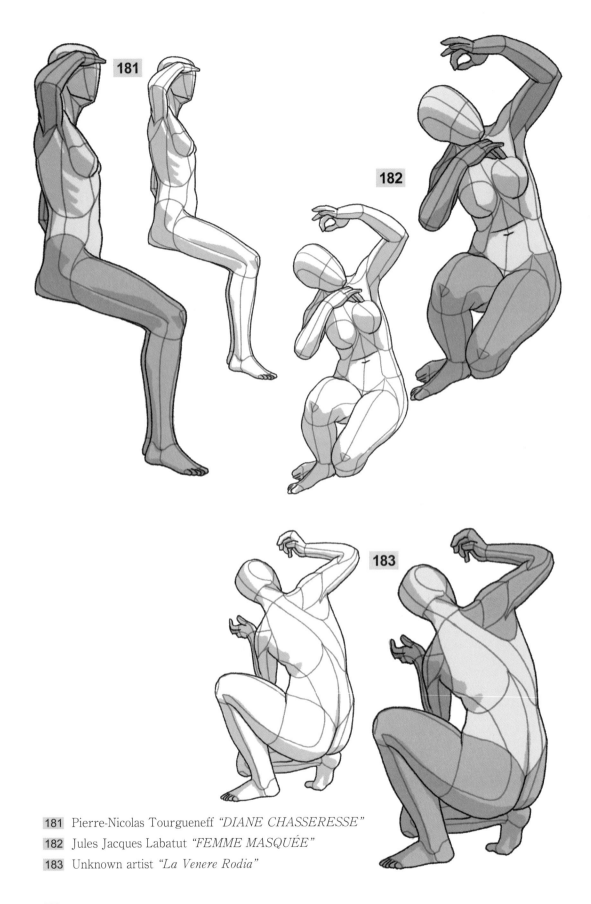

181 Pierre-Nicolas Tourgueneff *"DIANE CHASSERESSE"*

182 Jules Jacques Labatut *"FEMME MASQUÉE"*

183 Unknown artist *"La Venere Rodia"*

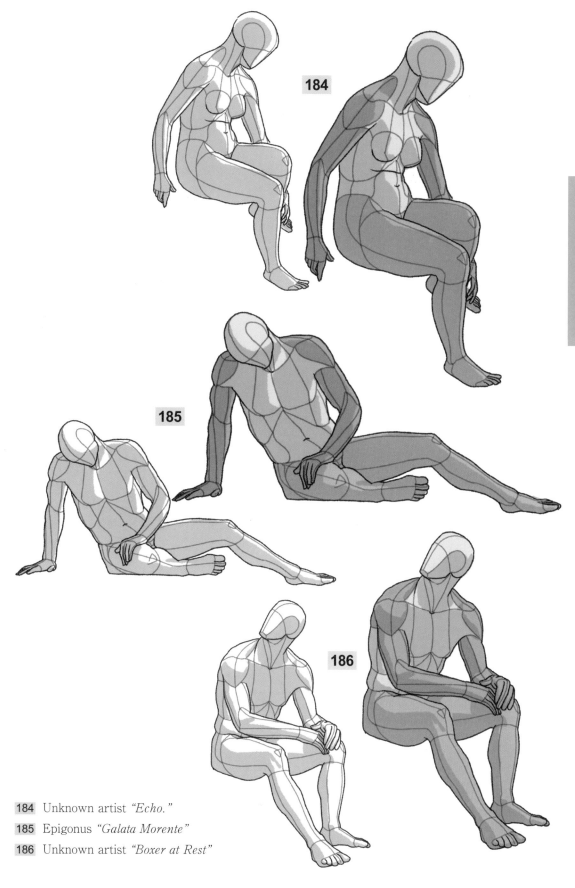

184 Unknown artist *"Echo."*

185 Epigonus *"Galata Morente"*

186 Unknown artist *"Boxer at Rest"*

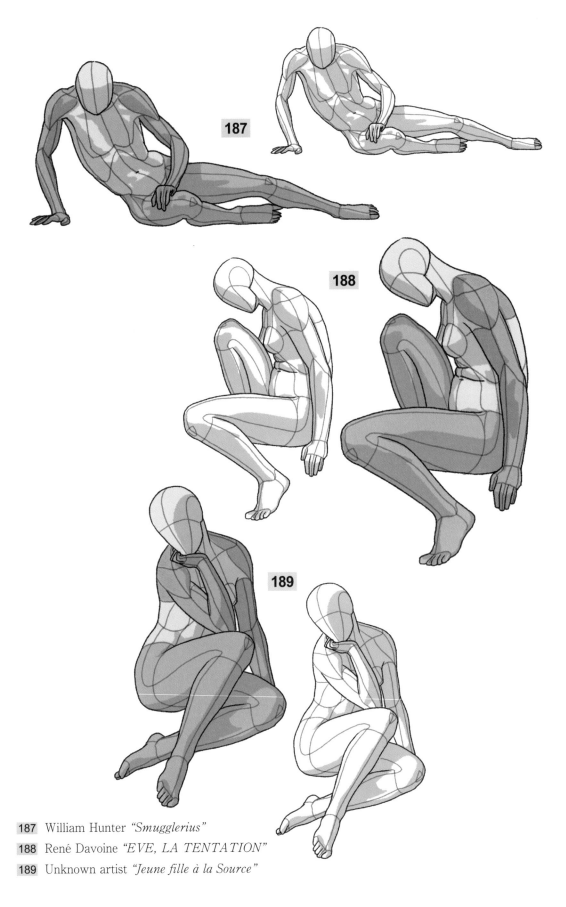

187 William Hunter *"Smugglerius"*

188 René Davoine *"EVE, LA TENTATION"*

189 Unknown artist *"Jeune fille à la Source"*

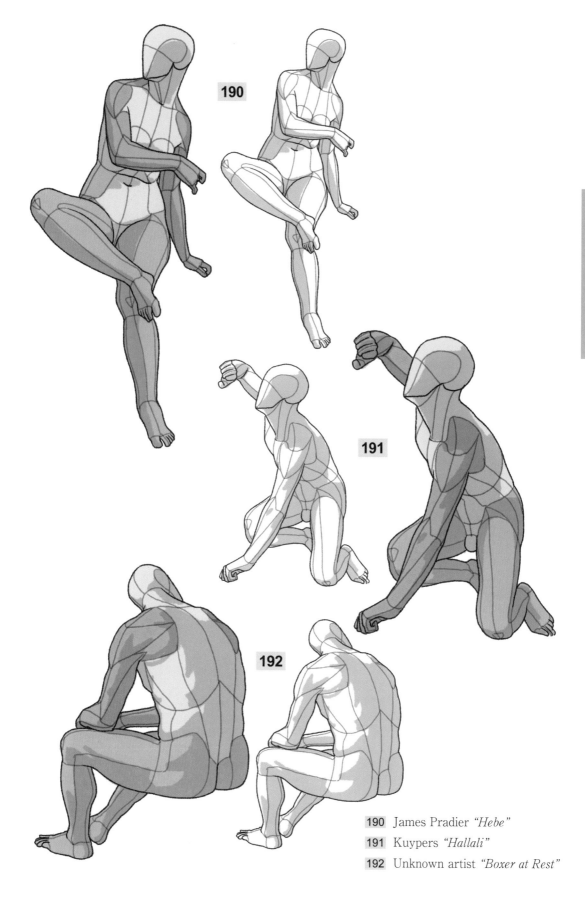

190 James Pradier *"Hebe"*

191 Kuypers *"Hallali"*

192 Unknown artist *"Boxer at Rest"*

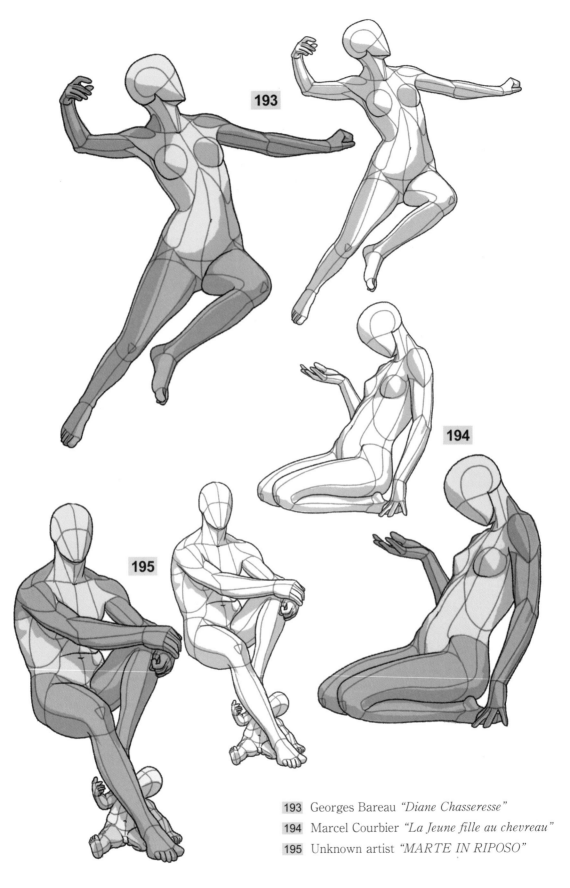

193 Georges Bareau *"Diane Chasseresse"*

194 Marcel Courbier *"La Jeune fille au chevreau"*

195 Unknown artist *"MARTE IN RIPOSO"*

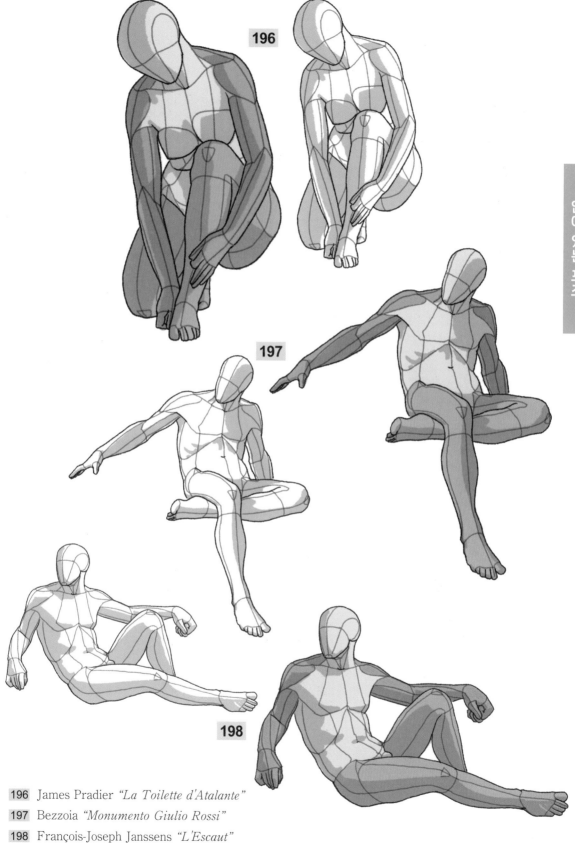

196 James Pradier *"La Toilette d'Atalante"*

197 Bezzoia *"Monumento Giulio Rossi"*

198 François-Joseph Janssens *"L'Escaut"*

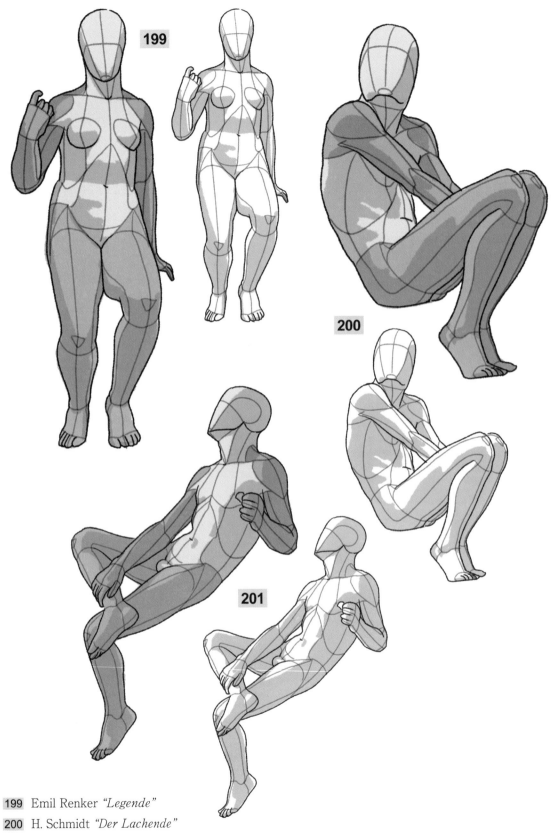

199 Emil Renker *"Legende"*

200 H. Schmidt *"Der Lachende"*

201 Unknown artist *"Neapolitansk fiskargosse"*

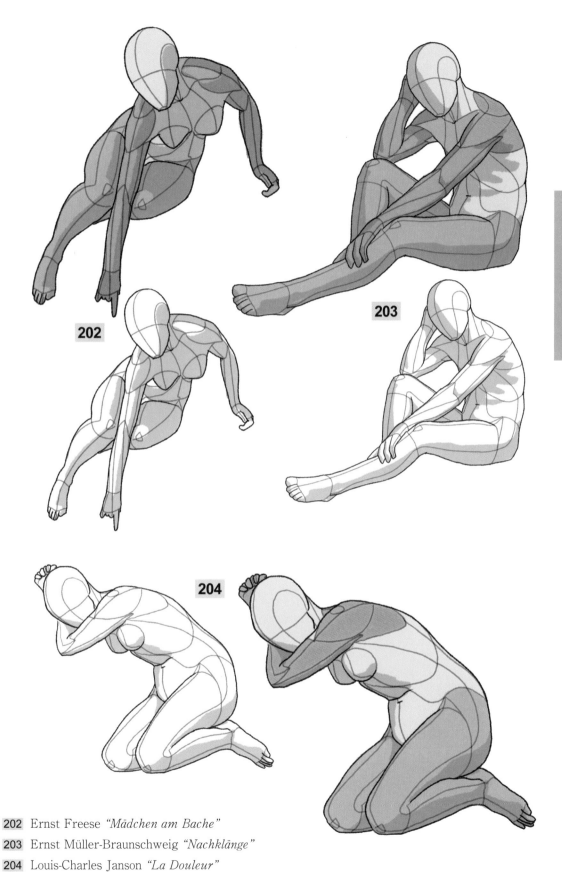

202 Ernst Freese *"Mädchen am Bache"*

203 Ernst Müller-Braunschweig *"Nachklänge"*

204 Louis-Charles Janson *"La Douleur"*

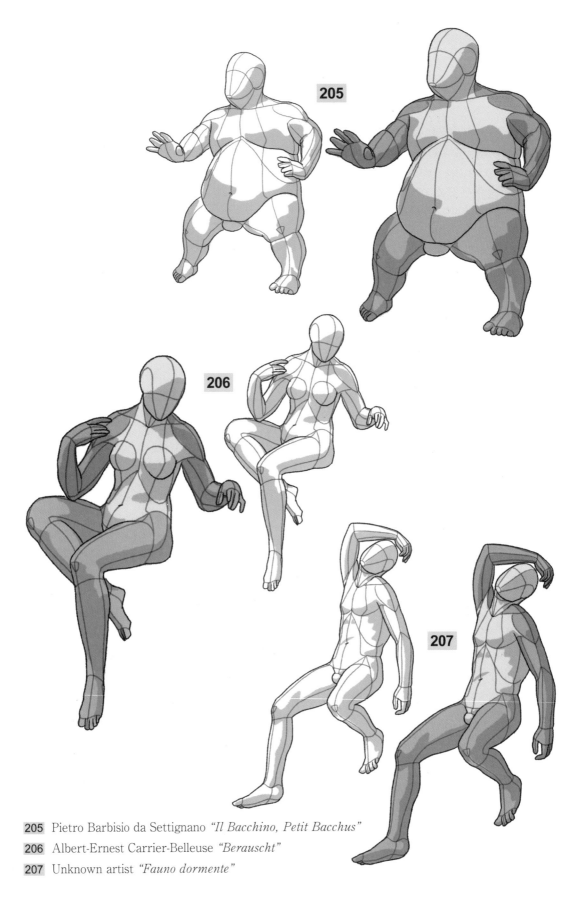

205 Pietro Barbisio da Settignano *"Il Bacchino, Petit Bacchus"*

206 Albert-Ernest Carrier-Belleuse *"Berauscht"*

207 Unknown artist *"Fauno dormente"*

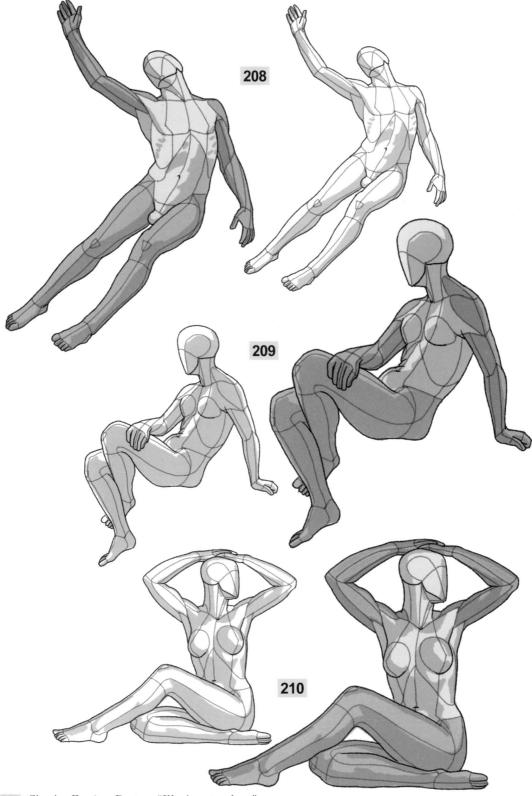

208 Charles-Eugène Breton *"Illusions perdues"*

209 Martin Götze *"In Gedanken"*

210 Attilio Selva *"SEATED NUDE"*

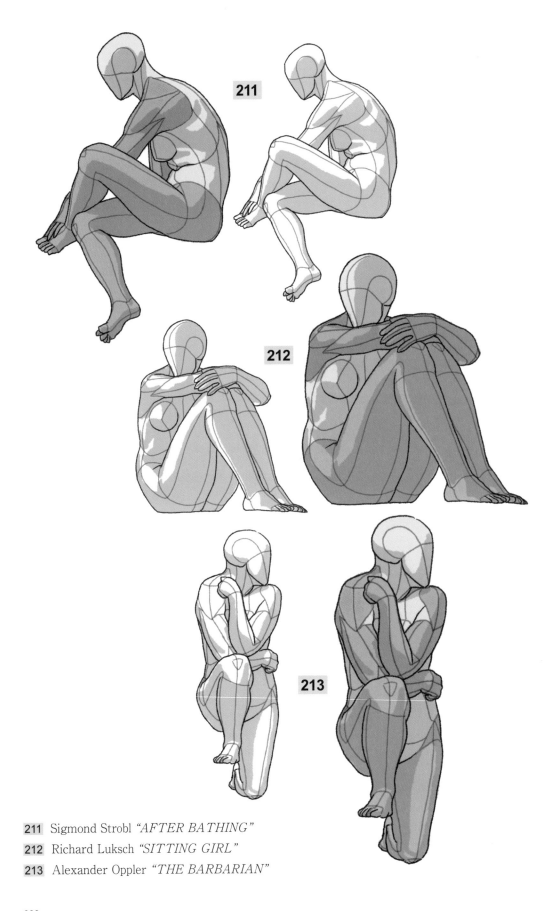

211 Sigmond Strobl *"AFTER BATHING"*

212 Richard Luksch *"SITTING GIRL"*

213 Alexander Oppler *"THE BARBARIAN"*

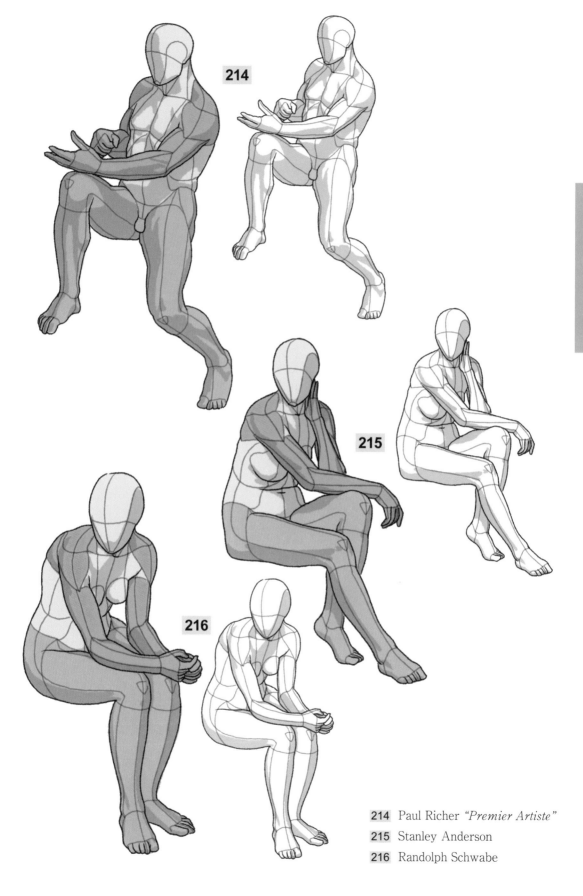

214 Paul Richer *"Premier Artiste"*

215 Stanley Anderson

216 Randolph Schwabe

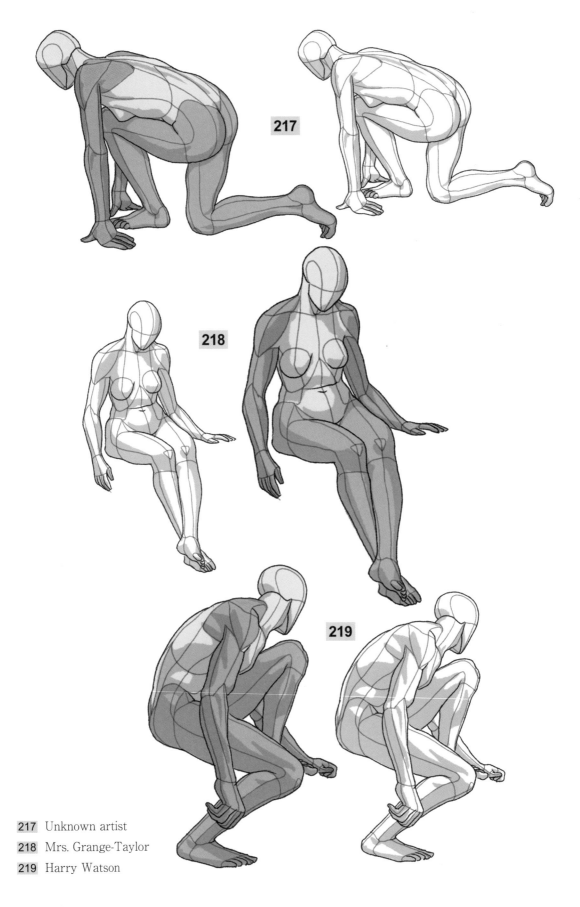

217 Unknown artist

218 Mrs. Grange-Taylor

219 Harry Watson

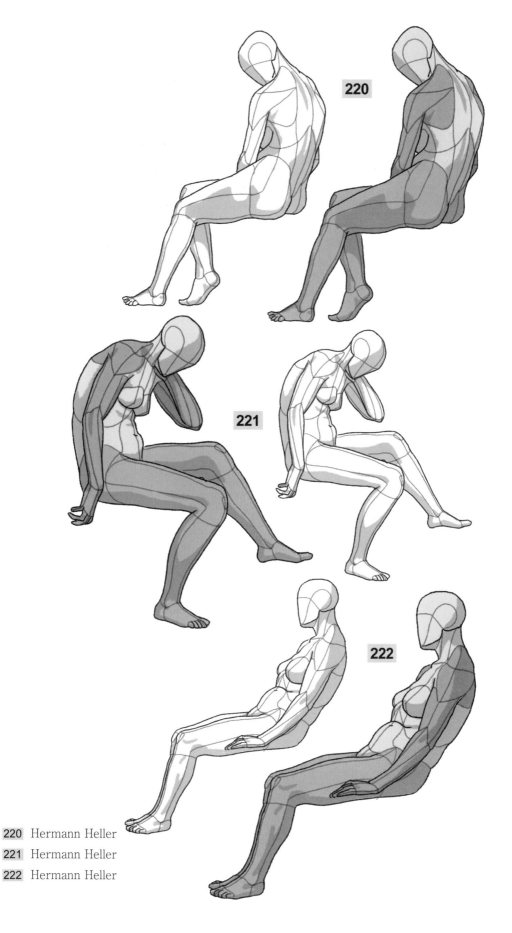

220 Hermann Heller
221 Hermann Heller
222 Hermann Heller

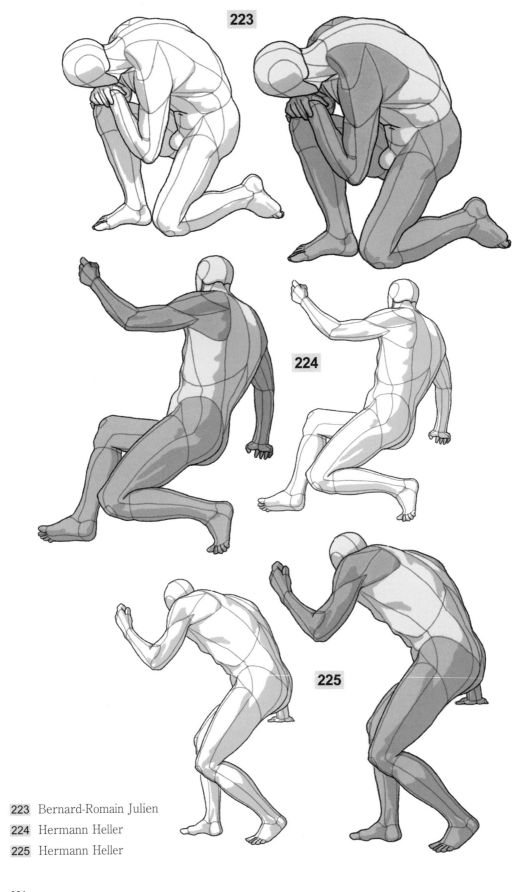

223 Bernard-Romain Julien
224 Hermann Heller
225 Hermann Heller

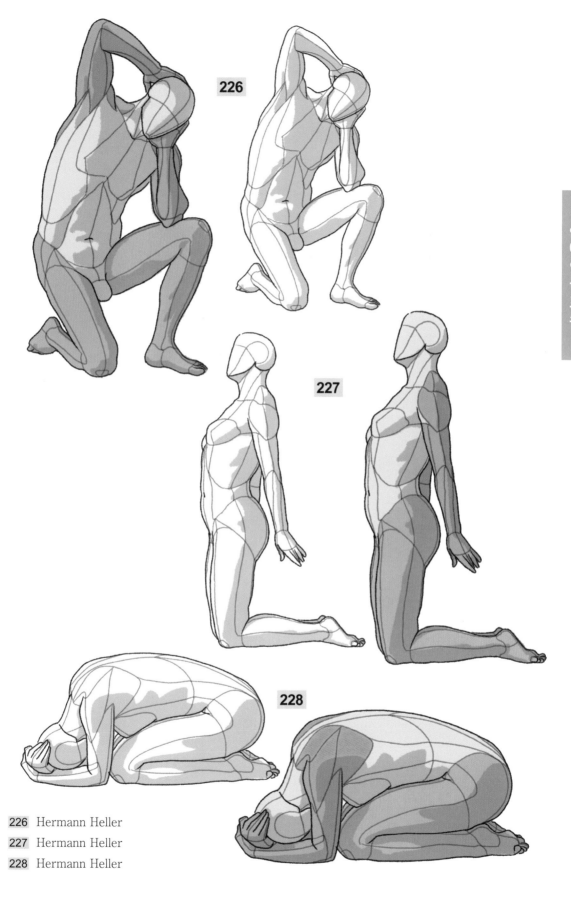

226

227

228

226 Hermann Heller
227 Hermann Heller
228 Hermann Heller

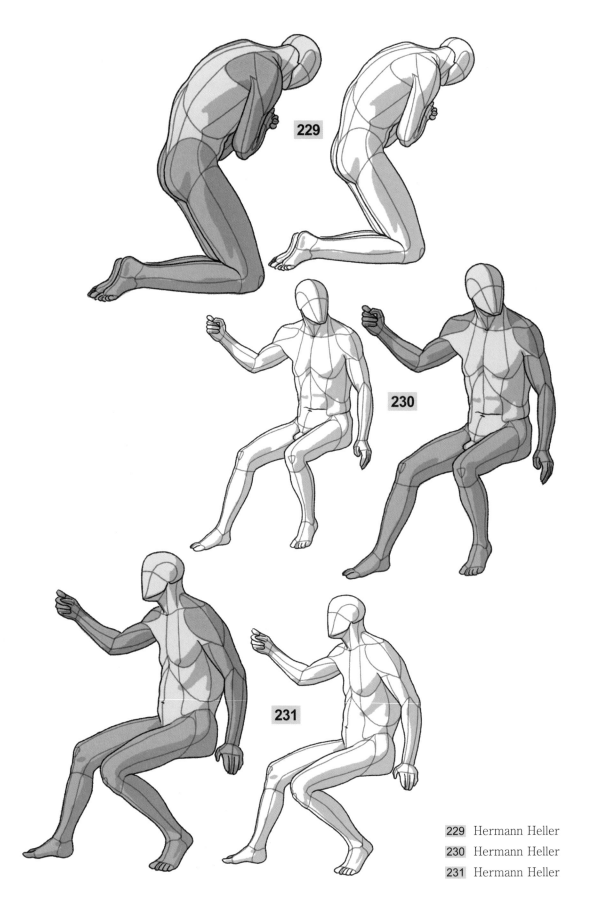

229 Hermann Heller
230 Hermann Heller
231 Hermann Heller

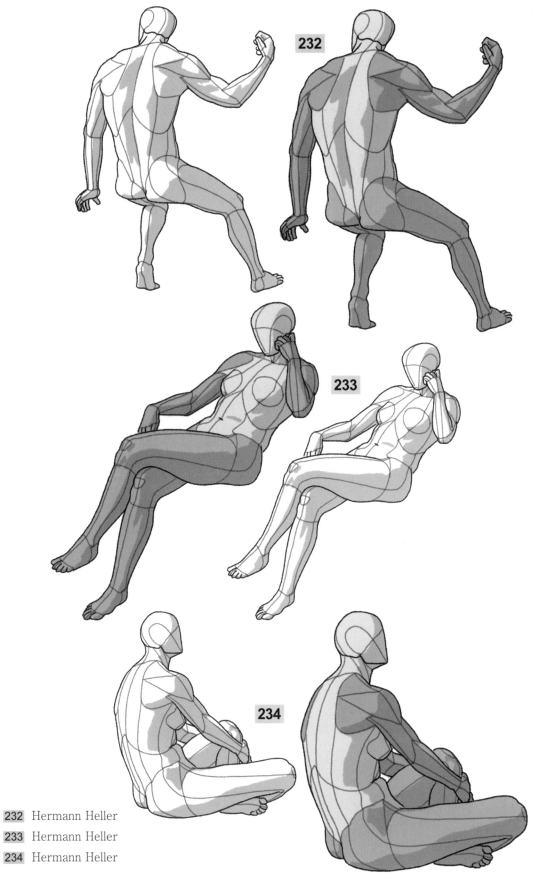

232 Hermann Heller
233 Hermann Heller
234 Hermann Heller

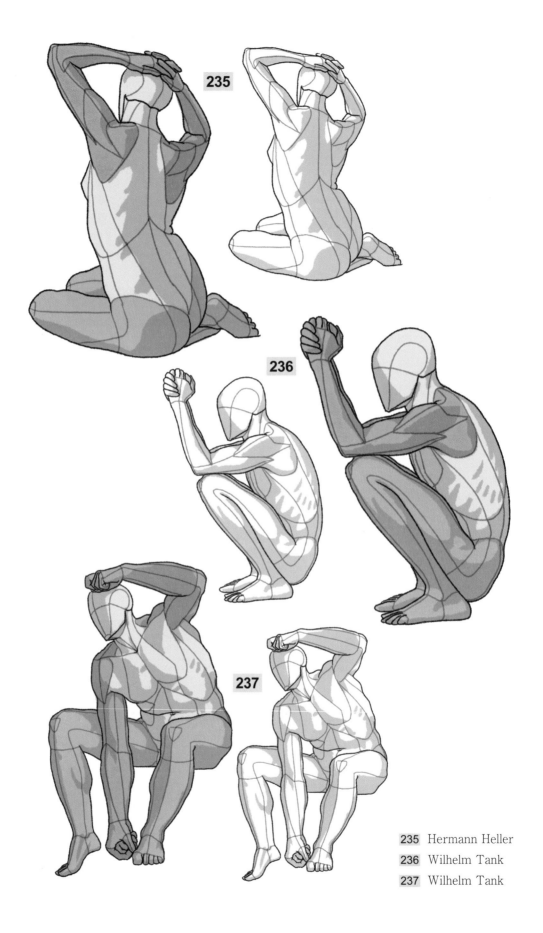

235 Hermann Heller

236 Wilhelm Tank

237 Wilhelm Tank

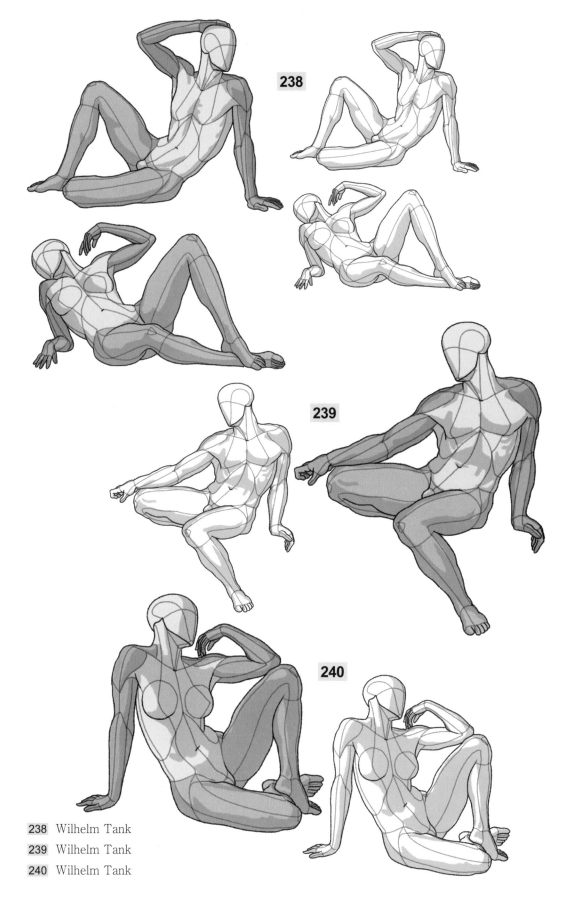

238 Wilhelm Tank
239 Wilhelm Tank
240 Wilhelm Tank

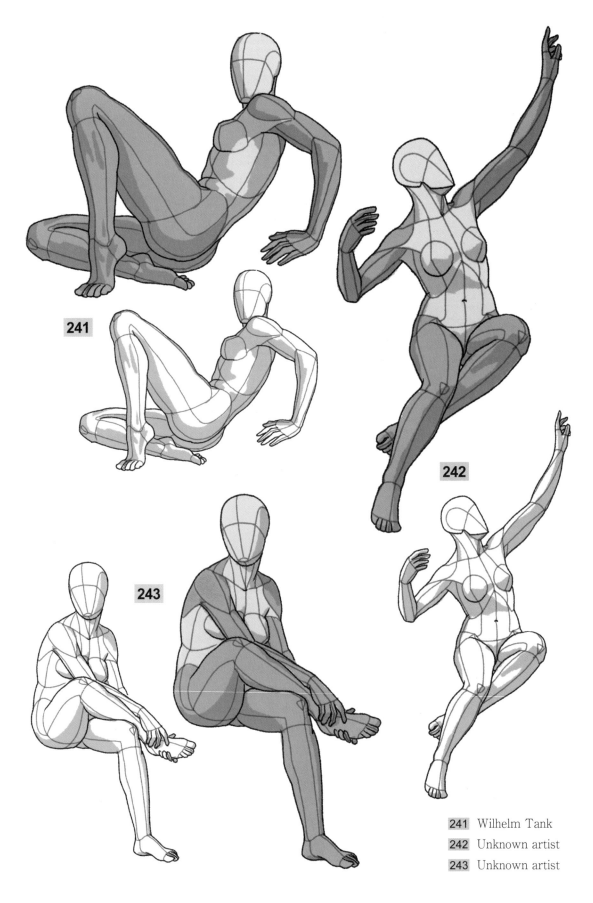

241 Wilhelm Tank
242 Unknown artist
243 Unknown artist

누워 있는 포즈

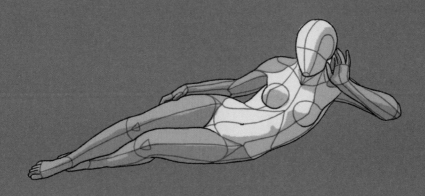

'누워 있는 포즈'는 바닥에 누워 있는 자세를 모았습니다. 몸통이 수평에 가깝게 기울어져 있고 배나 등이 땅이나 카우치 소파 등에 기대어 누워 있는 자세도 포함됩니다. 이 중간 자세는 앉아 있다기보다 기대어 누워 있는 것에 더 가깝고 종아리와 팔꿈치 등이 바닥에 닿아 있으므로 누워 있는 포즈로 분류했습니다. 누워 있는 포즈는 서 있는 포즈를 옆으로 눕힌 포즈가 아닙니다. 몸에 힘을 빼고 있거나 중력 때문에 뱃살이 늘어져 있기도 합니다.

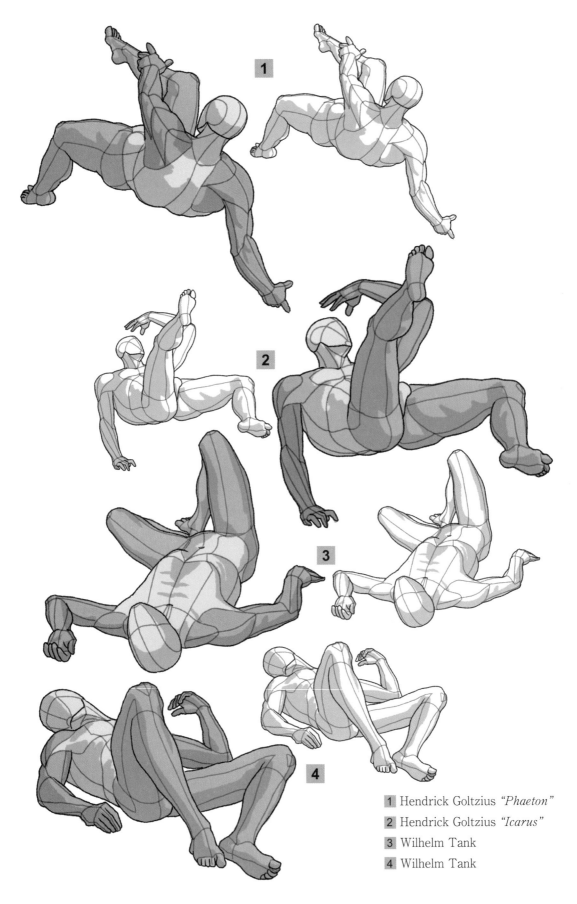

1 Hendrick Goltzius *"Phaeton"*
2 Hendrick Goltzius *"Icarus"*
3 Wilhelm Tank
4 Wilhelm Tank

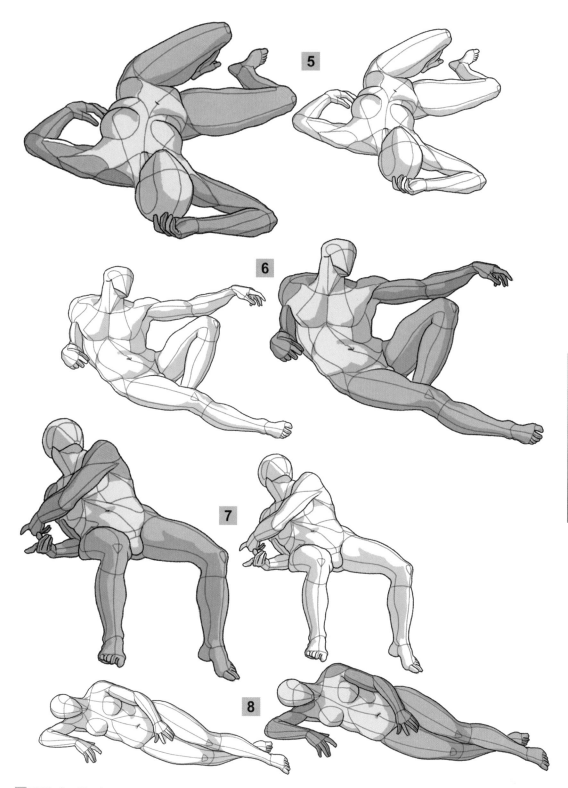

5 Wilhelm Tank

6 Michelangelo Buonarroti *"Bóveda de la Capilla Sixtina"*

7 Michelangelo Buonarroti *"Giudizio universale"*

8 Unknown artist

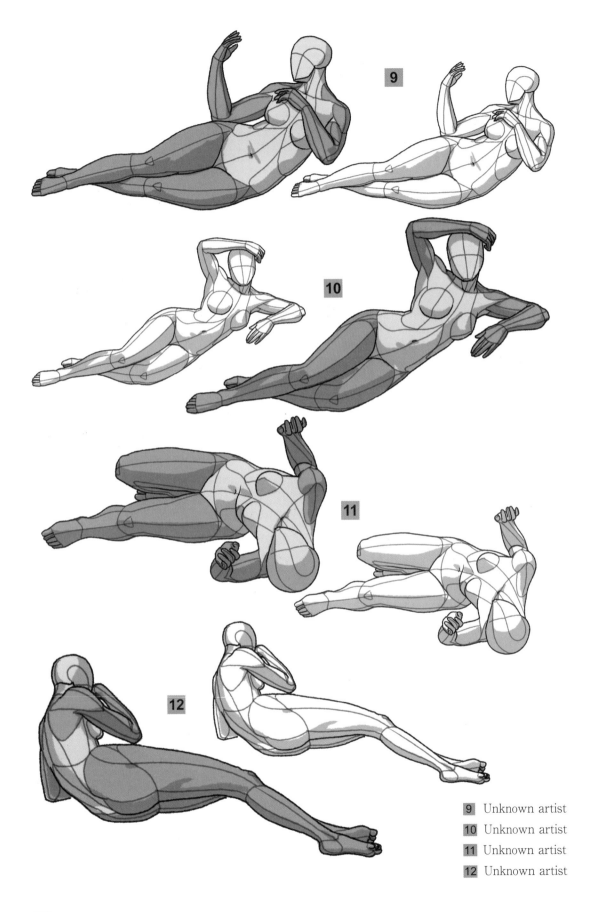

9 Unknown artist
10 Unknown artist
11 Unknown artist
12 Unknown artist

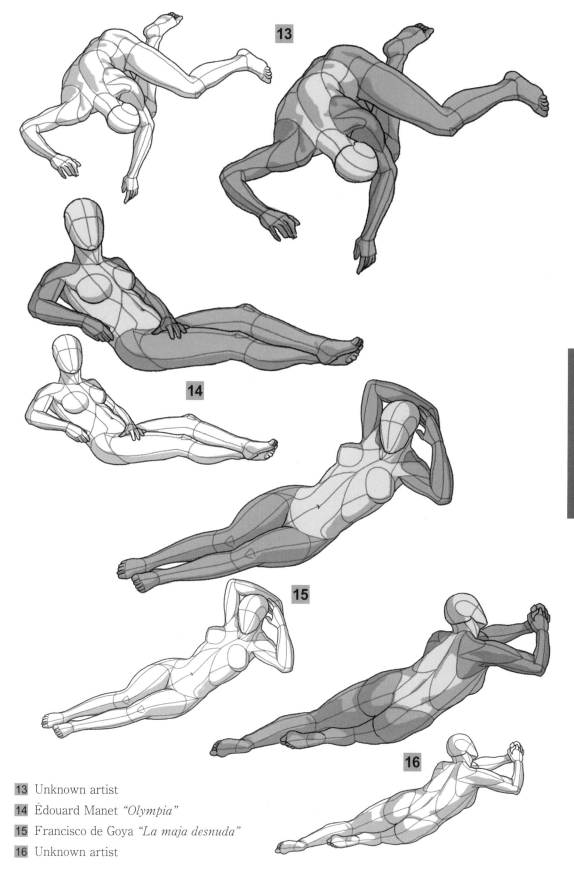

13 Unknown artist
14 Édouard Manet *"Olympia"*
15 Francisco de Goya *"La maja desnuda"*
16 Unknown artist

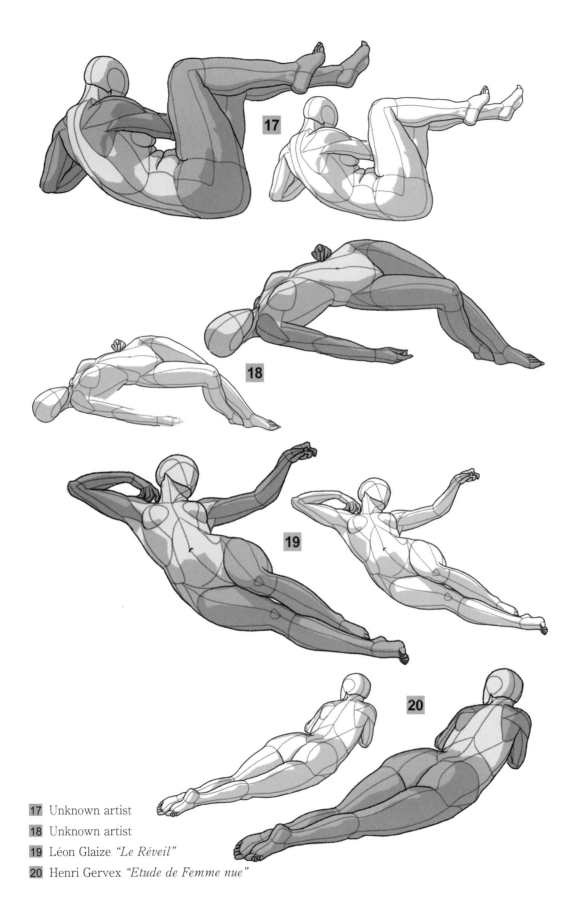

17 Unknown artist

18 Unknown artist

19 Léon Glaize *"Le Réveil"*

20 Henri Gervex *"Etude de Femme nue"*

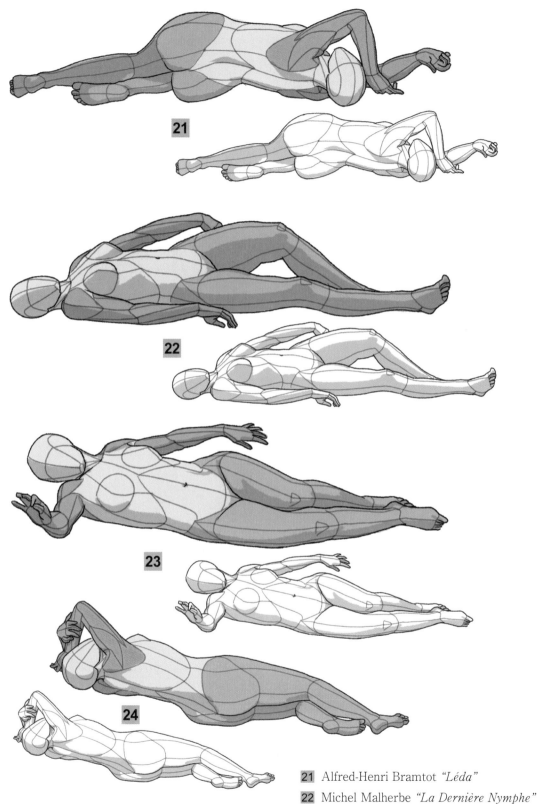

21 Alfred-Henri Bramtot *"Léda"*

22 Michel Malherbe *"La Dernière Nymphe"*

23 A. Valenzuela *"Sirena"*

24 Paul Jacques Aimé Baudry *"La Vague"*

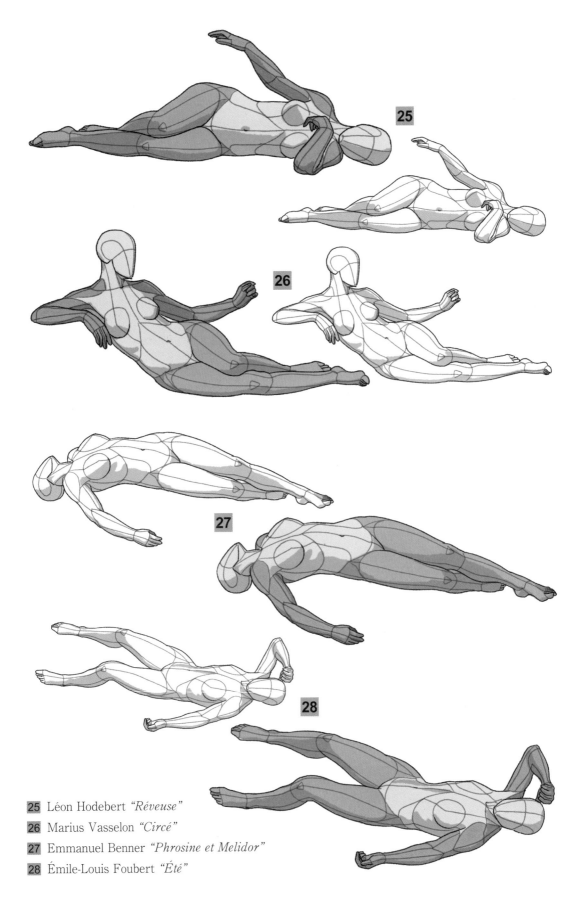

25 Léon Hodebert *"Réveuse"*

26 Marius Vasselon *"Circé"*

27 Emmanuel Benner *"Phrosine et Melidor"*

28 Émile-Louis Foubert *"Été"*

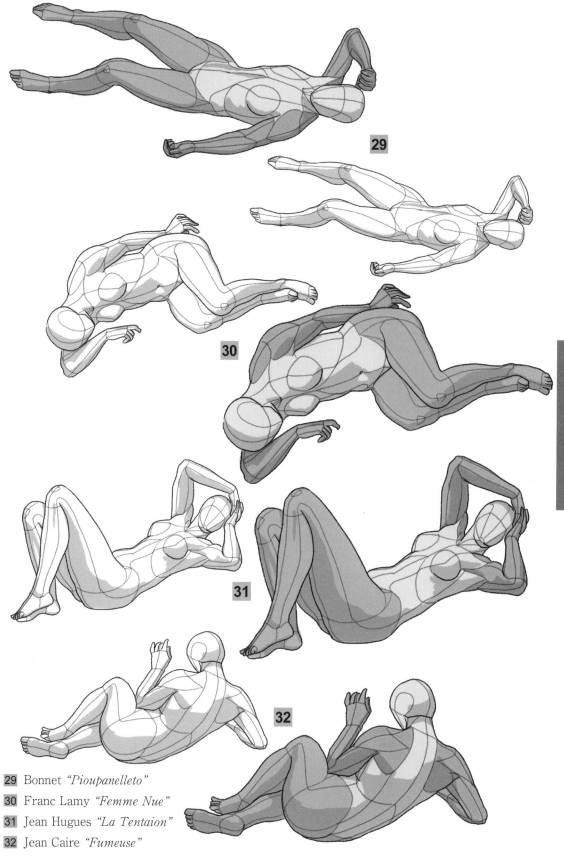

29 Bonnet *"Pioupanelleto"*

30 Franc Lamy *"Femme Nue"*

31 Jean Hugues *"La Tentaion"*

32 Jean Caire *"Fumeuse"*

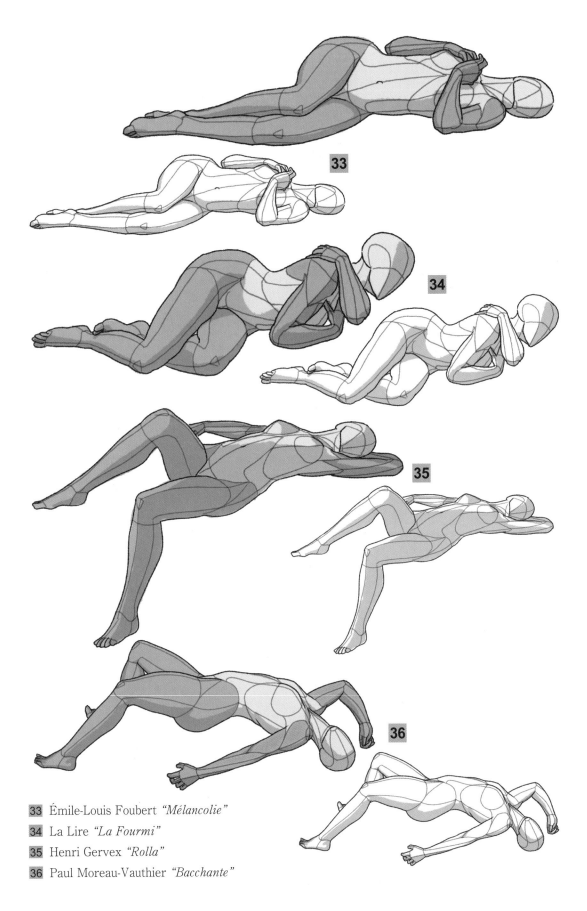

33 Émile-Louis Foubert *"Mélancolie"*

34 La Lire *"La Fourmi"*

35 Henri Gervex *"Rolla"*

36 Paul Moreau-Vauthier *"Bacchante"*

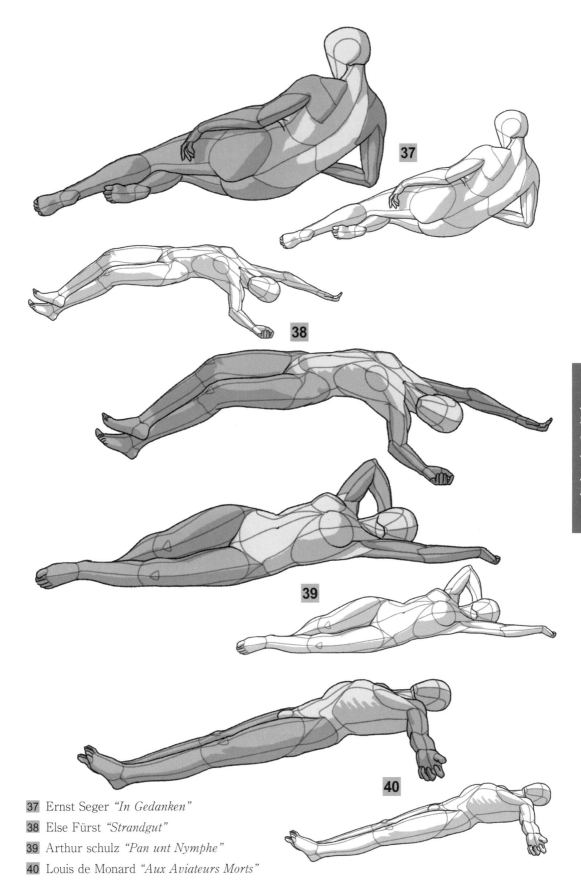

37 Ernst Seger *"In Gedanken"*

38 Else Fürst *"Strandgut"*

39 Arthur schulz *"Pan unt Nymphe"*

40 Louis de Monard *"Aux Aviateurs Morts"*

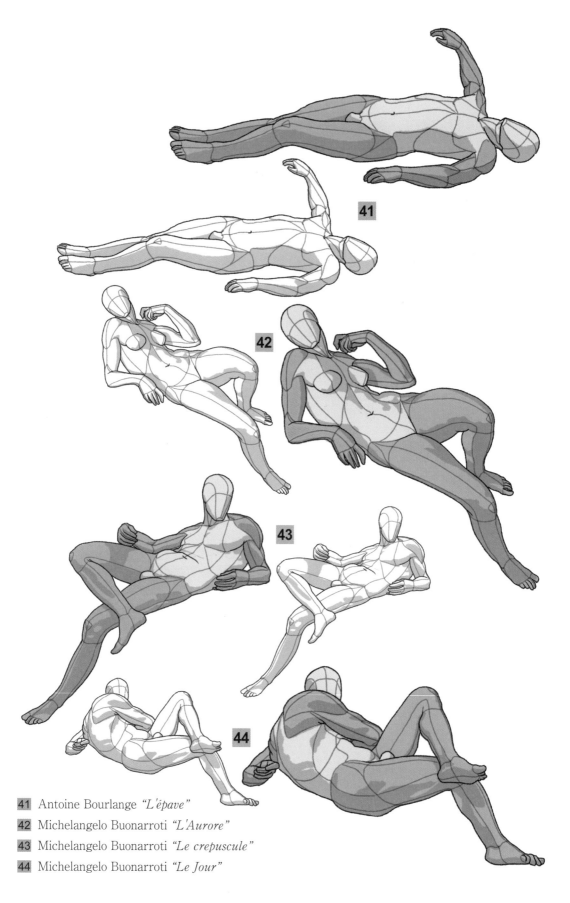

41 Antoine Bourlange *"L'épave"*

42 Michelangelo Buonarroti *"L'Aurore"*

43 Michelangelo Buonarroti *"Le crepuscule"*

44 Michelangelo Buonarroti *"Le Jour"*

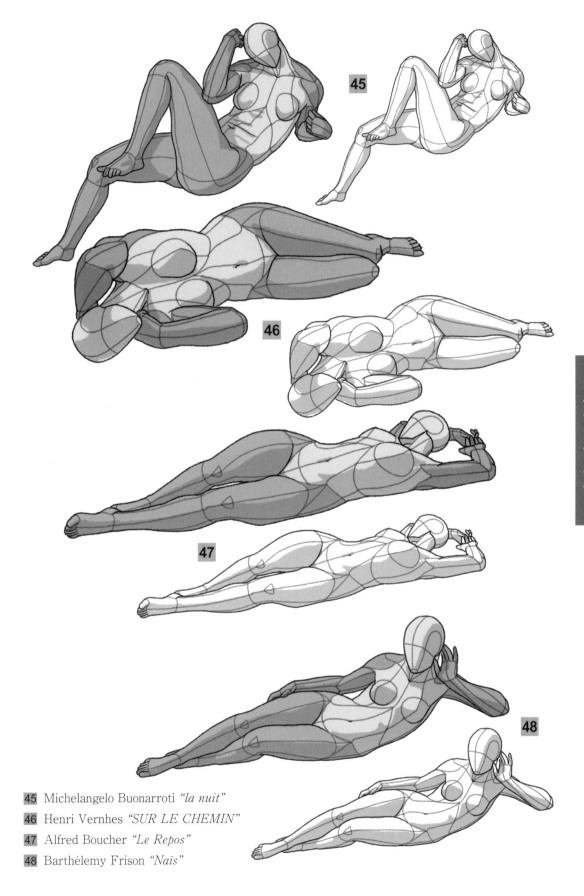

누워 있는 포즈

45 Michelangelo Buonarroti *"la nuit"*

46 Henri Vernhes *"SUR LE CHEMIN"*

47 Alfred Boucher *"Le Repos"*

48 Barthélemy Frison *"Naïs"*

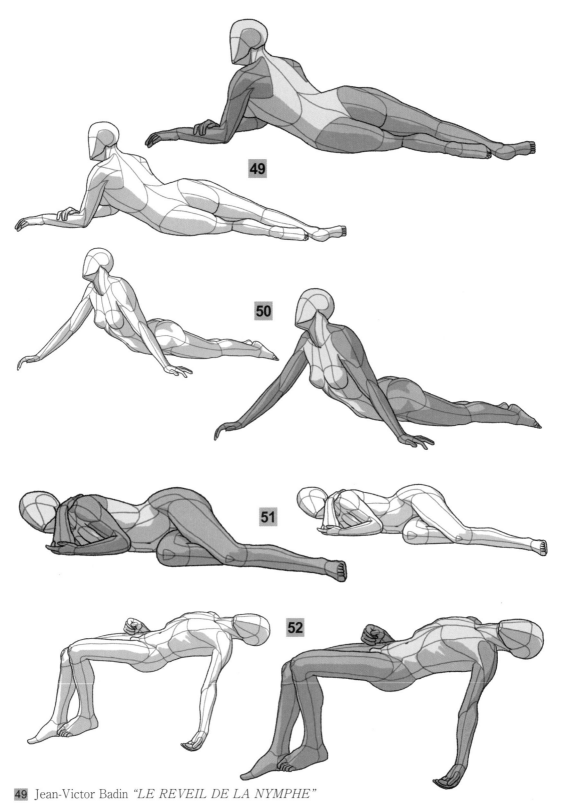

49 Jean-Victor Badin *"LE REVEIL DE LA NYMPHE"*

50 Ferdinand Lepcke *"Traumverloren"*

51 Sinaieff Bernstein *"LE RËVE"*

52 Louis-Armand Bardery *"PIÉTA"*

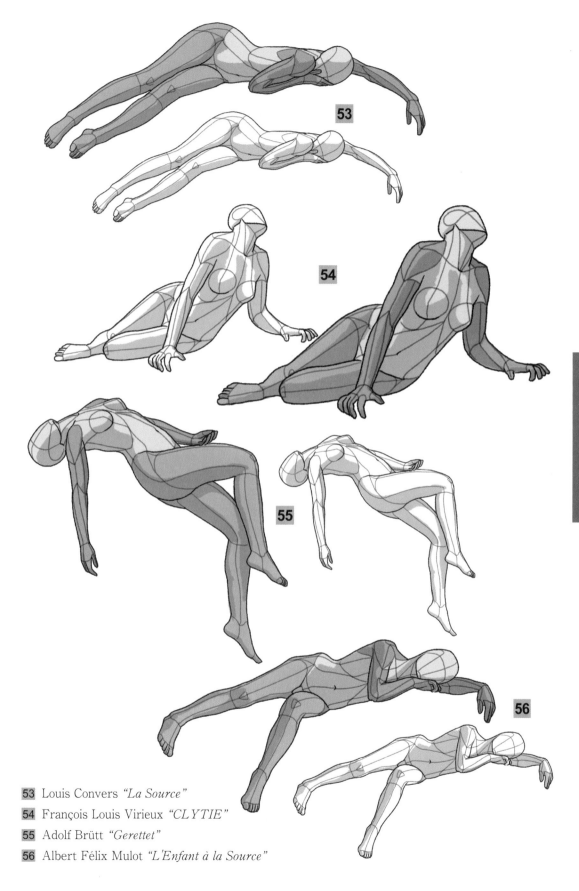

53 Louis Convers *"La Source"*

54 François Louis Virieux *"CLYTIE"*

55 Adolf Brütt *"Gerettet"*

56 Albert Félix Mulot *"L'Enfant à la Source"*

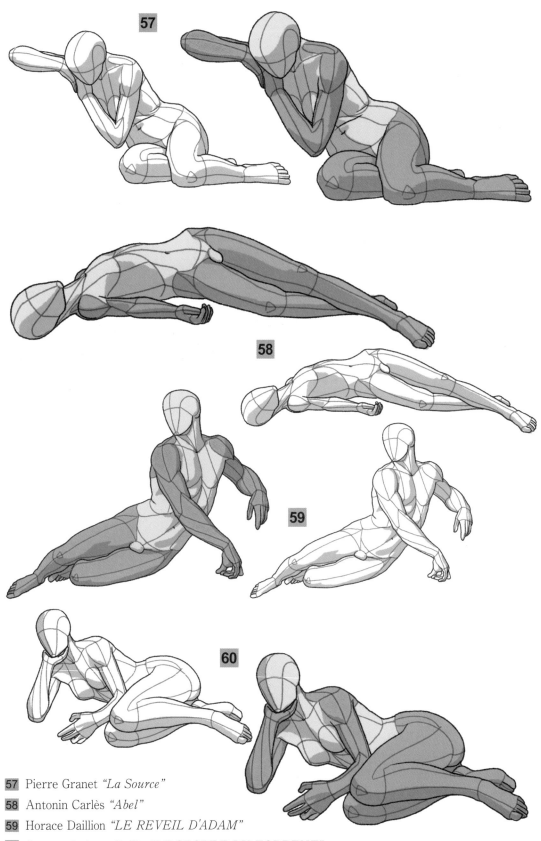

57 Pierre Granet *"La Source"*

58 Antonin Carlès *"Abel"*

59 Horace Daillion *"LE REVEIL D'ADAM"*

60 Georges Loiseau Bailly *"LE SECRET DU TORRENT"*

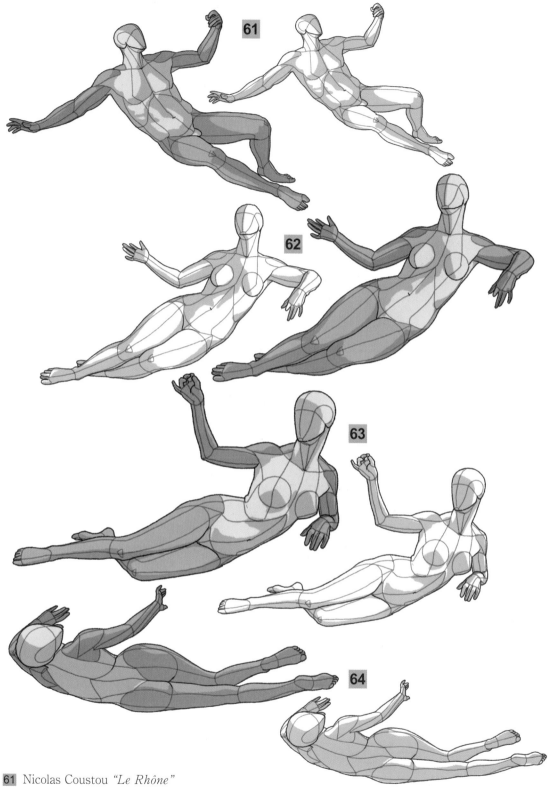

61 Nicolas Coustou *"Le Rhône"*

62 Frères Coustou-Nicolas Coustou *"La Saône"*

63 Unknown artist *"Monument to Maria Luisa of Bourbon"*

64 Ch. L. Picaude *"la vague"*

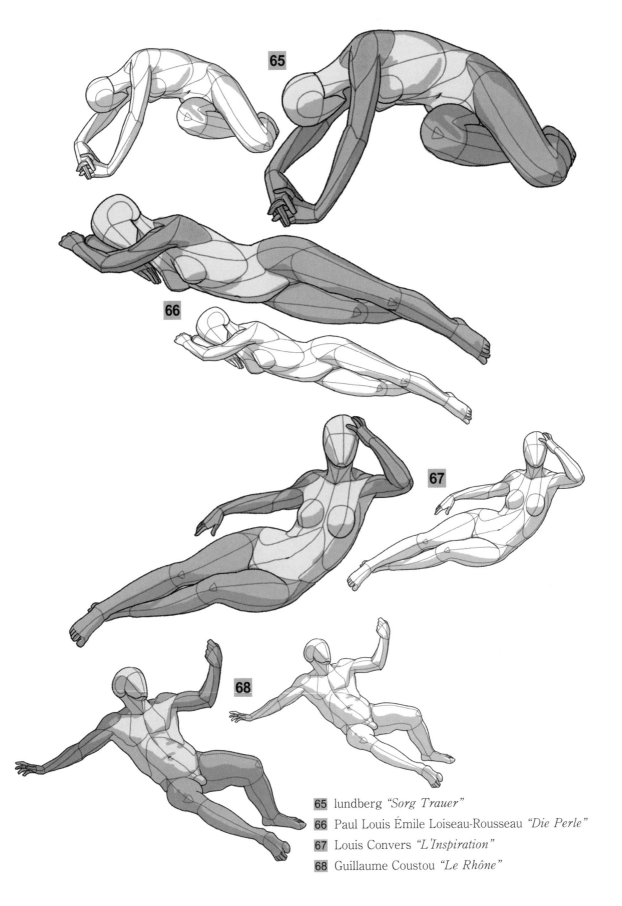

65 lundberg *"Sorg Trauer"*

66 Paul Louis Émile Loiseau-Rousseau *"Die Perle"*

67 Louis Convers *"L'Inspiration"*

68 Guillaume Coustou *"Le Rhône"*

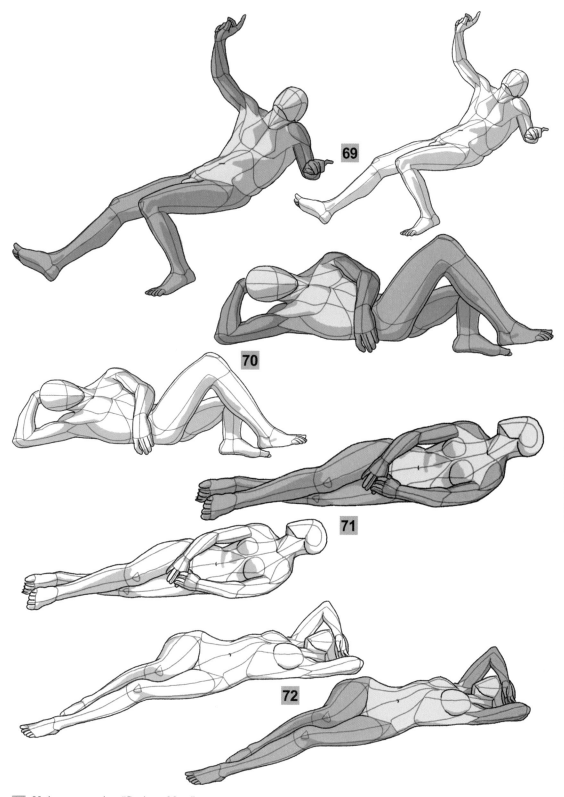

69 Unknown artist *"Satiro ebbro"*

70 Michelangelo Buonarroti *"Adone ferito"*

71 Unknown artist *"Une femme endormie"*

72 Fred Pegram

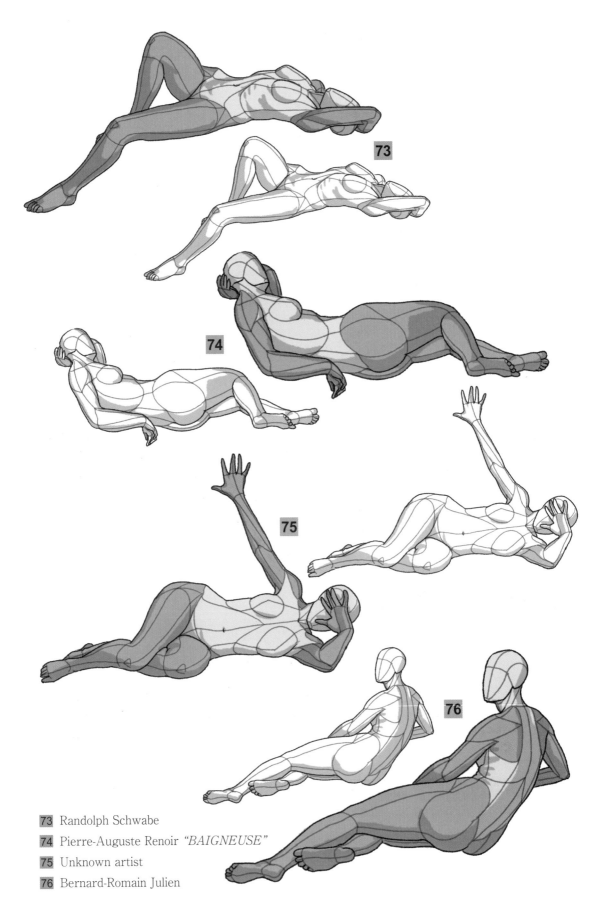

73 Randolph Schwabe

74 Pierre-Auguste Renoir *"BAIGNEUSE"*

75 Unknown artist

76 Bernard-Romain Julien

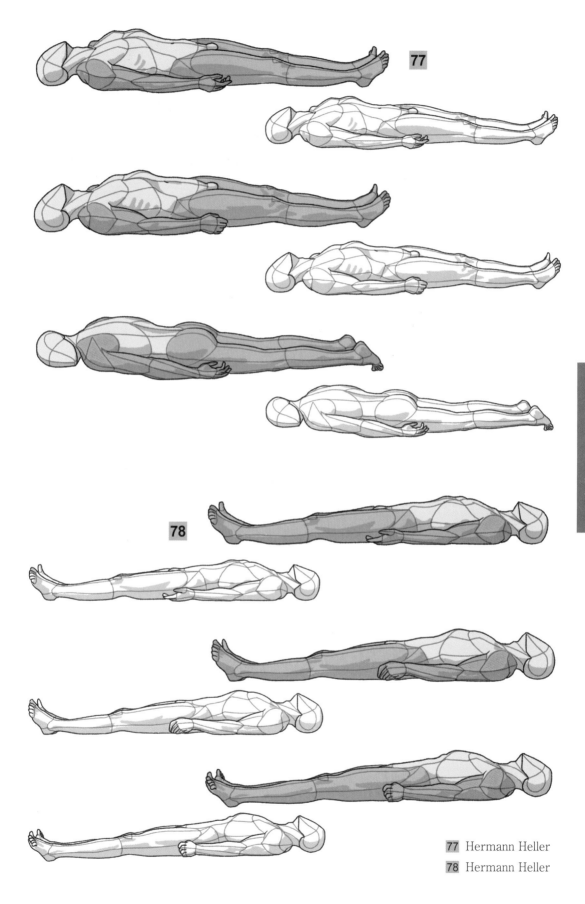

77

78

77 Hermann Heller
78 Hermann Heller

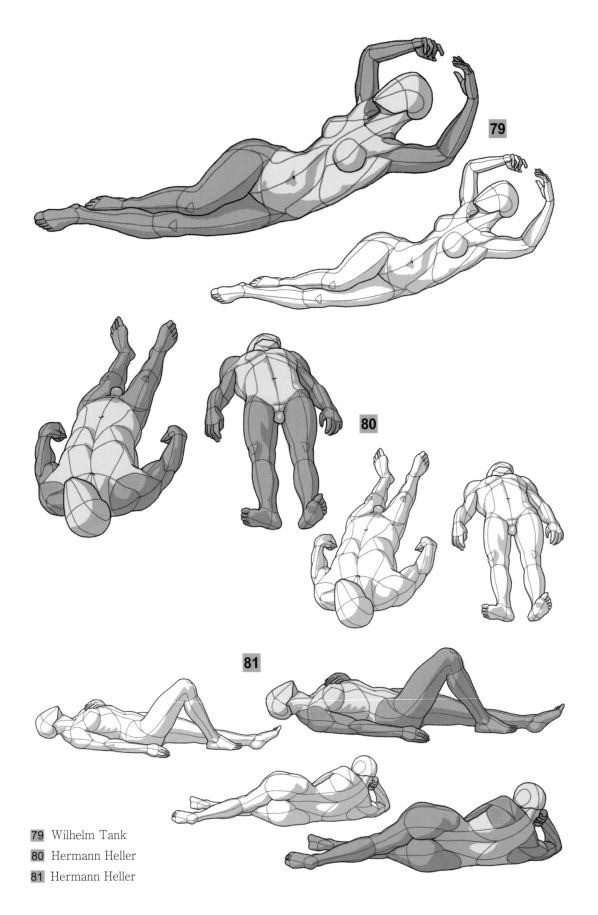

79 Wilhelm Tank
80 Hermann Heller
81 Hermann Heller

어린이의 포즈

'어린이의 포즈'는 아기부터 소년, 소녀까지 아이들의 자세를 모았습니다. 아기의 팔다리는 아주 짧고, 소년과 소녀는 팔다리가 가늘고 길게 뻗어 있습니다. 성인 보다 머리가 크고 허리의 잘록함 같은 몸의 굴곡이 별로 없습니다. 이 책에서는 어린이 홀로 있는 예시가 적지만 모자상 등 부모와 자녀의 모습을 표현한 작품을 여러 점 모았습니다.

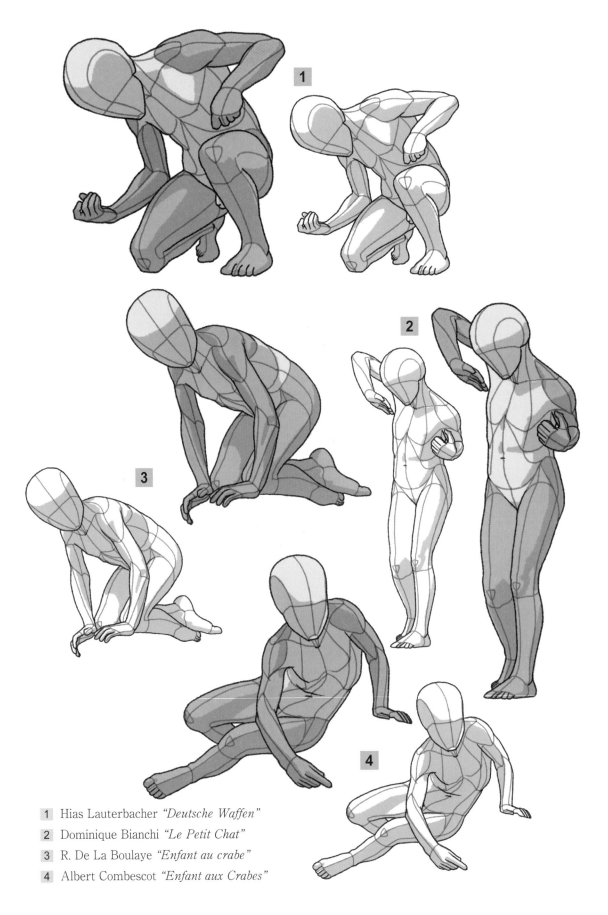

1 Hias Lauterbacher *"Deutsche Waffen"*

2 Dominique Bianchi *"Le Petit Chat"*

3 R. De La Boulaye *"Enfant au crabe"*

4 Albert Combescot *"Enfant aux Crabes"*

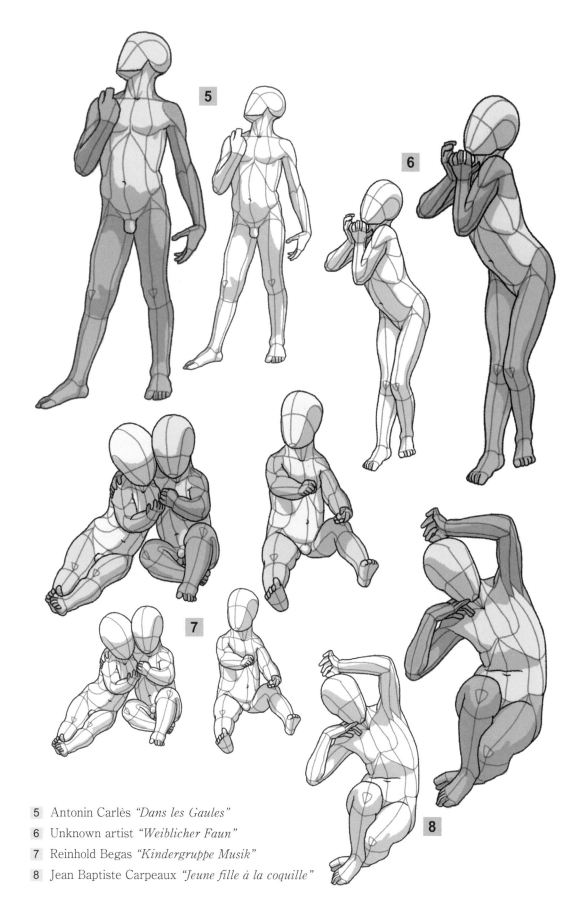

5　Antonin Carlès *"Dans les Gaules"*

6　Unknown artist *"Weiblicher Faun"*

7　Reinhold Begas *"Kindergruppe Musik"*

8　Jean Baptiste Carpeaux *"Jeune fille à la coquille"*

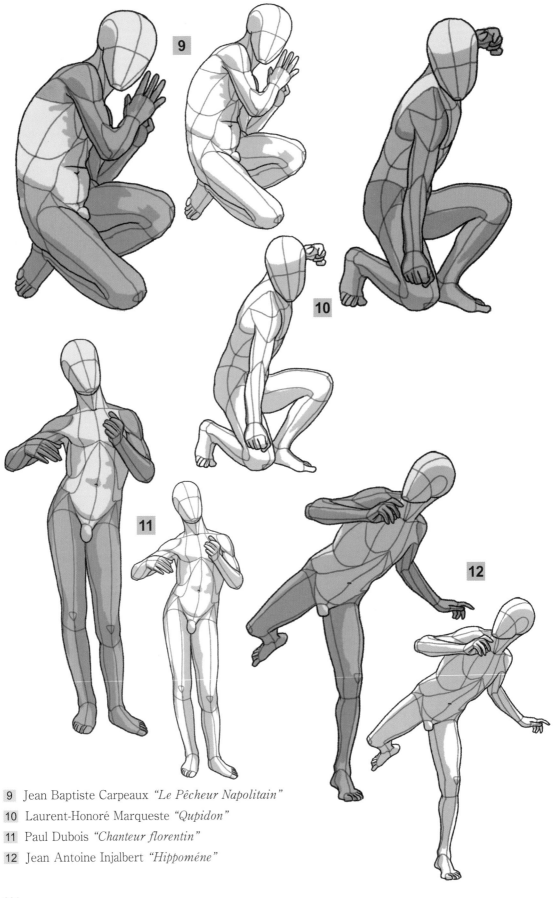

9 Jean Baptiste Carpeaux *"Le Pêcheur Napolitain"*

10 Laurent-Honoré Marqueste *"Qupidon"*

11 Paul Dubois *"Chanteur florentin"*

12 Jean Antoine Injalbert *"Hippoméne"*

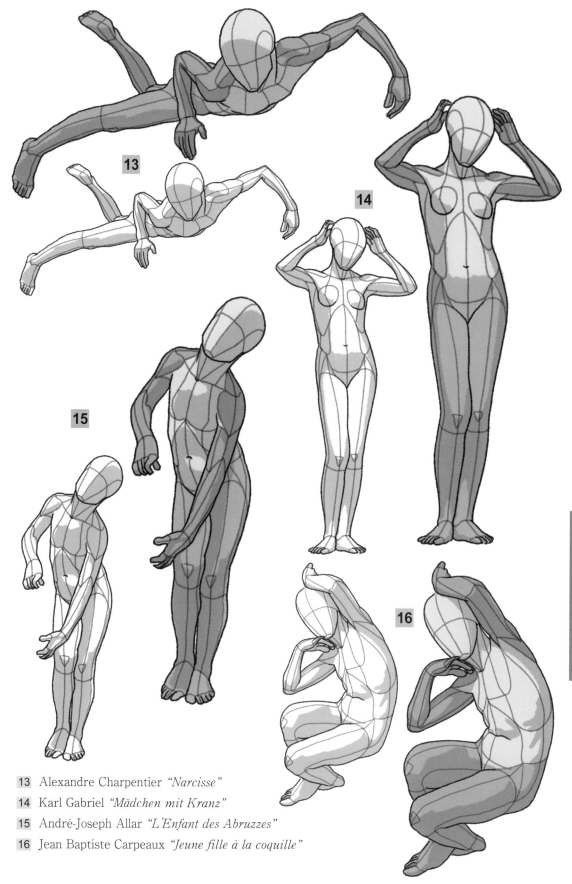

13 Alexandre Charpentier *"Narcisse"*

14 Karl Gabriel *"Mädchen mit Kranz"*

15 André-Joseph Allar *"L'Enfant des Abruzzes"*

16 Jean Baptiste Carpeaux *"Jeune fille à la coquille"*

어린이의 포즈

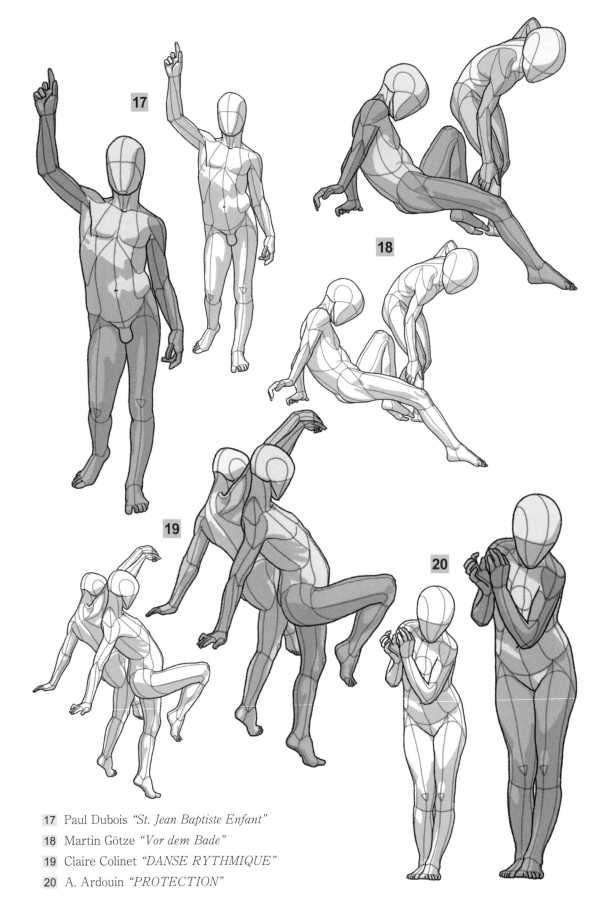

17 Paul Dubois *"St. Jean Baptiste Enfant"*

18 Martin Götze *"Vor dem Bade"*

19 Claire Colinet *"DANSE RYTHMIQUE"*

20 A. Ardouin *"PROTECTION"*

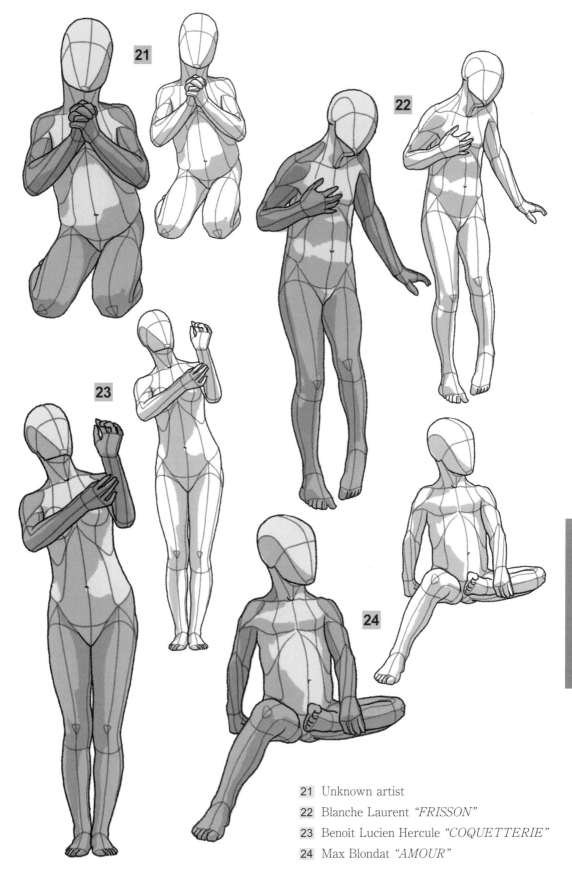

21 Unknown artist
22 Blanche Laurent *"FRISSON"*
23 Benoît Lucien Hercule *"COQUETTERIE"*
24 Max Blondat *"AMOUR"*

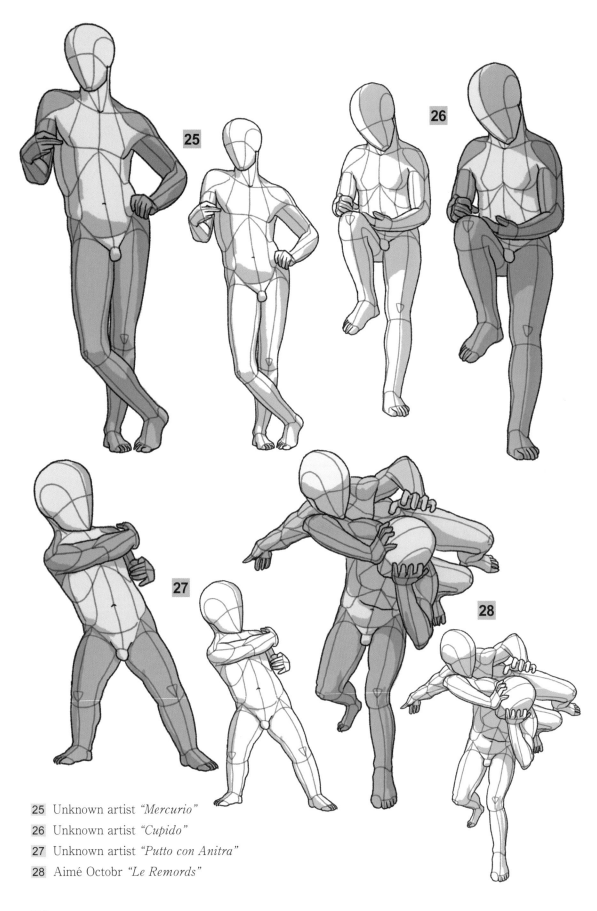

25 Unknown artist *"Mercurio"*

26 Unknown artist *"Cupido"*

27 Unknown artist *"Putto con Anitra"*

28 Aimé Octobr *"Le Remords"*

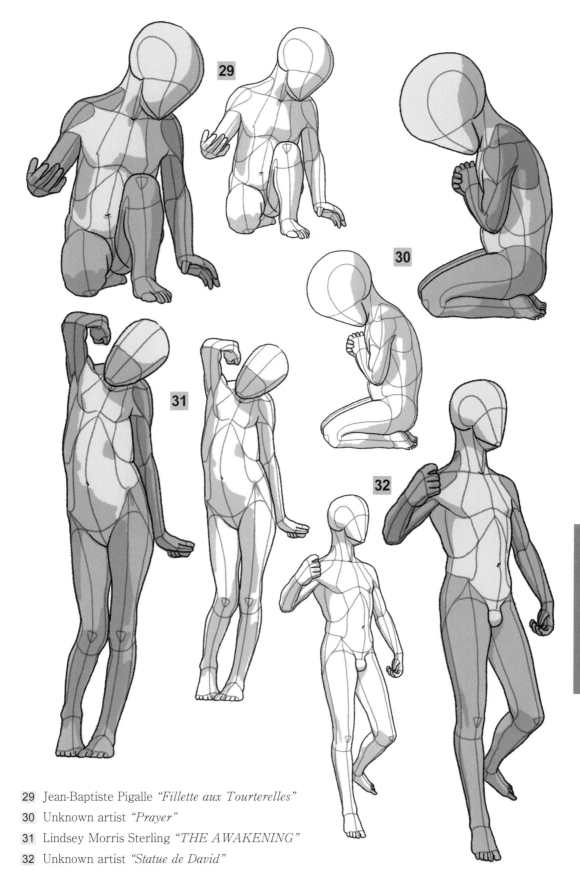

29 Jean-Baptiste Pigalle *"Fillette aux Tourterelles"*

30 Unknown artist *"Prayer"*

31 Lindsey Morris Sterling *"THE AWAKENING"*

32 Unknown artist *"Statue de David"*

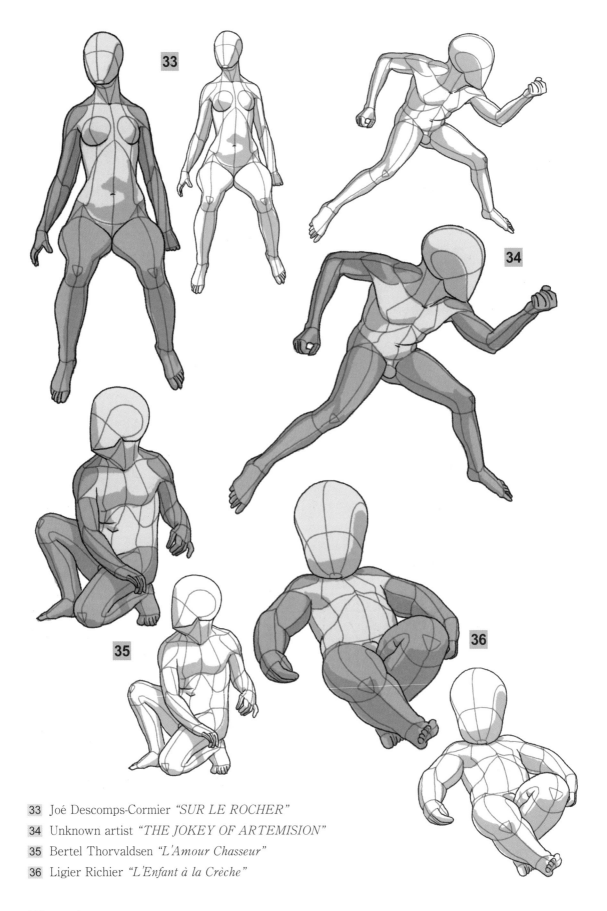

33 Joé Descomps-Cormier *"SUR LE ROCHER"*

34 Unknown artist *"THE JOKEY OF ARTEMISION"*

35 Bertel Thorvaldsen *"L'Amour Chasseur"*

36 Ligier Richier *"L'Enfant à la Crèche"*

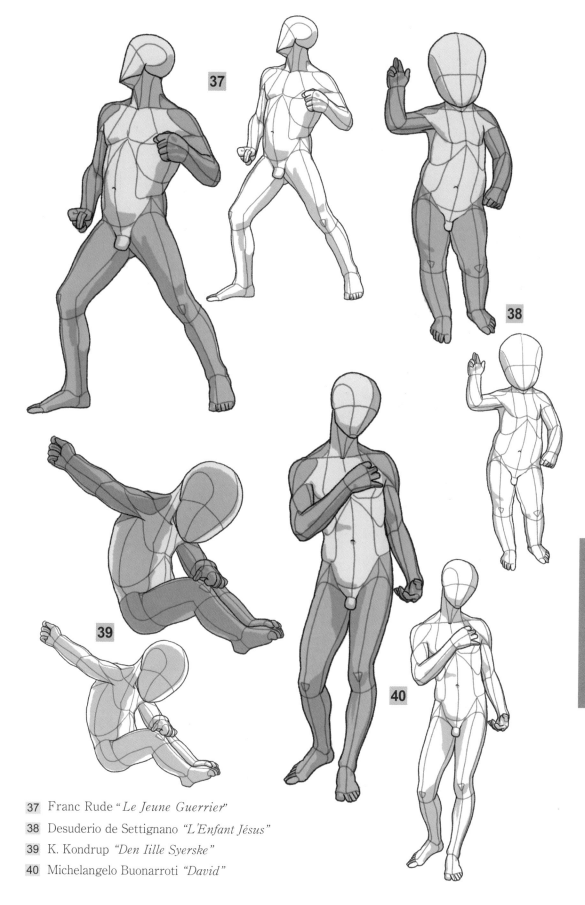

37 Franc Rude "*Le Jeune Guerrier*"

38 Desuderio de Settignano "*L'Enfant Jésus*"

39 K. Kondrup "*Den Iille Syerske*"

40 Michelangelo Buonarroti "*David*"

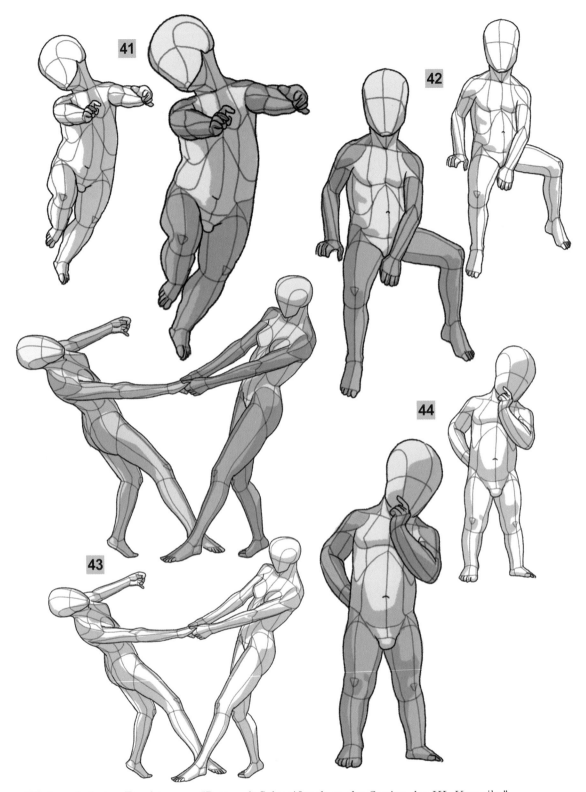

41 Joseph Anton Feuchtmayer *"Putto mit Schweißtuch an der Station der Hl. Veronika"*

42 Unknown artist

43 Peter Pöppelmann *"Reigen zweier Mädchen"*

44 Eduard Beyrer *"Brunnen- Figürchen"*

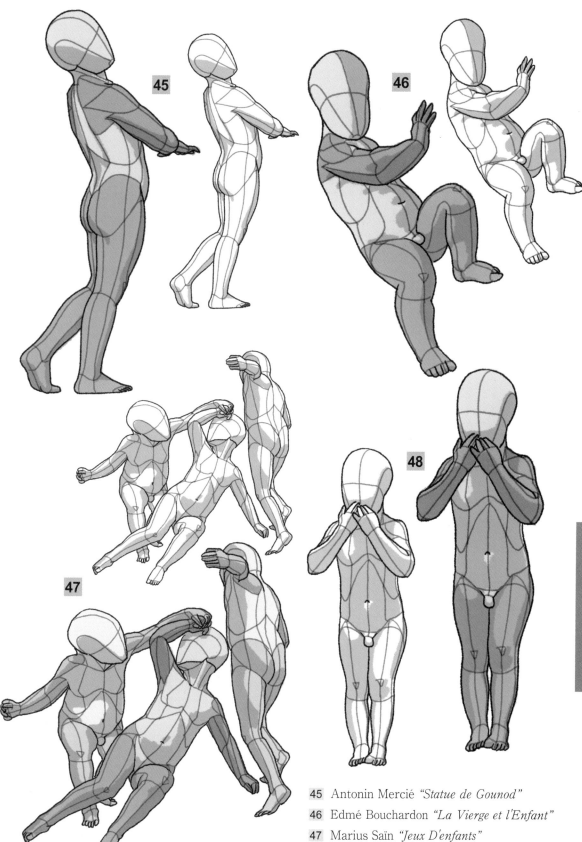

45 Antonin Mercié *"Statue de Gounod"*

46 Edmé Bouchardon *"La Vierge et l'Enfant"*

47 Marius Saïn *"Jeux D'enfants"*

48 Marius Saïn *"Jeux D'enfants"*

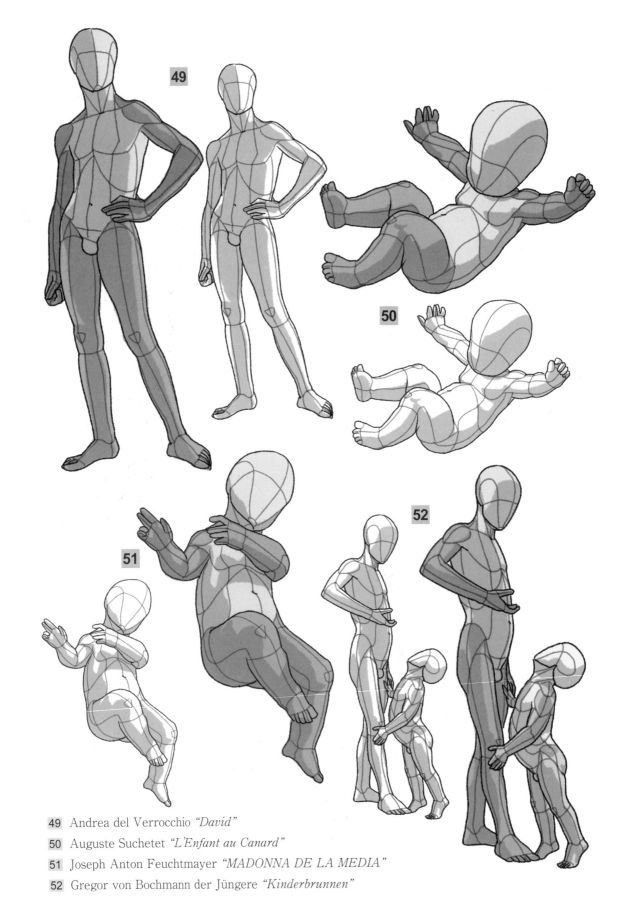

49 Andrea del Verrocchio *"David"*

50 Auguste Suchetet *"L'Enfant au Canard"*

51 Joseph Anton Feuchtmayer *"MADONNA DE LA MEDIA"*

52 Gregor von Bochmann der Jüngere *"Kinderbrunnen"*

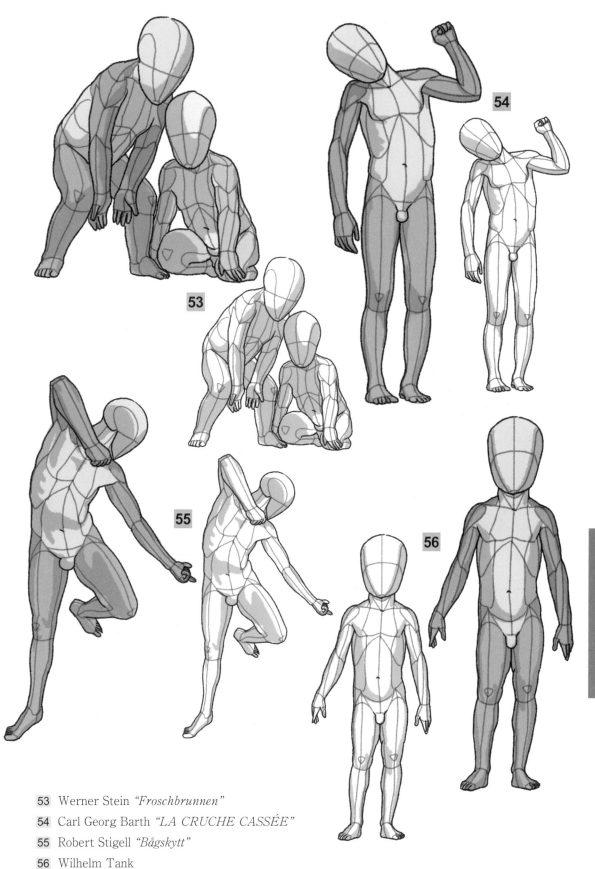

53 Werner Stein *"Froschbrunnen"*

54 Carl Georg Barth *"LA CRUCHE CASSÉE"*

55 Robert Stigell *"Bågskytt"*

56 Wilhelm Tank

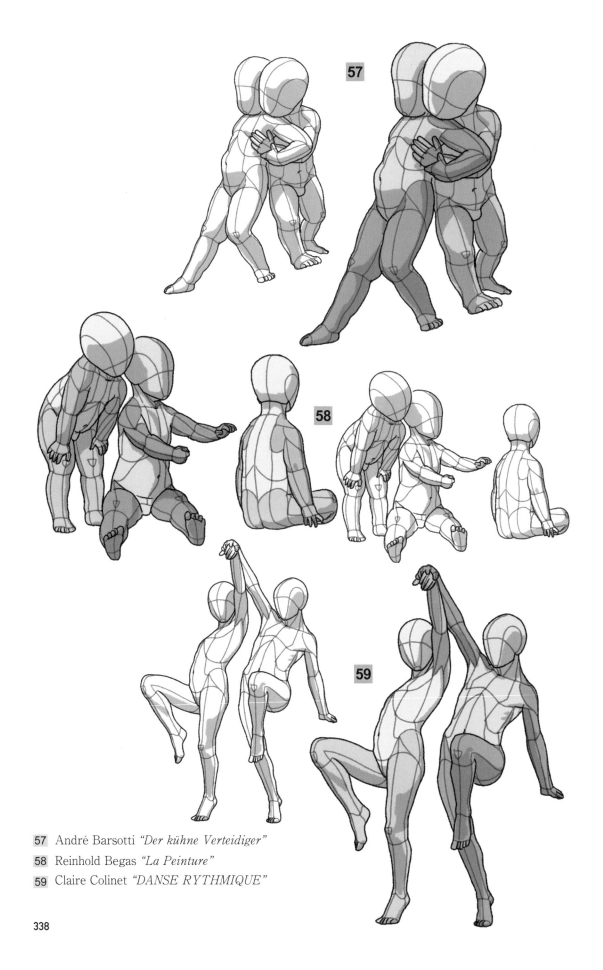

57 André Barsotti *"Der kühne Verteidiger"*

58 Reinhold Begas *"La Peinture"*

59 Claire Colinet *"DANSE RYTHMIQUE"*

338

여러 사람의 포즈

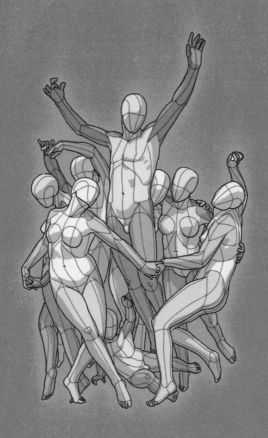

'여러 사람의 포즈'에서는 2명 이상의 사람을 표현한 작품이나 군상을 모았습니다. 컬러 그림에서는 서로 가까이 있는 사람을 더 잘 구분할 수 있도록 색의 진하기를 다르게 표현했습니다. 인물 한 명만 표현한 작품에 비해 포즈가 복잡해서 표현하기 어렵습니다. 특히 서로 가까이 있는 사람끼리의 관계를 자연스럽게 나타내기 위해서는 모델에게 포즈를 요청해야 할 수도 있습니다.

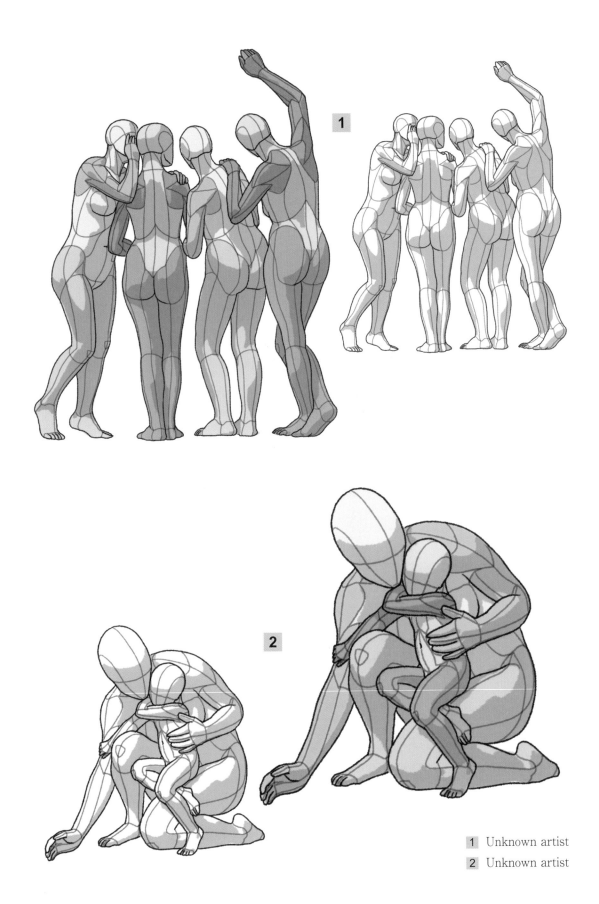

1 Unknown artist
2 Unknown artist

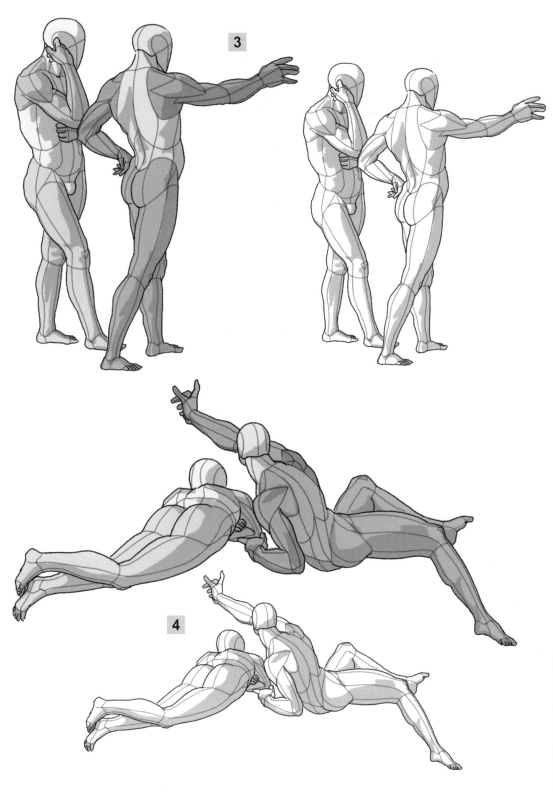

3 Raffael *"Aktsstudie zu zwei Kriegern"*
4 Unknown artist

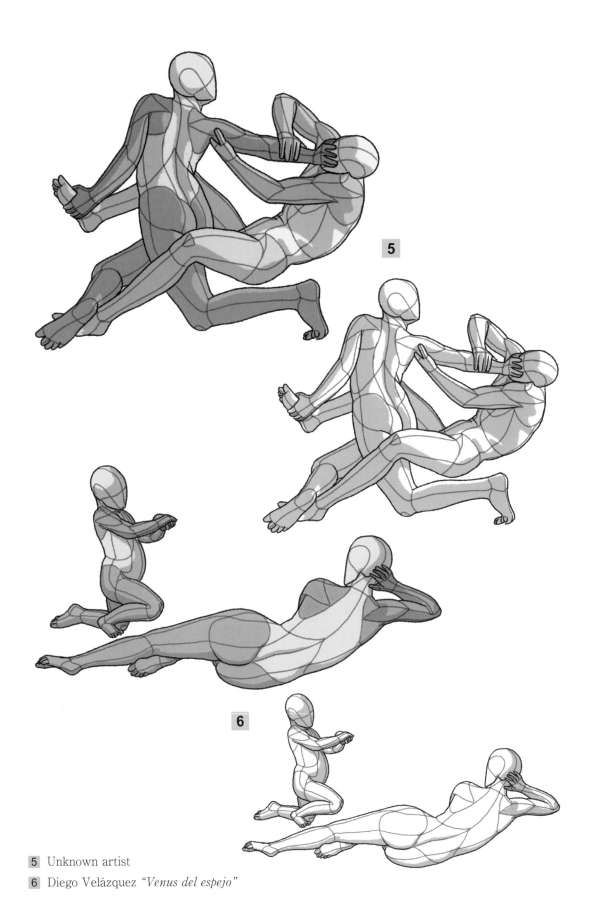

5 Unknown artist

6 Diego Velázquez *"Venus del espejo"*

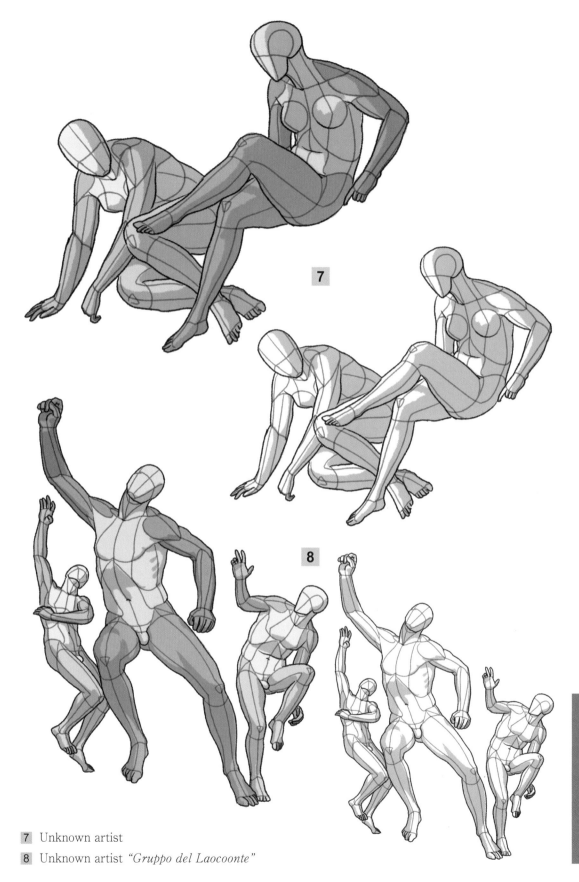

7 Unknown artist

8 Unknown artist *"Gruppo del Laocoonte"*

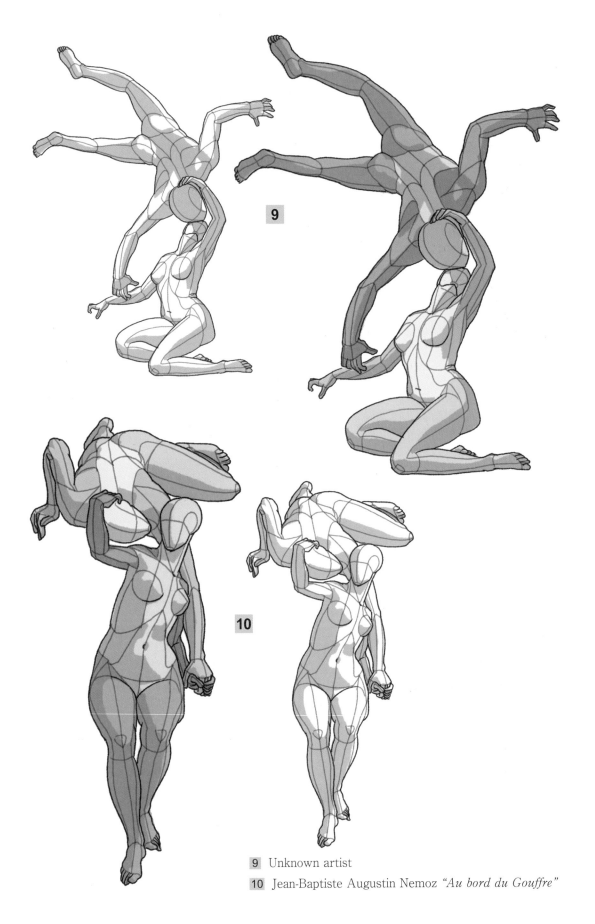

9 Unknown artist

10 Jean-Baptiste Augustin Nemoz *"Au bord du Gouffre"*

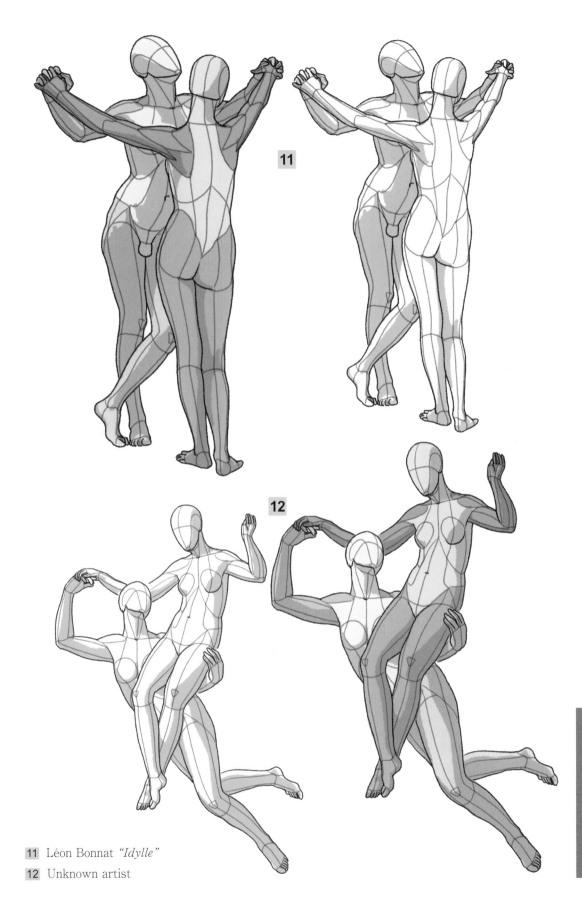

11 Léon Bonnat *"Idylle"*

12 Unknown artist

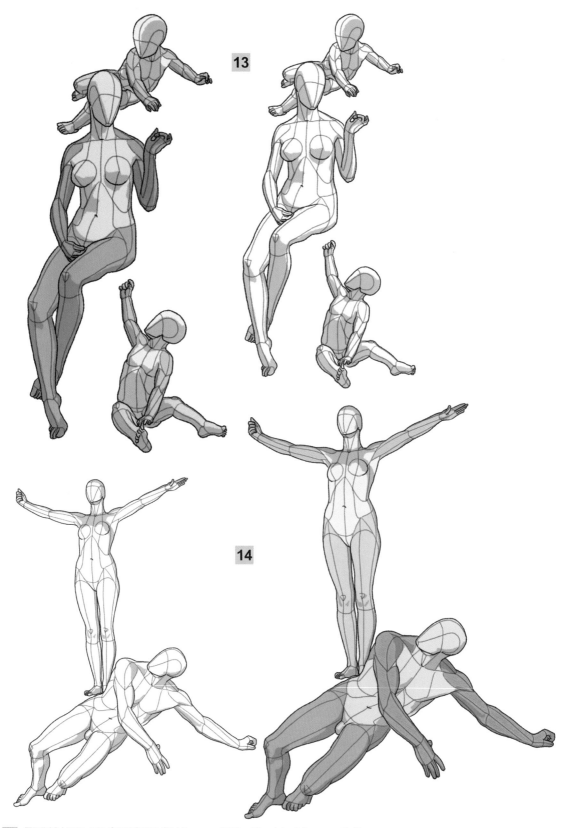

13 FERNAND LE QUESNE *"L'Amour Effeuillant la Marguerite"*

14 François Roger *"Le Temps Découvre La Vérité"*

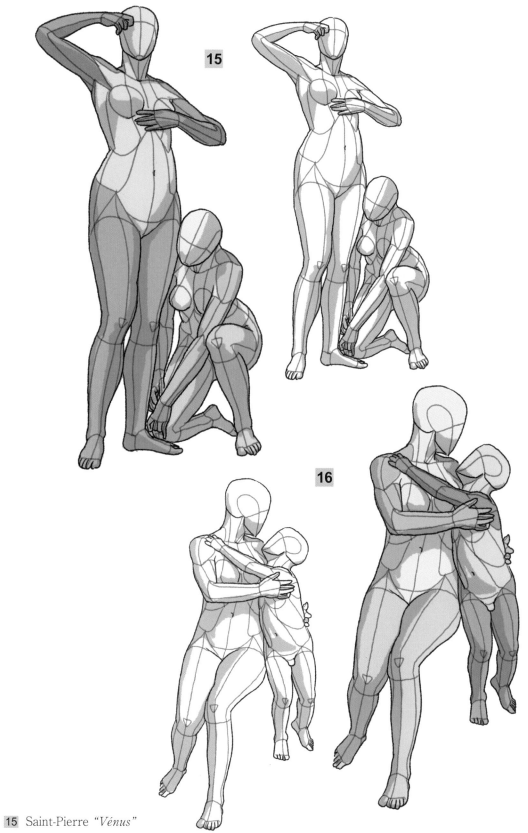

15 Saint-Pierre *"Vénus"*

16 Jonnay *"La Fortune et l'Amour"*

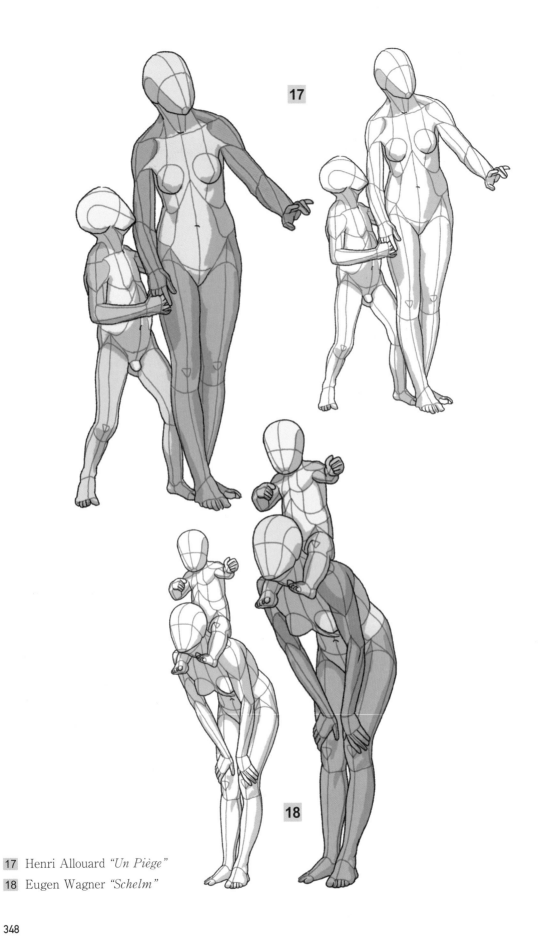

17 Henri Allouard *"Un Piège"*

18 Eugen Wagner *"Schelm"*

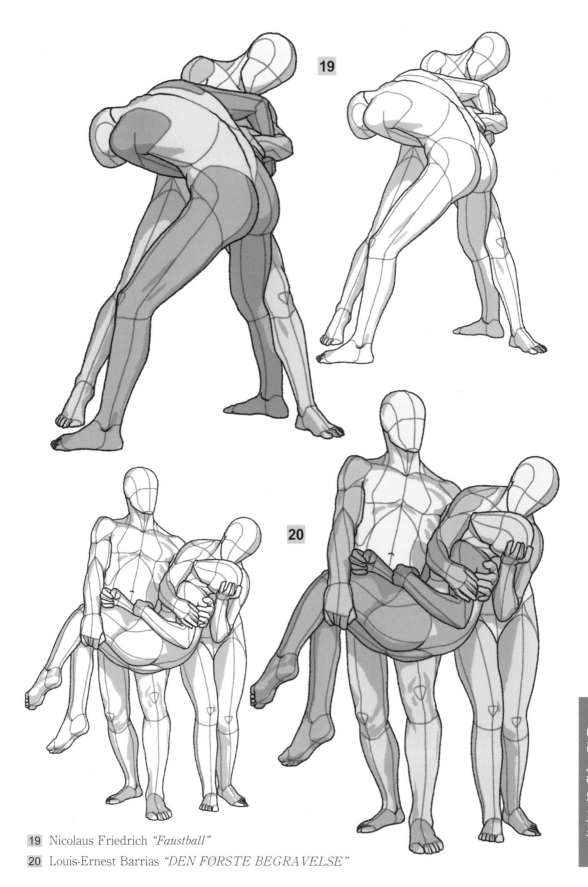

19 Nicolaus Friedrich *"Faustball"*

20 Louis-Ernest Barrias *"DEN FØRSTE BEGRAVELSE"*

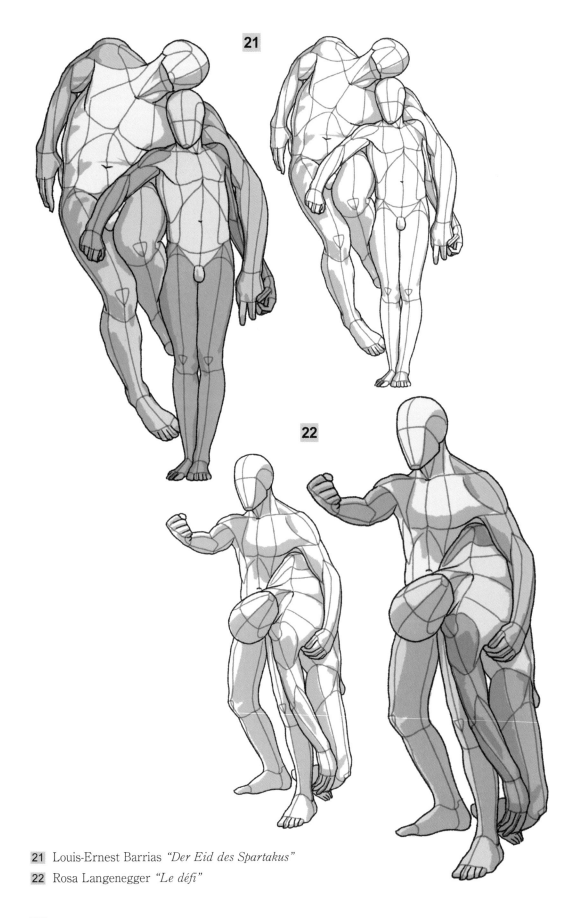

21 Louis-Ernest Barrias *"Der Eid des Spartakus"*

22 Rosa Langenegger *"Le défi"*

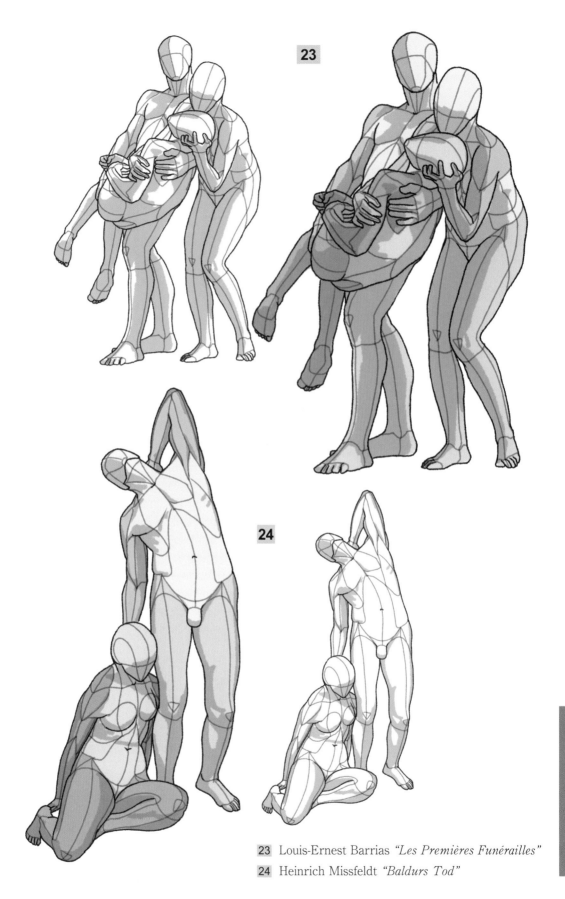

23 Louis-Ernest Barrias *"Les Premières Funérailles"*

24 Heinrich Missfeldt *"Baldurs Tod"*

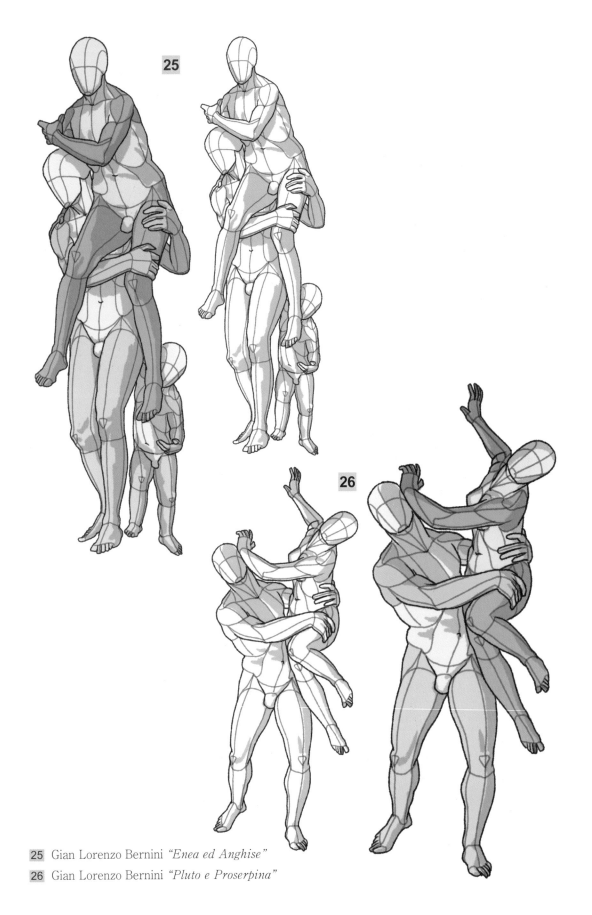

25 Gian Lorenzo Bernini *"Enea ed Anghise"*

26 Gian Lorenzo Bernini *"Pluto e Proserpina"*

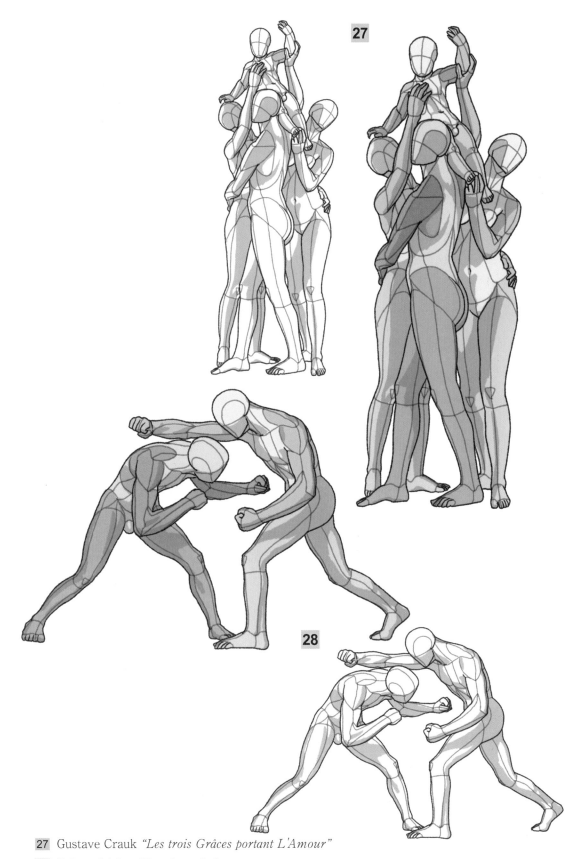

28

27 Gustave Crauk *"Les trois Grâces portant L'Amour"*

28 Robert Stieler *"Faustkämpfer"*

여 러 사 람 의 포 즈

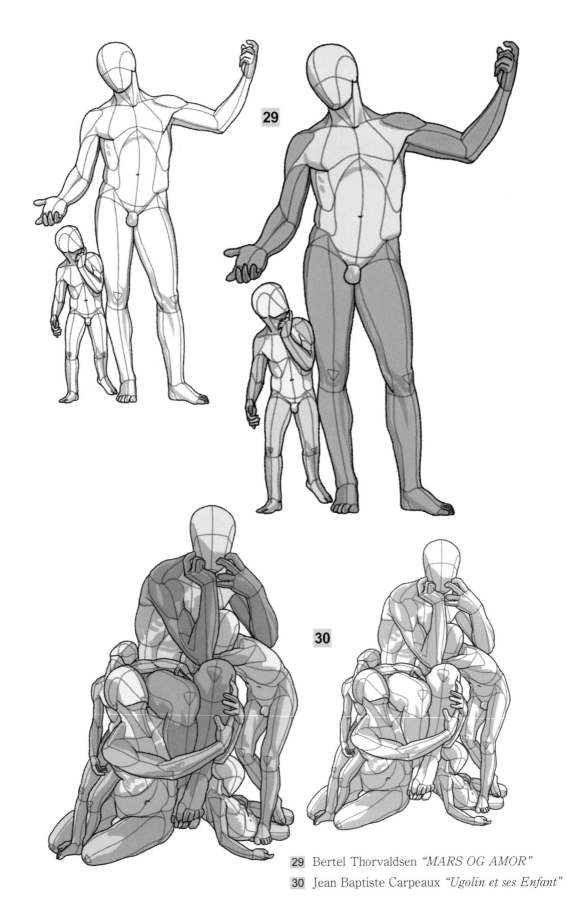

29 Bertel Thorvaldsen *"MARS OG AMOR"*

30 Jean Baptiste Carpeaux *"Ugolin et ses Enfant"*

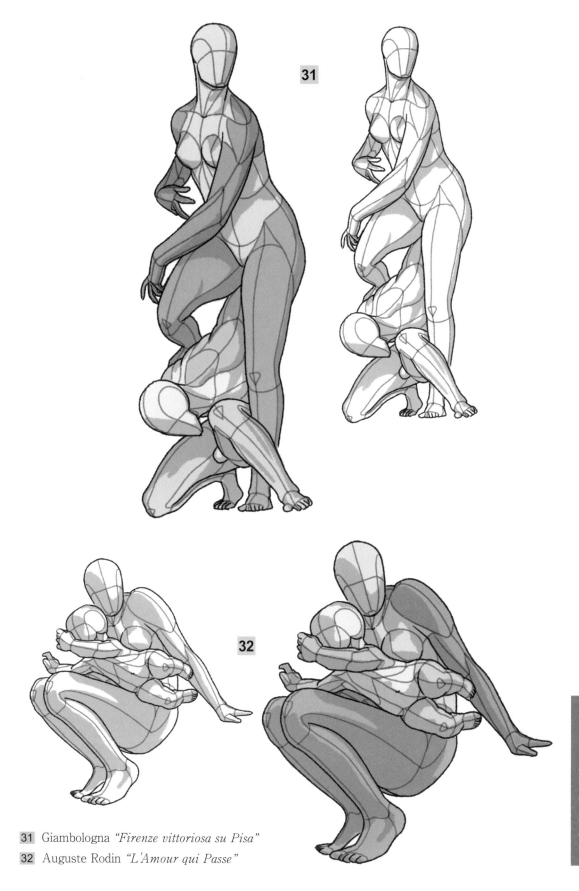

31 Giambologna *"Firenze vittoriosa su Pisa"*

32 Auguste Rodin *"L'Amour qui Passe"*

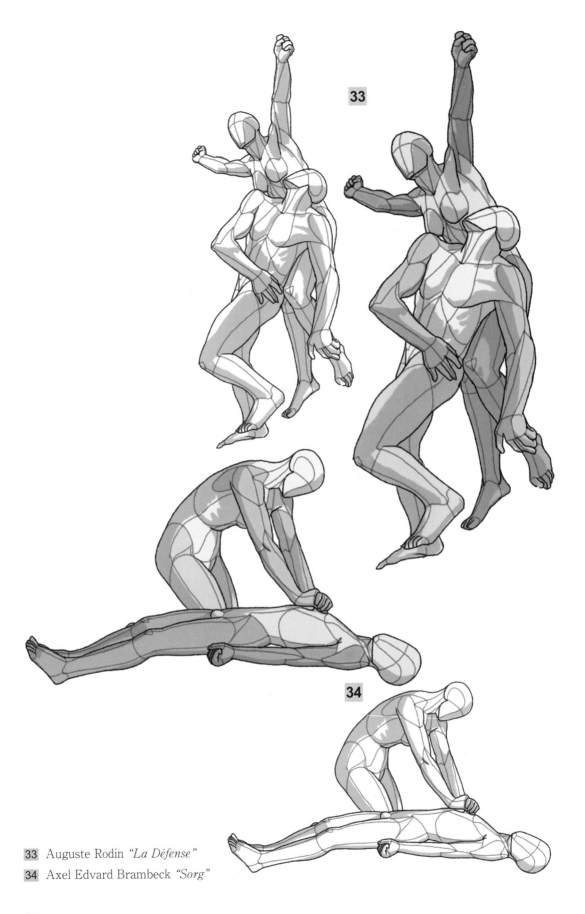

33 Auguste Rodin *"La Défense"*

34 Axel Edvard Brambeck *"Sorg"*

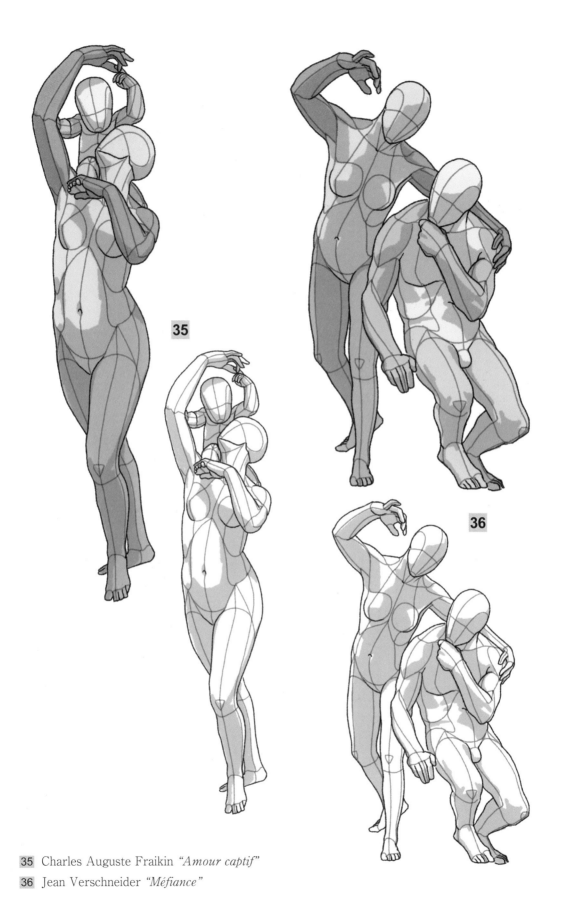

35 Charles Auguste Fraikin *"Amour captif"*

36 Jean Verschneider *"Méfiance"*

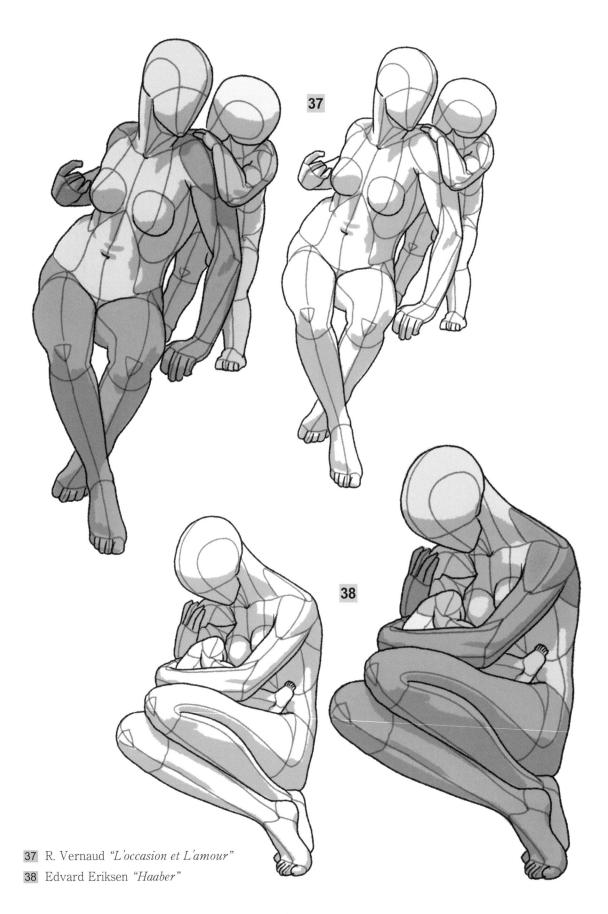

37 R. Vernaud *"L'occasion et L'amour"*

38 Edvard Eriksen *"Haaber"*

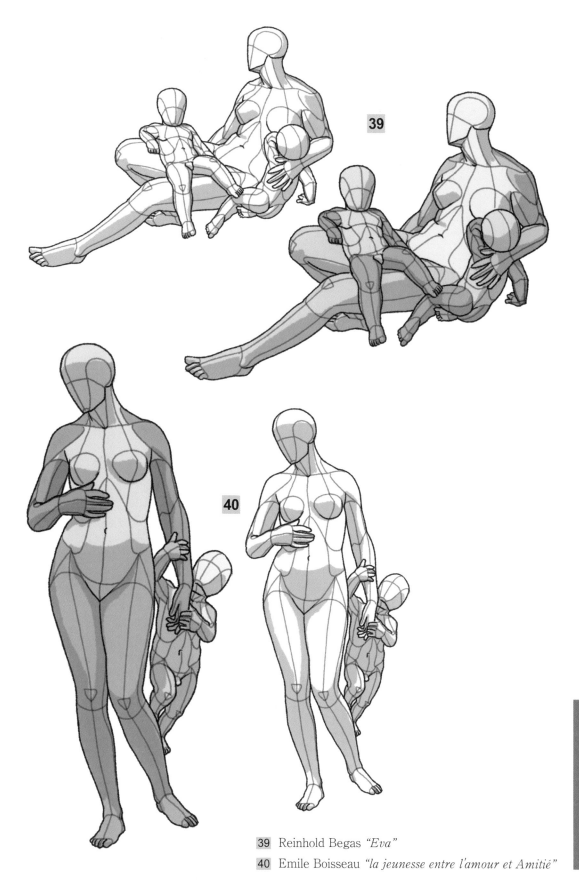

39 Reinhold Begas *"Eva"*

40 Emile Boisseau *"la jeunesse entre l'amour et Amitié"*

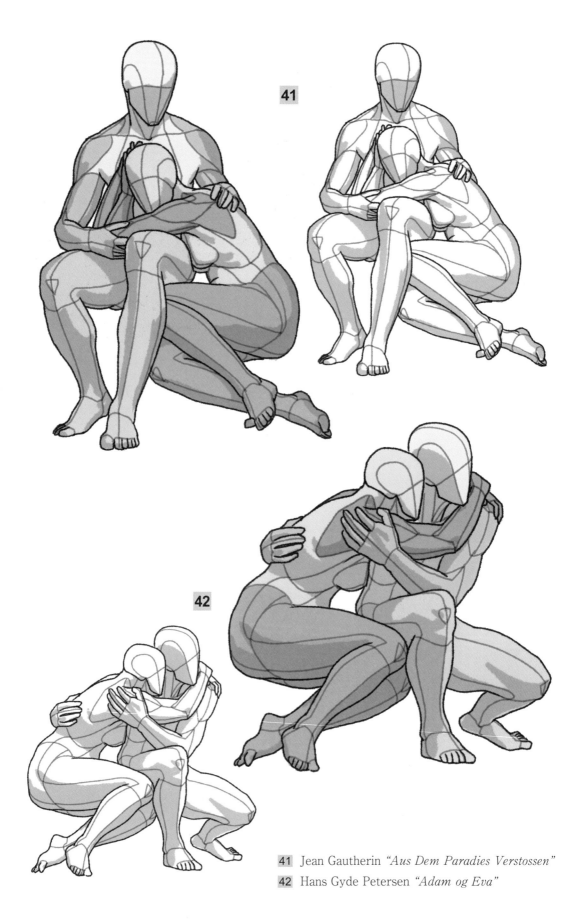

41 Jean Gautherin *"Aus Dem Paradies Verstossen"*
42 Hans Gyde Petersen *"Adam og Eva"*

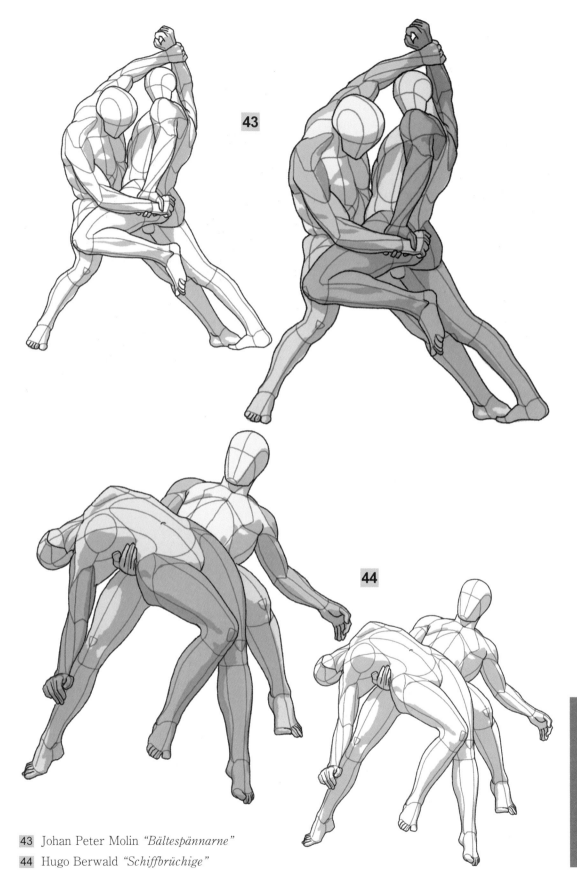

43 Johan Peter Molin *"Bältespännarne"*

44 Hugo Berwald *"Schiffbrüchige"*

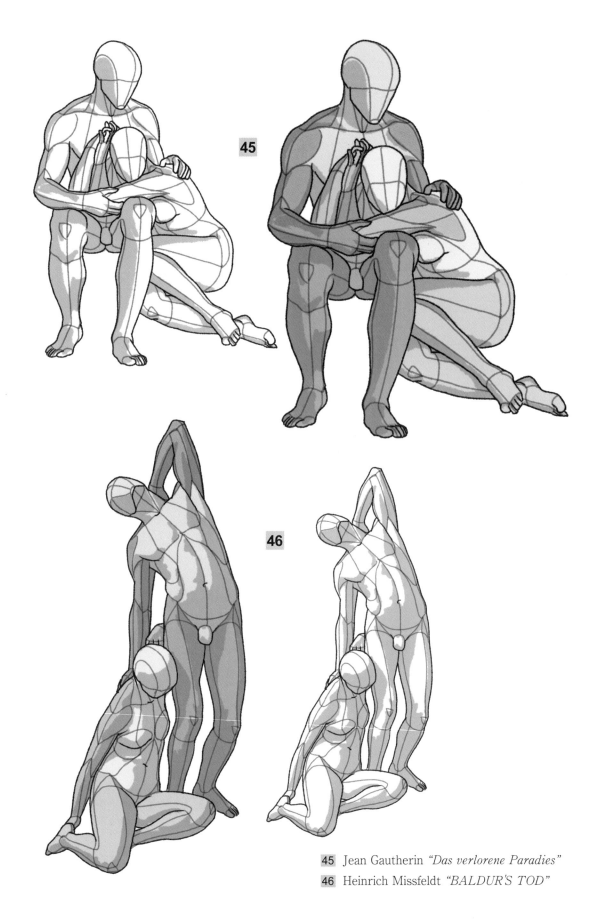

45 Jean Gautherin *"Das verlorene Paradies"*

46 Heinrich Missfeldt *"BALDUR'S TOD"*

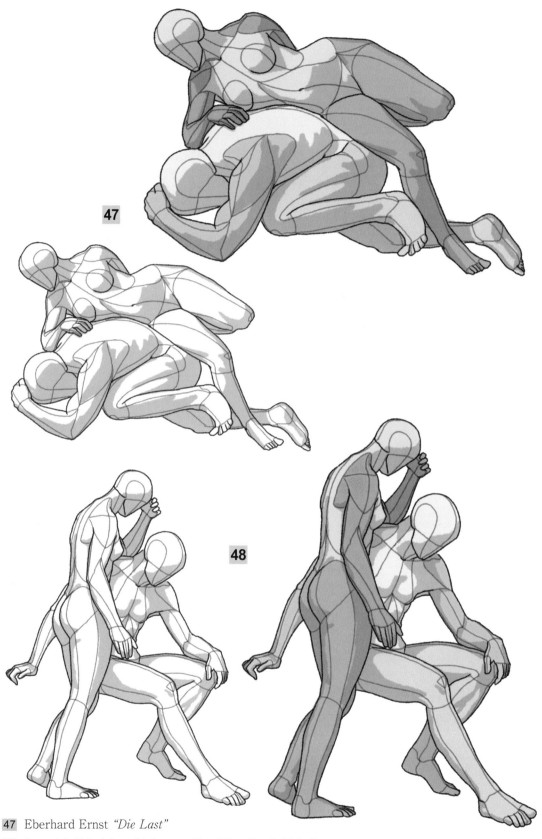

47 Eberhard Ernst *"Die Last"*

48 Jean Adolf Jerichau *"Adam og Eva Efter Syndefaldet"*

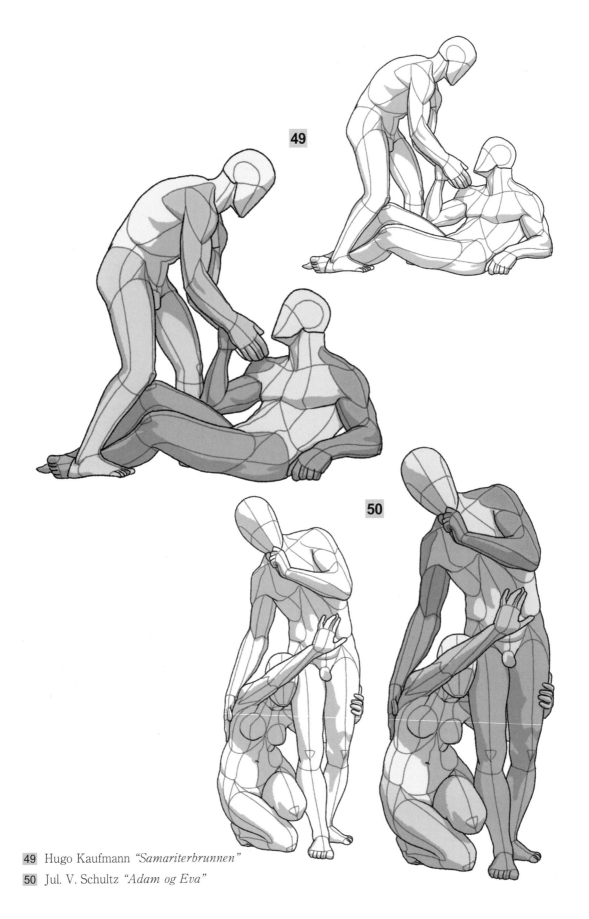

49 Hugo Kaufmann *"Samariterbrunnen"*
50 Jul. V. Schultz *"Adam og Eva"*

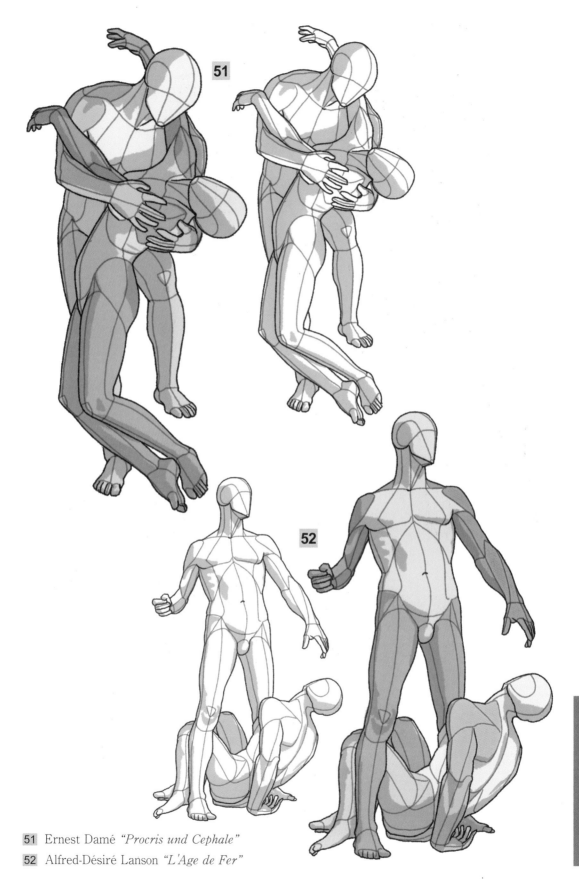

51 Ernest Damé *"Procris und Cephale"*

52 Alfred-Désiré Lanson *"L'Age de Fer"*

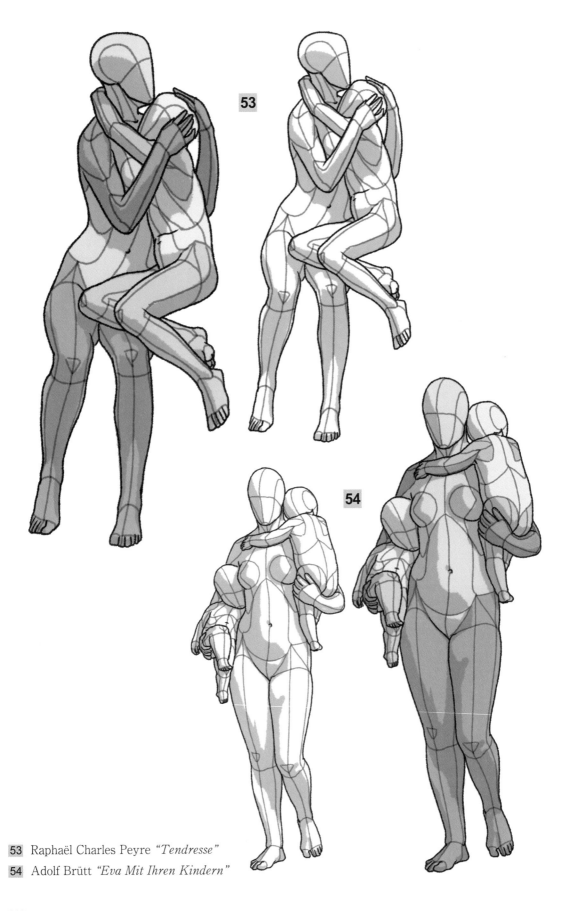

53 Raphaël Charles Peyre *"Tendresse"*
54 Adolf Brütt *"Eva Mit Ihren Kindern"*

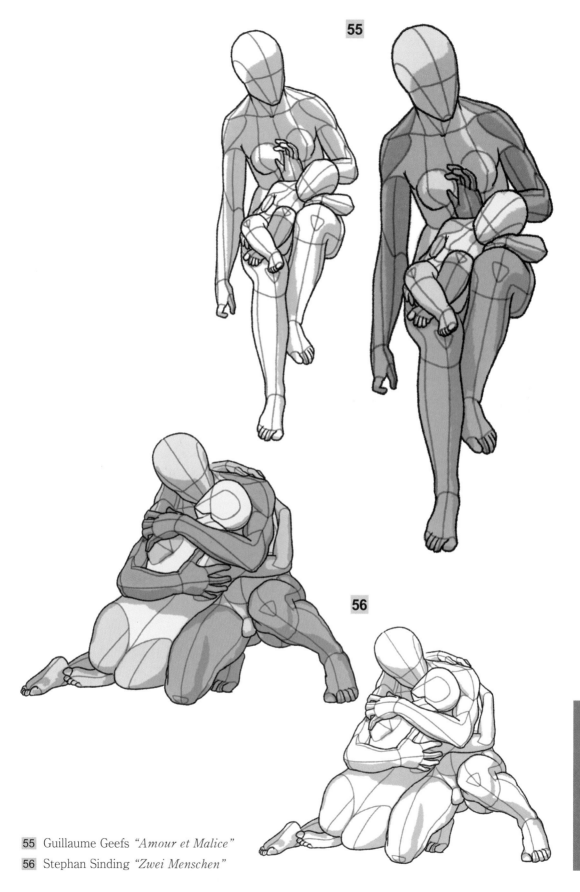

55 Guillaume Geefs *"Amour et Malice"*

56 Stephan Sinding *"Zwei Menschen"*

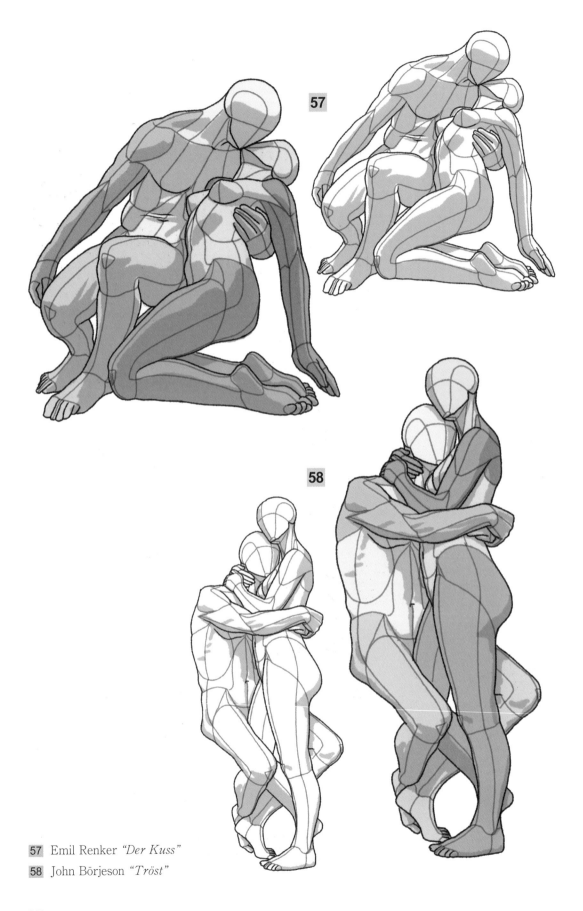

57 Emil Renker *"Der Kuss"*

58 John Börjeson *"Tröst"*

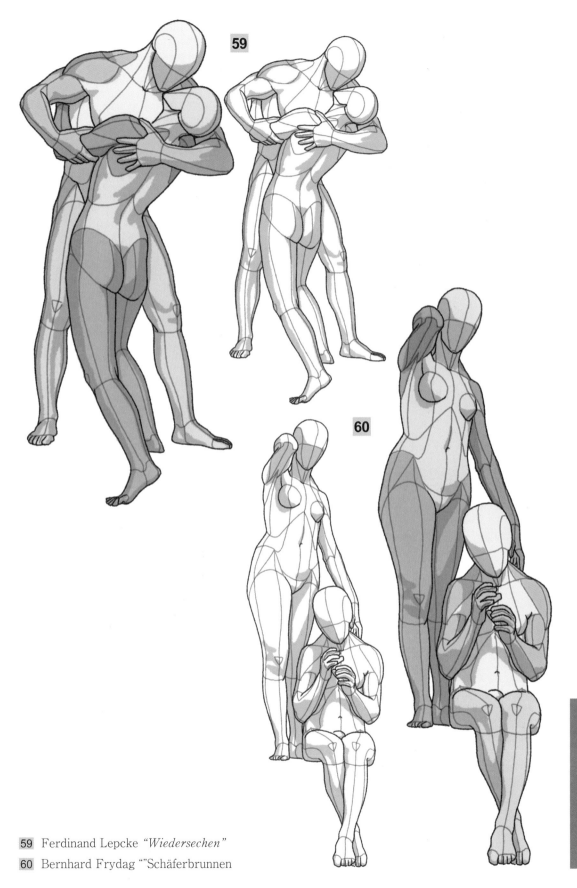

59 Ferdinand Lepcke *"Wiedersechen"*

60 Bernhard Frydag ""Schäferbrunnen

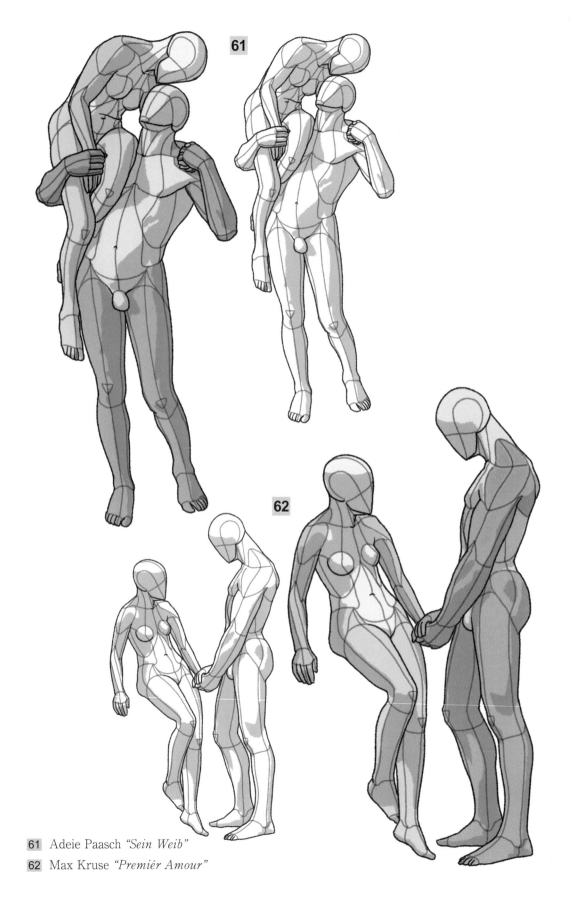

61 Adeie Paasch *"Sein Weib"*

62 Max Kruse *"Premiér Amour"*

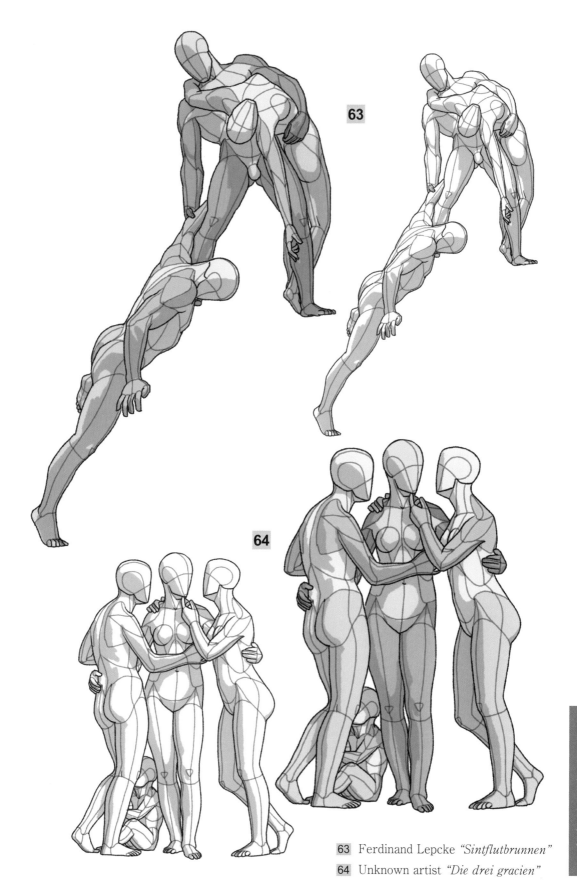

63 Ferdinand Lepcke *"Sintflutbrunnen"*
64 Unknown artist *"Die drei gracien"*

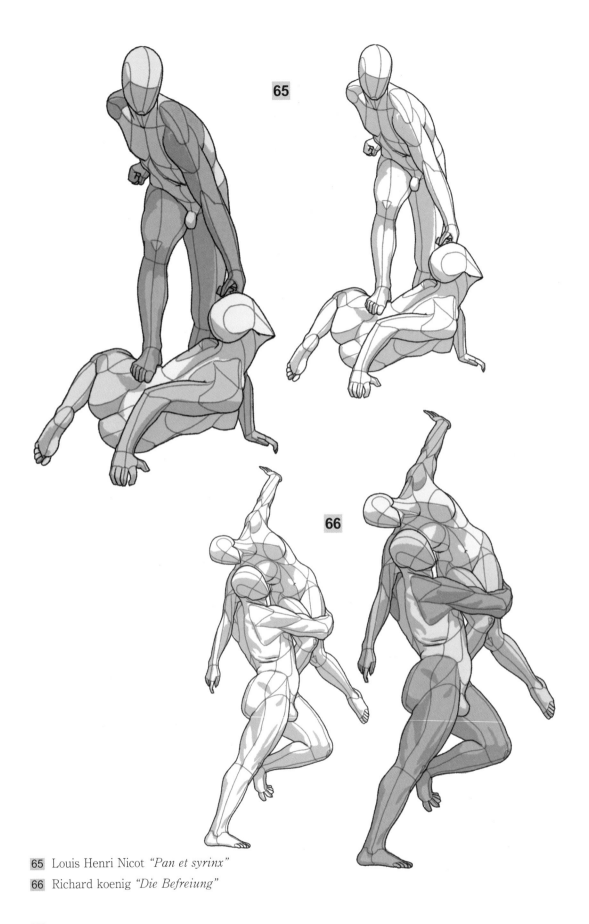

65 Louis Henri Nicot *"Pan et syrinx"*

66 Richard koenig *"Die Befreiung"*

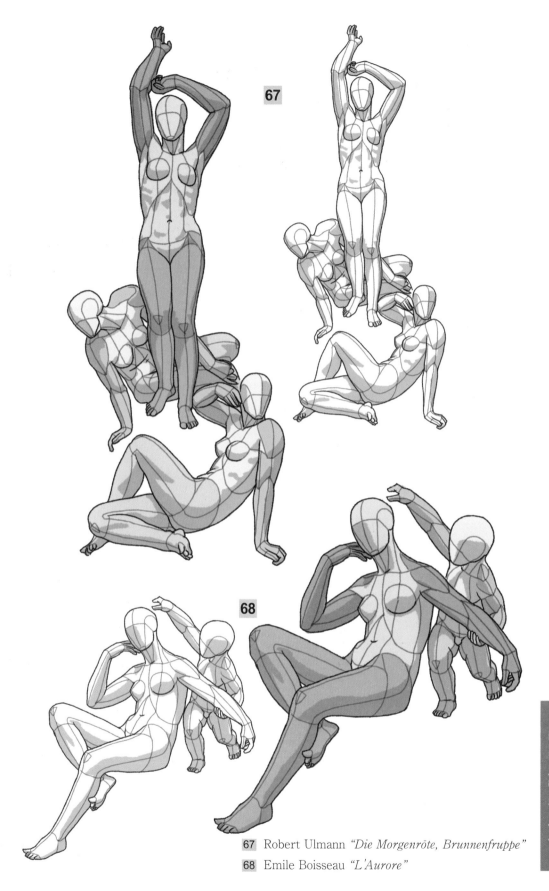

67 Robert Ulmann *"Die Morgenröte, Brunnenfruppe"*
68 Emile Boisseau *"L'Aurore"*

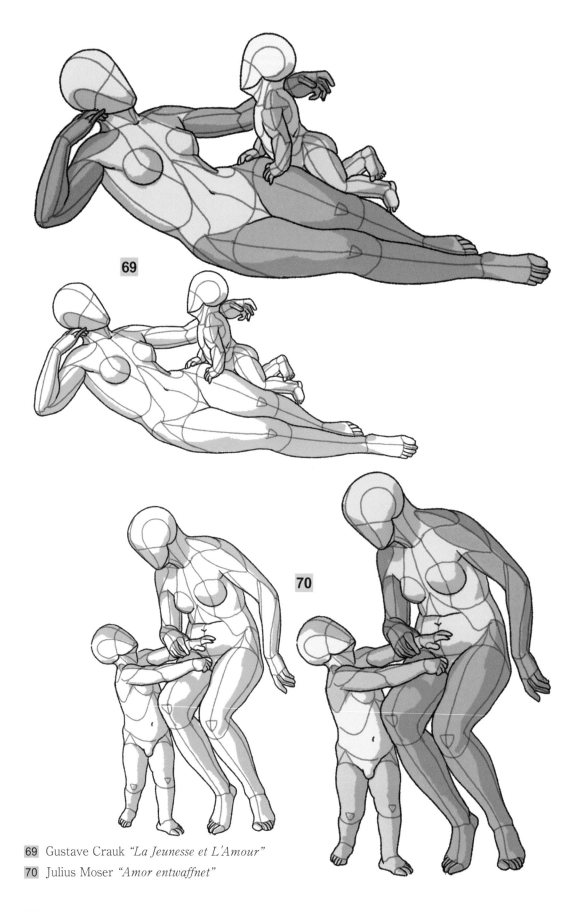

69 Gustave Crauk *"La Jeunesse et L'Amour"*

70 Julius Moser *"Amor entwaffnet"*

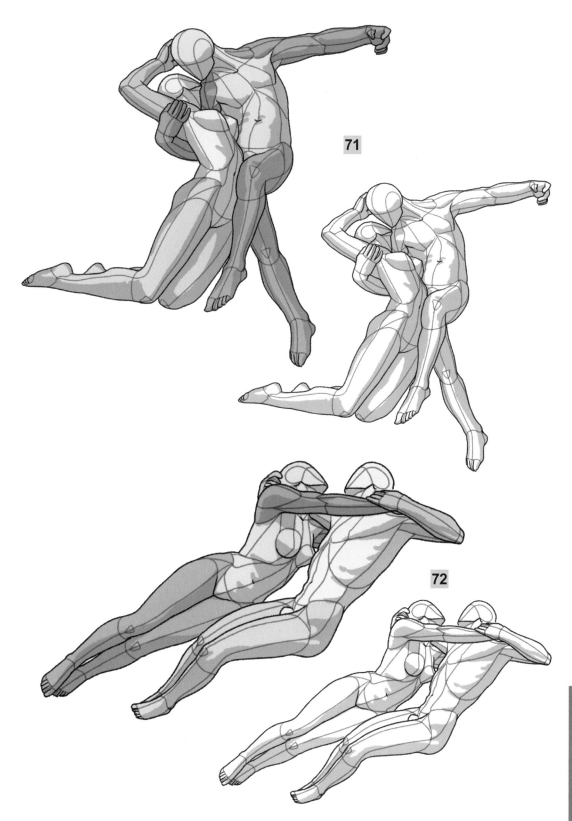

71 Auguste Rodin *"La Printemps"*

72 Josef Thorak *"Francesca da Rimin"*

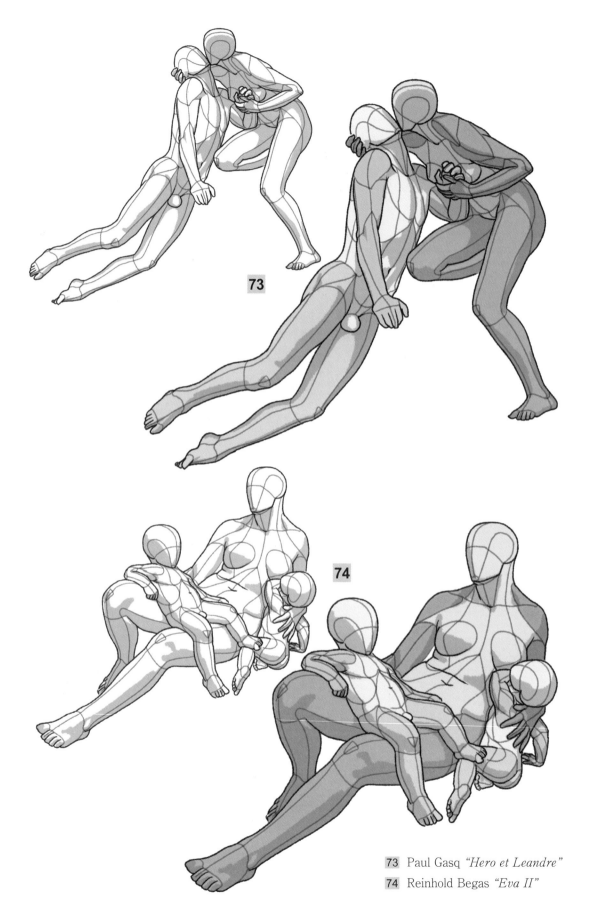

73 Paul Gasq *"Hero et Leandre"*

74 Reinhold Begas *"Eva II"*

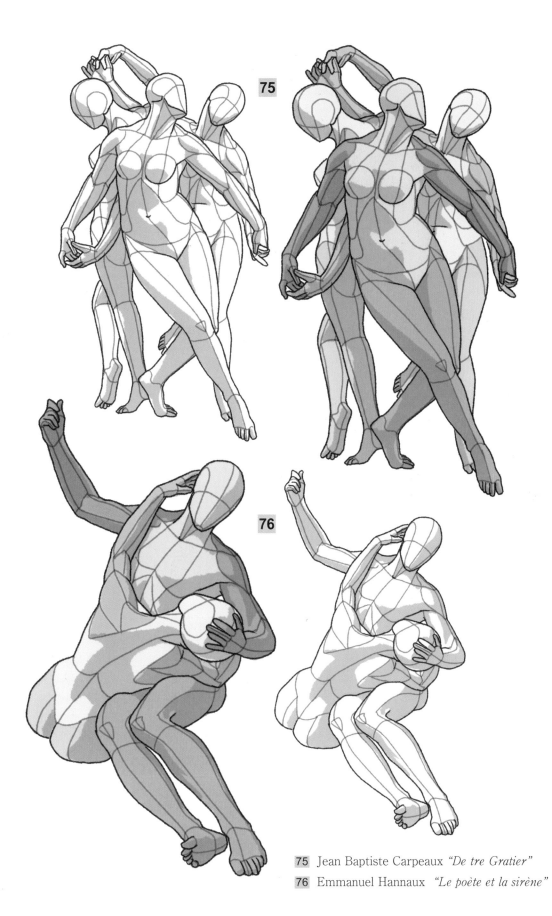

75 Jean Baptiste Carpeaux *"De tre Gratier"*

76 Emmanuel Hannaux *"Le poète et la sirène"*

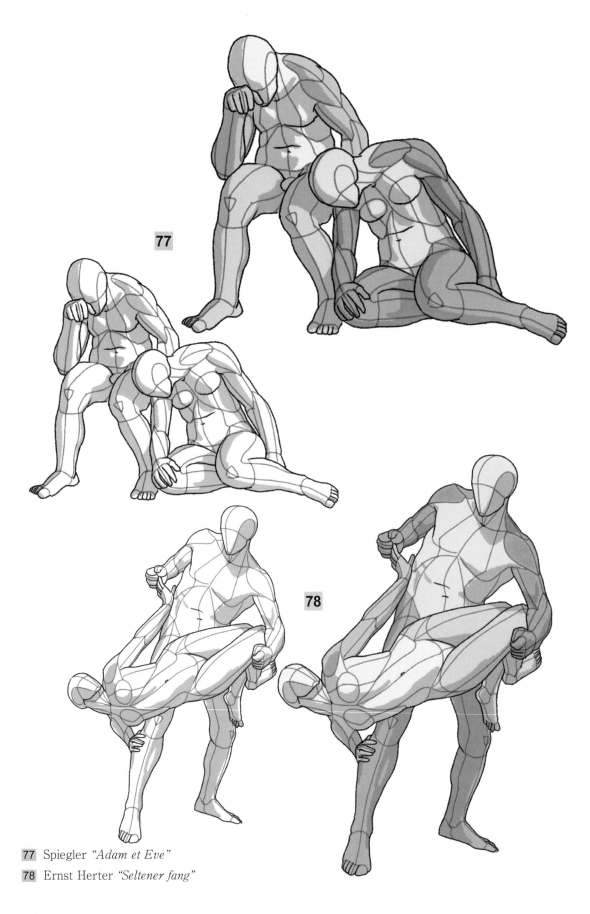

77 Spiegler *"Adam et Eve"*

78 Ernst Herter *"Seltener fang"*

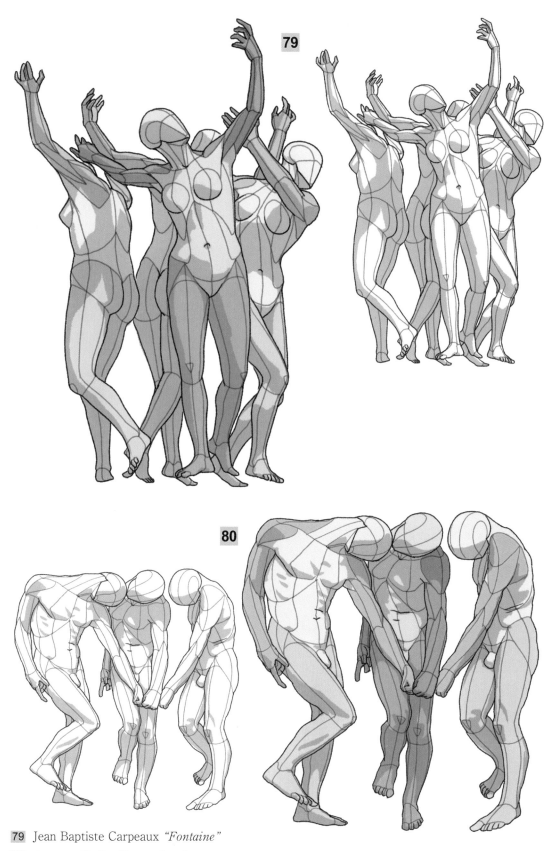

79 Jean Baptiste Carpeaux *"Fontaine"*
80 Auguste Rodin *"Les ombres"*

여
러
사
람
의
포
즈

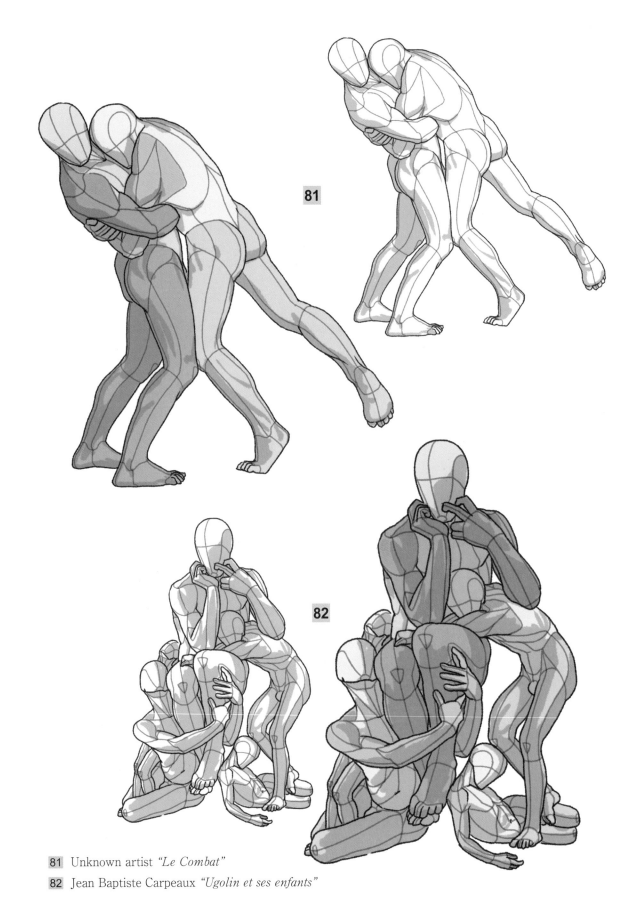

81 Unknown artist *"Le Combat"*

82 Jean Baptiste Carpeaux *"Ugolin et ses enfants"*

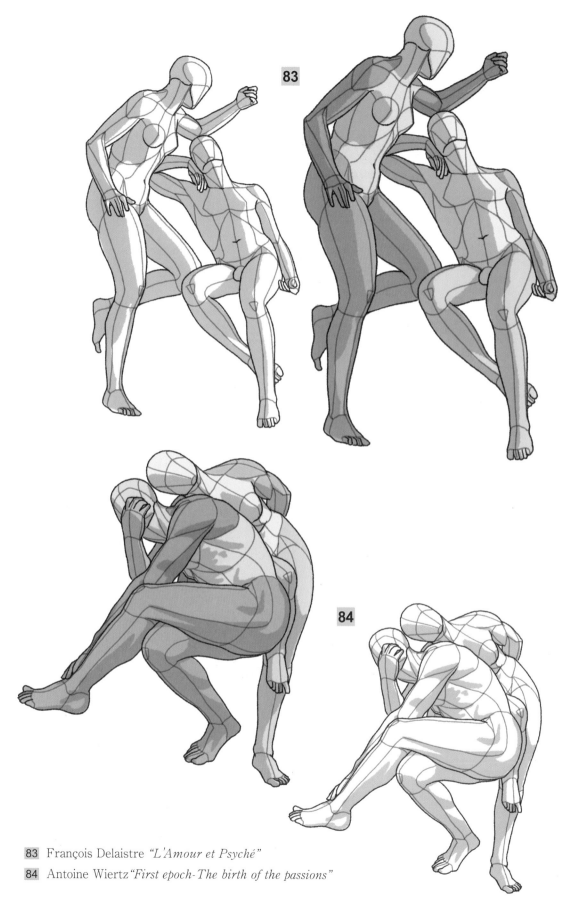

83 François Delaistre *"L'Amour et Psyché"*

84 Antoine Wiertz *"First epoch- The birth of the passions"*

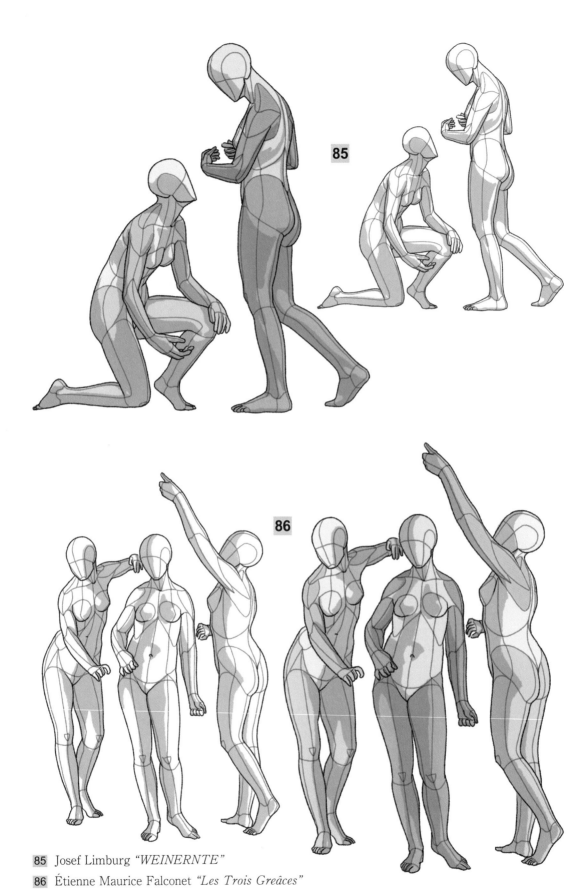

85 Josef Limburg *"WEINERNTE"*

86 Étienne Maurice Falconet *"Les Trois Greâces"*

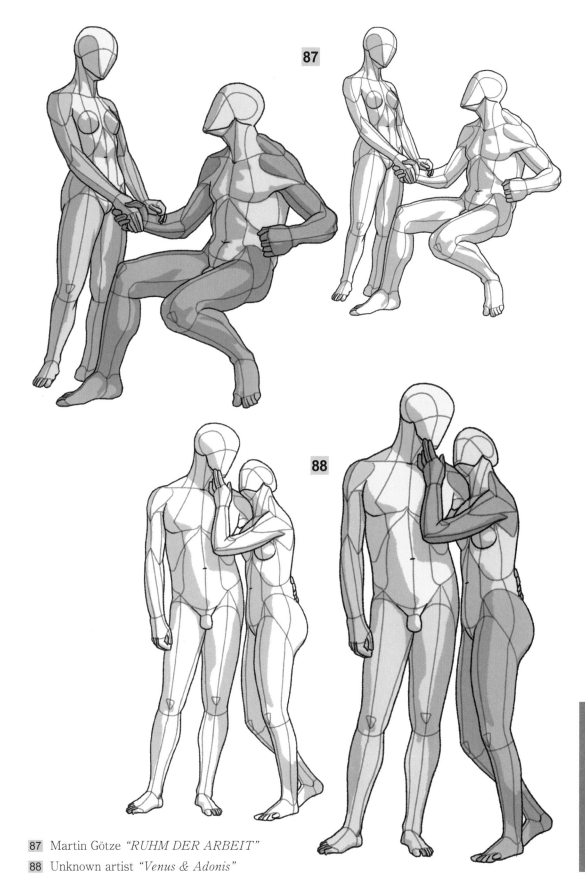

87 Martin Götze *"RUHM DER ARBEIT"*

88 Unknown artist *"Venus & Adonis"*

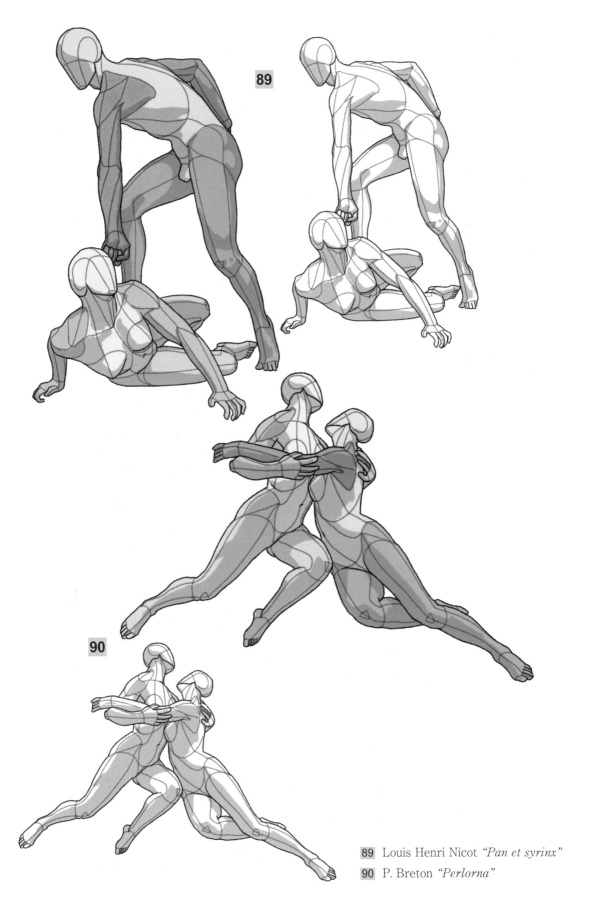

89 Louis Henri Nicot *"Pan et syrinx"*

90 P. Breton *"Perlorna"*

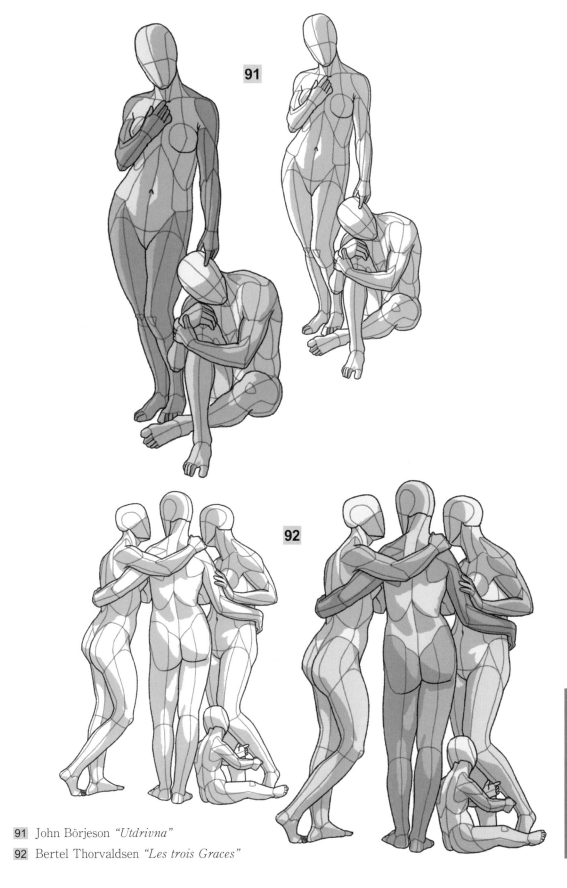

91 John Börjeson *"Utdrivna"*

92 Bertel Thorvaldsen *"Les trois Graces"*

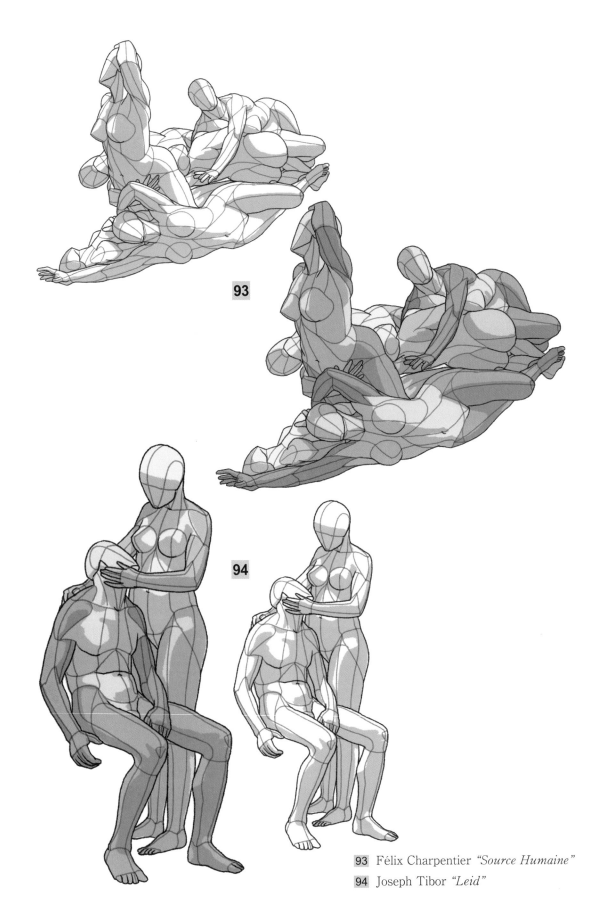

93 Félix Charpentier *"Source Humaine"*

94 Joseph Tibor *"Leid"*

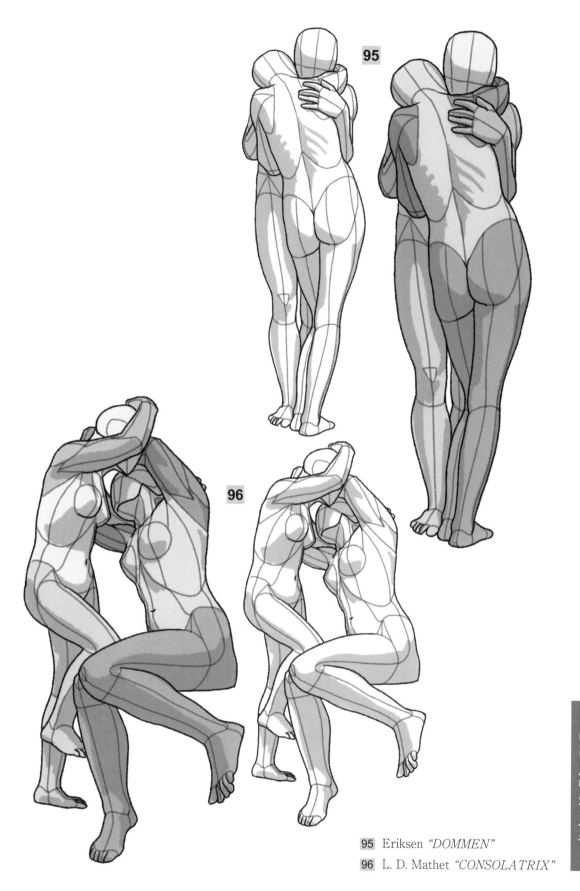

95 Eriksen *"DOMMEN"*

96 L. D. Mathet *"CONSOLATRIX"*

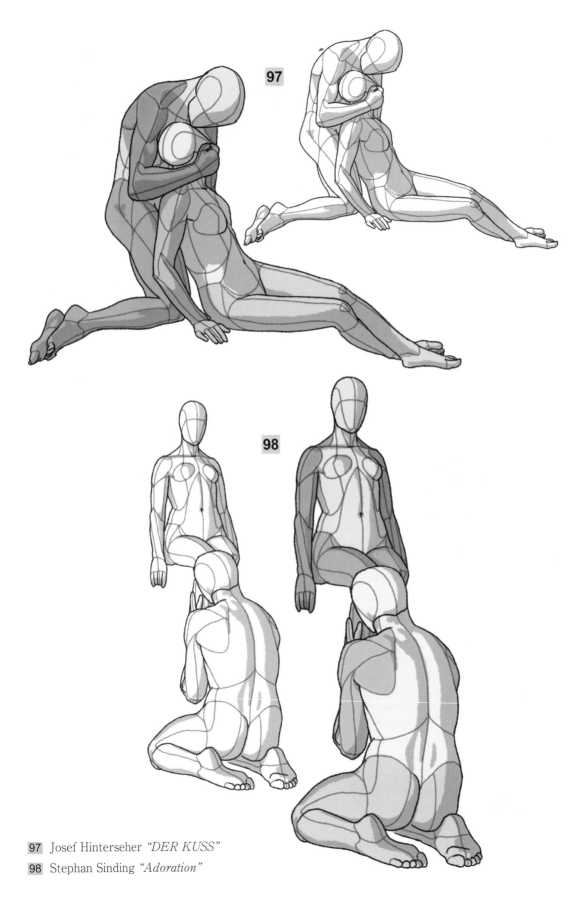

97 Josef Hinterseher *"DER KUSS"*

98 Stephan Sinding *"Adoration"*

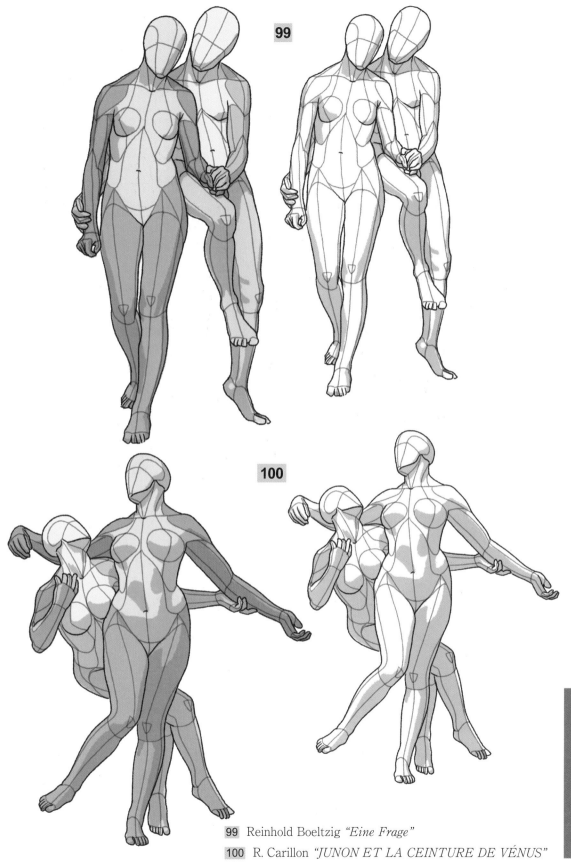

99 Reinhold Boeltzig *"Eine Frage"*

100 R. Carillon *"JUNON ET LA CEINTURE DE VÉNUS"*

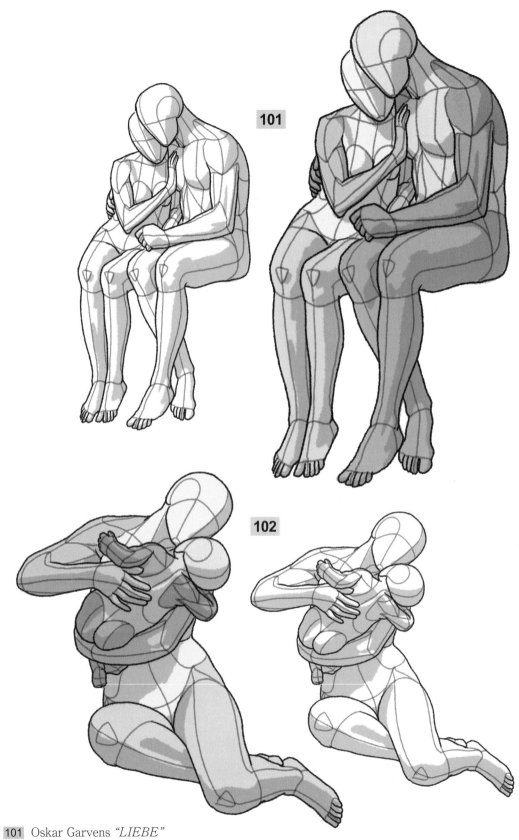

101 Oskar Garvens *"LIEBE"*

102 d'Annunzio Daillon *"DORS, PETIT! LULLABY"*

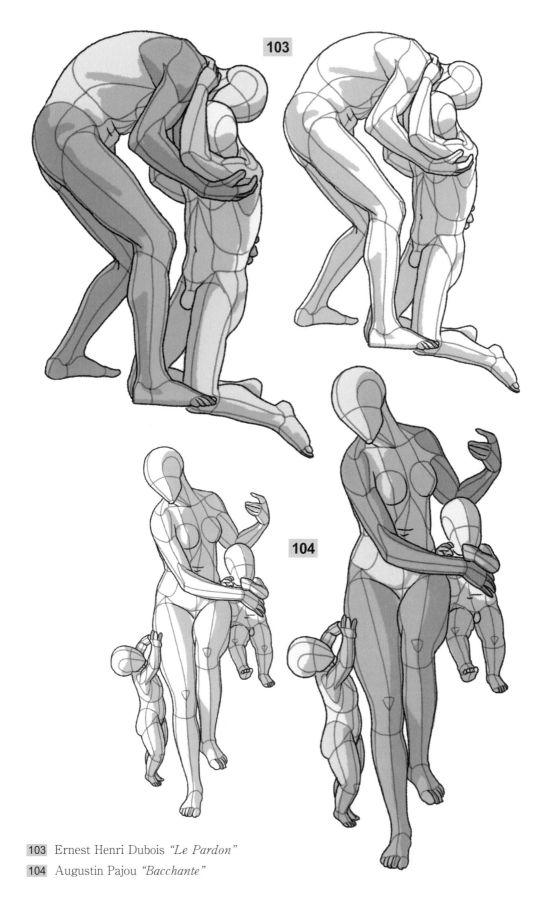

103 Ernest Henri Dubois *"Le Pardon"*

104 Augustin Pajou *"Bacchante"*

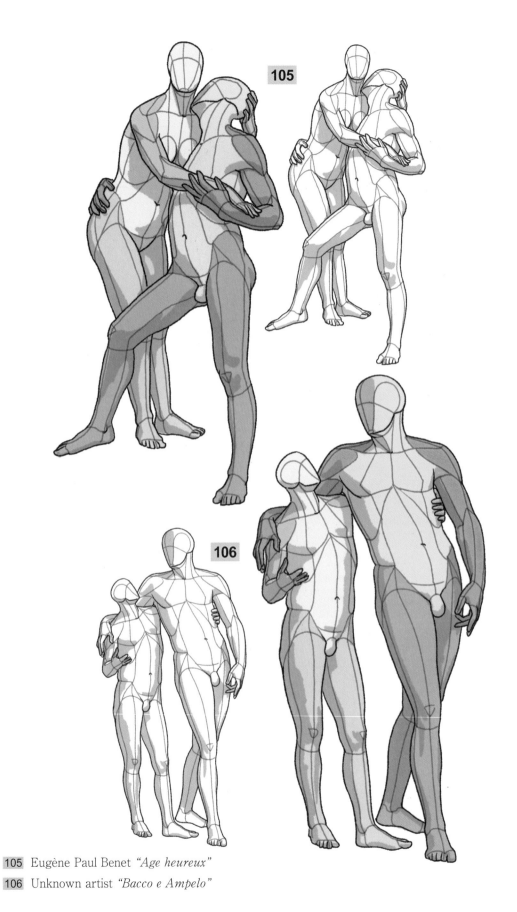

105 Eugène Paul Benet *"Age heureux"*

106 Unknown artist *"Bacco e Ampelo"*

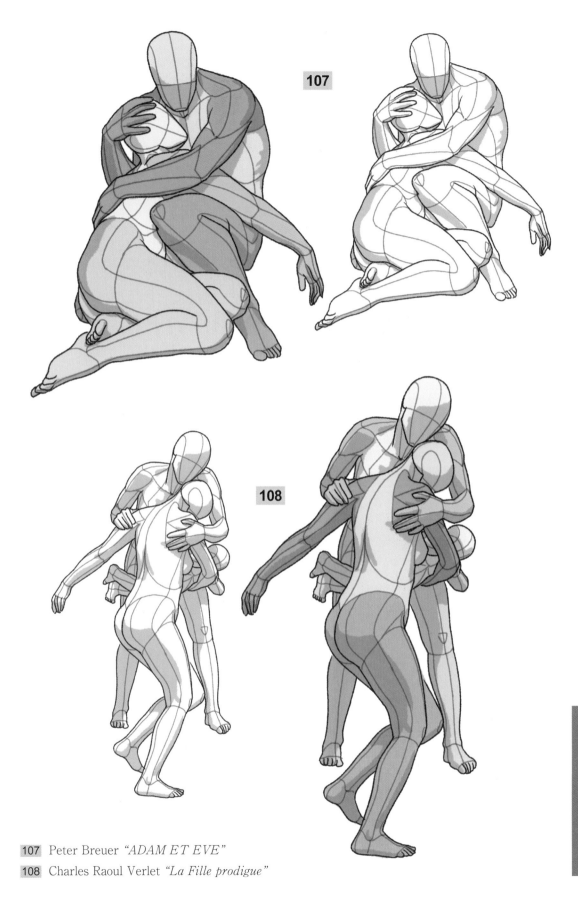

107 Peter Breuer *"ADAM ET EVE"*

108 Charles Raoul Verlet *"La Fille prodigue"*

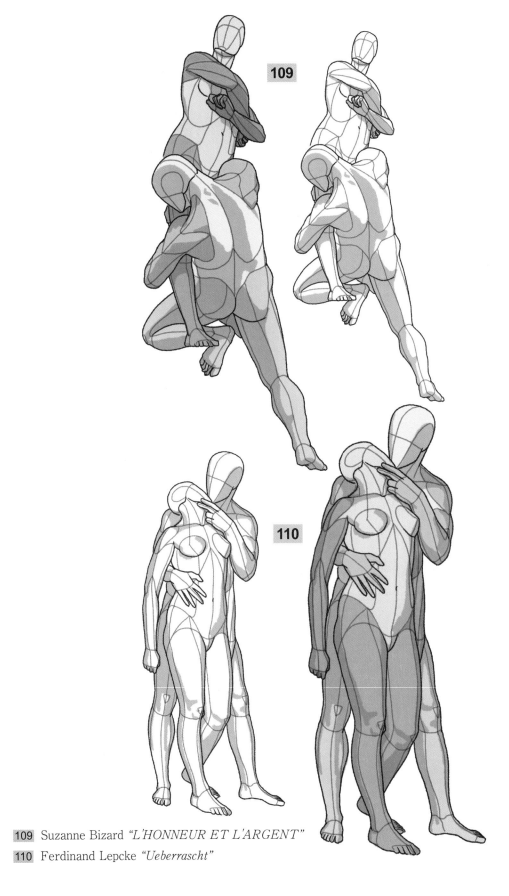

109 Suzanne Bizard *"L'HONNEUR ET L'ARGENT"*

110 Ferdinand Lepcke *"Ueberrascht"*

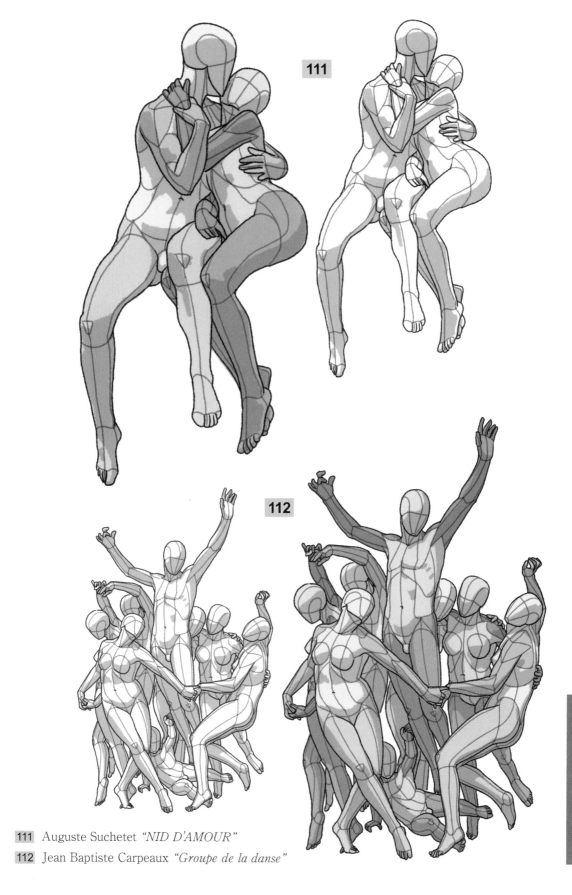

111　Auguste Suchetet *"NID D'AMOUR"*

112　Jean Baptiste Carpeaux *"Groupe de la danse"*

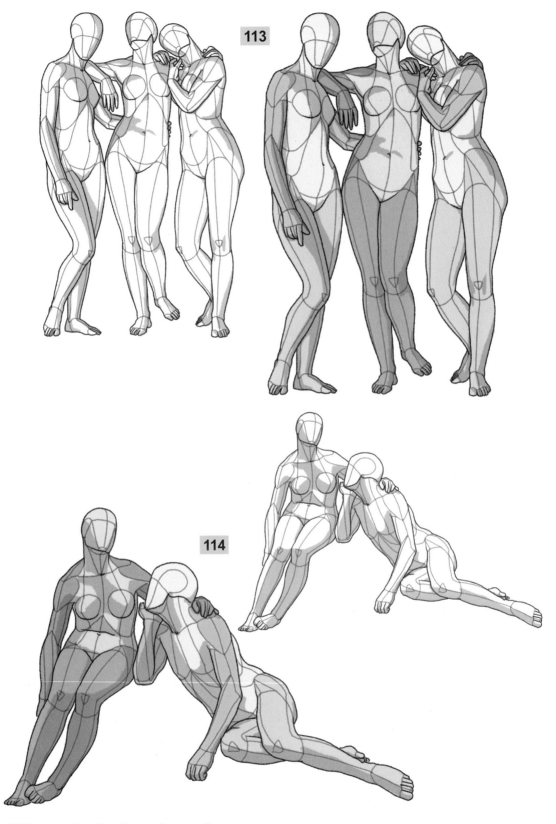

113 James Pradier *"Les trois graces"*

114 Karl Friedrich Moest *"Idylle"*

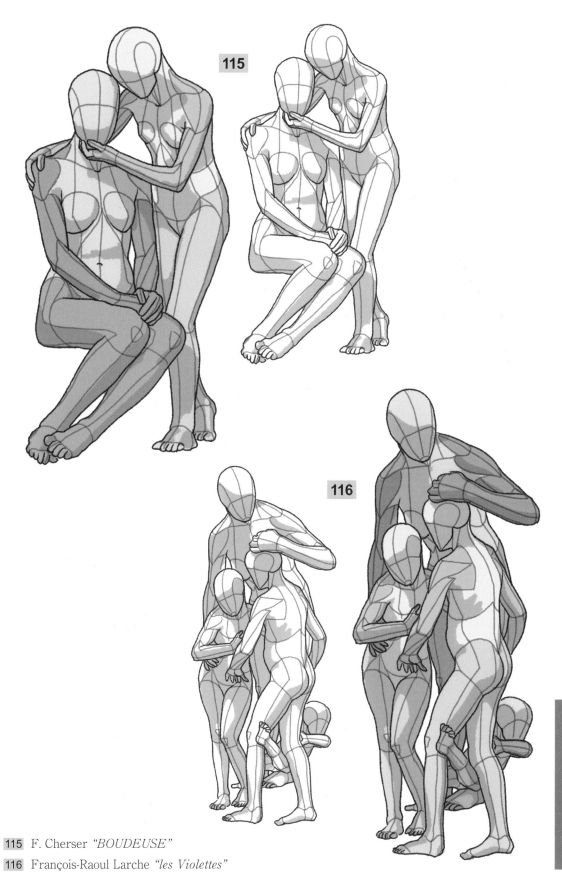

115 F. Cherser *"BOUDEUSE"*

116 François-Raoul Larche *"les Violettes"*

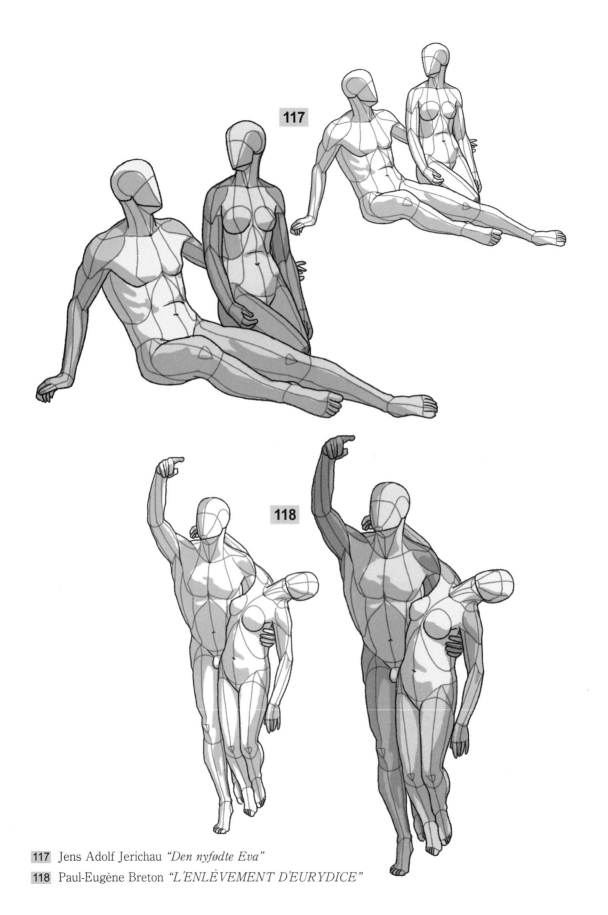

117 Jens Adolf Jerichau *"Den nyfødte Eva"*

118 Paul-Eugène Breton *"L'ENLÈVEMENT D'EURYDICE"*

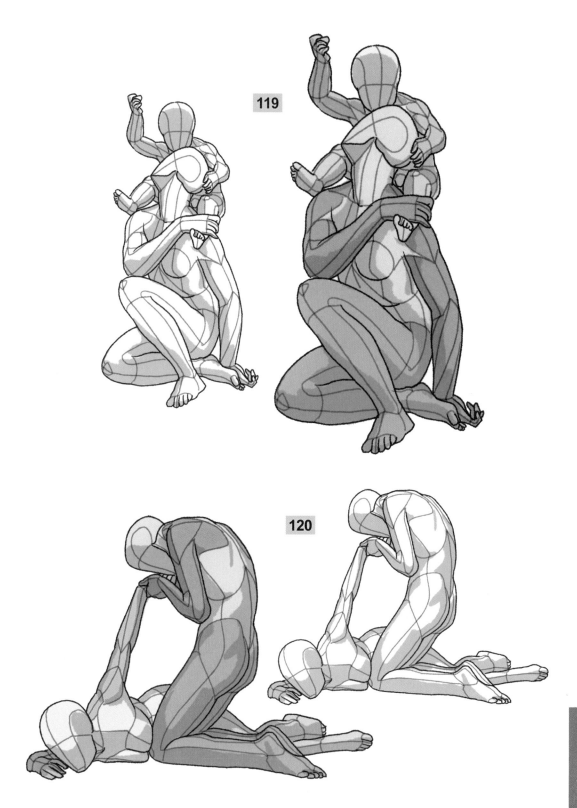

119

120

119 Joseph Jaquet *"L'Age d'Or"*

120 Josef Limburg *"Die Reue"*

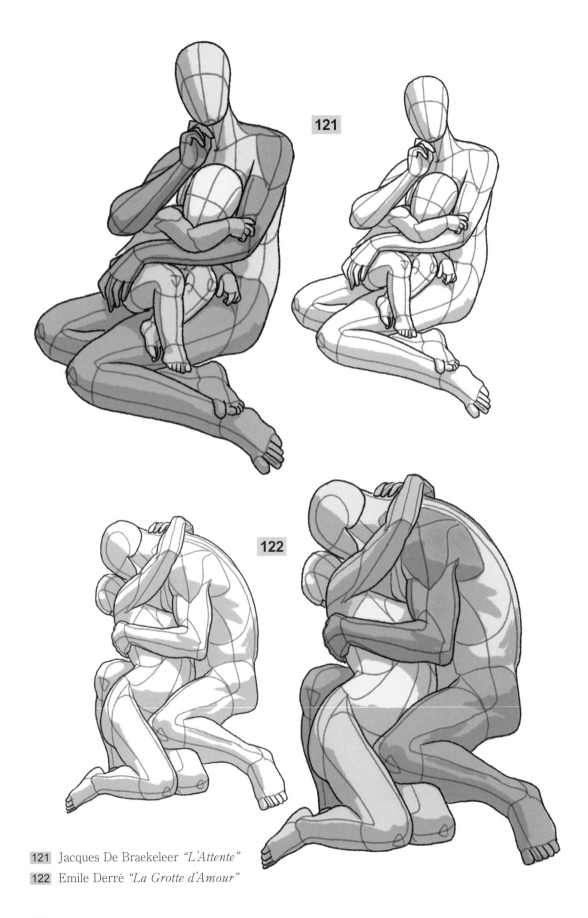

121 Jacques De Braekeleer *"L'Attente"*
122 Emile Derré *"La Grotte d'Amour"*

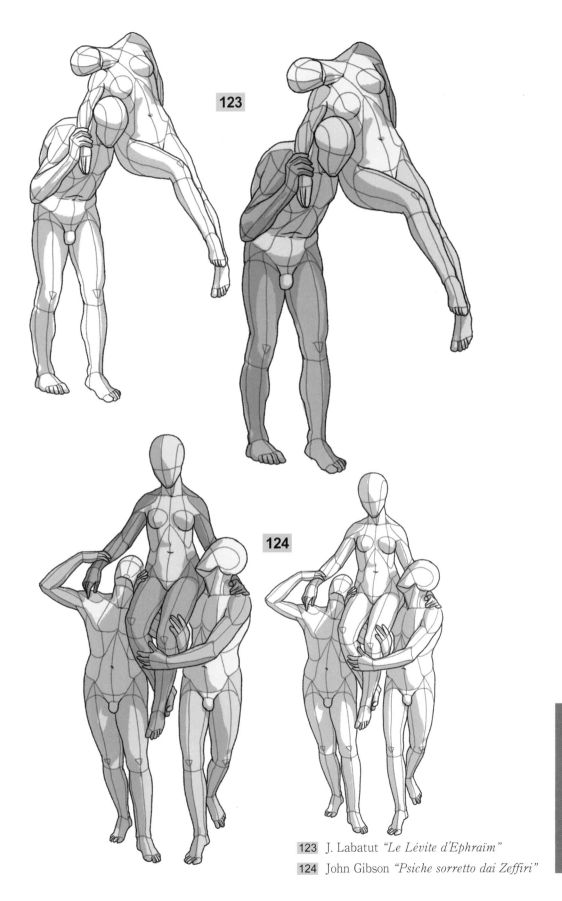

123 J. Labatut *"Le Lévite d'Ephraïm"*

124 John Gibson *"Psiche sorretto dai Zeffiri"*

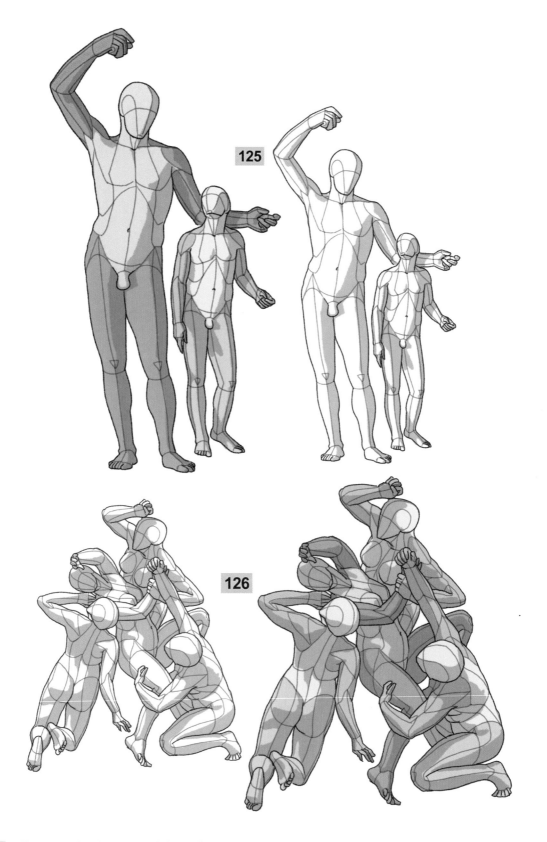

125 Filippo Tagliolini *"Bacco ed Amore"*

126 Charles Raphael Peyre *"BATAILLE DE FLEURS"*

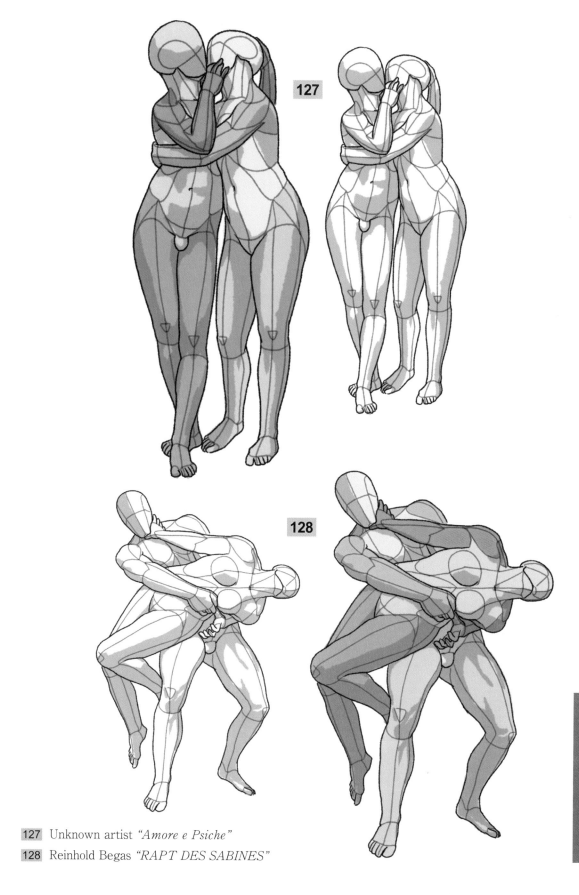

127 Unknown artist *"Amore e Psiche"*

128 Reinhold Begas *"RAPT DES SABINES"*

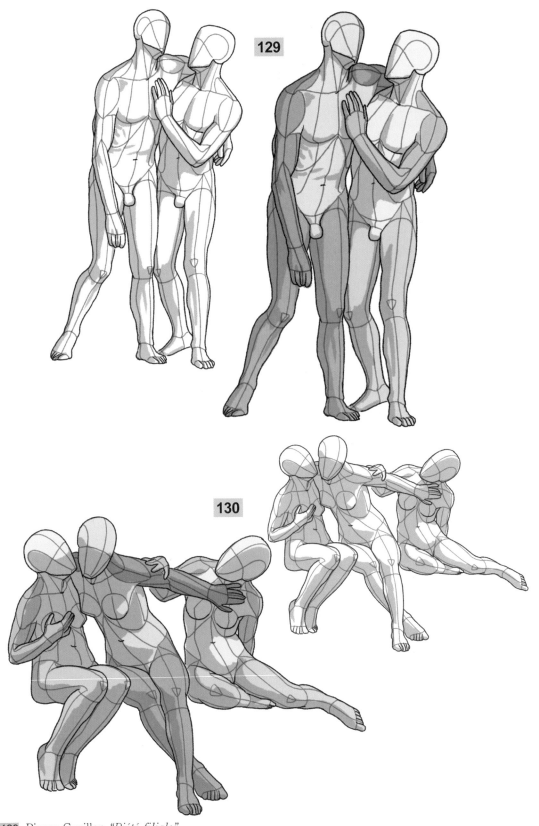

129 Pierre Curillon *"Piété filiale"*

130 René Béclu *"Le Secret"*

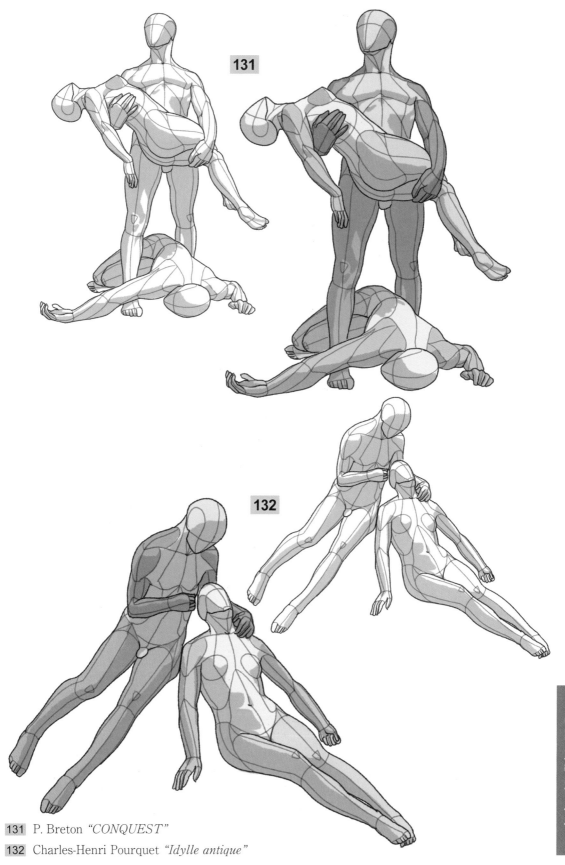

131 P. Breton *"CONQUEST"*

132 Charles-Henri Pourquet *"Idylle antique"*

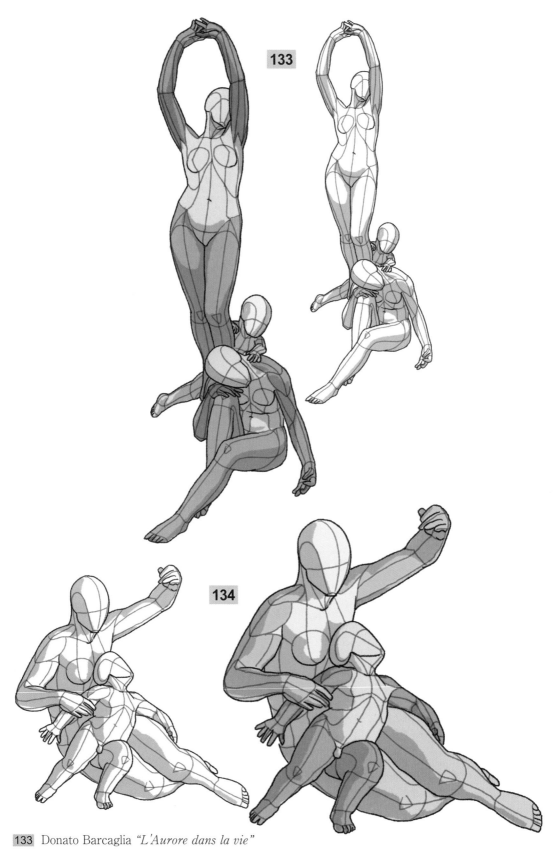

133 Donato Barcaglia *"L'Aurore dans la vie"*

134 Ernst Herter *"Bacchantin und Bacchus"*

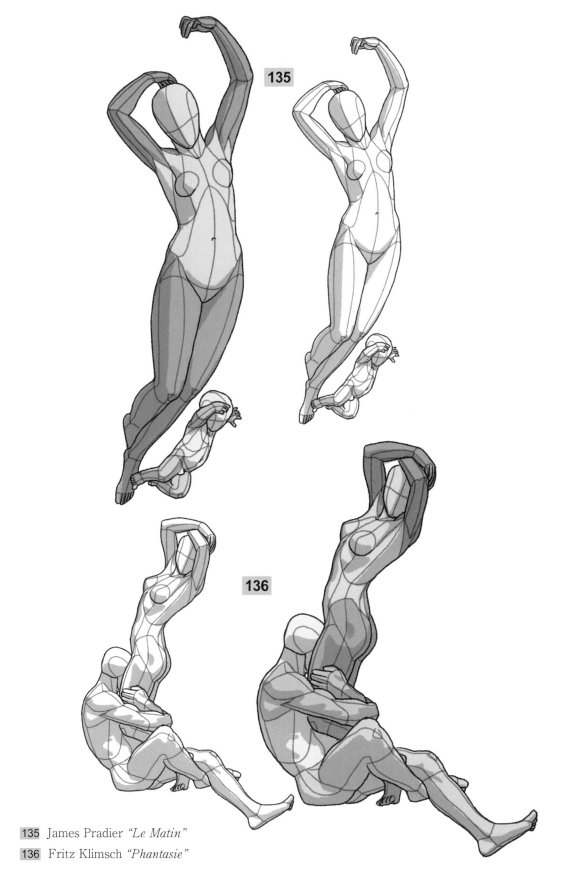

135 James Pradier *"Le Matin"*

136 Fritz Klimsch *"Phantasie"*

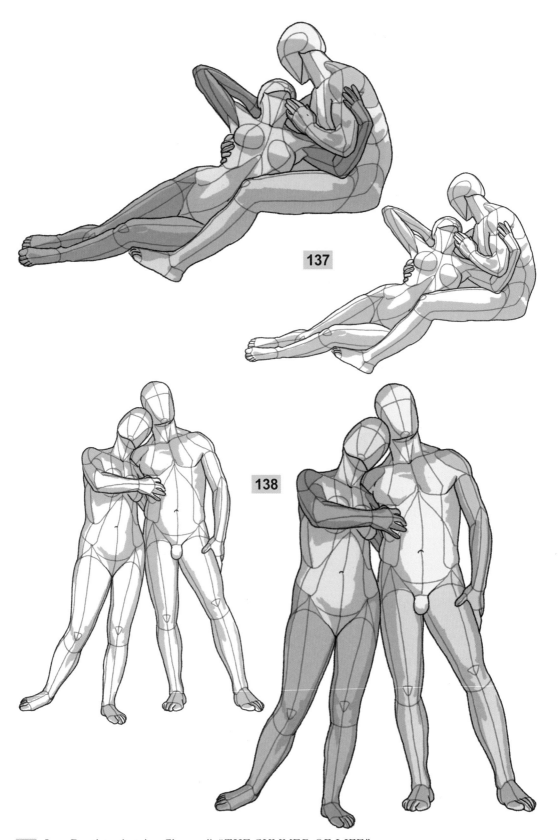

137 Jean-Baptiste Antoine Champeil *"THE SUMMER OF LIFE"*

138 Alfred Boucher *"Devant La Mer"*

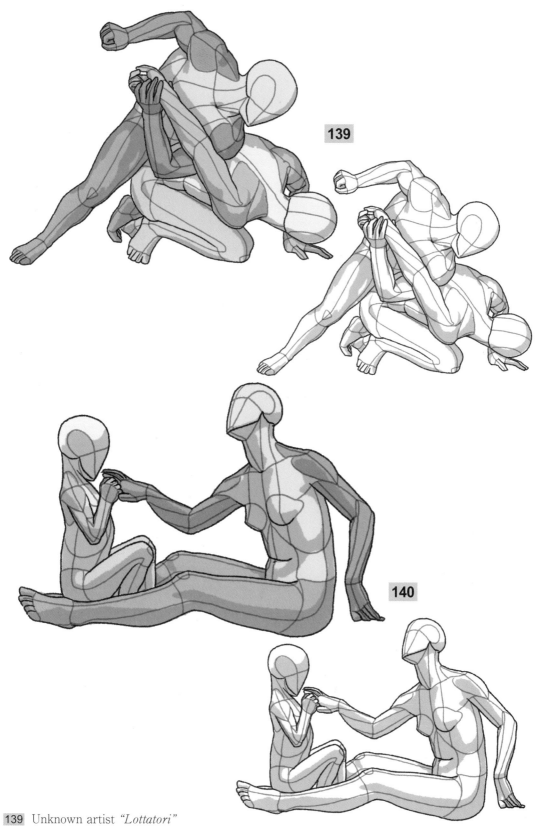

139 Unknown artist *"Lottatori"*

140 Jean-Marie Camus *"Rires dans les bois"*

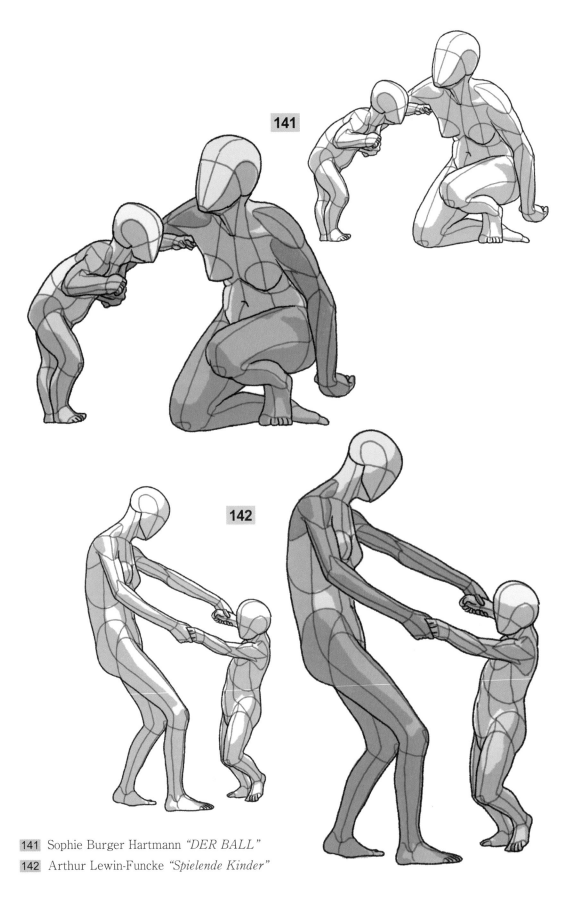

141 Sophie Burger Hartmann *"DER BALL"*

142 Arthur Lewin-Funcke *"Spielende Kinder"*

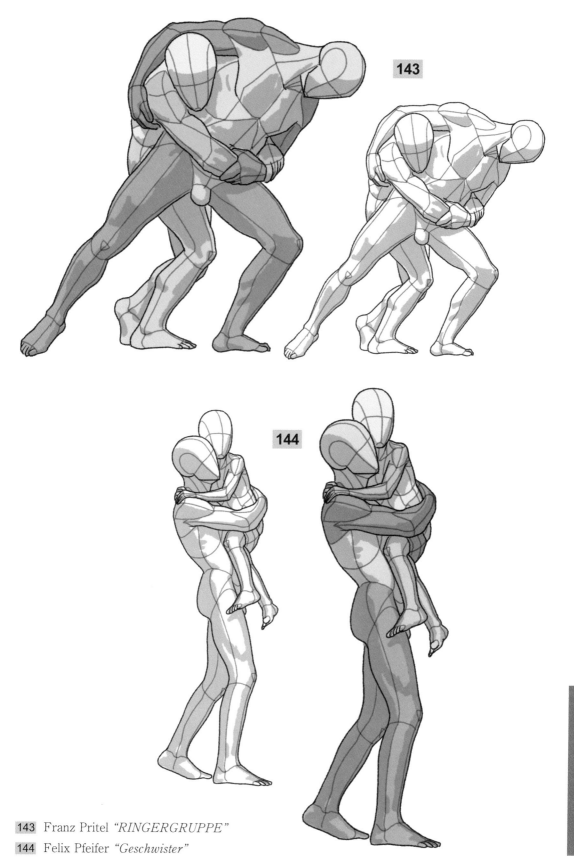

143 Franz Pritel *"RINGERGRUPPE"*
144 Felix Pfeifer *"Geschwister"*

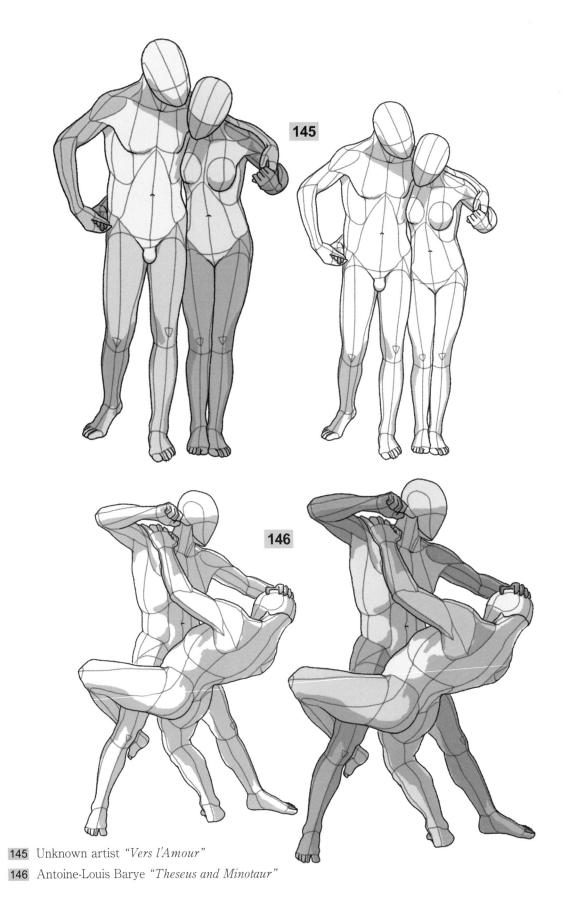

145 Unknown artist *"Vers l'Amour"*

146 Antoine-Louis Barye *"Theseus and Minotaur"*

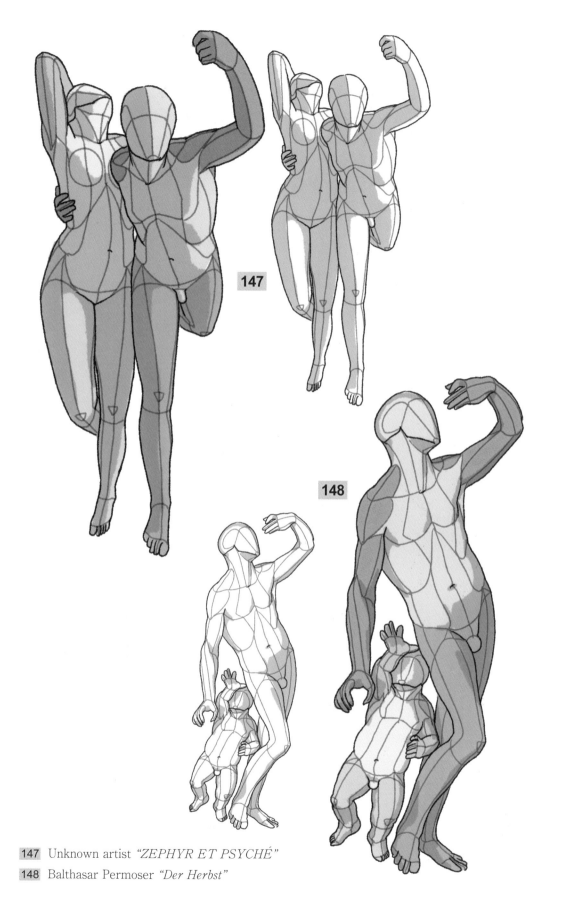

147 Unknown artist *"ZEPHYR ET PSYCHÉ"*

148 Balthasar Permoser *"Der Herbst"*

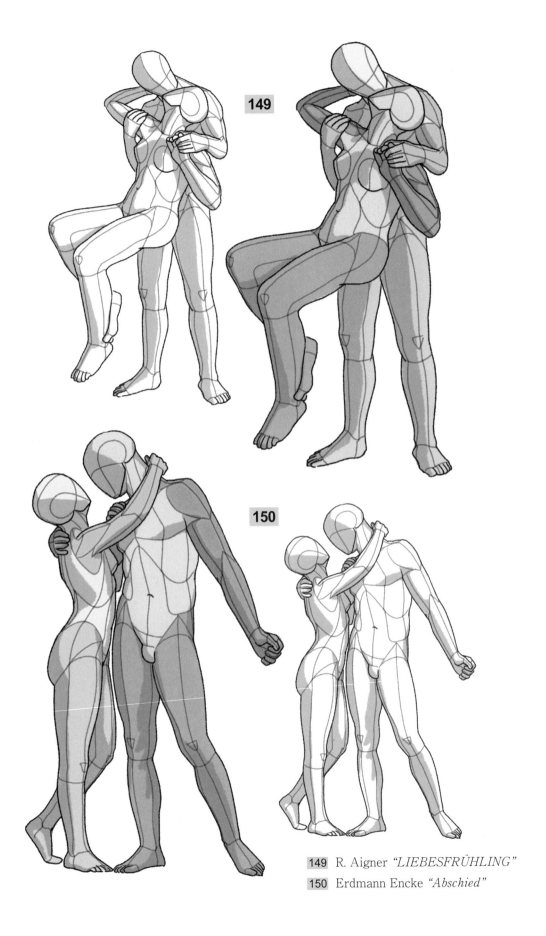

149 R. Aigner *"LIEBESFRÜHLING"*
150 Erdmann Encke *"Abschied"*

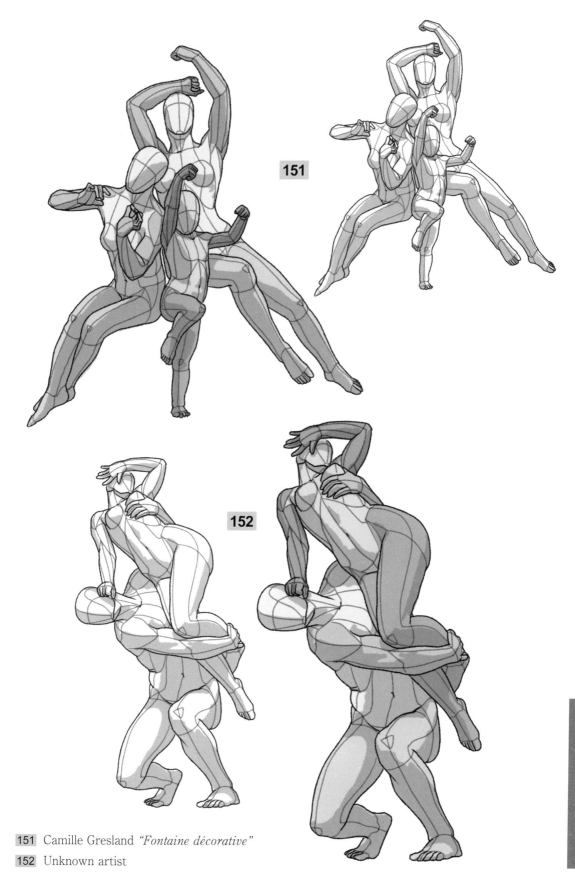

151

152

151 Camille Gresland *"Fontaine décorative"*
152 Unknown artist

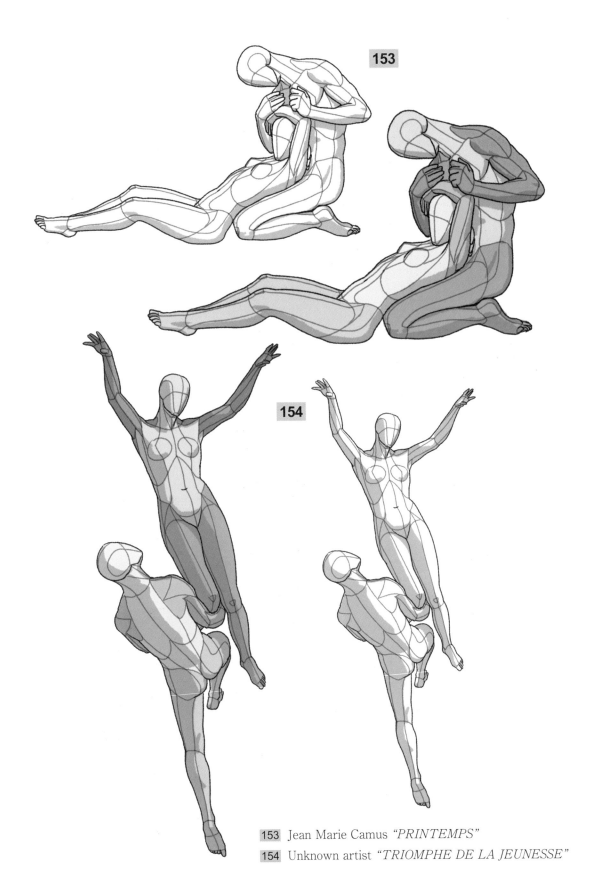

153 Jean Marie Camus *"PRINTEMPS"*

154 Unknown artist *"TRIOMPHE DE LA JEUNESSE"*

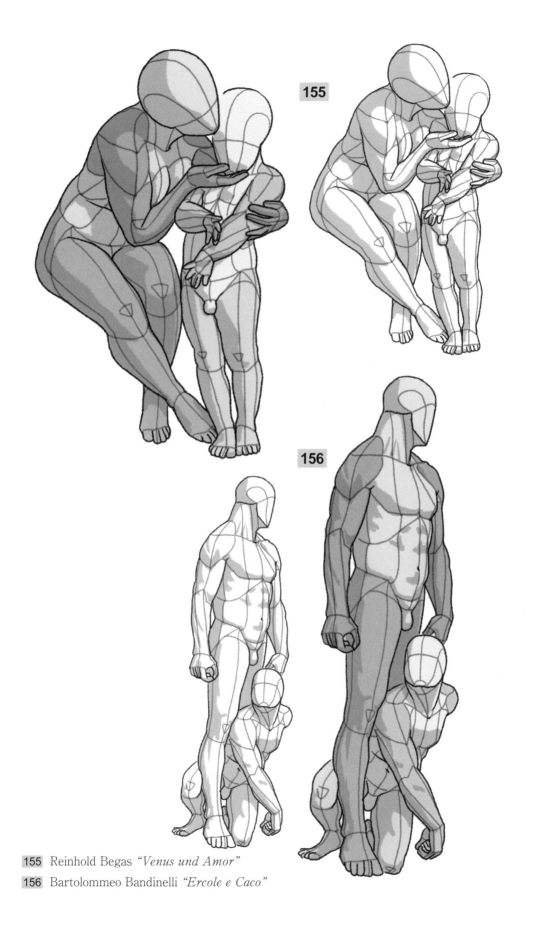

155 Reinhold Begas *"Venus und Amor"*

156 Bartolommeo Bandinelli *"Ercole e Caco"*

여러 사람의 포즈

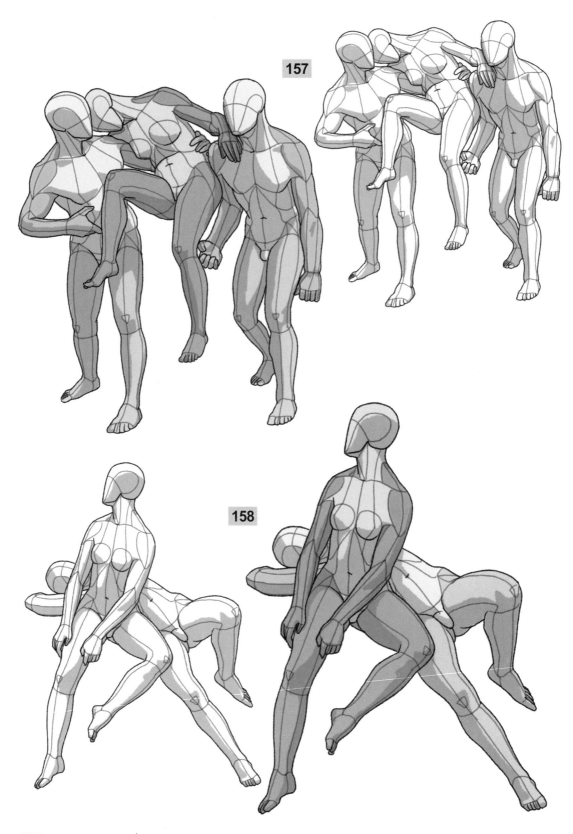

157 H. Daillon *"A L'AGE DE PIERRE"*

158 Joé Descomps-Cormier *"BAIGNEUSES"*

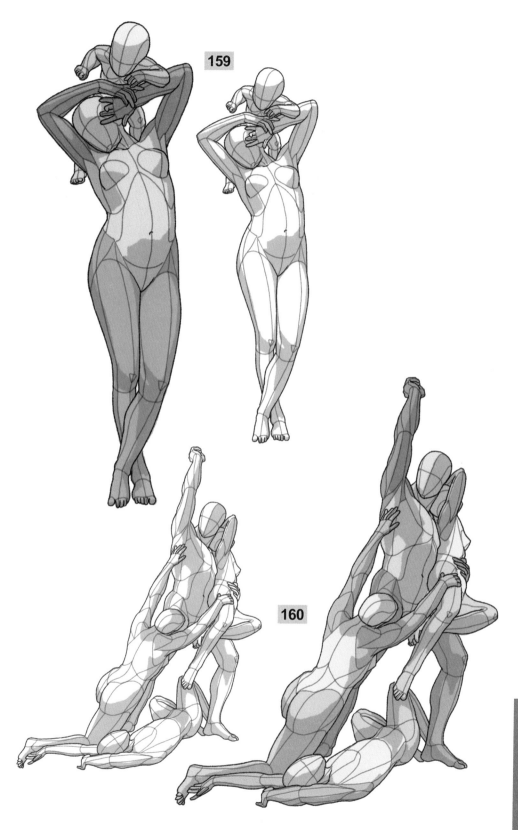

159 Raimondo Pereda *"Prisonnière d'Amour"*
160 Pio Fedi *"The rape of Polissena"*

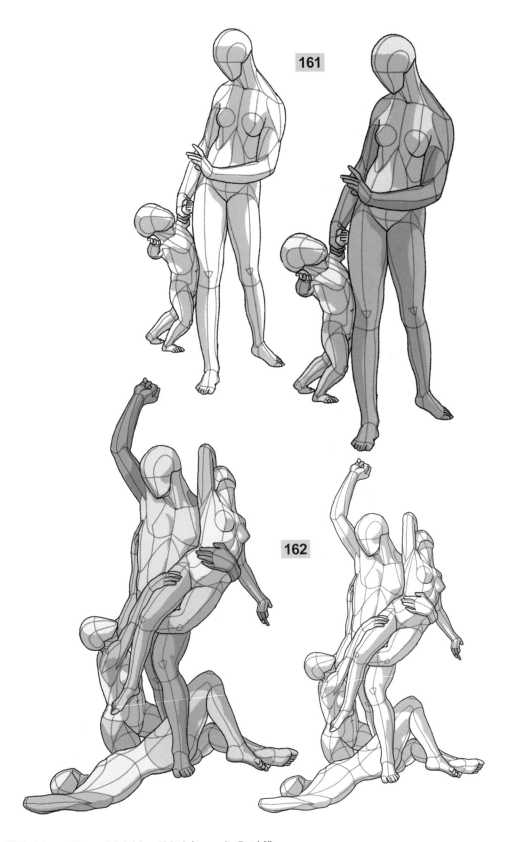

161 Johann Peter Melchior *"Mädchen mit Cupid"*

162 Pio Fedi *"The rape of Polissena"*

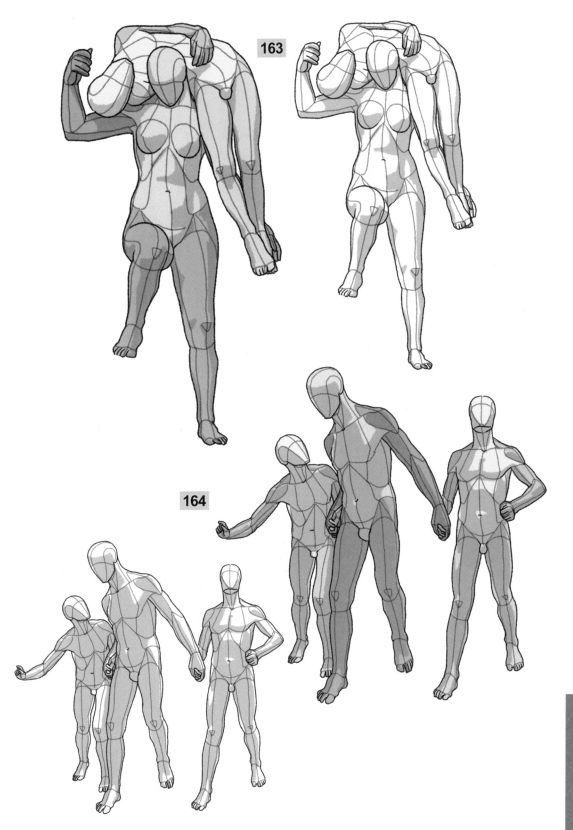

163 Ernst Schlosser *"AMAZONE"*
164 Victor Rousseau *"Vers la Vie"*

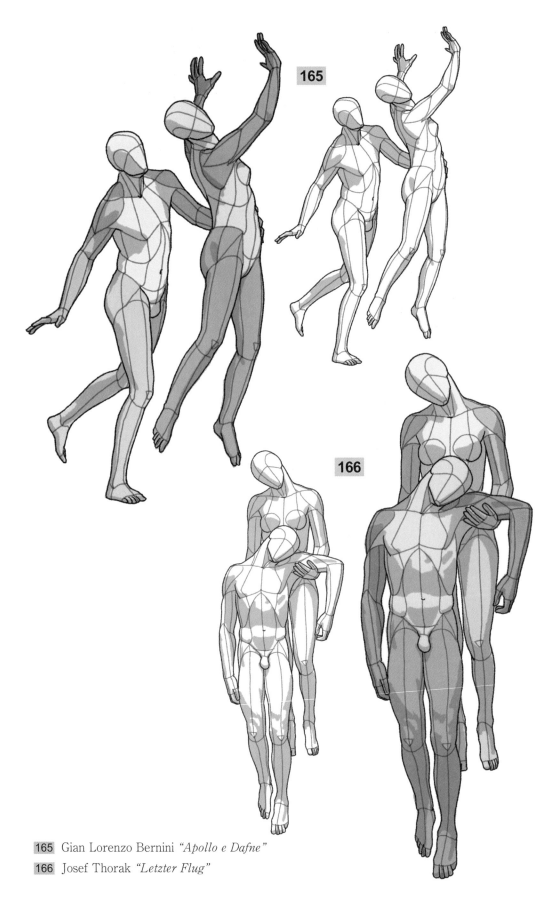

165 Gian Lorenzo Bernini *"Apollo e Dafne"*

166 Josef Thorak *"Letzter Flug"*

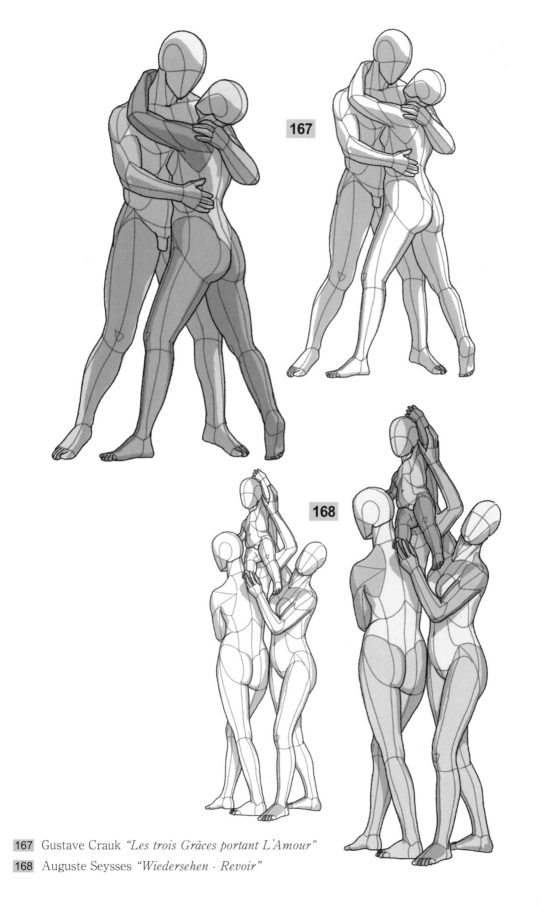

167 Gustave Crauk *"Les trois Grâces portant L'Amour"*

168 Auguste Seysses *"Wiedersehen - Revoir"*

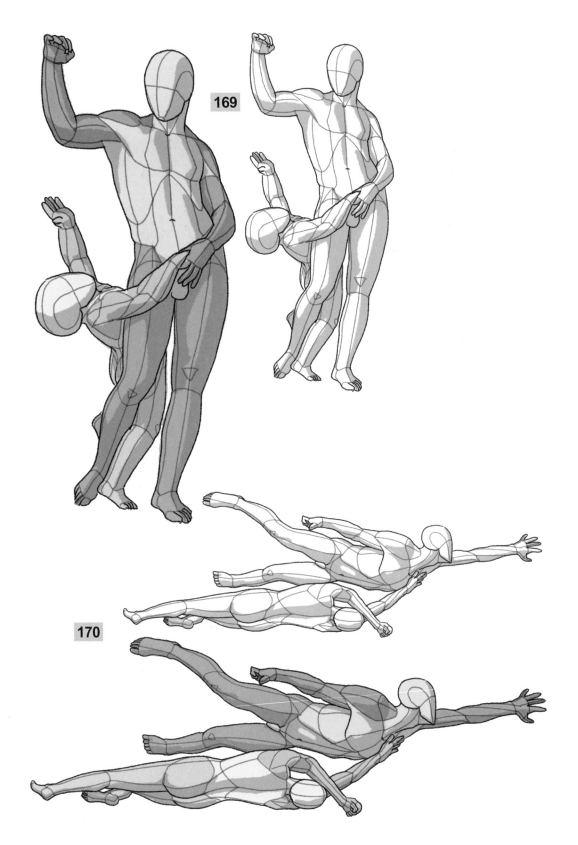

169 Unknown artist *"BACCHUS MIT EINEM KLEINEN FAUN"*

170 André Vermare *"Bas Relief du Palais de la Bourse, Le Rhone et La Saone"*

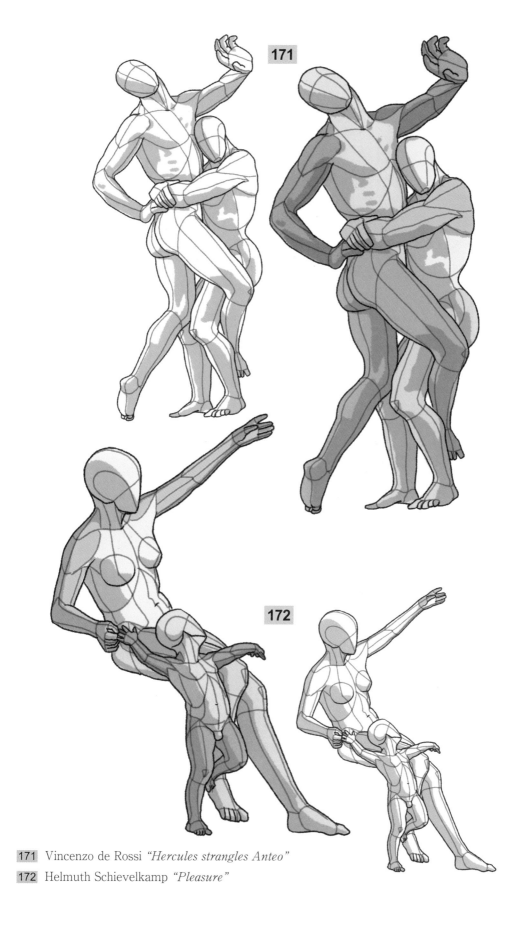

171 Vincenzo de Rossi *"Hercules strangles Anteo"*

172 Helmuth Schievelkamp *"Pleasure"*

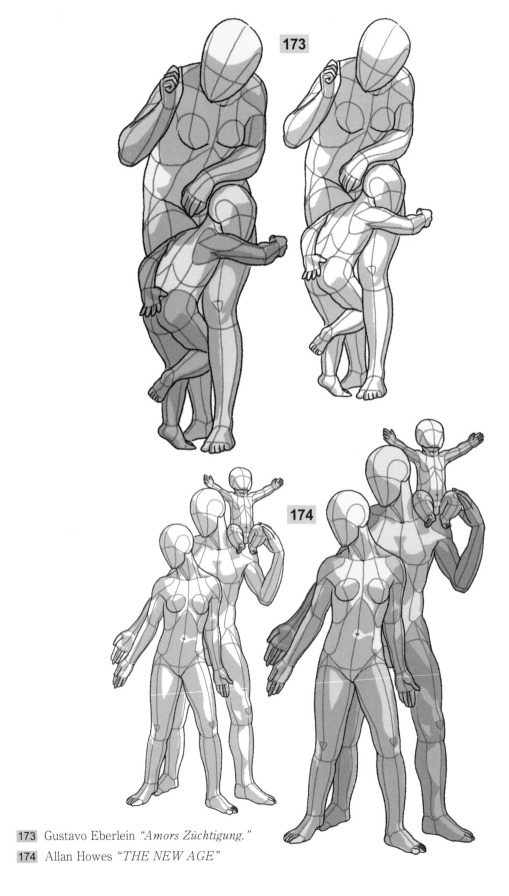

173 Gustavo Eberlein *"Amors Züchtigung."*

174 Allan Howes *"THE NEW AGE"*

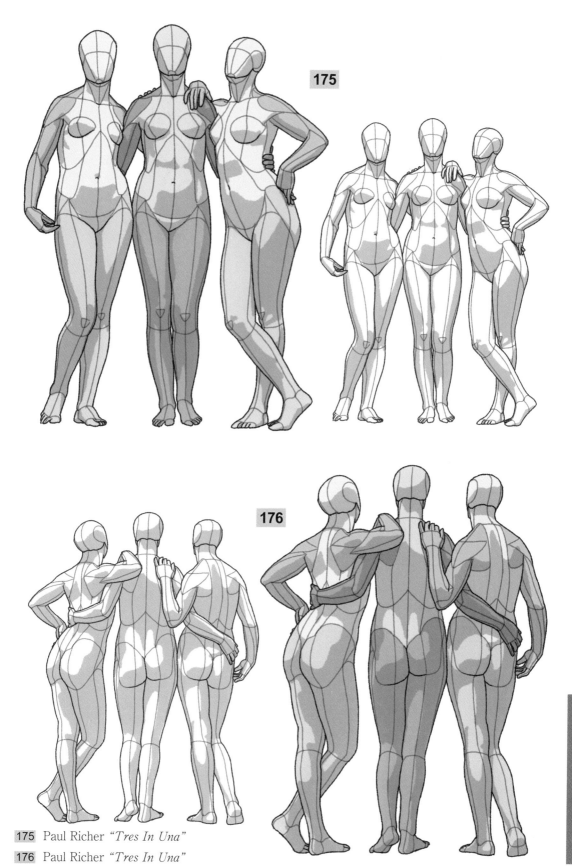

175

176

175 Paul Richer *"Tres In Una"*
176 Paul Richer *"Tres In Una"*

여러 사람의 포즈

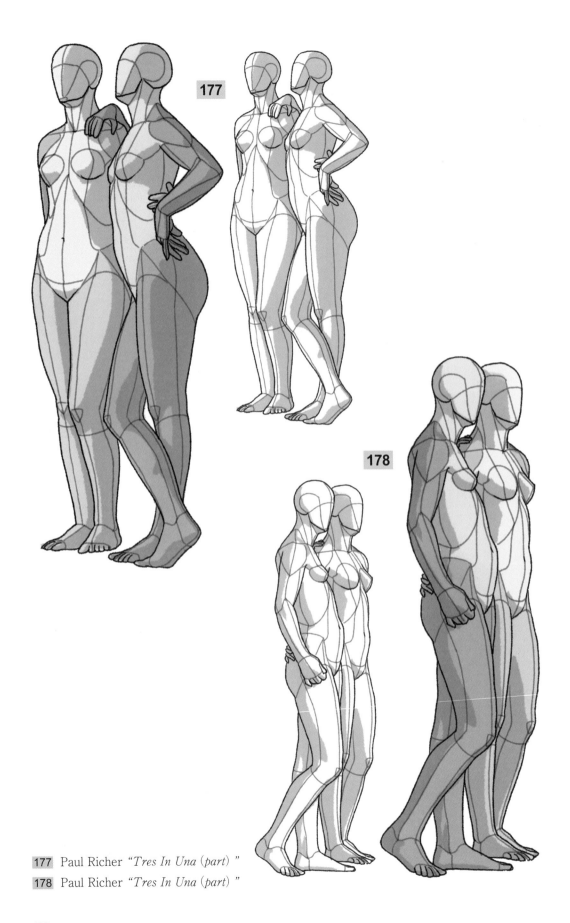

177　Paul Richer *"Tres In Una（part）"*

178　Paul Richer *"Tres In Una（part）"*

428

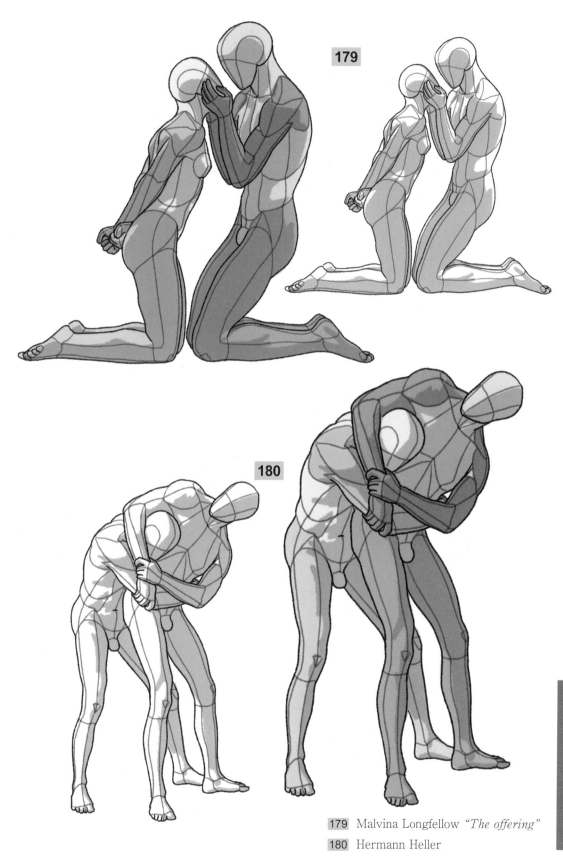

179 Malvina Longfellow *"The offering"*

180 Hermann Heller

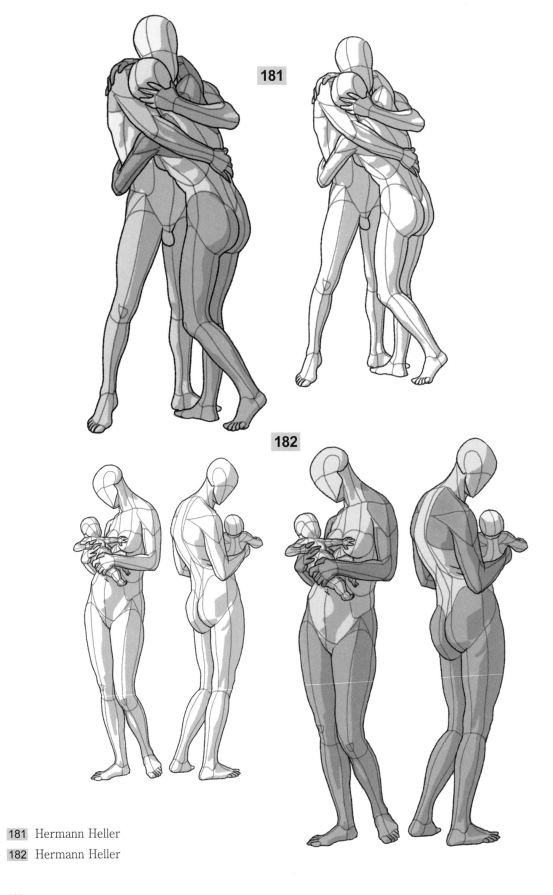

181 Hermann Heller

182 Hermann Heller

끝마치며

이 책의 인체 포즈 일러스트는 '100일 챌린지'라고 칭하며 2023년 1월 3일~4월 13일의 100일간 매일 SNS에 올린 자료입니다. 전반부는 𝕏(Twitter)에 올렸지만, '민감한 이미지'로 인식되어 섀도우밴(규약에 위반하는 게시물을 올렸을 때 검색에 표시되지 않는 등 부과되는 페널티) 상태가 되어 후반부는 인스타그램에 올렸습니다. 인스타그램에 계속 올리자 외국인들이 긍정적인 댓글을 많이 달아주어서 격려를 받았습니다.

미술해부학처럼 '인체 누드'를 다루는 미술표현은 사회적인 배려에 많은 영향을 받습니다. 옛날에는 미술 작품에서 남성의 성기를 포도잎으로 덮어 가렸던 것처럼 현대에도 다양한 차단 장치가 씌워져 있습니다. 이 책에서처럼 많이 추상화한 색채나 형태의 인체 작품(대부분은 공공장소에 전시된 미술품)도 '망측하다'고 생각하는 사람이 있습니다. 연습한 일러스트를 SNS에 올릴 때 주의를 기울이길 바랍니다.

이 책은 또 하나의 문제를 안고 있습니다. 이 책의 이전 기획 단계에서는 조각의 오래된 사진자료를 정리한 책을 만들려고 생각했습니다. 여러 출판사에 투고했으나 사진의 저작권 때문에 결국 이 기획은 좌절되었습니다. 수집한 사진은 모두 2,000여 장이 있었는데 인쇄소나 사진 촬영자가 다릅니다. 조각가, 사진가, 사진을 출판한 인쇄회사, 각각이 다 확인이 되지 않으면 출판하기 어려웠습니다.

'선조들이 열과 성을 다해 만든 인체 작품, 인체 표현에 대한 열의가 이렇게 잊히는 것은 너무 아깝다…'는 생각이 들었을 때, 한 편집자가 "그렇게 출간하고 싶다면 이 사진을 바탕으로 작가님이 직접 그림으로 그리면 출판할 수 있지 않을까요?"라고 의견을 주었습니다. 그때는 다른 책을 집필 중이어서 바로 실현하지 못하고 세월이 흘러갔습니다.

이후, SB Creative(일본 원서 출판사)의 편집자가 "미술해부학으로 포즈 해설서를 만들 수 있을까요?"라는 이야기를 꺼내 여러 가지 기획을 짜고 있을 때 '작가가 직접 그리면 출간할 수 있다'는 이야기가 떠올라 사진을 누드로 그리는 등, 원작을 조정해서 일러스트를 그리기로 했습니다. 처음에는 '지금까지의 미술해부학과는 다른데, 이 일러스트로 괜찮을까?'라고 불안해하면서 그렸는데, 그리다 보니 점점 재밌어지기 시작했습니다.

재밌어진 것은 여러 가지 포즈를 그릴 수 있을 뿐만 아니라 '숫자에 집착했기 때문'입니다. '<100일 챌린지>'처럼 정해진 기간 내에 얼마나 그릴 수 있는가'에 도전했기 때문입니다. 처음에는 '300점 정도 그리면 적당하겠지?'라고 생각했으나 '내가 독자라면 300점은 자료로 부족하다. 1000점을 그리자'라고 결정하게 되었습니다. 이후에 '하루에 얼마나 그려야 하는가' 계산을 해서 할당량을 정하고 매일 가능한 같은 속도로 그려서 최종적으로 그린 종이 매수로 1,000장을 훌쩍 넘어 1,423점(1,113장)을 그렸습니다(그다음, 출판용으로 손을 봤기 때문에 이 책에 수록된 일러스트 개수와는 차이가 있습니다).

목표한 장수를 뛰어넘어 더 많이 그렸다는 성취감은 있었지만, 제스처 드로잉을 그리는 사람들은 그보다 더 많이 수천 장이 넘게 그리는 사람도 있으므로 '뛰는 놈 위에 나는 놈 있구나'라는 생각이 들었습니다.

이렇게 포즈 해설에 비중을 둔 미술해부학 책은 아마도 처음이지 않을까 싶은데, 독자 여러분에게 도움이 될 수 있을지 흥미와 불안이 뒤섞인 기분입니다.

2023년 9월 카토 코타

참고문헌

Andrew Loomis "*Figure Drawing for All It's Worth*" Viking Press, New York, 1943

Antonie Louis Julien Fau "*ATLAS DE L'ANATOMIE DES FORMES DU CORPS HUMAIN*" MÉQUIGNON-MARVIS/GERMER BAILLIÈRE, Paris, 1866

Armand Silvestre "*Le NU*" Libraire e. Bernard & Cie, Paris. 1888-1894

Bernard-Romain Julien "*Course Elémentaire*" 1930s.

Christoph Roth "*PLASTISCH-ANATOMISCHER ATLAS ZUM STUDIUM DES MODELLS UND DER ANTIKE*" Paul Neff Verlag, Esslingen, 1870

Edouard Lanteri "*Modeling A GUIDE FOR TEACHERS AND STUDENTS*" CHAPMAN & HALL, London, 1902

Gottfried Bammes "*Das zeichnerische Aktstudium*" Seemann, Leipzig, 1975

Gottfried Bammes "*Die Gestalt des Menschen*" Otto Mayer, Ravensburg, 1969

Gottfried Bammes "*Der Akt in Der Kunst*" Seemann, Leipzig, 1975

John Henry Vanderpoel "*The human figure*" Inland Printer. Chicago. 1911

Kurt Straznicky "*Modelle der Künstler-Anatomie*" Folio Verlag, Wien, 2001

Mario Salmi "*The Complete Work of Michelangelo*" Reynal and Company, New York, 1966

Paul Richer "*ANATOMIE ARTISTIQUE DESCRIPTION FORMES EXTÉRIEURES DU CORPS HUMAIN*" PLON, Paris, 1890

Paul Richer "*CANON DES PROPORTIONS DU CORPS HUMAIN*" LIBRAIRIE DELAGRAVE, Paris, 1893

Paul Richer "*Nouvelle Anatomie Artistique II Morphologie La Femme*" PLON, Paris, 1920

Paul Richer "*Nouvelle Anatomie Artistique III Physiologie Attitudes et Mouvements*" Librairie Plon, Paris, 1921

Siegfried Mollier "*PLASTISCHE ANATOMIE DIE KONSTRUCTIVE FORM DES MENSCHLICHEN KÖPERS*" J. F. Bergmann, München, 1924

Truman H. Bartlett "*The life of William Rimmer*" James R. Osgood and Co, Boston, 1882

Wilhelm Tank "*FORM UND FUNKTION EINE ANATOMIE DES MENSCHEN*" Veb Verlag der Kunst, Dresden, 1953-57

Wilhelm Tank "*Kopf-und-aktzeichen*" VMA-Verlag, Wiesbaden, 1963

포즈 출처 목록

서 있는 포즈

앉아 있는 포즈

누워 있는 포즈

어린이의 포즈

여러 사람의 포즈

포즈의 미술 해부학

책과 연동되는
흑백 인체
포즈 PDF
100점 엄선

3색으로 구분한 인체 포즈 옆에 있는 흑백 인체 포즈 일러스트 중에서 인체 드로잉의 연습을 위한 포즈 100점을 선택해서 정리한 PDF입니다. 3색으로 구분해 둔 컬러 일러스트는 해부학적 구조를 파악하기 수월하지만, 연필 등 흑백의 재료로 그릴 때는 색 구분이 없는 일러스트를 보고 연습하는 것이 시간도 단축하고 형태 묘사에 집중할 수 있습니다. 도움이 되길 바랍니다.

● 다운로드 방법: QR 코드 또는 아래의 주소에서 다운로드 할 수 있습니다.

http://naver.me/xdfbb0A1

[다운로드 페이지에 접속되지 않을 때]
다운로드 페이지의 접속이 원활하지 않을 때는 아래의 내용을 확인하세요.
· URL 주소를 제대로 입력했는지
· 소문자와 대문자를 정확하게 입력했는지
· 포털 검색창이 아닌 브라우저의 주소창에 제대로 입력했는지

아나토미 & 인체 도형화

마이클 햄튼의 인체 드로잉

복잡한 인체의 움직임을 간단한 도형으로 표현!

마이클 햄튼 지음 | 240쪽 | 190×254mm

현대 인체 드로잉의 새로운 기준을 정립한 '도형화'의 대가, 마이클 햄튼이 선보이는 제스처, 해부학, 옷 주름 표현법. 블리자드 엔터테인먼트(Blizzard Entertainment), 루카스 아츠(LucasArts) 등 세계 유수의 기업과 아트 스쿨에서 교재로 채택한 필독서입니다.

모든 선을 의미 있게 만드는

스티브 휴스턴의 인체 드로잉

"읽고, 그릴 때마다 모든 것이 달라졌다."

스티브 휴스턴 지음 | 192쪽 | 216×254mm

미켈란젤로, 로댕, 라파엘로, 소른, 사전트 등 세기의 명작을 통해 새롭게 해석하는 인체 드로잉. 유명 미술 강사이자 순수 미술 화가인 스티브 휴스턴의 노하우가 담긴 독창적이고 체계적인 인체 드로잉 기법서입니다.

글, 일러스트

카토 코타(加藤公太)

1981년, 도쿄에서 태어났다. 미술해부학자. 2008년, 도쿄예술대학 미술학부 디자인과 졸업.
2014년, 도쿄예술대학대학원 미술해부학 연구실 수료. 박사(미술, 의학). 준텐도대학
해부학·생체구조과학 강좌의 조교, 도쿄예술대학 미술해부학 연구실 시간강사, 교토예술
대학 통신교육부 일러스트레이션 코스 객원교수. '이즈의 미술해부학자(@kato_anatomy)'로
𝕏(Twitter)와 각지의 강습회에서 미술해부학을 널리 소개하고 있다. 𝕏 팔로워는 40만 명.
저서로는 『스케치로 배우는 미술해부학』(한스미디어), 『명화·명조각의 미술해부학(名画·名彫刻
の美術解剖学)』(SBクリエイティブ), 『손+발의 미술해부학(手+足の美術解剖学)』(玄光社),
『미술해부학이란 무엇인가(美術解剖学とは何か)』(トランスビュー) 등이 있다.

𝕏(Twitter):
이즈의 미술해부학자(@kato_anatomy)
http://twitter.com/kato_anatomy

인체 표현의 폭을 넓히는

포즈의 미술 해부학

초판 1쇄 발행 2024년 04월 15일

지은이 카토 코타(加藤公太)
옮긴이 이유민

발행인 백명하 **발행처** 잉크잼
출판등록 제 313-1991-16호
주소 서울시 마포구 월드컵북로1길 50 3층
전화 02-701-1353 **팩스** 02-701-1354

편집 권은주 강다영 **디자인** 서혜문
기획 마케팅 백인하 신상섭 임주현 **경영지원** 김은경

ISBN 978-89-7929-407-1 (13650)

재밌게 그리고 싶을 때, 잉크잼
Web inkjambooks.com
X(Twitter) @inkjam_books
Instagram @inkjam_books

* 잉크잼은 도서출판 이종의 출판 브랜드입니다.
* 책값은 뒤표지에 표기되어 있습니다.
* 도서출판 이종은 작가님들의 참신한 원고를 기다리고 있습니다.
* 이 도서는 친환경 식물성 콩기름 잉크로 인쇄하였습니다.